포스트디지털

토픽과 지평

POSTDIGITAL: Special Topics and New Horizons
By Kwang-Suk LEE

KB082376

포스트디지털: 토픽과 지평
POSTDIGITAL: Special Topics and New Horizons

2021년 6월 18일 초판 인쇄 · 2021년 6월 30일 초판 발행 · **지은이** 이광석
펴낸이 안미르 · **주간** 문지숙 · **아트디렉터** 안마노 · **편집** 이연수 · **디자인** 보이어
제작 도움 옥이랑 · **영업관리** 황아리 · **인쇄·제책** 천광인쇄사
종이 CCP 250g/㎡, 그린라이트 100g/㎡ · **글꼴** AG 최정호체, SM3중고딕, SM3태고딕, Calibre

안그라픽스
주소 우 10881 경기도 파주시 회동길 125-15 · **전화** 031.955.7755 · **팩스** 031.955.7744
이메일 agbook@ag.co.kr · **웹사이트** www.agbook.co.kr · **등록번호** 제2-236(1975.7.7)

MBC재단 방송문화진흥회의 지원을 받아 출간되었습니다.

ISBN 978.89.7059.474.3(03600)

방송문화진흥총서
213

포스트디지털

토픽과 지평

이광석 지음

안그라픽스

차례

우리 사회의 '기술물신^{techno-fetish}'의 강렬도는 갈수록 깊어 간다. 스마트사회, 데이터 알고리즘사회, 플랫폼 자본주의, 인공지능 자동화사회, 메타버스 신경제 등 각종 기술 사회와 개념의 과포화 상황이 펼쳐진다. COVID-19 팬데믹 현실은 기술의 과속 현상을 더 부채질한다. 특히, COVID-19는 물리적 대면보단 마스크 착용과 '사회적(물리적) 거리두기'를 강조하면서, 현실을 대부분의 소통과 관계를 아주 빠르게 전자적인 방식으로 바꾸고 있다. 오늘날 기술은 그렇게 우리 일상 모든 것을 바꿔놓고 있다.

기술은 인간 삶을 편리하게 하고 혁신을 이끌기도 하지만, 그 자체 인간 삶을 위협하고 뭇 생명 전체를 위기에 빠뜨리기도 한다. 어찌 보면 그 어느 때보다도 바로 오늘 우리 삶에 더 가혹할 수 있는 '기계예속'의 신생 조건을 만들어내고 있는 듯하다. 가령, 온라인 별점에 종속된 영세 상인, 플랫폼 알고리즘의 기술 논리에 다치는 배달 라이더, 인공지능의 허드렛일을 돕는 저임금의 '유령노동자'와 '콘텐츠 조정 노동자들', 탈진실과 가짜 뉴스에 휘둘리는 누리꾼들, 반도체 등 첨단 기술의 독성에 신음하는 개도국 약자 노동자들, 데이터센터와 비트코인 채굴이 만들어내는 온실가스와 자연파괴 등은 쉽게 목도되는 기술의 굴레다.

우린 이제까지 기술에 크게 열광했지만, 그것을 쓰면 쓸수록 발생하는 인간-자연 생태에 미치는 파괴력에 무심했다. 게다가 고도 지능형 기술의 경우에는 경제와 시장을 넘어서 우리 사회를 가로질러 도구화되는 것도 모자라, 우리 각자의 가치 판단을 위한 준거로까지 활용되는데 이르렀다. 기술이 우리의 일상을 뒤덮고 우

리 사유와 의식을 필터링하는 지위까지 이른 것이다. 동시대 기술 물신의 이러한 질곡에 대해 우리는 과연 무엇을 할 수 있을까?

이 책『포스트디지털: 토픽과 지평』은 디지털 신기술의 열광과 숭배에서 벗어나 그 '이후'를 도모하기 위한, 즉 '포스트디지털'을 마련하기 위한 작은 몸부림이다. '디지털' 시대가 기술의 형체를 파악하고 열광하는 시기였다면, '포스트디지털'은 차분히 그 공과를 따지고 기술의 방향을 이제까지의 발전이나 성장이 아닌 공생과 자율의 가치에 기반해 읽으려는 시도다. 그래서 이 책은 이제까지 기술 숙명주의적이고 기술 숭배의 수동적 논의 방식을 바꿔볼 것을 권한다. 우리 삶을 크게 뒤흔드는 기술의 문제를 성찰적이고 실천적인 측면에서 보자고 요청한다. 구체적으로 이 책에서는 기술을 대하는 비판적 태도란 무엇인지, 인간과 기술의 상호 공존 방식은 어떻게 가능할지, 스마트 기술을 매개한 노동 통제의 양상은 어떠한지, 우리 사회 디지털 기술의 사회문화적 구성은 역사적으로 어떠했는지, 그리고 궁극적으로 기술물신으로부터 벗어날 대안적 프로그래밍을 어떻게 설계할 수 있을지 등의 비판적 기술 의제들을 담아내려 했다.

이 책은 동시대 '후기자본주의'의 미·거시적 독해를 '기술문화연구'라는 필자 고유의 인식론적 렌즈를 통해 바라보고자 했다. 오랫동안 자본주의적 욕망의 자장과 엘리트 관료의 구상 아래 기술의 진화 과정은 인간의 편리와 달리 성찰적 기술감각을 크게 퇴화시켜왔다. 이 책의 기저에 깔린 '기술문화연구'란, 기술 설계의 '암흑 상자'를 열려는 용기는 물론이고 그 방법을 잊은 지 오래된 현대인의 무기력증에 대항해 기술 현실을 비판적으로 읽어내기 위한 학문적 제안이라고 보면 좋겠다. 즉 '기술문화연구'는 기술물신에서 벗어나기 위한 새로운 이론적 접근과 실천의 방법을 모색하고 타자화된 기술 현실에 대한 대안의 생성에 관심을 갖는다.

『포스트디지털: 토픽과 지평』은 총 4부 10개의 소논문을 담고 있다. 구체적으로, 기술의 사회문화사, 현장 분석, 대안 기술, 기술문화이론 순으로 최근 몇 년간 필자의 학문적 편린들을 담았다. 책에 실린 글들은 공통적으로 기술문화연구 관점에서 주로 기술-사회가 상호 연동되는 연결 지점들을 살피고 기술예속적 현실에 대한 기술 개입과 실천의 구체적 방법을 모색하는 데 집중한다.

제1부 '한국판 기술문화의 지형'에서는 디지털 기술이 한국 사회와 교육 현장에 어떻게 착근되었는지에 대한 기술의 사회문화사적 탐색에 집중하고 있다. 먼저 1장은 2000년대 이후 인터넷 문화의 역사적 변화를 추적한다. 전통 대중매체 시대에서 PC통신-초고속인터넷-와이파이 인터넷-스마트폰으로 이어지는 통신기술의 진화가 한국 사회를 어떻게 내파內破해왔는지를 역사적으로 살핀다. 사회의 공생적 관계성을 지칭하는 '공통감각sensus communis'의 변화를 주요 전자 미디어의 출현과 성격 변화에 맞춰 시기를 구분해보고 있다. 무엇보다 이 글은 우리의 '공통감각'이 시간이 갈수록 첨단 디지털미디어 기술로 매개된 '기술감각'에 더 좌우된다고 본다. 기술감각은 인간 신체에 체화된 한 사회의 기술 정서이자 사회적으로 누적된 기술 밀도나 질감이라 할 수 있다. 2장은 COVID-19 충격 이후 신기술의 사회적 영향력과 이 기술감각의 질적 변화를 주로 평가한다. COVID-19 팬데믹 이래 비대면과 비접촉 소통 관계가 강조되면서, 새로운 첨단 기술 장치의 일상 확대와 강조에 비해 공동체적, 정치적 공감과 연대의 정서에 문제가 더 발생하고 있음을 지적한다. 이 글에서는 기술물신의 현실을 타개하고 타자와의 호혜적 관계 회복을 위해 우리가 어떤 기술감각을 어떻게 새롭게 재배치해야 하는가를 살핀다. 3장은 신종 테크놀로지와 인문학의 동거를 시도하려 했던, 국내 '디지털인문학'의 탄생 역사

를 비판적으로 관찰한다. 이 장은 국내 디지털인문학의 위상이 기존 대학교육과 미디어 테크놀로지의 불안정한 접속을 도모했던 과거 여러 교육정책의 혼선과 기망欺罔의 계열체 안에 있다는 점을 확인한다. 궁극적으로 기술 도구주의에 경도된 학계의 기술 열광을 가라앉히기 위해서 필자는 인문학이 지닌 비판적 성찰의 전통을 다시 회복하는 것이 관건임을 밝히고 있다.

제2부 '청년 기술문화의 토픽'에서는 모바일 기술로 매개된 청년노동 현장과 분석 사례를 집중적으로 다뤘다. 주로 도시 속 위태로운 청년들의 삶에 대한 관찰 그리고 이들의 유일한 생존 장비인 스마트폰이 이들 청년들의 노동하는 삶에 어떻게 맞물리는가에 대한 심층 관찰을 수행한다. 먼저 4장은 한국 사회 비정규직 청년노동자와 디지털 미디어기술이 '알바'노동 현장에서 상호 결합되어 작동하는 방식에 대한 관찰을 주로 하고 있다. 오늘 청년 알바노동의 현실에는 비정규 노동의 체제적 불안정성에 더해서, 모바일 테크놀로지에 의지한 일상 권력의 비공식적 노동 관리 문화가 청년의 몸에 깊숙이 아로새겨 있다고 파악한다. 이어지는 5장은 노동의 불안정 상태를 극화해 보여주는, 서울과 도쿄 두 메트로폴리탄 도시를 횡단해 청년들의 노동하는 삶의 단면을 살핀다. 이글은 발 딛고 있는 곳은 다르지만 서로 비슷한 처지에 놓인 삶의 불안과 노동의 위태로움을 지닌 두 도시 청년들이 처한 물질적·기술적 조건이 과연 무엇인지, 청년들의 물질적 불안정성이 더 나아가 어떤 사회·심리적 병리를 유발하고 있는지, 그리고 이 두 도시 청년들의 악화된 생존 조건과 불안정성으로부터 저항하고 탈주하려는 욕망이 무엇인지를 더듬어 살피고 있다.

제3부 '비판적 제작과 기술미학'에서는, 기술 사물에 대한 신체 수행적 제작 행위 그리고 이로부터 기술 사물에 대한 지혜에 이르는 성찰 과정을 특별히 강조한다. 필자는 '비판적 제작'이란 인

간의 수행 과정이 '암흑 상자'로 꽁꽁 싸맨 '굳은' 기술의 현실을 깨기 위한 방법이자 일종의 기술 대안적 실천 행위에 해당한다고 본다. 6장은 일반인에게 생소할 수 있는 '비판적 제작'의 개념적 정의, 특징, 수행 미학 그리고 그것의 기술 실천적 가능성과 한계를 정리하고 있다. 이글에서는 인간의 기술 무기력증이 사실상 기술 추종에서 비롯한다고 보고, 이를 벗어나려면 기계의 근본 이치를 따져 묻고 재설계하려는 사물 탐색의 실천학이 그 어느 때보다 요구된다고 본다. 7장은 앞서 비판적 제작을 '리터러시(문해력)'와 연결 짓는다. 비판적 제작을 통해 동시대 리터러시 개념의 재규정과 이의 질적 확장을 요청하고 있다. 비판적 제작이 지닌 강점은, 우리 주위를 둘러싼 미디어 기술적 대상들 특유의 '물성'과 사회 관계적 본질을 이해하고 자본주의의 균열을 차단하려는 실천 행위에 있다. 이 장은 구체적으로 비판적 제작 행위를 기존 리터러시 개념에 접목해 '비판적 제작 리터러시'란 관점을 제시한다.

마지막 4부 '기술문화연구의 지평'에서는, 독자들의 인내심을 요할 수도 있는 '기술문화연구'가 다뤄야 하는 연구 영역과 지평에 대한 이론적 천착을 시도한다. 크게 세 장으로 구성되어 있다. 먼저 8장은, 기술 분석의 고질적인 기술(지상)주의적 서술과 기술 이용자에 대한 근거 없는 낙관론을 문제 삼는다. 대신해 오늘날 기술의 비판적 태도이자 방법으로서 '기술문화연구'의 다면적 접근을 제안한다. 특히, 이론-비평(해석)-현장의 세 층위에서 기술 개입을 요하는 기술문화연구의 새로운 학문 영역들을 제시하고 있다. 9장에서는, 기술적 대상에 대한 이른바 '매체 유물론'적 접근을 강조한다. 이 글은 전통적으로 기술을 연구 테마로 다루어왔던 경향이 극단의 기술주의거나 사회결정론이 지배적이었음을 문제시한다. 이들 양극단이 놓친 것은 기술적 대상 그 자체의 고유 물질성과 기술의 내적 원리라고 본다. 이의 대안적 관점으로 기술 고유의 '존

재양식론적' 혹은 '계보학적' 기술사 연구를 채택할 때 우린 기술적 대상이 관찰로부터 소외되는 문제를 극복할 수 있음을 강조한다. '기술문화연구'의 이론 논의를 마무리하는 10장은 기술철학자 앤드루 핀버그를 경유해 '기술 비판이론'의 내용을 점검하고 그의 기술 실천적 가치를 재독해하고자 했다. 특히 이 장에서는 핀버그의 '양가성'과 '기술코드' 개념에 주목한다. 이 개념은 자본주의 기술 코드가 지닌 지배와 해방의 이중적 계기를 포착할 수 있다. 이렇듯 핀버그의 기술에 대한 상대적 자율성의 관점이 오늘날 기술 코드의 해방적 혹은 기술 실천적 계기를 확대하고 궁극적으로 지금과 다른 기술의 '성찰적 설계'나 '기술 민주주의'의 상상력을 키운다고 본다.

덧말

이 책은 차례에서 볼 수 있는 것처럼 처음부터 하나의 완결된 북 프로젝트를 위해 밀도 있게 쓴 글이 아니다. 근 몇 년간 발표된 논문과 기고 형식의 글을 좀 더 특정 주제의식을 갖고 새롭게 다듬고 연결해 묶어낸 컬렉션에 가깝다. 그런 연유로 애초에 서로 다른 목적을 둔 글을 함께 묶을 때 생길 수 있는 불연속이 있으리라 생각된다. 척박한 기술 현실에 대응하면서 쓴 거친 작업이라 생기는 성긴 부분들도 있을 것이다. 그리고 아직은 흐릿하게 정의된 '기술문화연구'의 위상과 내용 또한 차후에 좀 더 깊이 있는 관련 연구 수행을 통해 뚜렷해지리라 본다. 여러 부족함에도 불구하고 『포스트디지털: 토픽과 지평』이 지닌 장점은 분명하다. 대부분의 미래학과 기술 서적이 휘황찬란한 디지털 현실에 빠져 '이후'를 도모하는 일에 게으를 때, 신기술의 질곡을 드러내려 하고 새로운 대안 기술을 모색하려는 의지가 아닐까 한다.

디지털 현상과 관련된 일반 인문 교양이자 비판적 기술문화

분석에 목말라 하는 독자들에게 이 책이 동시대 기술의 또 다른 사유의 방법을 익히기 위한 길잡이가 됐으면 좋겠다. 가면 갈수록 기술이 삶의 중심으로 파고드는 오늘 현실에 비해, 첨단 기술의 기능과 효율에만 매달리는 우리의 현실을 성찰할 책은 턱없이 부족하다. 군이 서두르지 않고 느리게 걸으면서 동시대 기술에 대한 비판적 사유를 확장하고 '디지털 이후'를 도모하려는 이들에게 좋은 양식이 됐으면 하는 바람이다.

마지막으로, 꼭 감사해야할 분들이 있다. 우선 릿쿄대학교 코레나가 론是永論 교수의 도움이 없었다면 5장에서 논의된 도쿄 프리터 노동에 대한 면접 연구는 진즉에 불가능 했을 것이다. 그의 우정어린 환대에 지면을 빌어 감사의 마음을 전한다. 그리고 본문 3장의 신자유주의적 교육개혁과 관련된 일부 내용은 원래 밑글의 공저자였던 윤자형 선생에게서 가져왔다. 책을 위해 내용 게재를 허락해준 그녀에게 감사드린다. 더불어 흥행과 크게 무관한 필자의 세 번째 책을 펴낸 안그라픽스 문지숙 주간에 고마움을 전하고 이연수 편집자와 황상준 디자이너의 노고에 감사드린다. 끝으로 단정한 책자의 글로 최종 담아내기까지 필자의 창의적 원천이 되고 현장에서 함께 호흡했던 선후배 연구자, 청년 노동자, 제작인, 예술 창작자, 활동가, 대학원생 모두에게 뜨거운 동지애와 감사의 마음을 보낸다.

2021. 06. 06
이광석

1부 한국판 기술문화의 지형

1. 전자 미디어와 디지털 주체의 탄생

지금까지 국내 전자 미디어의 성장과 대중 감각의 변화가 가장 크게 이뤄졌던 때를 따져보면, 시기적으로 크게 두 번의 변곡점이 존재한다. 먼저 한국 사회에서 미디어의 물적 조건이 가장 급속도로 달라졌던 때는 2000년쯤으로 볼 수 있다. 이 시기는 인구통계학적으로 의미심장한 해이다. 대한민국의 1천만 가구가 '초고속 브로드밴드' 인터넷에 가입했기 때문이다. 인구 대부분이 인터넷 대중화 국면에 들었음을 뜻한다. 동시에 당시 그 숫자만큼 피시^{PC}통신¹ 가입자 인구가 빠르게 인터넷이란 새로운 공간으로 빠져나가면서, 바야흐로 인터넷이 우리 사회의 지배적 소통 수단이 되는 변곡점이기도 했다.

그 시절에도 급변하는 미디어 감각을 구성하는 주도권을 정부와 기업이 쥐고 있었다. 대한민국에서 텔레비전을 대신할, 아니 산업사회 이후를 대비할 물질 욕망을 키웠던 통치 엘리트에게 해외 수출형 산업구조를 혁파할 새로운 돌파구 또한 인터넷 기술이었다. 군부 시절 오랜 정치적 암흑 터널을 지나 1990년대 초·중반경 국민으로부터 선출된 신생 민간 정부에게는, 전국 단위 인터넷 인프라망 구축과 이를 통한 닷컴경제로의 연착륙이 무자비한 세계화의 경쟁적 파고 속에서 살아남기 위한 시대적 사명과 같았다.

미·일·영 등 선진국들은 당시 '정보초고속도로^{information superhighway}'란 정책 플랜을 갖고 인터넷 물리적 망 구상들을 속속 내놓았다. 우리 정부는 선진국의 움직임에 불안감을 느낀 나머지 이들 '신경제' 구상을 적극적으로 벤치마킹하고자 했다. 실제로 디지털 인프라 구축이 우리 사회의 장기 국가 프로젝트가 되었고, 정부는 기간

통신사들과 함께 안정적 전국 단위 물리적 인터넷망 건설을 통해 디지털 네트워크 경제의 기틀을 마련하고자 했다(Lee, 2012). 그래서, '국가 초고속 정보망' 건설은 정보·통신 기술(IT)을 통해 우리 국민경제의 성장 동력으로 삼았던 최초의 국가전략이 됐다. 신군부 시절을 거쳐도 여전히 '강한' 정부의 리더십이 이뤄지면서, 국가 주도형 초고속 네트워크망 환경은 그렇게 전국 단위로 빠르게 퍼져나갔다. 당시 공공 기관, 교육 기관에서 시작해 일반 가입 가구 보급까지 이미 한반도 반쪽은 초고속 광통신 인터넷의 대중화 시대라 할 만했다.

2000년 인터넷의 물리망 건설과 대중화에 이어, 우리 사회 미디어 감각의 변화가 크게 질적으로 달라지는 두 번째 시점은 거의 한 세대가 흐른 2010년 정도라 볼 수 있다. 정확하게는 2009년 11월 이후다. 이 시기 세계 시장에 영향력을 미치고 있던 신흥 스마트기기, 애플의 아이폰iPhone이 국내 시장에 뒤늦게 출시되던 때다. 이미 2007년 아이폰이 미국과 유럽 시장에서 출시되었지만, 한국 정부와 국내 재벌 휴대폰 제조사들의 역차별로 아이폰이 그때까지 수입되지 못했던 시절이었다. 국내 이동통신 전화 가입자가 그즈음 5천만 명을 넘어섰지만, 그 숫자는 피처폰[2]과 제한적 기능의 국산 스마트폰만을 계산했을 때 얘기다. 결국 우리 정부는 소비자들의 서비스 선택의 다양성 요구와 해외 시장의 개방 압력에 굴복하며 애플 아이폰의 국내 상륙을 허가했다. 그 해 11월 해외에서 수입된 자그마한 전자통신 기기가 우리에게 미쳤던 기술문화적 영향력은 상상을 초월했다.

아이폰의 등장은 이제까지 고답적이었던 통신 정책의 빠른 변화는 물론이고, 우리 사회 일상 속 스마트기술의 밀도를 급격히 끌어올렸다. 소비자에게는 국내 통신 기술 정책 전반의 문제와 그로 인한 폐쇄적 시장 구조를 정확히 간파할 수 있게하는 계기를 마련

했다.[3] 나름 견고한 듯 보였던 국내 통신 규제 정책이 일거에 애플 아이폰 도입과 함께 풀리는 상황을 목도했던 것이다. 게다가 2011년 10월 애플사 창업주 스티브 잡스Steve Jobs의 갑작스러운 죽음은, 국내 아이폰의 시장 영향력을 공고히 하면서 동시에 그를 이해하기 위한 인문학 열풍까지 불러왔다. 캘리포니아 히피 출신의 한 경영자의 외모와 스타일, 대중 강의법 등은 마치 우리 청년이 따라야 할 모범이 됐다. 그 효과인 듯, 애플이 수입되고 불과 몇 해 지나지 않은 2014년에 이르러 국내 스마트폰 사용 인구는 일순간 4천만 명을 돌파했다. 이로부터 우리 사회는 거의 모든 신체가 움직이며 연결된, 이른바 '스마트사회' 국면에 돌입한다.

거의 10여 년의 간격을 두고 발생했던 인터넷과 스마트폰이라는 이 새로운 뉴미디어의 대중적 부상은 오늘날 우리 사회의 미디어 감각, 즉 전자 소통 방식과 타인과 관계 맺는 방식을 과거 그 어느 때보다 급격하게 바꿔냈다. 단적으로 이들 두 디지털 매체가 바꾼 인간 기술감각의 변화를 잠시 살펴보자.

우선 인터넷은 인간의 시·공간(위치) 감각과 속도감을 크게 허물었다. 인터넷은 처음부터 새로운 자본주의 시장경제의 동력으로 간주되면서 온라인 가상 공간이 주는 최대의 효율인 시·공간 압축을 통한 자본의 이동과 공간 확장 능력을 배가했다. 곧이어 출현했던 스마트폰은 인간의 신체 감각과 소통 감각을 급격히 바꿔놓고 있다. 이 경우에는 기존의 전화와 같은 '전기 미디어'보다 훨씬 큰 영향을 미쳤다. 신체 감각적으로 신체와 기계의 밀도 높은 반응 관계와 접촉 감각의 활성화에 큰 영향을 미쳤다.[4] 유선 전화나 초기 아날로그 휴대폰이 단순히 청각에 기댄 원격 접촉에 머물렀다면, 스마트폰은 이제 급속히 오감을 흔들고 신체 내부로 파고들면서 이른바 '포스트휴먼posthuman' 인간의 조건을 구성하고 있다. 게다가 스마트폰은 신체 감각과 기억을 전자화하고 어디서든 편재

화^{ubiquity}하고 비대면적 초^超연결 접촉을 일상화하고 있다. 이렇게 현대 스마트기기의 출현은 고정되고 붙박인 곳들에서 일어나는 랜선 데이터의 순환에 일종의 날개를 달아준 격이 됐다. 무엇보다 스마트폰은 일상에서 활동하는 현대인의 동선과 생체리듬 등 모든 낱낱의 것을 실시간 데이터화하고 이를 가치화하는 데이터자본주의의 데이터 수집 장치처럼 기능하고 있다.

1장에서는 우리 사회의 미디어 감각을 크게 바꿔놓은 인터넷과 스마트폰 문화의 변천사에 대한 이야기를 담고자 한다. 이 글은 전자 미디어가 우리 사회에 미친 영향과 그것의 기술문화적 가능성을 시간을 거슬러 읽으려는, 일종의 '미디어 사회문화사적' 고찰의 형식을 취한다. 구체적으로 유·무선 인터넷과 스마트폰이 온·오프라인 두 세계를 매개하면서 보였던 새로운 전자 소통의 사회 관계적 특징을 시기별로 재조명한다.

오늘 전자 미디어의 성장 동력은 국가주의적 발상이나 지배적 시장 상황에 크게 좌우됐다고 볼 수 있다. 하지만 인터넷과 스마트 기술은 따져보면 국가의 일만은 아니었다. 이 글은 오히려 일상 시민^{다중, the multitudes}의 소통 방식과 양상에 주목한다. 기술 엘리트가 인프라와 경제를 통제하더라도 시민의 기술 문화까지 완벽하게 통제하긴 어렵다. 즉 디지털 사회 환경 속에서 개별 주체들이 끊임없이 신권위주의 국가 통제와 닷컴 자본의 신자유주의 논리에 포획되면서도, 동시에 시민은 늘 타인과 상호 관계를 맺고 소통하며 기술문화의 호혜적 가치를 생산해왔다. 더불어 전자 미디어 또한 권력 구조화된 기술의 디자인에 완전히 규정되기보단 소통과 관계 구축의 민주적 계기를 항시 내포한다고 볼 수 있다.

오늘날 전자 미디어의 기능과 역할이 주로 '재현'과 '관계'에 있다고 본다면, 이 글은 후자, 즉 인터넷과 스마트기기의 '관계 미디어^{media as relations}'적 측면에 집중해본다. 즉 영상과 이미지 등 콘텐

츠로 교환되어 의식을 통해 의미 작용을 거치는 '재현 미디어^{media} as representations'로서의 역할보다는, 인간 사이 관계적 미디어로서 인 터넷과 스마트폰의 전자적 매개 특징과 사회 소통적 역할에 보다 집중해볼 것이다. 우리 사회는 다양한 시민 주체가 타인과의 관계 속에서 근 30여 년 넘게 인터넷과 스마트폰을 만지고 쓰면서 만들 어내는 공통의 기술미디어 문화를 이뤄왔다. 그래서 전자 미디어 를 쓰면서 소통의 감각을 키워왔던 시민의 사회문화적 결을 추적 해 읽고 독해하는 작업은 중요하다.

이미 우리 대부분은 아주 당연하게 유·무선 인터넷과 스마트 폰을 갖고 시·공간적 자유를 만끽하고 온라인 소통을 어디서든 쉽 게 하고 있다. 그러면서 대체로 기술이 우리 삶에 윤택하다고 믿고 살아왔다. 하지만 오늘날 전자 미디어는 개인 내적으로 자아 분열 의 원인이 되기도 하고 타인과의 물리적 단절을 낳고 현실 감각을 떨어뜨리기도 한다. 물론 정반대로 공권력에 저항해 전자적 탈주 의 파선을 그리거나 소외된 사회적 타자에게 닿으려는 연결과 접 속의 정치적 특징을 보여주기도 한다. 이 글은 우리 사회 소통과 불통, 접속과 단속 등 사회 관계적 미디어의 명암이 어떻게 우리 디지털 기술사 속에서 요동치며 전개되어 왔는지를 살펴보는 데 그 의의를 찾고자 한다.

미디어 소통방식의 변화

단순화의 위험을 무릅쓰고, 전화 등 전기 미디어 등장 이후로 미디 어 소통 변화의 중요 지점을 도식화하면 아마도 다음 〈그림 1〉과 같지 않을까 싶다. 그림에서 보면 두 개의 원은 현실계와 가상계의 두 차원을 지칭한다. 화살표의 방향은 미디어로 매개된 사회적 소 통 방식이자, 한 개인과 타인이 맺는 관계를 상징한다. 그리고 사 람 사이 상호 미디어 관계의 밀도는 두 개의 원 사이의 거리로 표

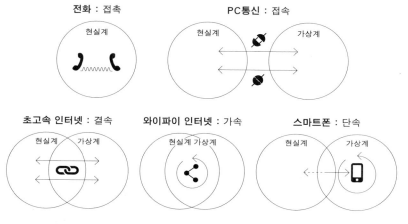

그림 1 미디어 소통 방식의 변화 모형

현될 수 있다. 가령, 양계兩界가 가까이 있을수록 관계 밀도는 높아지는 것이다.

　　초기의 전화처럼 유선통신 방식의 '전기 미디어' 시대를 떠올려보자. 당시는 원거리 대화의 연결과 원격의 물리적 '접촉接觸'에 주로 의존했다고 볼 수 있다. 뒤이어 인터넷의 전사이자 '전자 커뮤니케이션'의 출발이 된 피시통신 시대에 오면, 사람들의 온라인 소통방식은 일종의 가상 공간에 연결되는 '접속接續'의 감각을 획득한다. 물리적 현실로부터 구리선으로 연결된 온라인계에 이르기 위한 전자적 연결 과정은 물리적으로 꽤 시간을 요했고, 나름 복잡한 접속의 '의식ritual'이 필요했다. 가령, 누군가 온라인을 접속하기 위해서는 먼저 에뮬레이터emulator를 열어야 했고, 몇 초간 '삐익'하는 소음과 함께 유예 시간이 필요했다. 그 일련의 과정 다음에서야 인터넷 브라우저를 띄워 '정보의 바다'에 입장할 수 있었다.

　　1980-1990년대 '접속'의 시대에 온라인사설게시판BBS과 피시

통신 등 초창기 전자공간에서 성장했던 '정모(정기 모임)'와 '번개(비정기 모임)' 등 온·오프라인 회합의 커뮤니티 문화는 이전에 없던 가상의 연결과 접속을 통해서 개인이 지닌 기존 현실계의 물리적 관계망을 확장하는 데 일조했다. 가상 공간은 물리적 관계와 정서를 확장하는 익명의 평등한 새로운 땅, 즉 '프런티어(개척지)' 구실을 했다. 1990년대 중후반은 이른바 '상업 인터넷'이 도래하고 인터넷의 대중화 시기를 알린다. 초고속 인터넷은 온라인과 오프라인의 양계 사이 밀도를 높이고 익명의 전자적 사회관계를 통해 온라인 표현의 자유와 익명성이 높던 때이기도 했다. 이때만 하더라도 개별 주체가 지니는 문화적 표현의 자유 신장이 두드러지긴 했지만, 그리 인터넷을 가지고 저항과 개입을 논하기 어려웠다. 막 현실의 사회적 의제가 온라인에서 확대 재생산되기 시작하던 초입의 시절이었다.

2000년대에 접어들면 전자 미디어의 물질적 조건에 크게 변화가 이뤄진다. 당시 이동 통신에서의 기술 진화가 빠르게 이뤄졌다. 전화와 함께 피시통신, 초고속 인터넷, 와이파이 인터넷, 스마트폰으로 통신 기술의 진화가 이루어졌다. 결국 이들 신기술은 텔레비전과 같은 매스미디어를 중심으로 한 일방적 메시지 교통의 대중문화mass culture를 내파하는 데 이른다. 이동통신의 발달로 개인의 관계와 소통은 현실과 가상 세계가 연결되고 때론 합쳐지고 접붙으며 꽤 탄력적인 방식으로 확장되었다.

이른바 기술감각의 측면에서 보면, 시민 다중의 정치적 의식과 생각을 빠르게 실어 전달했던 '결속結束'의 전자 네트워크 시기다. 말 그대로 인터넷을 매개로 민주주의 의식이 고양되고 모바일 통신문화가 선순환적으로 연동되어 안정된 때였다. 촛불 시위, 광장의 공론정치, 가상 공간의 논쟁이 넘쳐났고 온라인과 오프라인의 양계는 상호 맞물리며 정치적 의제를 확산했다. 그리고 이 상호

성은 분명하게 대중의 정치적 욕망과 사회적 관계를 활성화하는
데 촉매 역할을 했다.

인터넷은 상업적 웹의 성장과 함께 온·오프라인 양계의 거리
감을 좁혔을 뿐만 아니라, 민주적 의사소통의 관점에서 이 두 세계
가 긍정적으로 연동되어 사회적 감각을 고양하는 '결속'의 기술감
각을 만들어냈다. 결속은 이를테면 '타자-되기becoming-other'라 할 수
있다(Berardi, 2013b: 68). 사회적 타자에 대한 관심과 연대가 강화
되던 당대 현실에서 초고속 인터넷이 자연스레 사회적 소통의 핵
심 미디어로 연동되었다고 할 수 있다. 당시 인터넷은 온라인 정
치 토론장이자 오프라인 현실계 저항을 위한 촉매제이자 매개체
역할을 했다. 정치·사회적 공통감각을 키웠고 인터넷의 실천적 역
할을 돋보이게 했다. 다중의 정치적 고양을 효과적으로 발산할 수
있는 전자 미디어로서 인터넷의 진가를 확인할 수 있었다. 가령,
2000년대 일어났던 미군 장갑차에 의한 중학생 압사 사건에 분노
한 촛불 시위, 광우병 반대 촛불 시위 등 굵직한 정치사적 사건과
대중적 저항이 이와 긴밀히 연결되어 있다. 결속의 인터넷 시기는
현실계의 정치 고양과 온라인 광장 정치적 성장이 맞물리고, 시국
시위 현장과 함께 인터넷 매개형 사회·정치 공동체가 만개했던 온·
오프라인 공통감각의 고양기를 상징한다.

2000년대 말 도입된 '무선 인터넷'의 구축으로 우리 사회는 또
한 번 전자적 기술감각에 있어서 '결속'에서 '가속加續'으로의 질적
전환이 이뤄지는 계기가 된다. 대도시 지역에서 가정용, 업소용, 공
적 용도의 다층적 와이파이(무선 인터넷) 존이 구축되면서, 대도시
어디서든 움직이며 초고속 인터넷이 가능한 전자 환경이 됐다. 사
회적 결속의 매개체로 인터넷이 와이파이기술과 결합하면서, 좀
더 현실계와 가상계의 결속 능력이 더 촘촘해지고 그 양쪽의 경계
조차 흐릿해지는 지점까지 이른 것이다. 이즈음 기술적으로 실제

와 가상 사이의 경계와 틈이 점차 사라져 전자적 소통이 거의 즉각적으로 이뤄지는 가속 단계에 다다른다. 정치적, 사회적 욕망도 보다 가속화된 전자적 소통 양식에 따라 확대했다. 온·오프라인 사회적 결속 방식에서 드러났던 시민 정동 흐름의 시차나 지연은 실시간 융합과 즉시성에 힘입은 가속의 인터넷 정치로 바뀌게 된다.

달리 보면, 이 시기 누리꾼은 사회사적 사건 현장에서 마치 그곳에 있는 것과 같은 시대 감각적 현존성을 획득한다. 실시간 인터넷 방송, 1인 게릴라 미디어, 시민 저널리즘 등을 매개로 한 '가속'의 기술감각 덕이었다. 무엇보다 2008년 광우병 반대 촛불 시위가 가속적 역할이 가장 돋보인 역사적 선례라 할 수 있다. 당시 24시간 실시간으로 대중 행동주의를 온라인 생중계했고, 누리꾼이 곧바로 온라인 공간을 매개해 광장의 현장 시위에 영향을 미치기도 했다. 가속의 시기는 결속의 인터넷보다 한층 더 강화된 전자적 속도감과 편재遍在, 양계의 심리적 혼동 등이 일반적인 기술감각으로 받아들여지면서도 동시에 정치적 역동성이 함께 유지됐다. 이 국면에서 가상 공간은 위험하지 않았고 오히려 생활정치의 공간으로 낙관시되었다.

2010년경 아이폰의 상륙과 소셜 미디어의 대중화에 따라 인터넷은 또 다른 변곡점에 이른다. 이 시기는 오히려 연결과 단절, 분절의 파열음이 함께 섞인 채 요동치고, 인터넷은 또 다른 기술감각의 경험을 선사한다. 기술적으로는 스마트환경이 만들어지고 기존의 물리적 인터넷 접속과 소통 방식을 크게 대신하는 질적 변환의 시기라 할 수 있다. 결속과 가속의 인터넷 시대에는 주로 미디어 기술과 공동체적·정치적 사회 관계의 선순환적 측면이 특징적이었다고 한다면, 스마트 국면에 접어들면 온·오프라인의 사회 연결망은 대단히 양가적이고 '단속斷續'적 소통 양상을 띠게 된다. 갈수록 현실 사회는 '실제the real' 감각을 잃은 스마트폰 주체들이

증가하는 모습을 띤다. 그저 자신과 감정적으로 유사한 또래 집단과의 취향 맺기와 복제된 욕망을 주조하면서 낯선 상대(사회적 타자와 약자)와 공적인 세상과의 유대감에 담을 쌓고 단절하는, 타자성에 대한 과잉차단이 더욱 특징적으로 나타난다. 평론가 엄기호 (2014: 71)는 이를 '단속 사회'란 개념으로 표현했다. 이에 더해 각자의 취향이란 것도 플랫폼 자본이 주도하는 데이터 알고리즘 기술이 우리 신체로부터 흘러나온 '데이터 부스러기'를 채집해 주조하면서 대단히 편향적이고 납작한 소통 관계를 만들어냈다.

오늘날 스마트 문화는 대부분의 인간관계에서 공감 형성을 확장하기보다는 작은 스크린에 우릴 가둔 채 휘발성 강한 동정과 감정 소모 해소에 가두는 경향이 크다. 즉 스마트 미디어는 나와 타인 사이 사회적 관계의 확장보단 불연속과 '단절'을 크게 유도한다. 적어도 이는 사회적으로 타자로 존재하며 관계에서 배제된 이들과의 직접적인 유대감을 약화하는 효과를 낸다. 스마트폰 기기의 기술 속성으로 따져보아도 전화와 문자 기능은 관계의 '결속'보단 또래 간 '접촉'의 내밀한 기술감각에 주로 소구한다. 즉 스마트폰은 비슷한 감성의 타인과 언제 어디서든 수다를 떨고 취향을 나눌 수 있는 '정서적 위안'이나 심리적 마취제로서 기존의 또래 접촉 기능을 강화한다.

결과적으로 스마트폰은 일상의 관심사를 사회적 공감 능력으로 확장하기보단 또래 사이 사적 취향의 소규모 온라인 커뮤니티를 배양하고 강화한다. 개별 주체가 다른 이들과의 연결을 갈구하더라도 대체로 이용자들의 목표는 사적인 채팅과 친목에 가깝다. 스마트 주체는 현실계로 빠져나와 타자와 공감하고 연대하거나 사회적인 참여 행위에 쉽게 동참하기 어려워지는 것이다. 랜선 관계로 알고 지내거나 그렇지 않은 경우의 '트친(트위터 친구)'과 '페친(페이스북 친구)'과 할 수 있는 일의 최대치는, 서로 감정을 나누

고 정서적 위로를 취하는 '리트윗'과 '좋아요' 정도의 일이다. 이전보다 이제 좀 더 스마트한 미디어 자원을 매개로 한 소통 방식은 비슷한 취향의 사람들이 가상의 공간에서 이야기하는 소규모 부르주와 살롱들을 만드는 경향으로 진화했다고도 볼 수 있다.

오늘날 '단속'의 스마트 미디어적 관계 특성은 이렇듯 한 사회의 시대 의식과 호흡하며 사회적 결속으로 충만했던 '결속'과 '가속'의 인터넷과 다르게 진화 중이다. 가속의 시기에는 이용자를 매개로 현실계와 가상계의 정치사회적 '떼' 정동이 보다 중요했고 바로 그로 인해 사회의 정치 변화를 이끌어내기도 했다. 반면 이제는 랜선 안에 터를 잡은 신체들의 개별적 디지털 감각과 욕망이 더 중요하게 취급된다. 실제계가 주는 장소와 현실의 무게는 사라지고 부유하는 욕망의 가상계 질서가 전면에 부각된다.

시대별 미디어 감각의 변화

지금부터는 '결속' '가속' '단속'의 기술감각 변화 경향을 사회문화사적 맥락에서 좀 더 구체적으로 살펴보겠다. 앞서 〈그림 1〉을 통해 살펴봤던 전자 미디어 주체들의 소통 관계망 구조가 실제 우리 사회에서 어떤 진화와 퇴행의 과정을 밟아왔는지 몇 가지 중요한 기술문화사적 계기를 짚어보면서 그 내용을 좀 더 관찰해보자.

전자 미디어의 발전과 연결된 미디어 감각의 사회 변화 지형을 크게 다음의 세 시기로 구분해볼 수 있다. (1) '결속'의 초고속 인터넷 시기(1990년대 말 - 2000년대 후반), (2) '가속'의 무선 인터넷 시기(2000년대 후반 - 2010년대 초), (3) '단속'의 스마트 미디어 시기(2010년대 초 - 현재)가 그것이다.

세 시기로 구분하는 근거는, 전자 미디어의 출현과 소통의 관계적 구조와 성격 변화, 당대 정치적 사건과 사회문화적 특성, 그리고 이에 연계된 시민 다중의 미디어 감각 변화에 기초한다. 달리

보면, 우리 사회 인터넷의 대중화 이래로 정부의 인터넷과 스마트 미디어 기술 도입과 정책의 지배적 흐름, 랜선문화에 영향을 미쳤던 현실 사회 이슈들, 시민 자율의 기술 문화정치와 저항의 흔적들을 함께 엮어 시대별로 연결해보면, 〈그림 2〉와 같은 미디어 감각의 조금은 복잡한 연대기를 얻을 수 있으리라 본다.

하나, '결속'의 초고속 인터넷 시기

대한민국 최초 민간 정부로 출범했던 김영삼의 '참여 정부(1993-1998)'는 당시 글로벌 경제 생존 문제를 가장 중요한 화두로 삼았다. '세계화'가 당시 정책 기조였던 것처럼, 다국적기업들의 무역 통상 개방 압력 속 우리 경제의 전반적 제고와 구조조정 작업을 통해 나름의 연착륙을 시도하던 시절이었다. 당시 국가 인터넷망 구축 프로젝트는 미국 '정보초고속도로'를 비롯해 일본, 영국, 싱가포르 등에서 빠르게 추진되고 있었다. 이러한 선진국형 국가 인터넷망 구축 프로젝트는 우리 정부에게도 일종의 시대적 소명의식처럼 다가왔다. 곧바로 IT 국가업무를 담당하는 '정보통신부'가 국내 최초로 만들어졌다. 이 부처의 첫 사업은 한국형 초고속 국가망과 공중망 사업 추진이었다. 이는 발전도상국에 머물던 우리 경제 체질을 바꿔보려는 일종의 고육책이었다. 전국 단위의 전자 백본망 구축 사업은 여러 민간 정부들을 거쳐 거의 십여 년 이상 장기의 국가 투자로 이뤄졌고, 큰 부침 없이 진행됐다.

김대중 대통령과 '국민의 정부(1998-2003)'에 이르면 물리적 초고속 인터넷망 사업은 예정보다 일찍 끝나게 된다. 김대중 정부는 망의 고도화 작업과 함께 그것의 내용, 즉 콘텐츠를 무엇으로 어떻게 채울 것인가를 고민했다. 구체적으로 '사이버코리아 21' 'e코리아 비전21' 등 브로드밴드 인프라망을 통한 국부 증진이 최우선 국책 과제로 제시되었다. '글로벌 지식사회'를 준비하자는 슬로

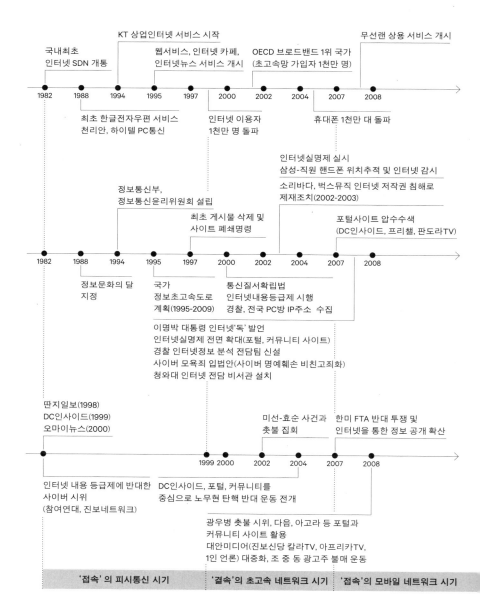

국내최초
인터넷 SDN 개통

KT 상업인터넷 서비스 시작

웹서비스, 인터넷 카페,
인터넷뉴스 서비스 개시

OECD 브로드밴드 1위 국가
(초고속망 가입자 1천만 명)

무선랜 상용 서비스 개시

1982 1988 1994 1995 1997 2000 2002 2004 2007 2008

최초 한글전자우편 서비스
천리안, 하이텔 PC통신

인터넷 이용자
1천만 명 돌파

휴대폰 1천만 대 돌파

인터넷실명제 실시
삼성-직원 핸드폰 위치추적 및 인터넷 감시

소리바다, 벅스뮤직 인터넷 저작권 침해로
제재조치(2002-2003)

정보통신부,
정보통신윤리위원회 설립

최초 게시물 삭제 및
사이트 폐쇄명령

포털사이트 압수수색
(DC인사이드, 프리챌, 판도라TV)

1982 1988 1994 1995 1997 2000 2002 2004 2007 2008

정보문화의 달
지정

국가
정보초고속도로
계획(1995-2009)

통신질서확립법
인터넷내용등급제 시행
경찰, 전국 PC방 IP주소 수집

이명박 대통령 인터넷'독' 발언
인터넷실명제 전면 확대(포털, 커뮤니티 사이트)
경찰 인터넷정보 분석 전담팀 신설
사이버 모욕죄 입법안(사이버 명예훼손 비친고죄화)
청와대 인터넷 전담 비서관 설치

딴지일보(1998)
DC인사이드(1999)
오마이뉴스(2000)

미선-효순 사건과
촛불 집회

한미 FTA 반대 투쟁 및
인터넷을 통한 정보 공개 확산

1999 2000 2002 2004 2007 2008

인터넷 내용 등급제에 반대한
사이버 시위
(참여연대, 진보네트워크)

DC인사이드, 포털, 커뮤니티를
중심으로 노무현 탄핵 반대 운동 전개

광우병 촛불 시위, 다음, 아고라 등 포털과
커뮤니티 사이트 활용
대안미디어(진보신당 칼라TV, 아프리카TV,
1인 언론) 대중화, 조 중 동 광고주 불매 운동

| '접속'의 피시통신 시기 | '결속'의 초고속 네트워크 시기 | '접속'의 모바일 네트워크 시기 |

그림 2 국내 전자 미디어 감각의 시기별 변화

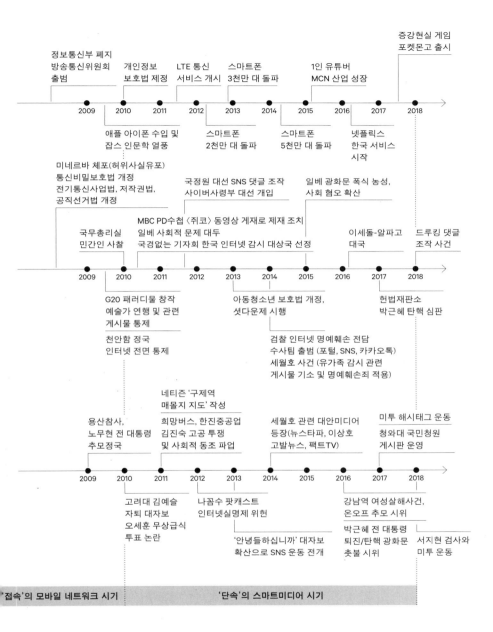

증강현실 게임
포켓몬고 출시

정보통신부 폐지
방송통신위원회
출범

개인정보
보호법 제정

LTE 통신
서비스 개시

스마트폰
3천만 대 돌파

1인 유튜버
MCN 산업 성장

2009 　2010　2011　2012　2013　2014　2015　2016　2017　2018

애플 아이폰 수입 및
잡스 인문학 열풍

스마트폰
2천만 대 돌파

스마트폰
5천만 대 돌파

넷플릭스
한국 서비스
시작

미네르바 체포(허위사실유포)
통신비밀보호법 개정
전기통신사업법, 저작권법,
공직선거법 개정

국정원 대선 SNS 댓글 조작
사이버사령부 대선 개입

일베 광화문 폭식 농성,
사회 혐오 확산

MBC PD수첩〈쥐코〉동영상 게재로 제재 조치
일베 사회적 문제 대두
국경없는 기자회 한국 인터넷 감시 대상국 선정

국무총리실
민간인 사찰

이세돌-알파고
대국

드루킹 댓글
조작 사건

2009　2010　2011　2012　2013　2014　2015　2016　2017　2018

G20 패러디물 창작
예술가 연행 및 관련
게시물 통제

아동청소년 보호법 개정,
셧다운제 시행

헌법재판소
박근혜 탄핵 심판

천안함 정국
인터넷 전면 통제

검찰 인터넷 명예훼손 전담
수사팀 출범 (포털, SNS, 카카오톡)
세월호 사건 (유가족 감시 관련
게시물 기소 및 명예훼손죄 적용)

네티즌 '구제역
매몰지 지도' 작성

용산참사,
노무현 전 대통령
추모정국

희망버스, 한진중공업
김진숙 고공 투쟁
및 사회적 동조 파업

세월호 관련 대안미디어
등장(뉴스타파, 이상호
고발뉴스, 팩트TV)

미투 해시태그 운동
청와대 국민청원
게시판 운영

2009　2010　2011　2012　2013　2014　2015　2016　2017　2018

고려대 김예슬
자퇴 대자보
오세훈 무상급식
투표 논란

나꼼수 팟캐스트
인터넷실명제 위헌

강남역 여성살해사건,
온오프 추모 시위

'안녕들하십니까' 대자보
확산으로 SNS 운동 전개

박근혜 전 대통령
퇴진/탄핵 광화문
촛불 시위

서지현 검사와
미투 운동

'접속'의 모바일 네트워크 시기　　　'단속'의 스마트미디어 시기

건이 넘쳐났다. 이어서 일명 '올빼미 대통령'으로 불릴 정도로 디지털 감각이 뛰어났던 노무현 대통령과 '참여정부(2003-2008)'의 인터넷 정책 기획, 즉 '브로드밴드 IT한국비전 2007' 그리고 새로운 정보 인프라와 IT 신성장 동력을 마련하려는 'IT839' 전략이 제시됐다. 이렇게 2000년대 민간 정부에게 인터넷 백본망 건설과 신경제 창출은 당시 디지털 경제로의 체질 개선과 생존을 위한 국가 사활과 같았다. 인터넷망을 통해 경제 재구조화를 효과적으로 달성해 해외 빅테크와 통신업체의 개방 압박에 대응하고, 해외 자본의 틈새 속에서도 우리 자신의 지식기반형 수익을 도모하는데 온통 관심이 쏠려 있었다.

국내 인터넷의 시작이 국가사업이자 주류 경제적 열망에서 주로 출발했지만, 동시에 인터넷은 한국 사회에 디지털문화 열풍을 만들어내고 있었다. 인터넷이란 신흥 전자 미디어는 이용자가 디지털 세상을 통해 익명의 타인과 새로운 관계를 맺을 수 있는 필수적 소통 도구로 자리잡았다. 2000년대에 접어들면서 피시통신 서비스가 자연스레 사멸하면서 인터넷 기반형 커뮤니티 문화가 부상하기 시작했다. 이즈음 국내 닷컴 기업이 제공하는 '인터넷 카페'나 '커뮤니티 사이트'가 디지털 감성을 표현하는 새로운 온라인 모임 공간으로 자리매김했다. 인터넷 문화의 성장과 함께 당시 '피처폰' 문화의 일상화도 빠르게 이뤄졌다.[5] 휴대폰 시장의 빠른 성장은 삼성과 LG 등 가전 재벌의 새로운 모바일폰 시장 형성 욕망, 이동통신사의 공격적인 마케팅, 빠른 휴대폰 교체 주기, '신흥종교'가 된 인터넷 관련 휴대용 기기 소비 등이 주요 동력이 됐다.[6] 당시에는 이통사와 휴대폰 제조사의 시장 욕망이 휴대폰을 이용하는 대중의 소통 문화나 정서까지 포획할 정도는 아니었다. 급속한 근대화 과정을 겪으면서 공동체 감각을 잃고 있던 대중에게 타인과의 접속과 결속을 확인하는 데 휴대폰만한 것이 없었다(홍성욱,

2002). 급속히 파편화해가는 현대 세계에서 사회 관계의 빈곤을 메꾸기 위해 한국인은 휴대폰과 전자 접속을 통해 더욱더 관계의 누에고치 짓기에 열중했다. 흥미롭게도 초창기 인터넷이 주로 남성의 전유물처럼 쓰였던 것과 달리 시간이 갈수록 여성의 휴대폰 이용과 보급이 크고 빨랐다. 휴대폰은 여성에게는 관계 지향의 대화와 소통의 자신감을 심어줬고(권소진, 2014; 김성도, 2008; 이동후·김예란, 2006), 여성의 가사노동과 사회 진출 사이의 괴리 상황을 돌파하는 데에도 당시 휴대폰은 큰 역할을 했다.

무엇보다 자율의 인터넷 공간과 모바일 통신문화 환경은 우리의 정치문화와 연동되면서 선순환적 파급력을 보였다. 현실 정치의 의제가 가상 공간으로 이어지거나 그 반대의 경우도 비일비재했다. 예를 들어 2002년 고 노무현 대통령의 대선 승리는 온라인 결속을 통한 진보 정치의 쾌거다. 즉 인터넷과 이동전화는 당시 지지 기반이 약했던 노무현 대통령의 긍정적 이미지를 확산하고 또래 친구, 지인과 연계된 구성원을 대선 투표장으로 인도하는 데 일등공신 역할을 했다. 그로부터 수년 후 그의 탄핵 국면에서도 인터넷은 다시 또 시민 여론을 신속하게 실어나르는 역할을 떠맡는다.

적어도 2000년대 후반까지 인터넷은 온·오프라인 세계를 상호 연결하는 선순환적 사회 결속과 사회운동의 역동적 실험의 전장과 같았다. 가령, 2002년 미군 장갑차에 의한 중학생 압사 사건으로 확산된 촛불 시위는 시민 분노가 인터넷에 응집되고 다시 오프라인 촛불 시위로 연결되며 전국적으로 크게 확대됐던 중요한 사회운동 사례로 기록될 수 있다.

온라인에서 달구어진 여론이 일순간 오프라인 모임과 시위로 연결되고 이 비극적 사건이 사회적으로 사건화하는 과정은 특징적이다. 이는 온·오프라인을 걸쳐 시차를 두고 정동의 감각이 상호 연동되며 선순환적 영향을 미치는 양상을 보인다. 당시 특징적

온라인 결속의 정치 공간에는 온라인 시위와 안티사이트 등 이슈 파이팅 공간, 아고라 등 인터넷 커뮤니티, 오마이뉴스 등 시민저널리즘 사이트와 인터넷 대안언론 사이트 등이 존재했다(오병일, 2002). 누리꾼은 이곳에서 사회적 의제를 토론하며 공동의 논의를 모아 현실계에 영향을 미치는 '결속'의 소통 패턴을 보였다.

2004년은 그 어느 때보다 온라인 정치 정국이 역동적이었다. 지역 국회의원 총선, 노무현 전 대통령의 탄핵 그리고 당시 이명박 서울 시장 재임기간 중 '서울 봉헌' 발언, 한 식품 유통업체의 '쓰레기 만두' 파동 등 수많은 현실 사회의 의제들이 여론을 달구던 해였다. 그 외에도 정치 사회적 쟁점들이 인터넷 자유게시판과 토론방 등을 통해 크게 일었다. 무엇보다 권력자들, 정치'꾼'들, 기업가들의 비윤리와 비상식이 지탄과 폭로의 대상이 되었다. 자연스레 누리꾼들은 사회적 분노를 드러내고 나누는 장르 형식으로 정치 '패러디'를 활용하기 시작했다. 인터넷을 통해 사회 엘리트를 희화화한 이미지를 만들어 무한 복제해 퍼뜨리기는 등 시각 패러디물을 만들어 조롱하는 행위가 유행처럼 번졌다(이광석, 2009). 당시 네트[net]는 현실계의 여론이 성장하고 공유되고 퍼져나가는 중개역이자, 사이버 여론의 응집된 힘을 현실계로 신속히 실어 나르는 촉매제이기도 했다.

시민 다중이 네트를 통해 사회적 결속의 문화를 키워왔지만, 반대로 네트의 기술적 특성을 이용해 통치 권력화하려는 억압적인 흐름도 있었다. 현실계와 가상계 양계의 상호 영향력이 강화되면서, 엘리트 권력은 또 다른 방식으로 현실의 통제력을 가상 공간으로 확대하려는 욕망을 키웠다. '나이스[NEIS, 전국교육정보전산망]'와 '제한적 본인확인제'가 대표적이다. 나이스는 옛 모습을 많이 잃었지만, 초기에만 하더라도 건강, 성적, 수행, 가족, 병력 등 수백 종의 중·고등학생 정보를 집적하려 했고 이를 통합 관리하려는 데이터

베이스 시스템 구축을 목표로 했다. 나이스는 학생 정보 데이터를 중앙 정부의 단일 서버로 통합해 확대 관리하려는 관료 통제형 교육정보망이란 비판이 일면서 큰 사회적인 논쟁을 불러일으켰다. '인터넷 실명제'로도 불렸던 제한적 본인확인제의 운영도 마찬가지였다.[7] 주로 개인 식별 코드로 쓰였던 시민의 주민등록번호를 활용하여 온라인 혐오 발언을 막겠다는 명분이 오히려 표현의 자유를 제한하는 국가 통제 장치가 된 경우였다. 나이스와 제한적 본인확인제 두 경우 모두 대중 훈육 기제를 온라인 공간으로 끌고 들어왔던 논쟁적 사례들이라 할 수 있다.

종합하면, '결속'의 초고속 인터넷 시기에는 국가 엘리트의 가상계에 대한 통제욕에도 사회적으로 시민 다중의 사회적·정치적 활력이 크게 주도했다. 현실 사회 의제가 시민의 휴대폰을 타고 공유되고 인터넷으로 매개되어 응집되고 다시 현실의 광장 시위로 선순환하면서 결속의 급진 정치문화를 꽃피웠다. 즉 가상과 현실 양계 모두에서 특정 사회적 사건이 맞물려 공진화하고 응집되면서 사회적 결속의 과정을 가속화하면서 중요한 사이버정치의 역사적 성과를 낳았다. 시민사회의 온라인 정치의 고양에도 불구하고, 동시에 국가 통치 권력은 인터넷을 매개로 한 도구적 합리성의 욕망을 키우던 시기이기도 했다.

둘, '가속'의 무선 인터넷 시기

'가속'의 무선 인터넷 시기는 이전보다 기술적으로 유연해지고 시·공간 기동성이 더 업그레이드된 전자적 소통의 확장 국면이다. 이 시기에는 실제와 가상의 경계와 틈이 점점 사라지며 그 구분이 무의미해질 정도로 상호 관계적 소통이 거의 즉각적으로 이뤄지는 혼합 현실의 지점에 이른다. 가속의 무선 인터넷 시기는 '이명박 정부(2008-2013)' 집권기와 포개진다. 당시 정부는 광대역 통합망BcN,

'유비쿼터스' 인터넷 정책, '사물지능통신'(오늘날 사물인터넷[IoT])
등을 핵심 통신 기술로 채택하면서, 기존의 랜선 기반 인터넷을 무
선 네트워크 환경으로 확대했다. 이 시기 정부는 특히 모바일 환경
개선을 위해 전자 추적이 가능한 전자태그[RFID]칩과 유비쿼터스 센
서 기술을 활용해 인간이 사물에 말을 걸고 사물끼리 서로 연결되
는 새로운 '유비쿼터스 코리아' 정책을 내놓았다.

당시 주요 이동통신사는 2007년부터 전국 각지에 '와이파이
존'이란 무선 인터넷 안테나 핫스폿을 세우면서 이제까지 물리적
망에 의존했던 인터넷을 '이음새 없는[seamless]' 유비쿼터스 환경에
맞춰, 소위 "무인도에서도 접속이 가능한" 광역 서비스로 전환하
고자 했다. 무선 인터넷의 대중화는 인터넷의 기동성에 더 큰 날개
를 달아준 형국이었다. 언제 어디서든 광대역 네트워크에 연결될
수 있는 상시 연결의 무선 인터넷 시대가 열렸기 때문이다. 이전에
현실계와 가상계 사이에 존재했던 개별 신체 간 결속의 시차와 지
연 현상은 유비쿼터스 무선 인터넷 국면에 이르러선 거의 일체화
된 즉시성으로 대체됐다.

물리적으로 국내 이동전화 서비스 가입자가 늘어난 것도 한몫
했다. 1984년 최초로 이동전화 서비스를 개시한 이래로, 2000년
대 말에 이르면 이미 유·무선 인터넷 물리적 망이 유비쿼터스 광대
역 인터넷 환경으로 정비된다. 동시에 휴대폰의 진화도 빠르게 이
뤄진다. 1996년에 2세대[2G] 서비스를 개시한 이래, 2006년은 3세대
[3G] 서비스를 통해 더 안정적이고 쾌속의 모바일 데이터 전송이 가
능해졌다. 2009년경에는 제대로 된 터치스크린 스마트폰이 나오
기 바로 직전이었지만, 인터넷 접속이 되지 않거나 느리면 짜증을
내는 소비자 모습이 그려질 정도로 전자 소통의 밀도에서 보면 무
선 인터넷의 연결이 극점에 이르렀다고 볼 수 있다. 광대역 통신으
로 대중은 가속의 감각을 얻었고 휴대전화로 어디든 소통이 가능

한 '유비쿼터스 세상'을 맞이하게 된 것이다.

무선 인터넷을 매개한 사회적 결속의 대중 경험은 더욱 상승 곡선을 그리게 된다. 이는 2008년 대규모 광우병 반대 촛불 시위로 확대되고 시위 속 유쾌한 정치 실험에서 가속의 정점에 이른다. 당시 이명박 정부가 들어서고 교육 환경의 신자유주의적 폭력 상황이 크게 증대되면서 청소년 세대의 사회적 스트레스가 가중되고 급기야 사회적 폭발의 비등점에 이르게 되었다.[8] 중고생 촛불 세대, 특히 '촛불 소녀'들이 먼저 평화적 저항의 방식으로 청계광장에 촛불을 들고 하나둘 자발적으로 모여들기 시작했다. 그해 5월 촛불 시위는 바로 촛불 소녀들에 의해 시작되었으나 여러 시민 계층과 다중 집단으로 들불처럼 번지면서 100여 일 100회 동안에 걸쳐 수백만 명이 참여한 세계 초유의 온·오프 연계 시위로 커졌다. 당시 그 누구보다도 촛불 세대는 참여자의 70%가 여성으로 추산되며 그들이 촛불 시위 광장에서 벌였던 재기발랄한 디지털 감성의 스타일 정치가 시위문화의 흐름을 크게 주도했다. 여성들은 정서적 유대를 문자 메시지로 중계하며 '나만의 경험'을 '너와 나들의 경험'으로 확장하고 타자와 공감했다(정여울: 2008: 127). 이 촛불 시위는 새로운 유형의 집합 지성과 언제 어디서나 무선 인터넷 장비를 통해 순간적으로 온·오프 간 경계를 드나들고 허물며 새로운 저항의 메시지를 생산하고 교환하고 알리고 퍼뜨리는 즉시성에 기반한 '가속'의 전자 소통 양식을 만들어냈다(조동원, 2010; 백욱인, 2008).

이전과 질적으로 다른 지점은, 우선 2000년대 초·중반에 보여줬던 온·오프라인의 연동과 결속 방식에서 드러났던 시차나 지연이 갈수록 실시간 융합과 즉시성에 기반한 가속의 전자적 소통의 정치로 바뀌었다. 고정된 곳에서 수행되는 인터넷 스트리밍 뉴스 보도가 아닌 모바일 휴대장비를 사용하여 원하는 콘텐츠를 바로

올리고 내려받을 수 있는 즉시성과 현재성이 2008년 촛불 시위 현장에서 특징적이었다. 아프리카, 칼라TV, 사자후TV 등 당시 게릴라 저널리즘 미디어 단위들은 간단한 촬영 디지털 장비를 활용해 현장을 생생하게 담아 전달했다. 시민은 실시간으로 그 곳에 존재하는 것 같은 현장감을 느꼈으며, 그것이 가상 공간으로부터 현장의 정치 밀도를 잃지 않게 만드는 원동력이 됐다. 당시 의제 기능을 상실하고 속보에 한발 늦은 지상파 방송과도 달랐다. 새로운 무선 인터넷 장비를 매개로 한 온라인 시위 속 게릴라 방송들은 더욱 현장감과 밀착력을 발휘했다. 더불어 구매체의 변형이나 복원 형식, 즉 리플릿, 팸플릿, 전단, 명함, 무가지, 걸개, 대자보, 벽화, 판화, 음악, 판소리, 춤사위, 지역 방송, 공동체 라디오, 스티커, 짤방, 플래카드, 풍선, 해킹, 반 저작권, 플래시몹, 온라인 패러디 등이 전자 미디어로 새롭게 매개된 이른바 '스타일 정치'를 북돋우며 당시 민주적 의사소통을 북돋았다.

굳건히 지속되던 사회적 '결속'의 매개체였던 인터넷의 위상은 오히려 2008년 촛불 시위를 정점으로 한 뒤에 크게 흔들렸다. 시민력이 제대로 투영되지 못하는 현실 정치의 반동적 상황에서 인터넷 저항은 오히려 급격히 위축되기 시작했다. 곧바로 '신'권위주의 정부의 '반혁명'이 휘몰아치면서 온라인 정치가 크게 퇴화하는 경로를 밟는다. 예를 들면, 가상 공간이 퇴행하는 과정에 각종 인터넷 관련 악법 도입 시도, 온라인 정치 내용 규제, 인터넷 논객 '미네르바'의 허위사실유포 혐의 구속 수사, 정권 홍보용 라디오 방송 실시, 네이버 등 포털 업체에 대한 통제력 확대, SNS 내용 심의와 각종 선거법을 통한 규제, 국가정보원의 대선 댓글 조작 의혹, 국가정보원의 폭넓은 '인터넷 패킷 감청 DPI, Deep Packet Inspection'과 한국통신 등 감청 기법과 장비 확대, 국무총리실 민간인 사찰 등 이루 다 언급하기 어려운 온라인 정치를 억압하는 수많은 비민주

적 장치와 사건들이 놓여 있다. 시민들은 스마트 미디어 기반형 소통을 새롭게 획득했지만, 정보 과잉과 정보 억압의 상황에 노출되면서 이제 각자의 격자화된 좁은 공간으로 퇴각하기 시작했다.

셋, '단속'의 스마트 미디어 시기

2014년에 이르면, 거의 모든 국민이 스마트폰을 거의 소유하게 된다. 당시 한국은 인구 대비 스마트 기기 보유율이 세계 최고 수준에 다다른다.[9] 사회적으로 보면 스마트 전자 미디어의 물질적 조건이 충분히 마련된 셈이다. 스마트폰 보급은 초고속 인터넷 대중화 이후 가장 큰 미디어 환경 변화이자 물질적 조건의 격변이라 할수 있다. 이는 주로 이동통신사의 주도 아래 기존 독과점 시장 분할 구도 속에서 진행됐다. 처음에는 주로 초고속 '인터넷 구축과 보급'이란 인프라 건설에 집중했던 것에 비해, 스마트 국면에 이르러선 스마트폰 데이터 전송 속도와 시간을 따지는 또 다른 '속도전' 양상을 보여줬다. 소비자는 애플과 삼성 등 'LTE급' '4세대4G' 스마트폰 시장 경쟁으로 늘 신제품 강박에 시달려야 했다.

우리 사회에 '스마트 문화'라 일컫는 새로운 전자적 소통 양상이 확산됐던 계기에는 아무래도 소셜네트워크서비스Social Network Service, 이하 SNS의 출현을 꼽지 않을 수 없다. 아이폰의 수입 개방이 이뤄지고 우리 사회 스마트폰 환경이 조성된 뒤, 트위터 등 소셜네트워크서비스의 이용이 폭발적으로 늘기 시작했다.[10] 아이폰 단말기 수입 이래 불과 1년이 흐른 2011년 3월 시점에 국내 스마트폰 가입자가 이내 1천만 명에 육박했다. 스마트폰과 소셜미디어가 결합되고, 초창기 인터넷 환경과 질적으로 크게 다른 전자 미디어적 흐름이 형성됐다.[11]

광장의 광우병 파동에 저항한 촛불 시위 이후에 불어닥친 시민의 무력감은, 시간이 지나면서 소셜미디어와 스마트폰이 지닌

강력한 여론 형성과 사회적 '결속'과 '가속' 능력이 되살아나면서 일부 상쇄되는 듯했다. 이를테면, '소셜'미디어 주체에 의해 형성된 트위터 여론이 거꾸로 우리 사회 여론을 움직이면서 전자 미디어의 정치적 역할을 일깨우는 계기가 됐다. 스마트 미디어의 초창기 정치적 가속 현상은, 촛불 시위의 사회·문화적 실천 기억과 온라인 경험에 힘입은 바 크다. 가령, '나는 꼼수다'류 정치 풍자 팟캐스트 방송의 등장, 선거 투표소 인증샷 놀이, '무한 알티'[12], 정치 참여형 '소셜테이너socialtainer'[13]의 탄생은 유의미한 미디어 감각의 변화로 볼 수 있다. 이는 스마트 미디어의 당대 사회적 영향이기도 하면서도, 과거 촛불 시위의 '유쾌한 정치'를 통해 쌓였던 시민의 온라인 정치적 경험치로 발생한 사건들이었다.

　　SNS를 통한 시민의 전자적 소통 방식은 현실 정치 개혁이나 실천의 에너지로 전화했다. 여러 차례의 정치 선거, 2010년 지방 선거, 2011년 4월 재보궐 선거 그리고 그해 10·26 서울시장 재보궐 선거에서도 '소셜' 정치 효과를 드러냈다. 더불어 소셜미디어는 사람들 사이 심리적 감정선을 연결하면서 보다 내밀하게 사회적 타자에 대한 정서적 연대감을 구성하는 데 제격이었다. 이는 여느 전통 미디어나 이제까지 인터넷의 연결 특성과도 사뭇 다른 사회 정서의 밀접한 연결 방식이었다.

　　스마트폰과 SNS의 결합은, 전화 등 전기 미디어의 사적인 내밀한 '접촉' 기능과 전자 미디어의 사회적 '결속'의 소속감을 동시에 부여했다. 가령, 한진중공업 정리 해고에 저항하며 망루에 올랐던 김진숙 지도 위원은, 300여 일이 넘는 85호 크레인 고공 투쟁을 가능하게 했고 스스로를 '죽지 않게' 지탱했던 힘이 트위터리언들의 연대와 격려에서 왔다고 술회한 적이 있다(허재현, 2011). 그녀를 향했던 180여 대의 '희망 버스' 행렬은 시민들이 행했던 사회적 연대의 새로운 방식이었고, 이를 위해 SNS는 사회적 '결속'에

귀중한 소통 매체로서 기능했다.

하지만 스마트 미디어의 민주적인 소통 효과는 그리 오래가지 못했다. 특히, 2012년 겨울 SNS를 통한 대통령 선거여론 조작 의혹이 일면서 부정적 반전이 서서히 일었다. 트위터 대선 댓글 조작 의혹으로 시민 다중의 전자 소통 방식과 정보 신뢰는 땅에 떨어졌고 SNS를 매개해 새롭게 정치 의제를 복기하려는 어긋난 시도들에 사회적으로는 무력감이 팽배했다.

페이스북은 트위터를 대신해 디지털 정동의 결속과 가속을 위한 새로운 임시 이주처가 되었다. 예를 들어, 밀양 송전탑 건설 반대 주민의 음독 자살, 철도 민영화와 4천 명 이상의 코레일 노동자 직위 해제, 가짜뉴스에 의한 불법 대선 개입 의혹 등에 대해 분노하며, 한 대학생이 페이스북에 손글씨로 써내려간 대자보 "안녕들 하십니까"를 페이스북에 게시한 것은 주목할 만한 사례다. 이 대자보 글은 페이스북에 게시되어 퍼져나가면서 대학과 한국 사회에 강렬한 파장과 성찰의 시간을 불러왔다. '신권위주의'의 무자비한 공세로 정치적 무력감에 젖어든 이들에 대한 대자보 글의 자조 섞인 통렬한 비판은 많은 이에게 송곳처럼 박혀 나름 성찰의 시간을 불러일으켰다.

전반적으로 사회 분위기는 촛불 시위에 대한 반혁명 이래 정치적으로 무력해졌고 댓글 알바의 '가짜 정보'로 SNS를 매개한 전자 소통을 극도로 불신하는 쪽으로 점차 기울었다. SNS 댓글 알바의 정치적 암약과 기승으로 온라인 공간은 거의 불신과 혐오의 장으로 변모했다. 예를 들어, 2012년 대선 댓글 알바의 조직적 활동, 사드 배치 '전자파' 유해 논쟁 속 댓글 알바 투입 의혹, 4·16 세월호 유가족 비방 댓글 등에서 보여준 바처럼, 소셜 미디어는 의식 확장과 연결의 관계망으로서보다는 정치 폭력의 알리바이로 쓰이면서 대중의 판단을 호도하고 마비시키는 공해 매체가 되어갔다.

소셜 미디어의 또 다른 문제는, 대개 나와 비슷한 성향의 사람끼리만 관계하려 하며 '소셜' 관계망 구조 속 취향의 세계에 안주하려 한다는 데 있다. 이는 마치 동물행동학의 관점에서 살펴보면, 야생 동물의 범위 한정 기술과 동일하다. 마치 자신만의 영토를 구축해 그 안에서 예측가능하고 안전한 현실을 조성하려는 특성과 흡사하다(신승철, 2015). 소셜 미디어에서는 자신과 비슷한 이들과 '좋아요'와 '리트윗' 놀이에 집중하면서, 자신과 성향이 다른 이들의 생각과 경험을 전혀 대면하지 못하기도 한다. 또래 사이 가상 취향의 관계망에만 빠져드는 경우가 흔하다. 이는 사회적 결속보단 사회적 타자와 관계로부터의 단절을 부추긴다.

2011년경부터 '일간베스트저장소'(이하 일베)의 출현은 '단속'의 새로운 퇴행 현상을 보여줬다. 일베는 한국형 네트 극우 청년 집단의 발호를 알리는 신호탄이 되었다. 온라인 공간에서 일베는 과거사 왜곡, 군부 찬양, 여성 비하는 물론이고 급기야 광화문 광장에서 세월호 참사 유가족의 단식캠프 앞에서 음식을 가져다 먹으면서 유족에게 모욕을 행하는 등 '혐오'의 문제를 크게 야기했다. 특유의 차별 담론과 패러디 생산을 통해, 일베는 우리 사회의 약자 집단인 전라도·여성·이주민·세월호 유가족에 대해 극단적 배제와 혐오 정서를 분출했다(김학준, 2014; 엄진, 2015; 조용신, 2014). 일베가 가상계의 특수한 예외 사례이긴 했지만, 현실 정치의 퇴행성과 노년층의 보수적 성향과 합쳐지며 많은 청년이 이에 정서적으로 동조하며 암약하고 있다는 데 위험이 있다. 이처럼 사회적 호혜나 정서 교감 없이 이뤄지는 전자 소통의 즉각성은 반성 없는 혐오의 발화를 더욱더 증폭시킨다.[14]

가상 공간에 대한 국가의 통제 또한 노골적이며 빠른 속도로 진행됐다. 팟캐스트 '나는 꼼수다' 구성원에 대한 각종 민·형사 소송에서부터, 방통심의위 통신심의국에 의한 과잉 SNS 규제, 그로

인한 시민 표현의 자유 위축, 대선 시기 댓글 여론조작 의혹, 조·중·동 종합편성 채널 개국을 통한 언론의 우익화, 인터넷 관련 악법들의 도입과 연장 시도, 포털업체에 대한 직·간접의 통제력 확대, 방송통신심의위 SNS 심의와 선거법을 통한 처벌 강화, 소규모 인터넷 언론사 영업 요건 강화, 세월호 참사 관련 허위사실 유포죄 적용 등 일일이 나열조차 어렵다. 2014년 9월에는 검찰이 3천여 명 이상의 카카오톡 메신저 서비스 이용자를 검열해 논란을 불렀다. 이러한 검열에 불안을 느낀 누리꾼은 텔레그램 등 보안 기능이 뛰어난 타국의 모바일 메신저 앱으로 '사이버 망명'을 시도하기도 했다. 'N번방 사건' 등 디지털 성범죄의 온상이란 불명예로 뭇매를 맞았던 2020년의 텔레그램 상황과 비교하면 이도 격세지감이다.

단속의 스마트 미디어 현실 속에서도 사회적 결속을 위한 스마트폰과 SNS의 공론장적 역할 또한 미약하게나마 늘 존재했다. 예컨대, 2014년 4·16 세월호 참사 그리고 2015년 메르스 사태에 대한 공중파와 종합편성 채널의 왜곡 보도와 오보에 대항해 시민들이 진실 보도에 대한 갈증을 SNS에서 찾으면서, 이들의 대안 미디어적 진가가 빛을 발하기도 했다. 이에 주류 언론은 제도 바깥 시민 결속의 몸부림을 'SNS가 만드는 위험사회' 혹은 '방치된 거대 미디어'라고 평가하고 'SNS 다이어트'의 강제를 주장하기도 했다.[15]

2016년 겨울은 직접적인 현실정치 혁명의 고양기라 볼 수 있다. 시민들은 광화문 광장을 가득 메우며 대통령 탄핵을 요구했다. 이러한 시민 혁명은 온라인 공간보다는 물리적으로 몸을 맞대고 벌이는 광화문 광장에서 더욱 두드러졌다. 상대적으로 온라인 정치는 부차적 지위에 머물렀다.

SNS는 빠른 연결과 소통 방식으로 한국 사회 고질의 젠더 불평등과 성폭력 문화를 고백하고 폭로하는 장으로 활용되기도 했다. 온라인 공간은 우리 사회 미투#MeToo 운동의 발원지 역할을 했

다. 젠더 불평등과 성폭력에 대한 공분의 불길이, '#오타쿠_내_성폭력' 해시태그 형태로 처음 촉발되기 시작해 문단뿐만 아니라 출판계, 영화계, 예술계, 공연계, 사진계, 교육계 등으로 옮겨 붙었다, 여기저기 미약하게 흩어져 있던 불씨들이 온라인 미디어를 타고 흘러 모여 끝내 우리 사회 미투 운동으로 타올랐다.

전자 미디어와 디지털 주체의 미래

이제까지 전자 미디어를 매개로 시민 다중의 온·오프라인 양계의 연계 방식이 어떠했는지, 특히 결속, 가속, 단속 등 미디어 소통 방식의 사회문화사적 변화를 살펴봤다. 각 시점은 당대 주요 역사적 상황 변수들(정보 통신 제도·정책, 통치 체제, 시민의 정치적 역능, 아이폰 기기 수입 등), 물리적 망구조(초고속 인터넷망, 와이파이망, 유비쿼터스망, LTE 이동통신망 등), 매체적 특성(피시통신, 랜선 인터넷, 피처폰, 무선 인터넷, 스마트폰 등), 가상 공간 내 여론화 방식(게시판, 넷카페, 넷 커뮤니티, SNS 플랫폼), 정치적 변수(2002년 여중생 사망 사건 추모 시위, 2008년 광우병 촛불 시위, 2014년 세월호 참사 시위, 2017년 미투 운동 등)가 상호 밀접히 연결되어 있음을 봤다.

'결속'과 '가속'에서 '단속'으로의 미디어 소통 변화는, 정확히 보면 시민 정치의식의 역사적 변화 지점과 맞물려 있다. 당연한 얘기지만, 정치적 퇴행과 시장주의로 SNS이 퇴색할 때 전자 미디어로 매개된 현실계의 복원은 쉽지 않다. 더불어, 신기술 미디어 도입기에 그것의 '상대적 자율성'이나 대안적 용도변경이 크다는 점 또한 확인할 수 있었다. 가령, 초기 스마트폰 보급과 함께 이와 연동된 트위터 등 SNS를 통해 여론을 매개하고 민주주의적 가치가 확산되던 사례를 떠올려 보라.

가장 최근까지 우리는 단속의 스마트 미디어 시기를 겪었지만, 여전히 스마트 장치들은 민주적 소통의 계기를 내포한다. 최근 미투 운동처럼 주류 언론이 주목하지 않던 사회의 의제와 사건을 스마트 미디어로 연결해 여론을 집중하도록 이끄는 힘은 앞으로도 중요한 정치 행위가 될 것이다. 이와 함께 주류 모바일 어플리케이션 시장을 교란하는 블랙마켓 앱 시장의 형성, '아이폰 감옥탈출iPhone jailbreak' 해킹 문화 등도 스마트폰의 미래에 영향을 미칠 중요한 상황 변수다. 즉 기존 스마트폰이 가지고 있는 기술 회로의 폐쇄성을 개방하려는 다양한 전술적 '해킹' 시도들이 이미 존재해왔다. 이는 적어도 기존 시장 논리에 정형화된 스마트폰 설계와는 다른 기술 진화의 계기나 소통의 새로운 긴장 관계를 생성할 수도 있다.

무엇보다 지금까지 논의에서 중요한 지점은, '단속'의 스마트 미디어적 규정력을 어떻게 벗어날 수 있는가 하는 모색에 있다. 향후 스마트 미디어의 단속성을 제거하기란 아예 불가능할지도 모른다. 정치사회적 굴곡과 함께 미디어 퇴행의 조짐들이 더 강력해

시기	주요 기술변수	온-오프 관계망	온라인 여론공간	사회 대표 정치의제
1990년대 말—2000년대 후반	피처폰, 초고속 인터넷	**결속** 연동성	홈페이지 블로그 인터넷 카페	여중생 사망 추모 촛불 시위, 16대 대선(2002) 노무현 전 대통령 탄핵 정국, 총선(2004)
2000년대 후반—2010년대 초	무선 인터넷	**가속** 즉시성	인터넷 방송 온라인 커뮤니티	광우병 촛불 시위(2008) 지방선거(2010) 재보궐선거(2011)
2010년대 초—현재	스마트폰, SNS	**단속** 분절성	모바일 기반 SNS 플랫폼	세월호 참사 시위(2014) 메르스 정국(2015) 광화문 촛불 혁명(2016) 미투 해시태그 운동(2017)

표 1 시기별 온·오프라인 사회관계망의 특성

질 수도 있다. 하지만 질기게도 그 틈 아래 미디어 감수성의 영역들이 새롭게 열리고 있음 또한 눈여겨볼 필요가 있다. 비공식 약자의 목소리, 마이너리티 감수성의 전자 미디어 사이 전이는 미력하지만 사회적으로 의미 있는 전조로 봐야 한다. 이제 우리가 할 일은, 이들 미디어 감각들이 어찌 구성되고 배분되고 있는지를 구체적으로 살피는 것이다. 더불어 이로부터 생성된 마이너리티 기술 감수성을 어떻게 우리 사회 호혜 관계를 북돋는 공통의 감각으로 가져갈 지를 고민하는 데 있다.

2. 포스트코로나 시대 기술감각의 조건

전자 미디어 기술의 진화와 더불어 사회적 관계와 소통을 구성하는 방식에 큰 변화가 일고 있다. 특히 인터넷과 스마트폰 등 신기술의 등장은 이제까지와는 다른 차원의 자유로운 관계적 소통과 의식의 흐름을 만들어냈다. 인터넷이 소셜웹 단계로 접어들면서, 한때 트위터는 '아랍의 봄' 등 정치혁명의 무기로 쓰이기도 했다. 우리에게 초창기 트위터는 사회적 연대의 끈이 되어 최근까지 미투 운동 등 약자 정서의 단단한 감각 흐름을 이끌었다. 하지만 시간이 갈수록 소셜미디어는 오히려 불통을 만들고 있고, 정보 피로와 데이터 과잉을 생산해왔다. 소통의 즉각성은 상호 오해를 낳고, 맞춤형 알고리즘 추천은 편향된 지 오래다. 감성의 연대는 쉽고 빠르게 전파되어 특정의 사회 정서 흐름을 만들어냈지만, 그만큼 조루하고 급격히 휘발했다. 소셜웹 문화는 정치권 알바와 우익이 만들어낸 거짓말 전쟁터가 되었다. 소셜미디어는 더 이상 열광과 변혁의 테크놀로지만은 아닌 지점에 이르렀다.

　　이 비관적인 상황은 1990년대 중반 존 페리 발로^{John Perry Barlow}를 대표로 한 디지털 자유주의자들이 「사이버스페이스 독립선언문」(1995)을 작성하던 시절의 처연함을 새삼 떠오르게 한다.[16] 「사이버스페이스 독립선언」은 자본 욕망과 국가 통제에서 벗어나 자유롭고 평등한 형제애와 협력의 온라인 커뮤니티 공간을 지키려 했던 이들의 경고이자 울부짖음이었다. 이 독립선언문은 현실 자본주의 권력에 의해 잘 숙성되어 거대 잡종의 괴물처럼 커버린 인터넷의 근미래를 마치 미리 읽은 듯 예언적이다. 이제 난제는 전자 미디어 기술을 매개한 인간 사회관계와 소통에서 굴절과 왜곡이

더 깊어지고 점증하는 데 있다. 미디어 기술의 발명과 도입은 타인과의 관계적 소통을 가능하게 해 공감을 꾀하고 함께하는 삶을 풍요롭게 한다고 여겼지만, 현실에서 전자 미디어의 착근 방식은 우리가 의도했던 긍정의 효과만을 가져오지는 못했다.

이글은 1장에서 확인했던 '단속'의 전자 미디어에 사로잡힌 비관적 현실 상황에서 출발한다. 무엇보다 1990년대 철학자, 창작자, 미디어 연구자가 '포스트미디어'란 미사여구를 동원해 대중 매체 이후에 태동한 인터넷 등 전자 미디어를 바라보며 내렸던 낙관주의적 경솔함을 바로잡고자 한다.[17] 이제와 보면 인터넷이 인류에게 줬던 역사적 카타르시스 같은 혁명적 격정은 그저 아득한 옛일이 된 까닭이다. 가령, 멕시코 라캉도나 정글의 사파티스타 민족해방군EZLN이 벌였던 '말의 전쟁war of words' 혹은 인터넷 게릴라전,[18] 이집트 등 소셜미디어를 매개한 재스민 혁명, 어린 미선·효순 학생이 미군 장갑차에 압사된 사건에 분노해 일렁이던 촛불 시위, 이념의 깃발이 스러진 유럽에서 예술 창작자와 운동가를 중심으로 일었던 '전술 미디어tactical media' 운동[19] 등 이 모든 네트의 행동주의는 이제 인터넷 역사의 박물관에 박제될 처지에 있다.

마크 피셔Mark Fisher의 책 『자본주의 리얼리즘』(2018)에 비유해본다면, 우린 수많은 '소셜' 미디어로 연결되어 의식의 자유와 확장을 만끽하고 있는 듯 보이나 자본주의 욕망과 알고리즘 편향에 허우적거리면서 그 바깥을 사유할 시나리오는 아예 머릿속에서조차 담을 수도 없는 그런 우울한 '자본주의 리얼리즘' 현실에 살고 있다. 첨단 테크놀로지로 매개된 현실은 비결정의 살과 기계가 혼성인 포스트휴먼의 새로운 존재론적 질문과 조건을 던지는 듯 보이지만, 어찌 보면 한 움큼의 자율적 삶도 그저 호사일 수 있는 새로운 '기계 예속machinic enslavement' 상황들을 동시에 노정하고 있다 (랏자라토, 2017: 32-39).

피셔의 비유법을 가져와 오늘의 현실을 '인터넷 리얼리즘'이라고 해석해보면, '자본의 인터넷' 말고는 도무지 그 바깥을 찾기 어려운 각자 절망의 온라인 격자망에 둘러싸인 듯하다. 게다가 2020년 시작된 코로나바이러스감염증-19(이하 COVID-19)이 전 인류의 재앙이 되고, 물리적 접촉의 두려움과 공포가 커지면서 사회적 감각 대신 '비대면'과 비접촉을 강조하는 기술 과잉된 자동화 국면으로 급격히 전환되면서, 우리 대부분은 사회적 관계를 포기한 '물리적 거리두기'가 일상인 비극적 상황에 처하게 됐다.

이글은 1990년대 중반 이후 인터넷 등 우리 사회 미디어 밀도의 변천 과정에 이어서, COVID-19 국면이 우리에게 미치는 새로운 미디어 감각의 조건을 살피는 데 그 의의를 두고 있다. 이글은 내 스스로 사회 속에 존재하고 타자와의 사회적 관계를 유지하고 이끄는 사회 참여의 정서적 원천, 즉 '공통감각'을 중심 개념으로 삼는다. '공통감각'은 사회적으로 관계 맺고 있는 개별 주체와 그들의 공동체가 지닌 정치적 활력이라 볼 수 있다. 정치의식과 민주적 소통 등 공통감각과 함께 연동되는, 즉 전자 미디어 인프라로 형성되는 호혜적 소통의 사회 밀도를 '기술감각techno-sense'이라 칭한다. 즉 '기술감각'은 일종의 미디어기술에 의해 매개된 사회 구성원의 자유로운 소통 능력이다. 본 연구는 이를 위해 좀 더 '기술감각'의 개념화 작업을 시도하고, 이 개념을 통해 우리 사회 인터넷의 태동 이래 기술감각의 변천을 스케치하는 과정을 거친다. 이같은 인터넷의 역사 분석은 기술감각이 지닌 전자 공론장에 미친 영향과 사회적 공통감각과의 연계성을 확인하기 위함이다.

'공통감각'의 동시대적 함의

보통 '감각感覺'은 인간 개별의 사적 심리 영역이자 내면의 즉흥성과 주관성에 기댄 감정 상태를 뜻한다. 감각이라 하면, 대개는 반지성적이고 논리적이지도 않으면서 계측하기도 어려운 주관의 감정으로 인식된다. 하지만 이미 철학자 임마누엘 칸트Immanuel Kant는 『판단력 비판』이란 그의 저서를 통해, 미와 예술의 주관적이고 미학적 감정이 작동하더라도 사람들 사이 보편타당성에 기댄 미적 판단과 미적 소통Ästhetische Kommunikation이 가능하다고 봤다. 칸트는 그 까닭을 공통감각Gemeinsinn; sensus communis에 기인한다고 주장했다. '나들'이 함께 예술에 각자 감흥하면서도 서로 연결된 감각과 감정의 공통 기반인 보편적 감각 유사성이 존재하는 것은 공통감각 때문이란 얘기다. 즉 인간에게는 일종의 상호주관적인 공동체 기반의 감정이나 정서가 작동한다고 봤던 것이다. 이 점에서 공통감각은 "주관적인 것에서 추구할 수 있는 보편적인 것의 가능성을 논의하는 감각"인 셈이다(임성훈, 2011).

칸트의 공통감각은 이미 선험적 형태로 '간間'주관적으로 우리 감각에 마치 미리 존재하는 것처럼 여겨진다. 하지만, 실제 그것은 미리 주어진다고 여기기보단 인간의 자유로운 활동과 소통 속에서 '발생'하고 '생성'되는 공동의 정서 층위로 보는 것이 맞다(류종우, 2015: 103-104). 생과 생성의 관점에서 해석될 때, 공통감각은 당대 사회 주체가 교류하는 정서의 활력과 특성으로 파악할 수 있고, 더 나아가 시대의 정서구조를 진단할 수 있는 실천적 개념이 될 수 있다. 다시 말해, 공통성Gemeinsamkeit을 만들어내는 칸트식 미적 감각이란 것은, 나의 단자單子화된 주관적 감각의 자유는 물론이고, 그런 나와 함께 살아가는 복수 인간과의 사회문화적 공동체적 유대 관계 안에서 활성화되는 관계적 개념으로 보는 것이 타당하다. 공통감각은 이 점에서 "유아론적 자기인식의 협소함을 넘어

타인과의 소통을 통해 타자의 위치에서 사고하며, 이로부터 주체의 고립된 위치를 넘어서는 보편타당한 인식의 지평으로 나아갈 수 있도록"돕는다(한상원, 2020: 40). 강조컨대, 타인의 현존 없이, 더 정확히 얘기하면, 타인과의 관계없이 공통감각의 생성은 불가능하다.

사람들 사이 발생적 관계와 소통을 강조하는 '공통감각'은 사회적 실천 차원에서 적극적으로 재해석해볼 수 있다. 타인과의 소통을 통해 자신의 사고방식을 재고하고 상호 공동체적 판단 능력을 신장할 수 있는 사회실천 개념으로 말이다. 해석학의 창시자 한스 게오르크 가다머Hans-Georg Gadamer는 애초 칸트의 미적 공통감각이 탈정치화된 선험적 미적 취향에 우릴 가두고 있다고 여겨 불편해 했다(60). 그렇지만, 이미 칸트의 미적 개념 안에는 타자와의 관계적 소통을 전제하고 대화 감각의 구성을 통해 보편타당한 공동체적 판단력을 행하는 인간의 특징을 염두에 두고 있다고 봐도 큰 무리가 없다. 오히려 공통감각 개념은 그렇게 개별 주체의 주관적 감각을 넘어 타인과 관계 맺으며, 상호주관성의 '떼' 사회 정서나 정치적 정동으로 활성화하는, 공동체적이고 정치적인 사회 감각이라 할 수 있다.

생물학자이자 페미니즘 이론가인 도나 해러웨이(Donna Haraway, 2019: 123-124)의 말대로, 우리 모두는 "관계에 선행해 존재하지 않는다. 주체, 객체, 인종, 종, 장르, 젠더 모두는 관계의 산물"이다. 정치 이론가 한나 아렌트(Hanna Arendt, 1997: 146) 또한 우리 자신이 듣고 보는 것을 타인과 함께 느끼면서, 서로 동일한 시공간의 세계에 입장해 있다고 봤다. 각자가 타인을 감각할 때 비로소 자신이 유령이 아닌 사회적 존재임을 실감한다고 지적한다. 아렌트는 '세계'를 복수의 구체적 인간이 모여 구성하는 공간이라 봤고, 이 다원적 인간 세계 '사이의 공간in-between space'을 통해서 그

들 스스로 상호 연계된 정치적, 공동체적 공통감각을 생성한다고 봤다. 결국, 공통감각이란 자신과 타자와의 상호 관계를 통해 구성하려는 소통의 밀도나 정치 감수성 지수라 파악해볼 수 있다. 인간 소통의 공통 지반을 강조하면서도 사회적 소통과 정치적으로 급진적인 공론장 구성을 염두에 둔 실천 개념인 것이다.

따져보면 우리가 함께한다는 공통감각은 단순히 인간만이 지닌 상호주관성의 집합 관계만을 뜻하지 않을 것이다. 인간 타자뿐 아니라 무릇 우리와 함께 하는 범 생명체와 과학기술 지능 인공체와의 공통의 생태 관계로도 확장해볼 수 있다. 인간이 지구를 지배하는 '인류세人類世[20] 국면에서 벗어나 자연-기술-사회의 연결된 관계 생태 회로를 중심으로 보자면, 공통감각은 인간 사이는 물론이고 인간과 인간, 인간과 인간 아닌 것 사이의 공통감각을 어떻게 재구성할 것인지에 대한 급진 생태정치의 실천 문제이기도 하다. 이글에서는 공통의 감각 대상을 생명체 전체에 두기보다는 그 범위를 좁혀 인간의 관계와 인간 사회 구성체의 공통 정서와 공감 문제를 좀 더 들여다보는 데 국한하고자 한다.

우리 인간사회에서는 이미 각자도생, 경쟁사회, 불평등, 양극화, 혐오와 차별, 가짜뉴스, 필수노동의 사회 안전망 실종 등으로 많은 부분 호혜의 공통감각에 이상 징후가 감지된다. 오늘날 우리 사회의 위기는 공통감각을 망실하면서 생긴 문제라 해도 과언이 아니다. 이들 지표에서 우리는 '사이 공간'과 공통감각 망실의 행간을 읽을 수 있는 기회를 얻을 수 있다. 사회 병리 상태를 짚는 최근 몇 가지 지표들은 의미심장하다. 가령, 유엔 산하 자문기구에서 매년 발표하는 「2020 세계행복보고서」의 국가별 행복지수를 보자.[21] 한국의 행복지수는 예년에 비해 점점 밀려 전체 153개국 중 60위 바깥에 머무르고 있다. 1인당 국내총생산GDP과 기대 수명에서 상대적으로 높은 점수를 받고는 있으나, 사회적 지원, 사회적

자유, 관용, 부정부패, 미래의 사회 지표에서 대단히 낮은 점수를 받았다. 무엇보다 '사회적 지원'과 '관용' 지표 항목은 크게 떨어진다. 이들 두 가지 지표는 누군가 나를 도와주고 후원할 수 있고, 상대의 잘못이나 실수를 너그럽게 받아들이는 사회적 호혜성의 공통감각 항목이라 할 수 있다. 하지만 한국의 행복지수 점수는 사회의 '관용' 지수를 고려하면 그리 공동체적이거나 공생적 가치를 지향하는 것과는 꽤 다른, 개별 주체의 타인과 사회로부터의 관계 단절이 심각하게 보인다. 현저히 낮은 호혜성의 사회 통계값을 보여주고 있는 것이다.

또 다른 사례를 보자. 독일의 행동경제학 연구 집단 브리크^{Briq} 연구소의 2020년 조사 연구 역시 우리 사회 공통감각의 동시대 문제를 이해하는 구체적 단서를 제공한다.[22] 78개국 중 한국은 자신에게 호의를 베푼 상대방의 은혜에 보답하려 하는 '긍정적 호혜성'에서 55위를 기록한 반면 상대방이 자신에게 피해를 준 상황에서 이의 처벌 욕구가 강한 '부정적 호혜성'에서는 2위를 기록했다. 한 해외 연구기관의 결과값이 참조 이상의 의미는 없겠으나, 적어도 우리 사회가 대단히 타인과 유리된 초개인주의 사회로 특징화되고, 시민들 사이 상호 부정적 관계 속 적대 심리가 높고 공생의 관계 밀도가 크게 악화된 상태란 해석이 가능하다.

점점 양극화하고 공통의 지반이 무너지는 동시대 현실을 감안하면, 과연 우리 사회 공통감각이란 것이 남아 있는가에 대한 근본적 물음을 던질 수밖에 없다. 하지만 분명한 점은 각자도생의 자본주의적 폭력과 욕망의 폭주를 방관하는 것은 인간의 관계적 본성과는 무관하다는 점이다. 적어도 호혜적 관계와 소통을 중시하는 사회는, '몫 없는 이들'과의 공감과 연대를 통해 공동체적 정치 실천을 강조한다.

공통감각을 본격적으로 논의하기 위해서 또 다른 문제가 제

기된다. 동시대 공통감각을 구성하려는 근저에 인간의 소통 방식을 점점 더 좌우하는, 아니 오늘날에는 이를 전자 미디어로 매개하고 대신하려는 물리적 소통 조건이 새롭게 구성되고 있다. 우리의 공통감각의 규정력이 점차 기술의 사회적 밀도, 이른바 '기술감각'에 의해 더욱 좌우되고 있는 것이다. '기술감각'의 특수한 배치가 한 사회 공통의 정서 구조나 유대 관계를 압도적으로 뒤흔드는 물리적 소통 조건이 되고 있다.

인터넷, 소셜웹, 플랫폼, 스마트폰 등으로 매개된 인간 신체들의 기술감각은 동시대 공통감각을 구성하는 일종의 기술 '인프라'와 같은 역할을 담당하게 됐다. 인터넷 등 동시대 기술은 공통감각의 구성 층위이기도 하고, 이를 규정하는 미디어 소통의 도관導管, conduits이 됐다.

> 공통감각의 구성요소로서 '기술감각'

'기술감각'이란 개념의 제안은, 소통과 관계의 물리적 '매개체(미디엄)'가 지니는 사회적 역할을 정확히 읽어내기 위함이다. '기술감각'을 모르고선 사회적 공통감각의 이해와 그것이 만들어내는 고유의 효과를 파악하기 어렵다는 문제의식에서 비롯한다. 즉 미디어 기술 혁신에 의해 사람 사이 상호 소통 과정이 복잡다단하게 얽히고 확장되면서, 실지 미디어 기술의 배치나 관계 밀도에 의해 인류 공통감각의 질적 차원이 달라지는 경우가 점점 흔해지고 있다. 지금처럼 비대면 소통과 대화 방식이 일상이 되는 기술 현실을 상정해보자. 그리고 거의 모든 인간 활동이 전자적 소통과 관계로 전환되는 데이터사회 현실과 우리의 자동화 미래를 상상해보라. 기술이 인간 소통과 정서 공유의 중심 인프라가 된 현실에서 '기술감각' 차원이 어떠한지를 구체적으로 살펴보지 않고는 이제 사회적 공통감각을 말하기 어려워졌다.

강조컨대, 기술감각은 이제 인간 신체에 체화된 한 사회의 기술 정서가 됐다. 마치 우리가 쉽게 '기술문화'라 명명하듯, 인간과 기술이 한데 뒤섞여 우리 감각 구조에 영향을 미치며 생성된, 공동체적 기술 정서인 것이다. 누군가는 스마트기기를 현란하게 사용하며 스스로 기술감각이 뛰어나다고 믿지만 이 경우는 기술감각이라기 보단 일종의 '멀티태스크'에 능한 기술 숙달자에 가깝다.

　　오히려 기술감각은 개인적 차원의 기술 활용 능력에 있다기보단 공동체적·사회적으로 누적된 기술 밀도나 질감으로 볼 수 있다. 비대면 플랫폼 기술, '소셜' 기술, 원격 소통 기술 등에서처럼, 기술감각은 시민들이 한 사회에 도입된 미디어 기술들을 매개로 쌓아가는 집단적 감성 구조와 밀접하다. 기술감각은 그렇게 공동체적 대화와 소통을 물리적으로 조건화하는, '사회 공통감각'의 새로운 핵심 변수가 됐다.

　　비판적 기술철학자 앤드류 핀버그(Andrew Feenberg, 2012: 11-14)는 인터넷의 진화방식과 관련해 전자 미디어의 세 가지 진화 방향을 제시한 적이 있다. '정보 모델' '소비주의 모델' '공동체 모델'이 그것이다. '정보 모델'은 인간 의식의 연결망을 통한 자유로운 정보 접근을 보장하는 인터넷의 지향을 뜻한다. '소비주의 모델'은 인터넷의 상업화로 촉진된 닷컴 위주의 지배 경향을 의미한다. 물론 이는 공유문화를 훼손하는 지식의 사유화 모델이다. 마지막으로, 핀버그는 인터넷의 바람직한 기술 방향으로 '공동체 모델'을 꼽는다. 그는 인터넷 공동체 모델에서 인간 사이 민주적으로 가치 있고 공동체 형성에 기여하는 전자 소통의 방향을 찾을 수 있음을 강조한다.

　　소셜 미디어 연구자 클레이 셔키(Clay Shirky, 2011)는 초기 SNS가 지닌 미디어 소통의 층위를 좀 더 세분화해 보고 있다. 그는 개인적 가치 공유, 공동체적 가치 공유, 공적 가치 공유, 시민적 가치 공유로 나눈다. 먼저 '개인적 가치공유'란 개인 사이 이견

을 통합하면서 만들어내는 사적 대화 형태로, 주로 그 대화를 통한 감정적 교감이 개인 각자에게 돌아가는 소통과 공유 방식이다. 셔키의 나머지 세 가지 분류법은, 앞서 핀버그의 '공동체 모델'을 좀 더 잘게 나눠서 보는 듯하다. 즉 '공동체 가치 공유'는 개인적 이익보다 민주적 합의와 소통 구조를 통해 참여자 내부의 이익을 위해 주로 봉사한다. '공적 가치 공유'도 리눅스 등 오픈소스 소프트웨어 개발과 같이 공유와 소통의 이익이 내적 공동체로 향하면서 동시에 그 가치가 사회 전체로 흘러 공유되는 모델이다. 마지막으로 '시민적 가치 공유'는 대부분 소통의 가치가 참여자들이 속한 전체 사회로 확장되는 경우다. 우리가 흔히들 정치적 소통 혹은 민주주의적 숙의라 부를 수 있는 것은 이 마지막 경우다.

셔키는 소셜 미디어를 통해 우리가 무엇보다 익힐 기술감각이자 한 사회의 민주적 발전을 위해서 '시민적' 가치의 공유와 확산을 크게 강조하고 있다. 결국, 핀버그나 셔키가 주는 함의는 디지털 미디어의 현실 사회 응용과 배치에 따라 인간이 좀 더 공통감각에 가까운 가치 지향에 다가설 수 있는 데 있다. 공통감각의 향상이라는 측면에서 보자면, 기술감각은 바로 관계적 감각의 확장과 민주주의적 가치 공유와 연결된다고 볼 수 있다.

사회적 공통감각의 확장성과 핀버그의 '공동체 모델'을 구현하기 위해, 우리가 최소한 고려해야 할 기술감각의 구성 요소들은 무엇일까? 일단 '개인적 기술감각'의 향상을 도모해야 할 것이다. 여전히 온라인 공간 속 표현의 자유, 데이터 익명성 및 프라이버시, 동등한 정보 접근과 이용 권리, 데이터 리터러시(문해력) 등은 개인 차원의 중요한 미디어와 기술감각 요소들이라 볼 수 있다. 개인의 기술감각은 정보의 자기결정권과 미디어 기술에 대한 비판적 성찰성을 확보하는 길이자 타인과의 원활한 관계적 소통을 이루기 위한 기본 전제 조건이라고도 할 수 있다.

다음으로, '공동체적 기술감각'이다. 이는 정보 주체들 사이에 공통감각을 확장하는, 이른바 호혜적인 관계와 소통의 미디어 감각을 구축할 수 있는 정도를 뜻한다. 가령, 데이터와 정보기술에 대한 공동체 집단의 커먼즈적 자율 통제, 공동체 내 기술 설계와 소통 구조의 민주적 구성, 약탈의 플랫폼자본과 다른 호혜의 결사체 구성 등이 공동체적 기술감각을 쌓는 척도라 할 수 있다.

끝으로, '정치적 기술감각'이다. 이는 사회에 응용되는 기술민주화를 통해 아래로부터 구축된 소통의 전자적 협치(거버넌스) 체제의 구성력에 해당한다. 가령, 소셜웹 정치문화와 기술정치적 시민 감수성, 정보 인권 보호 및 정보 공개 투명성 정도, 시민 데이터 오남용 및 혐오·차별에 대한 감독과 규제 장치 등이 정치적 기술감각을 크게 좌우한다. 종합해보면, 개인, 공동체, 정치 세 층위에서 작동하는 한 사회의 기술감각은 서로 얽히고 영향력을 주고받으면서 사회 공통감각의 중요한 구조적 특징으로 자리잡는다.

인터넷 탄생 이전의 아날로그 대중매체 시대에도 기술감각은 존재했다. 그 당시도 나름의 구조화된 미디어 소통의 특징을 지닌 것도 사실이다. 하지만 아날로그 매체의 한계는 인터넷 기술에 비해 더 분명했다. 텔레비전 장치의 통제자인 '미디어 작동자'의 역할이 너무 막강해서, 이른바 일방향의 프로그래밍된 미디어 메시지가 강제로 퍼뜨려지면서 시민들의 평평하고 투명한 소통을 저해하는 일방의 억압적 전달 체계에 더 가까웠다(플루서, 2004: 274-276). 그에 비해 인터넷은 마치 뿌리줄기(리좀) 모델처럼 중심이 없이 민주적 소통과 누구든 동등한 발언의 기회가 주어졌던, 새로운 급진 정치의식의 출발점이 되었다. 하지만 오늘날 인터넷을 매개한 전자소통은 원자화된 개인의 확증 편향된 정보 추구에 머물거나 갈수록 진실의 대화와는 거리가 먼, 알고리즘 지능에 의해 편향되고 왜곡되어간다.

어쩌면 자본주의 기술 질서는 미디어기술을 통해 현대인의 사회 심리적 관계의 밀도를 조종하고 왜곡하는 위치를 점하기 위해 이미 꽤 오랜 시절 공을 들였다고도 볼 수 있다. 기술철학자 육휘(Yuk Hui, 2018: 24-37)에 따르면, 처음부터 자본주의는 인간과 기계 사이 사회심리적 관계를 무시한 채로, 생산 효율을 극대화하고 이익을 증대하려는 흡혈 수단으로 기술의 기능을 축소했다. 그는 오늘날 전자 소통의 데이터 사회도 현대인의 공통감각을 자본주의적 감정과 정서 구조에 친숙하게 바꾸고 있다고 지적한다. 실제 페이스북과 같은 소셜미디어는 이용자 사이 관계를 알고리즘 기술로 자동화하면서 꽤 많은 정서의 왜곡 현상을 일으켜왔다.

이미 이용자 사이 갈등을 조장하는 방식으로 인공지능 알고리즘을 설계해왔다는 페이스북의 자체 분석 결과까지도 나왔고, 내부 경영진이 이의 개선을 묵살했다는 《월스트리트저널》 기사가 소개되기도 했다.[23] 기사에서는 유튜브가 불화와 갈등에 쉽게 끌리는 이용자 정서를 이용해 이를 유발하고 자극하는 극단적 소재의 콘텐츠를 이용자 각자의 타임라인에 자동 노출하는 추천 알고리즘을 자주 쓰고 있다고 말한다. 이는 닷컴 기업이 벌이는 데이터 조작의 아주 작은 에피소드에 불과할 것이다. 페이스북 등 소셜 미디어의 감각적 인터페이스와 영리한 기술 설계 실험은 자본주의적 욕망과 자극에 익숙한 방향으로 우리 감성의 틈을 비집고 들어오면서 사회적 공통감각의 기초적 조건을 크게 뒤흔들고 있다.

오늘 인간은 스마트 기기를 매일 몸에 매달고 다니면서 신체와 기술의 경계 자체를 차츰 무너뜨리고 있다. 현대인의 기술 민감도가 이전과는 확실히 달라졌다. 가령, 카카오톡은 현실 사회관계를 카톡방에 옮겨놓자 '카톡 지옥'이 되어버렸다. 카카오톡의 '읽지 않음' 표시와 페이스북의 '좋아요' 숫자 강박은 우리 사회 위계 구조 속 집단 스트레스 정서로 전이된 지 오래다. 미디어학자 시바

바이디야나단(Siva Vaidhyanathan, 2018)은 소셜 미디어란 '난센스 기계'가 만든 알고리즘 기술로 인간 마음과 생각, 사회, 정치가 망가진다고 혹평한다. 어디 이 뿐이랴. 초단기 비정규직 알바 노동자에겐 점주와 매니저가 이중삼중으로 열어놓은 카톡방은, 우리 사회 시간노동 외 근무 통제를 쉽게 하기 위한 미디어 수단이 되었다. 인스타그램의 수많은 감각적 인증샷과 지도앱에 수놓은 별점들 하나하나는, 특정 장소의 정서적 신뢰와 지대 가치에 영향을 주는 전자 화폐처럼 행세한다. 플랫폼 기술은 라이더와 운전자에게 프리랜서 자유노동을 부여하지만, 그들 모두를 호출 콜과 이용자 별점에 의지하는 알고리즘 기술예속 상태에 가두고 있다.

한국처럼 기술 선점 강박과 수출을 통한 성장 중독이 강한 나라에서는, 기술감각을 강조해 말하거나 이를 사회 공통감각의 틀에서 사유할 여유가 없었다. 더구나 기술로 인한 사회 심리적이고 관계 측면의 병리 효과를 살필 여유나 겨를은 더 없었다. 기술은 당연히 좋은 것으로 보는 우리 사회의 기술(지상)주의적 정서가 압도했다. 진즉에 디지털 신기술의 도입과 영향 평가에 시민 정신 건강과 소외감, 디지털 스트레스 지수를 결합해 살펴봐야 했지만, 이를 사회적으로 그리 심각하게 다루고 있지 못했던 정황도 크다.

산업 재해 현장에서 법리적 판단이 요구되는 과로사나 사고사 등을 제외하곤, 동시대 신흥 미디어 기술이 서로를 전자적으로 연결하면서 우리 신체와 정신에 미치는 사회 병리적 징후나 기술 민감도 지수를 심각한 분석대상으로 삼지 못했다. 이는 다른 어떤 곳보다 우리 사회의 집단적 기술 정서나 '기술감각'의 탐색이 필요한 까닭으로 볼 수 있다.

우리 사회 기술감각 퇴행의 징후들에도 불구하고, 그 경향이 영원할 것인지 아니면 공동체적이고 공적, 정치적 대안이자 다원적 소통의 장이 새롭게 마련될 것인지는 아직은 쉽게 속단하기 어

렵다. 적어도 시민들 사이 호혜성의 공통감각을 돋우는 일에 미디어 기술과 이로 구성되는 정치사회적 기술감각이 계속해 유효하다는 점은 부정하기 어렵다. 실제로 한국 현대사 속에서 온오프 촛불시위와 미디어행동주의 등 기술감각의 고양은 중요한 사회 소통과 연대의 끈 구실을 했다. 최근까지 해시태그 '미투' 운동 등 전자적 매개와 확산 방식에서 보인 소셜웹을 기억하자. 이는 약자와 피해자 고백과 폭로의 정동정치를 촉매했다. 어찌됐건, 미디어의 사회문화사가 우리에게 증거하는 바는 시민 '공통감각'의 새로운 발견과 이의 사회 관계적 확장에 '기술감각'의 밀도가 계속해 중요한 구실을 해왔다는 데 있다.

기술감각의 퇴행

우리가 익히 아는 대중 미디어가 대체로 군사 용도나 국가 통제 목적에 탄생의 기원을 두고 있다는 것은 다시 봐도 흥미로운 사실이다. 키틀러는 독일에서 "텔레비전은 오락방송으로 시작하지 않았다. 먼저 정부가 텔레비전 시스템을 이용한 전국적인 원격 범죄 수사법을 배웠고, 이것이 괄목할만한 검거 성과로 이어졌다."고 언급한다(323). 1920년대 독일 제국경찰 산하 범죄수사국은 지명수배서와 지문을 스캐닝해 멀리 떨어진 경찰서로 발송 변환하는 시스템을 구축하기 위해 텔레비전 기술을 적극적으로 사용했다고 전한다. 또한 키틀러는 "소니사의 첫 번째 비디오 레코더는 원래 가정용이 아니라 쇼핑센터, 감옥, 그 외 권력 핵심부의 감시 목적으로 개발됐다"고 덧붙인다(337).[24]

통신 미디어의 역사도 예외가 아니다. 과거 전화의 기능이 개인을 연결하는 사적인 통신수단이었지만, 요시미 순야(吉見俊哉, 2005: 186-97)가 『국가장치로서의 전신·전화』에 언급한 메이지 시대 일본도 그렇고 박정희 시대의 전화 또한 애초 전국 단위에서 군

사·경찰이 국민을 관리하는 신체 '감시 미디어'로 적극 활용됐다. 프랑스의 초기 인터넷 모델이던 '미니텔'의 경우도 흡사하다. 국가가 애초 대민 계몽과 의식 통제를 위해서 국민에게 제공하던 컴퓨터 단말기가 사적인 전자 소통과 은밀한 밀담을 주고받기 위한 전자 장비로 전유되면서 계몽과 통제의 최초 맥락이 탈각됐다.

범용 미디어의 역사처럼 인터넷 기술의 태생도 군사적 목적에 있었다. 인터넷이 냉전 시대 구소련의 핵미사일 침공에 대한 미 군사 통신 방어 시스템이자 '알파넷ARPANET' 프로젝트의 소산이었던 것은 상식에 해당한다. 하지만 군사 기술로서 인터넷 매체가 안착하는 과정은 군사적 목적에만 머무르지 않는 일종의 역동적 진화 래퍼토리다. 즉 최초 군사용 인터넷 기술은 학술기관의 네트워크로 확장되다 결국 1990년대 중반 이래 미국을 중심으로 한 상업적 '닷컴' 체제에 편입된다. 국제적으로 당시 인터넷의 상업화와 대중화 국면을 이룬 가장 큰 공은 다름 아닌 '월드와이드웹WWW'이라는 새로운 인터페이스 환경의 구축이었다. 팀 버너스 리Tim Berners-Lee가 전자공간에 이용자 친화형 환경을 구축하면서 이용자 대중은 '그래픽 유저 인터페이스GUI' 아래 네트를 경유해 쉽고 광범위하게 전자 소통을 시작하게 됐다. 무엇보다 인터넷 웹 환경은 온라인을 매개한 자본의 상거래 활로를 보장했다. 소위 미 서안 실리콘밸리 지역의 일명 '보보스'라고 불리는 신흥 디지털 자본가 계급 '보헤미안 부르주아지'의 '캘리포니아 이데올로기'는 이즈음 번성하기 시작한다.[25]

웹의 출현과 함께 이미 인터넷은 애초 군사 기술의 목적은 사라지고, 후기자본주의의 온라인 식민지 기획이 소리 소문 없이 진행되기 시작한다. 닷컴 자본은 그렇게 가상의 인터넷 프런티어에 대한 기술물신techno-fetishism의 코나투스(충동)를 일으켜 세웠다. 그럼에도, 동시에 인터넷은 전통 미디어와 달리 그 분산적이고 평등

주의적 성격으로 말미암아 사람들의 사회적 관계와 민주적 소통을 새롭게 확장하기도 했다. 실제로 인터넷은 대중화되면서 동시에 공통감각의 형성과 밀접한 관계를 맺고 시민 사회적 의제를 확장하는 전자 민주주의적 공론장 역할을 도맡기도 했다.

초기 소셜미디어의 대중적 활용은 현실의 사회적 타자와 약자와 맺는 사회적 감성의 연대망으로서의 일부 긍정적 역할로 꽤 낙관적이기까지 했다. 하지만 취향 너머의 사회적 유대 없는 오늘의 소셜 미디어 현실은 가상 공간의 건강성과 점점 멀어져갔다. 개별 디지털 주체는 낯선 세상과 공적 세계로부터 신호를 끊음으로 자신을 차단하고 저 멀리 사회적 공간 속 타자로의 연결을 피하는 '단속'의 사회적 징후를 보여줬다(1장 참고). 스마트폰은 인간 신체에 틈입해 신체 감각을 재편하면서, 대부분의 사회적 관계를 직접적 접촉보다는 전자적 접속 방식으로 해소하는 편의를 추구한다. 이로 인해 물리적이고 신체적인 현전에 기반한 사회적 유대와 공동체적 감각은 소실된다. 스마트 미디어 주체는 갈수록 초연결 상태로 정서적 위안을 찾고 또래들 간의 취향 공동체에 안주하는 퇴행성이 강화되는 것이다.

> 매일 아침 지하철에 앉아 있는 사람을 생각해보자. 이들은 도시의 산업 지대와 금융 지대로, 불안정한 조건들 속에서 노동이 이뤄지는 직장을 향해 가고 있는 불안정한 노동자들이다. 모두 헤드폰을 쓰고 있고 자신의 휴대용 기기들을 들여다보고 있다. 모두 혼자 조용히 앉아 바로 옆에 앉아 있는 사람을 결코 바라보지도 이야기를 건네거나 미소를 짓지도 않는다, 그 어떤 종류의 신호를 교환하지도 않는다. 그들은 보편적인 전기 흐름과의 외로운 관계 속에서 홀로 여행하고 있다. (중략) 감각적 공감 능력을

상실한 채 (중략) 자본주의가 부과하는 착취, 감수성을 가진 신체 정신과 기능적 실존 사이의 분리로 고통 받고 있는데도 이들은 주변의 인물들과 인간적인 소통과 연대를 할 수 없어 보인다. 요컨대 이들은 그 어떤 의식적인 집단적 주체화 과정도 시작할 수 없어 보인다.

소통 과정의 디지털화는 한편으로 에두르고 느릿느릿한 생성의 지속적 흐름에 대한 감각을 감소시키고, 다른 한편으로는 코드, 상황의 급작스런 변화, 불연속적인 기호들의 연쇄에 민감해지게 만든다.

— 　　　　　　　　　　　　　베라르디, 2013b: 202-203, 69

이탈리아의 미디어이론가 프랑코 베라르디는 이렇게 단속의 인터넷에는 "의식과 감수성 사이의 관계가 변형되고, 기호의 교환이 점점 탈감각화되는 과정을 겪게 된다."고 본다(68). 즉 '결속'과 '가속'의 시기에 발휘되던 전자적 소통 확장 능력이 '단속' 상황이 오면서 인간 주체의 감수성과 공감 능력에 이상 징후가 발생하고 각자의 개인 취향의 던전(게임 속 지하감옥)에 빠져 사회적 타자와의 공감 능력을 발휘하지 못하게 됐다고 볼 수 있다. 기술적으로는 타인과의 물리적 거리감이 완벽히 제거되는 테크노소통이 극점에 이르렀지만, 반대로 사회 정서나 밀도에서는 타자와의 결속이나 공감 능력이 점차 퇴화하는 모순적 양상을 보인다.

　　오늘 '단속'의 인터넷이 지닌 또 다른 난제는 데이터 정서 약호가 범람하는 온라인 현실로 말미암아, 가짜 뉴스, 즉 진실과 가짜를 구분하기 어려운 혼돈이 늘 인간의 판단을 유보하도록 이끄는 데 있다. 대중의 일상 속 데이터 배설과 오정보, 노이즈 등으로 정보 쓰나미가 몰려오는 상황에서는 사실상 정확하고 객관적인 사실이나 감각의 인지가 불가능하고 세상의 진실을 온전하게 이해

하거나 공감하는 것이 어렵다. 한 미술이론가의 '포스트- 혹은 탈-진실post-truth'을 살고 있는 오늘 우리의 현실에 대한 설명은 그리 지나치지 않아 보인다.

> 합리성과 이성주의는 네트워크의 어둡고 실체 없는 공간에서 길을 잃었으며, 민주적이고 도덕적인 주체는 가짜 뉴스들의 뒤에 몸을 숨긴 전체주의와 포퓰리즘의 쉽고 뒤탈 없는 먹잇감이 되었다. 진실은 '진실보다 더 진실한' 거짓에 패했으며, 우리 모두는 이처럼 소생 불가능한 진실의 최후를 수긍하고 방치하는 '포스트 진실'의 시대를 살게 된 것이다.
> ―
> 최종철, 2018: 41

가령, 사드THAAD 배치 '전자파' 유해 논쟁, 4.16 세월호 유가족 비방 댓글, 최순실 태블릿PC 검찰 조작설, COVID-19 백신 음모론 등에서 보는 것처럼, 이들 사회사적 핵심 사건들은 과거처럼 대중에게 특정 이데올로기를 심어주거나 확산하는 방식에서 효과를 얻기보다는 대중의 사회정치적 판단을 호도하고 마비시키면서 특정 권력의 알리바이를 묵인하거나 옹호하는 기제로 활용되고 있다.

사회사적 사건에 대한 노이즈(소음)의 왜곡 데이터들은 주어진 사건과 역사에 대한 정보를 얻기 위한 소재이거나 특정의 이념을 강화하는 역할을 하기보다는, 사실과 진실을 흐리는 사악한 '더미(허수)'로 기능한다. 각종 이미지, 정보, 영상 데이터에 의한 대중 여론 조작이 범람하고 '팩트체크'가 일상인 흐릿한 현실을 우린 살아가고 있다. 이들 데이터의 자의적 왜곡은 진실 값을 뒤흔든다. 가짜는 진실이 존재하고 진실이 밝혀지더라도 진실의 공신력에 위해를 입힌다. 그것이 가짜 약호들이 범람하는 이유이기도 하다.

대중은 과잉 정보의 피로감에 진실에 대한 판단 자체를 대부분 유보하고, 현실로부터 진실을 찾는 행위까지도 쉽게 포기한다. 오늘 '탈진실'의 목표는 자본주의 사회 현실로부터 누군가 기꺼이 행하는 진실 찾기와 사회적 공통감각의 연대 행위를 무기력하게 만드는 일이다.

미술 이론가이자 미술가인 히토 슈타이얼(Hito Steyerl, 2019)이 적절히 지적한 바처럼, "리얼리티에 더 가까이 다가간 것 같을수록, 영상들은 그만큼 더 흐릿해지고 더 흔들린다"(14). 사건을 얘기하는 수많은 영상과 이미지 데이터 정보나 뉴스들은 마치 사태의 정확성을 얘기하는 듯 보이지만, 오히려 정보과잉의 현실은 '진실의 색'을 읽을 수 있거나 판단할 수 있는 능력을 갉아먹는 효과를 낸다. 모든 역사적, 진본적, 사회적인 가치들의 자명한 질서를 불완전하고 비결정적인 지위로 두고자 하는 것은 동시대 자본주의 권력의 목적이 된다.

오늘날 상징 조작 권력은 특정 가치와 담론을 자명한 질서로 내세워 강요하기보다는, 혼돈 속 여럿 가짜를 알고리즘으로 자동 생성하거나 댓글 알바를 고용해 만든 가짜 더미 속에 진실의 가치를 뒤섞는 데 골몰하는 것이다. 탈진실의 가짜 시대에는 노이즈를 대거 발산하는 쪽에 승산이 있다. 이를테면, 누군가에 대한 흑색선전이 법리적으로 '근거 없다'는 판결에도 계속해서 비상식적으로 비방과 악플이 진행되는 것은 이와 같은 연유에서다. 기호 과잉의 질서는 특정의 사안에 대한 진실이 저 멀리 사라지게 한다. 수많은 다른 가짜 해석에 다중을 노출시키면서 어떤 사안의 진실에 우리 스스로 탐색하는 행위를 불안정하고 어렵게 만든다.

데이터 과잉을 통해 대중의 진실에 대한 정치사회적 판단을 유보하게 하는 행위는, 결국 자본주의 권력이 이데올로기적 호명의 장에서뿐만 아니라 우리 마음 속 깊숙이 가라앉은 감각, 욕망,

정서, 정동, 선호에 대한 흐름의 조절과 통제에 직접 개입하고 있음을 뜻한다. 정보와 싱징 과잉의 질서 속 이성적 판단이 불가한 '탈진실'의 상황에서, 그 다음 대중이 판단할 수 있는 선택지는 본능이거나 판단의 유보다. 합리적이고 비판적 추론에 따른 진실 찾기 과정이 점차 힘들어지고, 진실의 지위 또한 흐릿해진다.

가짜 기호들의 범람과 이의 특정한 변조는 권력의 전통적 이데올로기 작동 층위와는 별개로, 대중 정서적 차원에서 또 다르게 권력의 자장을 넓히는 새로운 '테크니스'(기술권력)가 되어가고 있다. 오늘날 자본주의 알고리즘 기계 장치는 편견과 이데올로기의 때 묻은 세계를 순수한 과학의 오류 없는 숫자의 세계인양 포장하기도 하지만, 동시에 수많은 가짜 약호들을 퍼뜨리며 판독 불가능한 현실 질서를 주조한다. 이는 공통감각의 위기이자 기술감각의 퇴락을 부채질한다.

감염병 재앙과 기술감각

탈진실과 단속의 인터넷은 COVID-19 팬데믹이란 신종 감염병 재앙 국면을 맞이하면서 더 악화하는 경향을 띤다. 자본주의 욕망과 지배력 과잉이 지구 물질대사에 크나큰 균열을 일으켜 쉽게 되돌릴 수 없는 상황에 이르고, 급기야 COVID-19 감염병 재앙 상황이 일어나면서 체제로서 자본주의의 무기력을 아주 실감나게 마주하도록 한다. COVID-19이라는 바이러스 감염을 막기 위한 전 세계 '사회적 거리두기'의 슬로건은 갈수록 감염공포에서 타자혐오로 전이되고 있다. 현실의 신체 격리만큼 각자의 디지털 격자 안에 갇히는 상황을 또 다시 강화하고 있는 것이다.

우리 일상 속 미디어 기술의 쓰임새와 의미 또한 COVID-19 발생 이전보다 더욱 비대면·비접촉 소통 방식을 강화하는 쪽으로 선회한다. 자연스레 물리적 대면보단 마스크 착용과 '물리적 거리두

기'가 바이러스 감염을 막는 필수요건이 되고 있고, 그 어느 때보다 스마트 기술로 매개된 '언택트(비접촉)' 관계가 점점 자연스러워지고 있다. 그리고, '인포데믹'이라 불릴 정도로 온갖 바이러스 공포 조장과 인종 혐오에 기댄 탈진실 시대 가짜뉴스 또한 이전보다 더 확대 재생산되고 있다. IT 기업이나 전문 직종 중심으로 재택노동도 늘고 있다. 초·중·고등학교는 물론이고 각급 대학은 온라인 수업이 필수가 되고 교육자와 학생들 모두 원격화상 회의와 온라인강의 플랫폼에 익숙해지고 있다. 감염병으로 이처럼 물리적 비접촉과 격리가 일상이 되면, 이전보다 더욱 스마트한 기술로 매개된 삶이 중심에 설 것이다.

'공통감각'은 우리가 서로 함께한다는 유대와 공감이란 사회 속 구성원 사이 공유되는 바탕 정서를 강조한다. 그런데 우리네 바이러스 '재난자본주의' 사회 현실은 이처럼 기본적인 사회적 공통감각을 유지하는 일과 상당히 어긋난 형태로 진행되고 있다(Klein, 2007). 상호 공동의 감각을 돌보고 키우기보단 강제 격리의 기술적 기제가 두드러진다. 오늘 '공통감각'의 위기는 재난 상황이라는 이유로 첨단 기술적 매개체의 효율성을 큰 성찰 없이 확대하는 반면, 진정 유보되고 소외되고 잊힌 것들을 찾아 손길을 내미는 연대와 공감의 기술감각에 대한 고려는 미약하다는 데 있다. 기술 그 자체 밀도는 높아졌으나, 질적 측면에서 우리 사회 공통감각과의 결합력은 약화되는 모양새다.

COVID-19의 확대와 함께 기술의 방향은 비대면 온라인 유통과 소비, 위치 및 동선 추적 장치, 인공지능 자동화, 자원 중개 플랫폼 기술 등에 무게감이 실리고 있다. 2020년 5월부터 정부가 추진하는 공식적인 국내 경기 타개책인 '디지털 뉴딜'에도 이들 비대면 기술을 활성화하는 대표 슬로건이 나부낄 정도다. 문제는 비대면·비접촉을 강화하는 디지털 기술들을 도입할수록, 일용직 노동, 플

랫폼 배달노동, 온라인 택배 배송 업무 현장에서 혹독한 과로와 확진 위협에 노출된 '유령 노동ghost work'이 급증한다는 사실이다(이광석, 2010).

방역 모범국가의 성과를 낳고 비대면 안전 소통을 논하는 배경에는, 휴대폰 주문 콜에 의지한 채 '잠시 멈춤'조차 불가능한 노동 약자들이 더욱 더 빈번하게 물리적 대면과 접촉을 강요받는 현실이 도사린다. 비접촉의 청정 소비와 비대면 소통이란 청정 지대는, 아이러니하게도 부단히 대면 접촉을 행하고 위험을 감수해야 하는 현장 유령노동자들이 폭넓게 존재해야 가능하다. 이로 인해 '공통감각'은 더 위태로워진다.

비대면·비접촉 기술의 성장은 일면 바이러스 재앙 상황을 완화시킬 수 있는 원격문화의 활성 변인처럼 보인다. 하지만 국내 인터넷과 스마트폰의 역사적 발전에서 읽을 수 있는 것처럼, 오늘날 비대면 첨단기술의 적용이 곧 현실의 사회적 공통감각으로 이어지진 않는다. 오히려 비대면 기술이 공동체적 결속을 악화하는 부정적 징후로 등장하기도 한다. 이는 기술에서 결속과 연대의 공통감각을 키우는 물리적 현실과의 연결고리가 아예 부재하기 때문에 일어나는 문제다. 2000년대 인터넷 결속과 가속의 시대에 우리는 현실 세계의 정치적 고양과 함께 공진하는 사회적 공통감각 확장의 계기들을 포착했다. 그에 반해 오늘날 비대면 기술과잉의 현실은 그 어떤 사회적 감각의 고양과 무관하게 움직인다는 점에서 불운하다.

'방역'에 대한 강박은 우리 사회의 심리적 공통감각을 더욱 위협하는 요소다. 마스크 착용은 이제 개인 수준에서 바이러스 감염의 잠재 위협으로부터 보건과 안전을 위한 최선의 방어 기제가 됐다. 다만 시간이 갈수록 사회적 위협의 대상이 바이러스 그 자체보다, 이 비생명 기식자의 잠재적 숙주인 사람들이 되어가는 경향이

커진다. 대부분이 타인과의 접촉과 우발적 마주침이나 낯선 관계를 꺼린다. 이로 인해 강력해진 '마스크'가 타인에 대한 정서적 거리감이나 침묵으로 일부 전이된다. 마스크의 심리적 관계 위축 효과만큼 사회적 관계 또한 크게 흔들리고 있는 것이다.

각자의 고립된 일상 삶 속 우울과 고독, 자살은 또 다른 심각한 사회문제가 됐다. 20대 여성과 청년의 자살률이 급격히 늘고 있는 것은 우리 사회 병리의 극단적 징후다. 그에 더해 비대면 기술 논리가 우리 일상 감각의 배치를 바꾸면서 만들어내는 기술 소외와 고립감 등 사회심리적 병리들을 함께 돌보지 못하고 있다. 예컨대, '비대면 피로도zoom fatigue'가 학적 논의 대상이 될 정도로 물리적 접촉이 위축된 세계에서 원격소통 방식이 지배 정서로 등극하는 데 대한 비판이 이어지고 있다(Lovink, 2020). 우리네 비대면 기술의 과포화 상황은 편리와 효율 중심의 기술관이 과도하게 반영된 결과다. 비대면 피로뿐 아니라 이미 시작된 기술 격차와 문맹, 플랫폼 기술예속, 탈진실과 가짜뉴스, 알고리즘 일상 통제, 정보인권 침해 등에서 볼 수 있는 바처럼, 우리 사회에서 숭배 대상이 된 기술은 타자와의 호혜적 관계를 확대하기보단 위축 효과를 내고 있다.

좀 더 일상에서 감염병으로부터 소외될 수 있는 이들과 연대하고 결속하려는 기술감각을 발명하는 일이 중요해진다. 하지만 오늘 '비대면 사회'의 모습은 좀 더 자본주의 성장과 연결된 흐름으로 이어지면서 전자적 소통의 민주적 구상과는 거리가 멀어져간다. '단속의 인터넷' 국면과 더불어 COVID-19으로 확대되는 비대면 소통 상황은, 양적으로 전자적 소통과잉을 보이고 있으나 질적으로는 '기술감각'이 퇴행하면서 궁극에 사회적 공통감각을 해치는 결과를 낳고 있다.

기술감각배양의 새로운 조건

탈진실의 혼돈과 COVID-19 이후 비대면 연결이 강조되는 오늘, 우리 사회에서 호혜적 소통을 통한 인간관계의 공감대 형성은 갈수록 어려워진다. 주로 온라인 공간에서 우리는 각자의 심적 상태를 휘발성 강한 이모티콘 다발처럼 감정 상징들로 배출하는 정동 행위에 집중한다. COVID-19 감염 공포까지 겹치면서 현대인은 더욱 더 가상계에 갇혀 움츠러들 확률이 높아졌다. 비대면 기술의 확대는 인간의 대면 활동을 어지간하면 원격 기술로 대체하고 자동화하고 있다. 동시에 전자 미디어로 매개된 민주적 소통의 정서인 '기술감각' 또한 점차 흐리멍덩하게 만들고 있다.

오늘날 전자 소통의 관계망 특성은 그래서 사회적 결속과 가속으로 충만했던 초창기 인터넷과는 다르다. 비대면 상황이 지속되면서 현실에서 맺었던 관계와 유대가 약해지고 가상계적 관계만이 중요하게 살아남는다. 타인과 쉽게 맺은 감정의 과잉적 소모가 꽤 반복적이고 중복적으로 일어나는 '소셜' 관계망 구조가 일상이 된다. 아주 정말 가끔씩만 우린 현실계를 마치 딴 세상 보듯 동정의 눈길로 바라보며, 쉽게 타자에게 다가서지 못하고 그저 '좋아요'와 '화나요' 등 '클릭주의'로 관심과 연대를 표시할 뿐이다.[26]

동시대 인류의 '포스트휴먼' 조건이자 새롭게 마주하고 있는 기술적 '곤경들'(Braidotti 118), 즉 비대면에 의한 사회적 감각의 후퇴와 필수(산)노동의 피폐화, '가짜'정보와 불신과 혐오의 '인포데믹', 인간의 신체와 의식을 분할하고 통제하는 플랫폼 기술질서 그리고 알고리즘 자동화에 기댄 사회관계의 분할과 포섭, 우리의 뉴노멀이 된 인수공통 감염병 재난으로 비접촉 기술 부상 등이 한꺼번에 우릴 휘감고 있다. 극도의 기술적 피로감을 느끼도록 만드는 이 '기술예속' 현실 앞에서, 우린 과연 전자 네트워크를 매개해 공통감각의 밀도를 다시 회복하거나 복원할 수 있을까?

다행히도 시민 다중이 만들어내는 데이터 정서들은 자본과 권력의 자장 안에서 작동하기도 하지만, 일부는 여전히 시민 다중의 사회적 의제가 되어 일종의 거대한 '떼' 정동으로 꿈틀거린다. 달리 말해, 누리꾼의 데이터가 일차적으로 플랫폼자본 등에 의해 불쏘시개로 포획될 '빅데이터'가 될 운명이기도 하지만, 다른 한편으로 사회적 공감과 결속의 네트워크 소통으로 바로 그 권력을 내파하고 특정 사회적 이슈에 따라 거대한 정념의 우발적 파동을 일으키기도 한다. 다중들이 사회적 의제들에 일거에 모여 '떼'로 덤비며 생성되는, 일종의 디지털 정서의 전염 현상을 주목할 필요가 있다(크라비츠, 2019). 스마트 미디어 국면은 이전과 달리 데이터로 군집을 이룬 정서 덩어리, 즉 데이터 '정동'의 공동 접합체인 관계적 집합 주체superjects를 구성한다는 점에서 간혹 전복적이다(Savat, 2009: 423-436). 이는 앞서 아렌트가 얘기했던 공동체의 소통과 공통감각을 위한 사람들 '사이 공간'의 형성과 유사하다.

프랑스 철학자 질 들뢰즈(Gilles Deleuze, 1992: 3-7)가 현대 개인in-dividual이 네트워크상에서 가분체dividuals로 갈갈이 찢겨 분리되어 플랫폼 자본의 데이터 용광로에 땔감이 될 정동 덩어리와 통제사회의 미래를 읽기도 했지만, 일부 시민 다중의 데이터는 중요한 사회 의제에 함께con-dividuals 이합집산하며 권력에 대항하는 상호연대의 활력이 되기도 한다. 마치 혈관 속 이물질의 침범을 막으려는 항체들 사이 협력의 네트워크가 굳건히 구축되는 순간처럼 데이터 가분체들의 연합은 네트워크상에서 그렇게 움직인다. 온라인 '떼' 정서와 정동의 연합과 연대는 향후 기술감각의 확장을 위한 긍정적 에너지라 볼 수 있다.

사회사적 사건의 온라인 기록 작업들(예컨대, 4.16 시민 기록저장소와 용산참사의 기록 작업 등), 소셜웹 기반 특정 사회사적 사건의 '떼' 사회미학적 저항들(주요 사회사적 사건들에 반응해 보

여줬던 누리꾼의 온라인 가상 시위와 저항들), 미투 운동으로 대변되는 여성들의 온라인 고백과 폭로, 홍콩 시위대의 물리적 바리케이트 시위 속 레이저와 가면 저항 전술 등은, 1990년대 신자유주의에 저항하는 사파티스타 민족해방군의 '말의 전쟁' 이래 오늘 다시 새롭게 생성 중인 기술감각의 현장들로 봐도 무방하다. 이들 사례가 중요한 까닭은 이들 사건과 운동 자체가 대항 기억과 전자 결속의 방식임은 물론이고 사회-기술 연동의 새로운 정치적 공통감각을 창안하기에 그러하다.

COVID-19 국면 속 '접촉' 공포를 벗어나 오히려 전자적 소통을 매개해 사회적 타자로의 결속을 확대하려는 움직임 또한 주목할 만하다. 가령, 캐나다 토론토 등지에서는 지역 온라인 커뮤니티와 해시태그를 활용해 COVID-19으로 위기에 처한 동료 시민의 도움 요청을 받고 이를 돕는 시민 자발의 돌봄 네트워크가 생성됐다. 이른바 COVID-19 '돌봄 자원자'가 지역사회에서 급속도로 성장하고 있는 것이다(Venn, 2010).

우리 사회 또한 재난 난민과 약자와의 공생과 우정을 위해 전국 각지에서 시민들이 '커먼즈'적 연대 행위를 보여줬다. 이들 사례는 사회 공통감각의 확장과 맞닿아 있다. '바이러스 난민들'의 급박한 위험에 맞서 시민사회와 노동주체들은 스스로 연대하는 법을 찾을 수밖에 없다. '커먼즈' '어소시에이션' '협동주의' 등 그것을 뭐라 부르던, 자율의 공동 결사체를 사회적으로 후원하고 누군가 어려운 순간 함께 우정의 관계 속에 있다는 사회 공통감각을 확대해야 한다. 대감염 상황이 장기 국면에 접어들면, 자연스레 인간 상호 신뢰와 관계의 밀도가 약화될 것이다. 장기화된 감염과 방역의 피로감으로 쉬 놓칠 수 있는 사회적 약자를 돌아보며 그들 스스로 자립할 수 있는 공생과 연대의 방법론 마련이 절실하다.

궁극적으로는, 미디어 기술의 가속주의적accelerationist 잠재력

을 억누르지 않으면서도 평등한 대화와 소통의 공통감각을 확장할 수 있는 시민사회 결속의 방법을 창안해야 한다.[27] 기술감각적 파탄에 대한 비판뿐 아니라 우정과 호혜의 기술감각을 키우는 민주적 기술 디자인에 대한 시민 자신의 상상력을 발동해야 한다. 가령, 자유로운 연대와 소통이 가능한 플랫폼 기술 설계, 공통감각과 커먼즈적 가치를 키우는 기술 민주주의 확산, 자본주의의 닫힌 구조와 다른 기술감각을 키울 대안의 소통미디어 모델 개발 등 기술 현실에 대한 현장 개입과 실천이 함께 모색되어야 한다. 그럴 때 기술감각은 바이러스 위기 현실을 딛고 다른 삶을 기획할 공통감각의 중요한 일부가 될 수 있다.

3. 테크놀로지와 인문학의 불안한 동거

테크놀로지와 관련된 국내 교육 지형은 대체로 국가 선도형 기술과 기간산업 발전을 위한 경제 부흥 논리에 민감하게 반응하며 진화했다. 특히 신자유주의적 시장 논리의 확산이 이뤄지면서 우리네 삶의 모든 방면에서 자본주의적 인간형을 길러내는 일이 중요한 과제가 되었고, 소위 테크놀로지 변수는 이에 도달하기 위한 일종의 필수 어학 코스 같은 것으로 여겨졌다. 대학에서 문과를 다니면서도 컴퓨터를 '실습'하고 프로그래밍 언어를 배우며 각종 통계 패키지를 익히고 코드를 짜보는 일은 일상적이다. '공학'적 지식이 주로 단기의 시장 생산성 효과를 끌어올리는 데 사용되면서 대학 교육에서 기초과학이나 인문학은 뒷전으로 밀렸다. 사회과학 또한 마찬가지로 계량화된 숫자와 그래프에서 사회적 진실을 찾는 경향이 두드러졌다.

 고등 교육 현장을 살펴보면, 현실 사회와 시장 환경의 변화에 민감한 사회과학 영역, 특히 언론학과 경영, 행정, 법학 등 유관 학과들에서 뉴미디어 테크놀로지를 발 빠르게 수용했다. 물론 외부 시장과 기업 환경처럼 현실 변화에 민감한 이공계 학과의 대학 교육 구조 역시 빠르게 전환됐다. 이공계와 더불어 사회과학계 또한 관련 학제나 학과목의 개설과 개편 그리고 관련 신생 학회를 만들었다. 이들 학회들은 국내 테크놀로지 관련 사회 논의와 교육 환경의 변화를 주도하는 허브 역할을 자임해왔다. 사회과학계 논의에서 테크놀로지 변인이 중요한 무게감을 얻은 시점이 가장 멀리 잡아도 30여 년 정도 됐다고 본다면, 그동안 이들 학회 논의들은 테크놀로지의 도구적 화용론이나 기술(지상)주의에 기대어 국가 발

전주의 담론 생산에 기능적으로 복무하는 주장들이 주로 무성했다. 게다가 테크놀로지가 기업과 국가의 주축 사업이 되고 국가 발전의 대의가 되면서 자연스레 대학 내 조직 문화와 편제에까지 압도적 영향을 미쳤다. 즉 국가가 나서서 벌이는 기술 혁신과 성장 담론에 대해 대학들은 꽤 굴종적인 태도를 취했다.

이 장은 이렇듯 대학 고등교육 현장에서 미디어 테크놀로지가 역사적으로 어떻게 정착해왔는가에 대한 비판적 문제의식으로부터 출발한다. 문제는 이와 관련된 심층 연구 결과물들을 쉽게 찾기 어렵고, 학술 의제로도 이제까지 크게 다뤄지지 못한 정황이 있다. 이 글은 시기적으로 사회과학계는 물론이고 테크놀로지 도입의 당위성이 인문학계까지 크게 영향력을 미치기 시작한 시점을 1990년대 중후반 이후로 잡고 있다. 당시는 산학 연계 프로그램, 취업률 등이 대학 성과와 수행 측정의 지표가 되면서, '인문학 위기'라는 공포감이 교육계 현장에 확산되던 때이기도 하다.

이글은 특히 테크놀로지나 현실 시장 변인으로부터 상대적으로 면역되어 있었던 인문학 전통에서 어떻게 자신의 생존을 위해 테크놀로지를 끌어안고 내적 구조조정의 경로를 모색하려 했는지에 대한 국내 지식사의 변곡 지점들을 찾는 시도를 하고 있다. 특히, 이 장은 국내 인문학자들이 서구에서 시작된 '디지털인문학'의 사례를 학습해 이를 국내에 수용하는 과정에 주목한다. 여기서 '디지털인문학'은 '인문학 위기' 상황을 돌파하기 위해 신기술을 통한 인문학 해석과 이를 교육 현장에 접목하려 한 독특하고 중요한 사례로 취급된다. 과학기술의 논리와 가장 거리가 멀다고 여겨졌던 인문학계가 테크놀로지를 어떻게 바라보고 이를 빠르게 수용해왔는지를 보는 것은, 우리 사회의 신기술 물신의 또 다른 단면을 읽는 하나의 방법으로 본다.

국내 대학 학문장의 후경後景을 잠시 살펴보자. 1995년 김영삼 정부는 「세계화·정보화 시대를 주도하는 신교육체제 수립을 위한 교육개혁 방안」(이하 5.31 교육개혁)을 발표한다. 이는 교육계 스스로 신자유주의의 경쟁 원리와 자본주의 교육 시장 질서에 의한 압력에 굴복하고, '인문학 위기'라는 신기루의 깃발 아래 강제 종속되는 전환점이 된다. '위기'를 사실로 받아들이자 바로 교육개혁의 광풍이 몰아쳤다. 대학 교육 체제 관리와 성과를 비교 측정하기 위한 각종 정량화 기제가 확대됐고, 대부분 이를 계량 가능한 학문성과 측정에 기대어 교육 자원과 국고를 배분하는 근거로 삼았다.

신자유주의 교육개혁에 착수했던 전제에는, 기실 '정보화'와 '세계화'란 국가 슬로건이 자리하고 있다. 이미 1980년대를 기점으로 다니엘 벨Daniel Bell의 『탈산업사회의 도래』와 앨빈 토플러Alvin Toffler의 『제3의 물결』과 같은 미래학 서적이 번역 및 출간되어 큰 인기를 누린다. 이를 토대로 '탈공업화' '지식정보화' '글로벌화(세계화)' 등에 관한 논의가 사회적으로 크게 부상했다. 이들의 대체적인 논의는 우리가 정보기술 혁명이 몰고 올 '제3의 물결'을 적시에 타지 못하게 된다면, 국제사회에서 뒤처진다는 대중의 위기의식을 이끌어내는 데 집중됐다. '5.31 교육개혁'의 정책 입안자들은 다가올 21세기를 '정보화 사회' '지식 사회' '세계화 시대' 등으로 규정하며, 산업 사회의 인력을 양성하는 데 맞춰진 기존 교육 체계가 미래 지식정보화 사회가 요구하는 창의적 인재를 양성할 수 없으므로, 수월성과 경쟁력을 갖춘 신교육체제를 새롭게 수립해야 한다고 역설했다.

한국 신자유주의 교육개혁의 시작점으로 지칭되곤 하는 5.31 교육개혁안은, 대학이 이른바 '경쟁력' '수월성' '선택과 집중' 원리에 따라 재구조화된 정책적 전환으로 평가되곤 한다(이상수,

2002; 임재홍, 2012; 장수명, 2009). 그리고, '교육개혁' 현실로부터 부각되지 않았던 역사적 사실로는 이미 1980년대부터 '탈공업화' 또는 '지식정보화' 담론의 형성과 함께 과학기술에 기초한 지식산업이 당시 국가 경제 발전의 중요한 요소로 부상하고 있었고, 과학지식 생산과 '고급 두뇌'를 양성하는 일이 대학 본연의 임무로 여겨지기 시작했다는 데 있다. 당시 관료 및 정책 입안자들은 향후 국제사회의 두뇌 경쟁이 더욱더 치열해질 것으로 내다보며 과학기술의 연구개발 기능을 강화하고 연구 인력을 양성하기 위한 새로운 교육정책의 필요성을 강조했다. 반면에 제조업 발전을 통한 '조국 근대화'가 국가적 목표였던 1960-1970년대 박정희 정권으로 거슬러 올라가 보면, 산업인력을 양성하는 실업계 중등교육에 비해 대학들의 팽창이 상대적으로 덜 중요하게 여겨졌다. 그랬던 대학의 위상이 '(지식)정보화 사회'의 슬로건이 등장하면서 과학기술 지식을 생산하고 경영전문가 및 연구개발 인력을 양성하는 전초기지로 거듭나게 되고 이를 위해 재구조화 과정을 거치게 된다. 정부의 대학 교육 위상에 대한 재조정과 테크놀로지 기축을 통한 대기업 인력 양성이란 당시 교육개혁의 역사적 맥락이야말로, 전통적인 '순수' 인문학이 '위기'를 맞이하며 또 다른 생존의 활로를 모색할 수밖에 없었던 근본적인 원인이라 할 수 있다. 인문학의 위기 상황은 어느 날 갑자기 나타난 것이 아니라 1장에서도 확인했던 바로 1990년대 '정보사회' 테제와 인터넷 인프라망에 기댄 세계 경제 전환에 조응해야 했던 신생 민간 정부의 기술-경제 패러다임 전환, 특히 교육환경의 체질 개선과 연결된다고 볼 수 있다.

대학 교육개혁은 주로 대학 평가와 행정·재정 지원을 연계해 대학 간 경쟁 체계를 만드는 과정이었다. 이는 정부가 대학의 운영을 직접적으로 규제하는 대신, 재정적 압박과 감사를 통한 간접적이고 사후적인 규제로 전환해 대학들이 정부의 지원을 받기 위해

서는 상호 경쟁과 기업식 경영 원리를 내면화하도록 만드는 과정이었다. 1994년부터 정부는 '대학종합평가인정제'를 확대하고 재정지원을 차등화하면서 경쟁력 없는 대학이 자연 도태되도록 하는 분위기를 조성했다. 게다가 그해 '중앙일보 대학평가'가 시작되면서 수도권 대학을 중심으로 하는 강도 높은 순위경쟁이 만들어진다. 대학은 평가 지표인 졸업생 취업률, 입시경쟁률, 외국인 유학생 입학률 등을 높이기 위해 'CEO 총장'을 영입하고, 비인기 학과를 통폐합하는 구조조정을 단행하거나 캠퍼스 내에 기업 이름을 내건 건물과 공간을 새롭게 신축하기도 했다. 대학의 경쟁력 제고와 재정 자립을 위해 정부·기업·대학의 협력 체계를 구축하려 했고, 이에 응해 기업인들이 대학 이사진에 더욱더 폭넓게 참여했고, 아예 기업이 대학 재단을 인수하기도 했다.

대학이 기업식 경영 조직으로 변화하는 과정에서 상아탑 지식(인)의 의미와 위상이 변화하기 시작했다. 과거에 대학은 주로 지식을 일종의 '정보 공유재'로 만들어내고 시장으로부터 이를 보호하면서 사회 공공선에 기여하도록 애썼다(워시번, 2011: 24). 하지만 지식정보화 사회 국면에서 '지식'은 이른바 시장 부가가치 창출의 원천으로서, 그 자체가 하나의 재산이자 배타적인 소유권의 대상으로 간주되기 시작했다. 연구자들의 사회문화 분석과 비판적 근거가 되어야 할 지적 산물들을 양적 성과의 수치 데이터로 치환해버렸다. 거의 모든 것을 데이터 정량화하는 자본주의 질서를 자연의 섭리로 보는 교육 현실 아래에서, 상아탑에서 흔한 지적 유희와 성찰적 탐색 과정을 '무질서 속 효용'으로 그저 남겨두거나 사색의 여백 논리를 깊게 고려하기란 어려워졌다. 이제 지식은 사회와 자연에 대한 사유와 해석으로서의 지식이 아닌, 상품화가 가능하고 이윤을 창출할 수 있는 후기자본주의적 '지식 재산'을 의미하는 것이 되었다. 그와 동시에 '지식인'도 특정 분야의 전문가 또는

지적 노동을 통해 부가가치를 창출하는 지식노동자를 의미하는 것으로 변모한다(박영진, 2003: 112). 가령, 코미디언 출신 영화감독 심형래를 그 첫 번째 위인으로 삼았던 한국의 '신지식인' 담론은 상품으로서의 가치가 없는 지식을 추구하는 '구지식인'을 쓸모없는 존재로 규정하기에 이른다(홍성태, 2005: 256-7). 이처럼 대학이 '지식정보화 사회' 패러다임 아래 교육개혁을 추진함으로써, 지식(인)의 의미, 지식 체계는 물론이고 테크놀로지와 가장 먼 거리에 놓였던 인문학의 존립 의미까지도 뒤흔들게 된다.

일부 인문학 연구자들이 교육계의 신자유주의적 퇴락에 반해 '위기'를 선언하면서, 대학의 정책 변화와 기업주의 운영 방식을 비판하기도 했다. '인문학 제주 선언'은 인문학 위기와 함께한 인문학자들의 대표적 저항으로 회자된다. 1996년 11월 7일, 전국 21개 국공립대학교 인문대 학장으로 구성된 학장협의회가 제주대학교에서 회의를 열었고, 이날 모인 학장들은 '인문학 제주 선언'을 채택한다. 이들은 대학이 산업인력을 공급하는 직업교육 기관으로 전락하여 학문적 권위를 상실했으며, 학문의 균형발전을 위해서는 인문·교양 교육을 오히려 더 강화해야 한다고 주장했다. 2001년 11월에는 서울대학교에서 열린 전국 국공립대 인문대학 협의회에서 '2001 인문학 선언'이 채택된다. 이 선언에서도 정부의 교육개혁이 대학과 학문을 시장 논리 및 획일적인 계량 평가 방법으로 재단하고, 학문 간 불균형 발전을 초래한다고 비판했다. 2006년 9월에는 전국 80여 개 대학 인문대학 학장들이 '오늘의 인문학을 위한 우리의 제언'을 발표한다. 이들 또한 인문학의 장기적이고 지속적인 지원을 위한 정부의 대책 마련을 촉구하고 있다.

한국판 '디지털인문학'의 탄생

인문학 자장 내 일련의 저항 분위기에도 불구하고 학문장은 애초

예정된 수순대로 서서히 바뀌기 시작했다. 일부 연구자들은 기왕의 인문학 '위기' 상황을 돌파하는 데 있어 테크놀로지 변수를 과감하게 받아들여 인문학 패러다임을 바꾸는 기회로 삼자는 주장까지 과감히 제기했다. 우리식 '디지털인문학digital humanities'의 탄생은 그렇게 시작됐다. 디지털인문학은 신자유주의에 의해 해체된 인문학의 존립을 위해 마련된 그들 자신의 고육책으로 준비된다. 즉 자본주의 명제 속 어디든 존재하는 테크놀로지를 통해 인문학의 재생을 꾀하지 않는다면 인문학 그 자체 존폐의 문제에까지 이를 수 있다는 위기의식에 대체로 동조했다. 그렇게 지식정보화 사회에 대응한다는 목적 아래 전국적으로 대학 구조조정이 이뤄지는 동안, 인문학계는 나름대로 '위기'를 타개책으로 '순수' 인문학 연구에 정보기술, 경영학, 공학 등을 접목해 디지털 시대에 맞게 새 옷으로 갈아입으려는 채비를 서둘렀다.

대학개혁의 신자유주의 광풍과 함께 국내 대학들 거의 모두 인문학 '위기'라는 깃발에 쉽게들 몰려들었다. 인문학이란 학제 우산 아래 놓인 학과들은 소위 '디지털' 테크놀로지와 접붙어 재생과 부활을 도모하는 방식을 중요한 학문장 내 생존 전략으로 취했다. '디지털인문학'이란 명칭이 사실상 학문적으로 공식화되기 이전에도, 이미 '국민의 정부' 시절에 인문학과 문화산업 테크놀로지의 접속은 부단히 시도됐다. 그즈음 김대중 대통령이 〈쥐라기 공원〉(1993) 한 편이 벌어들인 수익이 현대차 1년치 수출 판매액과 같다며 문화콘텐츠 부흥을 외치던 때이기도 하다. 게다가 2000년 초고속인터넷 1천만 가구 시대를 넘어서기도 했다. 국가 차원에서 닷컴 경제와 문화산업 시장을 부흥하던 때와 맞물렸다. 특히, 1997년 금융위기를 거치면서는 대학별 인문학 계열 학과에 지원하는 학생 숫자가 급속히 줄어들면서, 관련 인문학 교육현장은 학과 위기를 타개할 방법을 좀 더 현실적으로 따지기 시작했다.

문화경제 측면에서 보면, 당시 드라마 수출을 중심으로 한류 붐이 크게 일었다. 자연히 미디어 문화콘텐츠의 시장가치가 크게 주목받았다. 이에 반응해 아예 각 대학들의 문과대학은 스스로 인문 콘텐츠를 생산하는 문화 비즈니스 전진기지를 자처하면서, 신문방송학만큼이나 많은 '(디지털)문화콘텐츠'니 '인문기술콘텐츠' 등 학과명을 단 수많은 전공 학과를 전국 단위로 늘려나갔다. 이들은 주로 기존 국문학과 어문학 계열 학과 단위나 교원들을 흡수하거나 내적으로 합종연횡하면서 형성됐다.[28] 이에 부합하는 인문학계 움직임도 신속히 이뤄졌다. 무엇보다 주목할 사안은, 2002년 10월에 인문학과 문화콘텐츠를 연계해 신생 대학 전공의 연구자들을 중심으로 만들어진, '인문학과 디지털 콘텐츠의 협력 공간 구성'을 목적으로 하는 '인문콘텐츠학회'가 창립했다는 데 있다. 인문학 위기로부터 설립된 이들 신생 학과와 소속 연구자들은 그들의 학술적 명분을 공식화할 연구 단위인 학회를 통해 직접적인 목소리를 내려 했다. 동시에 이 학회는『인문콘텐츠』라는 학회 학술지 또한 펴내면서 그들 자신의 독자적 학술 논의를 확대해갔다.

 인문콘텐츠학회는 사실상 국내 '디지털인문학'의 구체적 그림을 그려나갔던 모태 학회이기도 했다. 학회 출발과 더불어 연구자들은 소위 '문화콘텐츠학'을 학문적 지위로까지 끌어올렸는데, 이는 테크놀로지와 인문학의 혼성적 학문을 도모했던 초기 버전으로 볼 수 있다. 적어도 학회의 '문화콘텐츠학' 논의는 문화경제적 의미에서의 콘텐츠 시장가치를 창출하는 데 인문학 연구자들이 능동적으로 기여하겠다는 의도를 지니고 있었다. 학회의「창립 발기문」(2013)을 보면, '인문콘텐츠'란 개념을 "디지털 내용물과 인문학의 결합을 새롭게" 하려는 신조어로 명시한다. 여기에서 '디지털 내용물'이란 시장에 내놓을 만한 문화산업적 결과물을 뜻하고, '인문학'은 문화시장을 위한 스토리를 제공할 자양분 정도의 역할

을 맡고 있다. 즉 인문콘텐츠학회의 '문화콘텐츠학'은 인문학 스토리텔링을 통해 시장에 내놓을 만한 '인문콘텐츠'를 개발해, 효과적으로 한류 등 문화산업에 복무하는 학문적 지위를 표상했다.

당시 교육현장의 또 다른 변화를 살펴보면, 테크놀로지 매개형 융합 교육의 부상이 눈에 띈다. '문화기술CT' 실험, 즉 과학기술과 인문예술 간 '통섭'이나 '융합' 과목 개설이나 대학원 프로그램에 대한 국가 차원의 지원 제도가 크게 이뤄졌다. 이 또한 문화산업의 논리 안에서 기획됐다. 하지만 이들 사업 개념의 과잉만큼이나 테크놀로지와 창의적 교육 현장의 연계나 설계는 그리 순탄치 않았고, 당시 국고의 비정상적인 낭비까지 초래했다.

'디지털인문학'이란 용어는, 2010년에 이르러 교육과학기술부가 인문사회 연구 중장기 마스터플랜인 「2030 인문사회 학술진흥 장기비전」을 마련하면서 처음 공식적으로 사용된다. 이 문건에는 인문콘텐츠의 시장가치를 강조하는 대목과 함께, '디지털 연구기반 구축을 위한 디지털 휴머니티즈(인문학)' 사업 건이 함께 명시되어 있다. 하지만 '디지털 휴머니티즈'에 대한 제안은 인문학계내 테크놀로지에 대한 이해도 부족과 학계 내부의 보수성으로 인해 당시에 큰 주목을 끌지 못했다(김현, 2013). 2014년 한국연구재단이 직접적으로 '디지털인문학' 관련 학술지원 사업 지원을 시작하고서야 비로소 이 온전한 명칭을 마주할 수 있었다.

흥미롭게도, 같은 해 여름 '문화콘텐츠학'을 주도했던 인문콘텐츠학회가 그 자신의 '지나친 산업적 편향성'을 반성하면서 '디지털인문학 포럼'을 자청해 개최하기도 했다(한동현, 2013). 학회가 '순수' 인문학으로부터 유리된 채 문화산업과 시장 논리에 과도하게 휩쓸렸다는 사실을 반성한 셈이다. 그리고 그들 스스로 인문학본연의 가치를 되찾기 위해 '한국 디지털인문학 협의회'를 결성한다. 협의회는 '디지털인문학'이란 명칭을 갖고 좀 더 "인문학의 혁

신을 추구하는 범지구적 노력에 동참"하겠다고 선포한다(「한국 디지털인문학 협의회 창립 발기문」, 2015. 05. 30). 디지털인문학 협의회는 한편으로 '디지털인문학'이라는 국제 인문학계의 흐름과 변화에 빠르게 대응한다는 측면에서, 다른 한편으론 학회의 과도한 시장주의 추종을 탈각해내고 테크놀로지를 '순수' 인문학 자장 내로 끌어오기 위한 방편으로 '디지털인문학'을 적극 학문장 안으로 도입하려 했다.

서구에서 초기 디지털인문학에 쏟았던 관심은 주로 '역사 기록을 디지털화 하는 문제'에서 출발했다. 전통적으로 가장 공들였던 분야는 아날로그로 남아 있는 인문학적 학문 기록을 디지털로 전환해 반영구적으로 보관 재현하는 작업이었다. 서구 역사에서 디지털인문학의 출발이 인문학 텍스트의 전자적 부호화(인코딩) 혹은 디지털 아카이빙 작업이었다는 사실은 흥미롭다. 아날로그 인쇄본의 디지털 색인과 기록 작업이 디지털인문학의 모체였던 것이다. 한때 이는 '전산인문학humanities computing'이라고 불렸고, 실무적으로는 관련 데이터베이스를 구축하기 위해 전문 전산학자나 프로그래머가 중심이 되어 시스템 설계를 맡고 서지학자나 역사학자에게 데이터 검색의 전산 환경을 제공하는 방식을 취했다. 그래서 디지털인문학에서 줄곧 역사적 유래로 언급되는 사례들은 인문 서적의 색인 작업이나 역사 기록의 디지털 전환 프로젝트에 관한 것이었다. 예를 들어, 서구에서는 전산인문학의 가장 최초 역사로 기록되는 사건을, 1949년 예수회 신부 로베르토 부사Roberto Busa가 토마스 아퀴나스Thomas Aquinas의 중세 신학 작품 연구를 위한 용어색인 작업을 IBM의 도움으로 완성한 것에서 찾고 있다. IBM은 그로부터 무려 30여 년의 공을 들여 1980년에 일명 인덱스 토미스티쿠스Index Thomisticus란 디지털 색인 프로그램을 완성한다(Burdick, Drucker, Lunenfeld, Presner & Schnapp, 2012: 123). 이것이 기폭제

가 되어 언어학 분석의 전산학적 방법론이 개발·확장되면서 인문학의 학적 대상이었던 아날로그 기록을 디지털 형태로 전환해 연구에 응용하는 프로젝트가 늘기 시작했다.

우리의 경우에는, 한국학진흥연구원 소속 연구원이자 인문콘텐츠학회에서 활동하고 있는 김현·임영상·김바로(2016: 20-23)가 저술한 글에서, 이와 같은 '전산인문학' 혹은 '인문정보학'적 전통을 살펴볼 수 있다. 특히 그들이 바라보는 '디지털인문학'의 역사는 1967년으로까지 거슬러 올라간다. 저자들은 하버드대학교 엔칭연구소의 지원으로 사학자 에드워드 와그너가 송호준 교수와 함께 14,600개의 '문과방목文科榜目' 기록을 데이터베이스로 옮기는 '문과프로젝트Munkwa Project'를 최초의 디지털 전환 프로젝트로 보고 있다. 문과방목은 조선 시대 문과 합격자의 신상정보가 수록되어 있는 사료다. 여기에는 합격자의 기록은 물론이고 그와 관계된 친족 기록까지 담겨 있다. '문과프로젝트'가 외국 교수가 중심이 돼서 이뤄졌다면, 국내 순수 인문학 정보 작업의 효시이자 체계적 전산화의 사례로는 조선왕조실록 시디롬CD-ROM (1992-1995) 제작을 많이들 꼽는다. 이는 전문 디지털 데이터베이스 수록과 검색 기능 지원 사업의 일환으로 기획됐고, 고문서의 대중화에 기여한 바가 크다. 그 이후로는 한국학중앙연구원과 한국정보화진흥원이 2005부터 2011년까지 확대 완성한, 약 16만 명의 역사 인물정보 색인 프로그램 '한국 역대인물 종합정보시스템(people.aks.ac.kr)'이 대표적인 인문학 데이터베이스로 꼽힌다. 하지만 이들 국책형 데이터베이스 구축 프로젝트들은 관련 자료의 대중적 접근과 확산이란 성과를 나름 거뒀음에도, 2000년대 말 서구에서 진행되었던 '디지털인문학'의 학술 논쟁적 의제와는 거리가 먼 '디지털 전환' 업무에 집중된 측면이 크다.

국내 디지털인문학 논의를 주도했던 김현(2016: 366-369)은

서구와 다르게 우리네 디지털인문학을 크게 두 축으로 나눠 보고 있다. 하나는 인문지식을 정보화하는 방법에 대한 활용 논의인 '인문(전산)정보학', 다른 하나는 "순수인문학 연구자를 도와 보다 응용가치(문화산업적인 활용도)가 높은 디지털콘텐츠를 만들어내는" '인문콘텐츠학'이다. 그의 '인문콘텐츠학'은 앞서 '문화콘텐츠학'의 시장주의에 거리를 두고 좀 더 기술-인문학적 토픽을 학문적으로 해석하려는 접근을 총칭해 부르는 용어로 선택된다. 또 다르게, '인문정보학'은 새로운 기술적 도구들(데이터베이스 구축과 시각화 툴 등)을 통해 인문학적 해석을 확대하는 방법론을 학습하고 개발하는 실용 학문으로 정의된다.

〈그림 3〉에서 보는 것처럼, 한국 사회에서는 '디지털인문학'이 목표로 하는 인문학과 테크놀로지의 제대로 된 통섭이나 결합이 그리 잘 이뤄지지 못했다. 실제 인문콘텐츠학회는 시장주의에 경도된 초기 '문화콘텐츠학'을 털어내려는 데서 긍정적이었으나, 내부적으로 정작 서구 '디지털인문학'의 '비판적' 인문학 논쟁을 국내 논의에서 독창적으로 담아내거나 토착화하지 못했다. 김현 등 연구자들이 고안한 '인문정보학' 개념 또한 디지털인문학을 아우르는 학술 개념으로 보기에 상대적으로 협소한, 주로 방법론적 도구 영역을 담고 있다. 결국, 국내 '디지털인문학' 개념 틀은 그 스스로를 제한된 실용 학문 영역에 가두거나 방법론적 도구주의적 경로를 택하게 된다.

우리보다 먼저 신자유주의적 교육개혁을 주도했던 서구의 경우를 보자. 이들에게 '디지털인문학'은 꽤 다른 의미로 다가온다. 미국만 하더라도, 2008년 미 인문학재단[NEH]이 디지털인문학 지원단을 설치하고 다양한 방법론적 도구들을 개발했던 것은 사실이다. 하지만 무엇보다 새로운 인문학 이론과 접근을 도모하려는 입장에서 디지털인문학에 대한 교육 재정 지원 사업을 동시에 벌여

왔다. 학문적 실용성과 더불어 새로운 인문학적 비판 이론과 접근의 확장성이라는 학술 가치에 대한 관심을 함께 표현했던 것이다 (Schreibman, 2004; Svensson, 2012). 비교하건대, 우리의 '디지털인문학'은 대학의 신자유주의 구조개혁에 외부 조건과 압력에 의해 생성됐고 동시에 시장이 주조한 구조적 '위기' 변수에 좀 더 쉽게 휘청거렸다고 볼 수 있다. 국내의 정착 과정에서도, 디지털 스토리텔링, 데이터 시각화(인포그래픽), 디지털 플랫폼 구축 등 교육용 도구 개발 등에 주로 매달리면서, 디지털인문학의 온전한 학문 지형을 그리기보단 좀 더 가시적이고 실용적인 시장 효과를 내는 쪽에 연구의 방점이 크게 기울어졌다.

미국의 몇몇 디지털 인문학자(Schnapp, Lunenfeld & Presner, 2009)이 집필한 「디지털인문학 선언문 2.0」만 봐도, 기술적 실용을 넘어선 인문학의 제자리 찾기가 시도되고 있음을 쉽게 볼 수 있다. 즉 선언문에서는 디지털인문학 연구를 그 수준에 따라 '1차'와 '2차' 시기로 나누고 있다. 이 구분법에 따르면, 국내 상황은 '1차 디지털인문학' 단계, 즉 "양적, 도구적 테크놀로지 활용"에 머물러 있

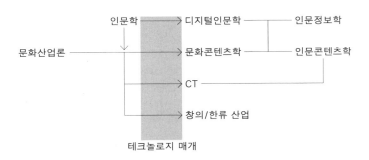

그림 3 국내 디지털인문학의 진화 및 위상

다. 선언이 강조하는 '2차 디지털인문학' 단계인 "복잡성, 미디어적 특성, 역사적 배경, 분석적 깊이, 비평 및 해석 등" 심층의 비판적 인문학 연구 단계에 이르지 못했고, 여전히 선언문의 2차 단계가 우리네 디지털인문학의 중심 논의 밖에 있다.

　서구는 이미 1990년대 이래 전자 미디어 시대 인문학의 접근법과 방법론을 어떻게 쇄신하고 확장할 것인가의 실용적 가능성은 물론이고, 이를 매개해 새롭게 열린 인문학 철학, 이론, 접근의 질적 변화에 주된 관심을 두고 학술 논의를 심도 있게 벌여왔다. 예컨대 기존 인쇄 매체 중심의 환경에서 기술의 상호작용성을 보장한 멀티미디어로 보완했을 때 인문학의 지식 생산, 전달, 공유 회로가 어떻게 변할 것인가? 질적이고 주관적이고 참여자의 우발성에 기댄 정성적 분석을 좀 더 '과학기술적' 방법으로 보완했을 때 우리 인식의 지평이 어떻게 달라질 것인가? 기존 인문학자 외에 프로그램 개발자, 아키비스트(기록 전문가), 스토리텔링 작가 등과의 협력형 프로젝트 작업을 통해 어떻게 특정의 역사 기록이나 인문 고서적을 좀 더 커뮤니티 개방형 아카이브로 구축할 수 있을 것인가? 보다 근원적으로, 미디어 테크놀로지는 전통의 인문학에 어떻게 새로운 인식론적 전환을 가져올 것인가? 디지털 테크놀로지의 헤게모니적인 재현은 어떠하고, 이에 대한 '비판적' 접근은 과연 무엇인가? 등등을 디지털인문학의 비판적 화두로 삼아왔다. 그들은 이미 '2차' 단계의 디지털인문학 접근을 기본으로 삼아 기술 확장적인 방법을 접합해 실천 학문적 접근을 시도하려는 문제의식을 지닌다고 볼 수 있다.

디지털인문학의 비판적 성찰력

디지털인문학이란 신종 연구 영역이 출현한 데는 무엇보다 디지털과 인터넷 혁명이란 테크놀로지 변수가 가장 크게 작용했다고

볼 수 있다. 1990년대 인터넷이 대중화되면서, 우리는 인간의 공통 기억을 가상의 저장고^{repository}에 남기고 역사와 사건을 디지털로 기록하는 일을 일상적으로 수행하는 일이 가능해졌다. 현재의 기억들을 비물질 가상계의 저장고나 데이터베이스 은행 등 다양한 디지털 저장 장치에 축적해 선별·관리하고 필요에 따라 호출해 시간의 흐름에 따라 원본 기록을 업그레이드하는 보관 방식은 아카이브의 역사에서 보면 일대 혁신이 아니라 할 수 없다. 이는 기존의 흘러간 역사 기록을 디지털로 전환해 아카이빙하려는 인문학자들의 욕망을 확대했다. 서구 학자들이 '디지털인문학'이란 학문 영역을 창안한 데도 이와 같은 기억의 디지털 외재화란 혁명적 기술 변화와 맞물려 있다.

초창기 디지털인문학의 주요 관심사는 과거 역사 기록을 디지털 양식을 통해 반영구적으로 보관하거나 이들 기록에 대한 이용자의 보편 접근권을 보장하는 데 맞춰졌다. 국내·외적으로 이는 '아카이빙의 학'에서 다시 '인문정보의 중개와 재현(시각화)'을 어떻게 실현할 것인가의 문제, 즉 테크놀로지의 인문정보학적 활용 가능성으로 고착화했다. 더불어, 국내 '디지털인문학'을 논의하는 또 다른 학문 계열에서는 소위 '인문학 플랫폼'을 강조하는 경향 또한 관찰되기도 한다(유제상, 2015: 14-29). 인문학 플랫폼을 매개해 인문정보에 대한 사용자간 연결, 지식 다양성의 확대, 지식 공유 가치의 확산 등 지식 공유 사례에 대한 논의를 좀 더 강조하기도 했다.[29] 하지만 앞서 〈그림 3〉에서 본 것처럼 국내 디지털인문학의 정착 과정은 대체로 '인문정보학'과 '인문콘텐츠학'의 결합 정도로 좁혀 정의되고 있다. 국내의 협소한 정의법으로는 기실 '디지털 사회에서의 비판 인문학'이라는 포괄적 주제의식에 대한 성찰이 공백으로 남겨질 수밖에 없다.

그렇다면 과연 디지털인문학적 성찰과 연계된 문제의식이란

무엇일까? 적어도 기술 자체의 자명성이나 필연성 논리 그리고 기술 자체가 최적의 효율성을 추구한다는 등의 흔한 테크놀로지 신화나 이데올로기를 일단 디지털인문학의 논의 구도 안에서 멀리 할 필요가 있다. 예를 들어, 디지털인문학이 다양한 분석 도구 활용에만 사로잡힌다면 인문학의 전통적 관심사인 인간에 대한 시야와 인간 조건에 대한 비판적 사고를 상실할 위험이 커질 수밖에 없다(Evans & Rees, 2012). 인문학을 '위기'라 보고 이를 구출하기 위해서 디지털 테크놀로지의 헛된 껍질만을 부여잡아서는 곤란하다는 얘기다. 어차피 기술과 공생을 도모할 상황이 우리의 현재 조건이자 미래라면, 기술을 매개로 해 동시대 인문학을 "협력과 공생의 가치를 생산하는 장치"(임태훈, 2016)로, 그리고 디지털인문학 자체를 좀 더 급진적 인식의 방법으로 새롭게 봐야 한다고 본다. 기계비평가 임태훈은 오늘날 디지털 테크놀로지의 혁신적 물성을 탐욕과 경쟁의 시장 언어의 밑밥이 되도록 내던질 것이 아니라, 이를 가지고 기존 인문학적 전통이 지닌 현실 변혁의 언어를 벼리고 다가올 문명사적 미래의 사회적 급진성을 극화하는 데 기폭제로 삼을 것을 요청했다. 비슷한 맥락에서, 미 영문학자 캐서린 헤일즈(Katherine Hayles, 2012: Chapter 2) 또한 디지털 테크놀로지로 매개된 해석적 확장 능력에만 머물지 말고 인문학자에게 신기술로 구성된 현실에 대한 비판적 통찰력을 접합할 것을 요청한다. 그는 이 둘의 결합 속에서 디지털인문학이 더 큰 실천적 해석의 깊이와 풍부한 사회 맥락화를 이룰 수 있다고 말한다.

문제는 디지털인문학의 급진성이나 맥락성을 담보한다는 것이 여전히 추상화된 논의여서, 이에 이르는 실제 방도에 대한 논의가 더 필요해 보인다. 오랫동안 '디지털인문학'을 연구했던 소프트웨어 이론가 데이비드 베리(David M. Berry, 2012)의 말을 빌려 보자. 그는 인문학 분석의 새로운 테크놀로지 도구들이 새로운 인

문학적 방법론을 도울 뿐만 아니라 인문·사회과학 학문 영역 자체의 지식 패러다임 변화와 인식론의 질적 변화까지 야기한다고 언급한다. 베리의 의견을 따르자면, 우리 스스로가 코드, 소프트웨어, 알고리즘, 플랫폼 등을 인문학의 비판적 상상력을 새롭게 자극하는 '매질媒質'로 삼아야 한다는 점을 쉽게 간파할 수 있다. 어디든 존재하는 테크놀로지와 소프트웨어화된 사회의 본질을 이해하기 위해서, 우리에게는 단순히 이의 도구적 이해와 활용 방식을 넘어서서 급변하는 자동화 사회 속, 기술 변화의 내면을 읽는 비판적인 문학의 재구축이 필요하다고 볼 수 있다. 베리의 논의는 국내 디지털인문학의 토착화 과정에서 누락된 연구 영역들이 과연 무엇인지를 정확히 짚는다.

〈그림 4〉는 국내에서 인문학이 토착화하면서 과도하게 강조한 것(기술적 도구 활용론에 경도된 디지털인문학) 그리고 상대적으로 크게 놓친 공백의 것(기술 매개의 새로운 비판적 인식론과 이론적 확장으로서 디지털인문학)을 함께 모아놓은 다이어그램이다. '공백'으로 상자 표시한 부분은 사실상 디지털인문학의 해석적 깊이를 높일 잠재성을 지니고 있음에도, 우리가 이제까지 그리 심도 있게 논의하거나 관여하지 못한 영역들이다. 국내의 디지털인문학은 그림에서 보면 가장 오른쪽 목록에 해당하는, 신기술의 방법론적 도구화에 주로 집중해왔다. 마지막 목록은 도구로서의 컴퓨터 사용과 관련된 테크닉 그 자체로 봐야 한다. 우리가 기실 읽어야 할 대목은, '인식론'과 '접근'이란 왼편 두 목록의 예시다. 우리네 디지털인문학의 공백은 테크노사회 현실에 개입해 삶의 지혜를 얻고 공유하는 인식론, 철학, 이론, 관점을 세우려는 신생 연구 영역들이다. 구체적으로, 맨 앞의 '인식론' 목록은 인문학과 테크놀로지의 경계를 횡단하는 사고력의 구성과 '디지털 이후(포스트디지털)' 사회의 위험과 도전에 비판적으로 개입할 수 있는 비판

적 통찰력을 쌓는 일과 연관되어 있다. 두 번째 목록, '접근' 영역이
란 테크놀로지 환경으로 매개되면서 전통 인문학 분석의 지형, 범
위, 테마, 대상 등이 질적으로 변경되어 구성되는 비판적 연구 영
역들이라 볼 수 있다. '인식론'과 마찬가지로 '접근' 또한 테크놀로
지와 연계하며 끊임없이 생성 중인 학문 영역으로 봐야 한다.

　　국내 디지털인문학의 실종된 공백 영역인 인식론과 접근이 뜻
하는 바는, 어쩌면 '순수' 인문학적 전통으로부터의 비판 정신의
유입이 더 이상 중단됐음을 뜻한다. 인문학적 가치의 부재나 상실
상태가 우리 디지털인문학의 현재 모습으로 볼 수 있다. 디지털 감
수성 혹은 방법론으로 새로운 기술을 빠르게 내화하는 미디어 감
각에 비해, 테크놀로지로 매개된 사회문화 환경에 대한 구조적 맥
락을 진지하게 파고드는 국내 비판 인문학적 전통이 깊게 뿌리내
리지 못했다고 할 수 있다. 국내 디지털인문학의 경향은 '인식론'

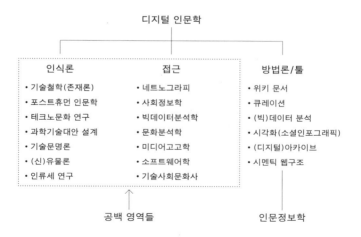

그림 4 국내 디지털인문학의 공백들

과 '접근'의 가치 목록을 철저히 탈각해버리고, 새로운 테크놀로지의 도구주의적 기능만을 붙들어왔다. 인문학의 재생과 부활을 위해 테크놀로지를 선택했으나 인문학의 성찰적 가치를 내버린 꼴이 되었던 것이다.

'비판적' 디지털인문학의 미래

이제 논의를 정리해 보자. 인문학의 현재에 대한 위기의식은 최초 구조와 밖에서 강제로 주입되기 시작됐으나, 안팎으로 공포감이 전염이 되면서 인문학자 스스로 이른바 '위기'를 내화하려는 시도로 바뀌기 시작했다. 한국 사회 디지털인문학의 굴곡과 변형은 그 내적 불안감의 표출이었던 셈이다.

인문학 '위기'를 극복하려는 방편으로 마련된 우리식 '디지털인문학'이란 학문적 안착이 이뤄진 지도 꽤 세월이 흘렀다. 하지만, 여전히 관련 연구자들이 이에 대해 더 성찰적이고 깊이 있는 논의를 생산하고 있어 보이지 않는다. 새로운 기술의 해석 능력을 포용하면서도 인문학의 비판적 전통을 확장하자는 명제는 바로 저 앞에 꽤 분명히 보이는데, 테크놀로지와 인문학의 질적 통섭은 국내 인문학 현실에서 아직까지 요원해 보인다.

베리와 파게르요르(Berry & Fagerjord, 2017)같은 연구자들은 그들의 최근 저작에서 기술을 매개해 인문학적 감수성과 성찰력을 끌어올리는 용어법으로, '비판적' 디지털인문학이란 개념을 선보였다. 이들에게 '비판적'은 의례 따라붙는 수사가 아니다. 우리가 앞서 국내 디지털인문학 연구의 공백으로 봤던, 테크놀로지로 매개된 새로운 인식론과 이론의 신생 연구 영역들에 대한 '인문학적' 접근이자 모색으로 봐야 할 것이다. 또 다르게는, 인문학적 전통 속에서 '사회성' 혹은 '사회적인 것'이라 명명되는 사회 속 인문학적 실천 가치가 새롭게 강조된 개념으로도 볼 수 있다. 버딕 등

(Burdick, et. al., 2012: 116-117)은 디지털인문학이 이미 서로 다른 결의 학문 관점적 동거임을 내비치면서, 이에 대해서 고슴도치와 여우가 교배된 고슴여우^{hedgefox}식 신종 지혜가 필요하다고 주장한다. 고슴도치란 동물은 주위에 어두운 대신 한 곳만을 깊이 있고 진지하게 파고드는 습성을 지니면서, '순수' 인문학자의 '비판적' 성향을 표상한다고 볼 수 있다. 반면 여우란 동물은 꾀 많고 두루 많이 알고 바깥의 정세에 민감하고 밝다. 여우란 상징은 이른바 디지털 감수성 혹은 방법론으로 볼 수 있으며, 이는 동시대 테크놀로지 감각을 이끄는 순발력에 비견할 수 있다. 달리 말해, 고슴여우의 비유가 우리에게 시사하는 바는, 이제 납작해진 '디지털인문학'의 가치를 제고해 여우(디지털 테크놀로지)와 고슴도치(인문학)의 이종교배를 통해 비판적 인문학적 이론과 방법을 새롭게 짜야 한다는 비유법에 있다.

　'고슴여우'의 비유에 견줘보면 '비판적' 디지털인문학은, 우선 우리가 이제까지 엘리트 지식만을 권위로 받아들였던 관성을 벗어날 것을 요청한다. 이를테면, 인문학적 비판 능력을 갖춘 전문 연구자와 비판적 의식을 지닌 시민이 함께 모여 공동 연구를 자유롭게 수행할 수 있음을 시사한다. 민주적 테크놀로지의 가치는 누구든 지식 생산, 유포, 공유의 주체가 될 수 있는 가능성이다. 가령, 특정의 사회사적 사건을 애도하거나 지역 커뮤니티 역사를 기록 정리하기 위해 인문학자, 엔지니어, 아키비스트, 예술가, 커뮤니티 활동가, 일반 시민 등이 모인다고 가정해보자. 이들은 함께 역사적 사건을 의제 삼아 평등하게 모여 다원적 다중의 지적 능력을 함께 발휘할 수 있다. 물론 이에는 비공식적 시민 지식인 '포크소노미^{folksonomy}'에 기초한 '암묵지暗默知'와 사회 현장과의 밀도를 높이는 연구가 존중받는 현실이 전제되어야 한다. 즉 '비판적' 디지털인문학은 신기술을 매개해 시민의 지식 생산 경험을 공유하고 타자의

감각을 공식 학문의 장 안으로 포괄하려는 데 공력을 쏟아야 한다.

디지털인문학의 또 다른 '비판적' 방향은 '개방형' 지식 생산의 협업 체제와 '공동 저자the communal authorship'의 열린 문화에 있다. 디지털 기술이 인문학에 가져온 가능성은 인문학 정보와 지식을 시장 콘텐츠로 만들어 신흥 문화산업의 가치를 창출하는 데 국한하지 않는다. 오히려 디지털 혁명은 독점 지식을 개방하고 지식 생산의 위계를 허물고 지식을 거의 제로에 가까운 비용으로 상호 공유하고 함께 공동 생산할 수 있게 독려하는 능력에 있다. 이를테면, 위키백과처럼 디지털 테크놀로지가 주는 오픈소스형 지식생산 문화의 자유로운 특성을 최대한 활용하면서도, 지식 공동체 스스로 생성된 지식을 갖고 '커먼즈(공유)'적 자율 공동관리의 방법을 모색할 수 있다. 이를 위해서 기업 인클로저(종획)를 차단하고 디지털인문학적 개방과 공유의 정신을 구현할 필요가 있다. 가령, 대학 안팎에서의 '지식공유 운동', 제도화된 대학 지식을 넘어서 자율의 인문 지식 커뮤니티를 키우는 '지식공동체 운동', 공동의 시민 지식 자산을 사회적으로 보호하는 '사회적 재산권 운동' 등이 함께 이뤄져야 자율의 연구 문화가 가능하다.

우리의 고등교육 환경은 과거보다 더 지구적 학문장의 영향권 아래 놓이고, 테크놀로지 논리와 대학 교육현장 간 결합도 더 긴밀해지고 있다. 학문의 미래 가능성으로 봐선 희망의 조짐이기도 아니기도 하다. 우리의 디지털인문학 개념이 납작해진 것처럼, 자본주의적 테크놀로지란 외생변수에 인문학 교육과 학문장이 더 압도된다면 불운이다. 반대로 테크놀로지 과잉만큼이나 인문학 본연의 성찰성과 급진성의 덕목을 그와 함께 새롭게 재정의할 기반을 세울 수 있다면, 적어도 희망의 조짐으로 볼 수 있다.

미디어 테크놀로지의 새로운 물적 조건을 수용하면서도, 현장에 밀접한 인문학 분과들(예컨대, 역사학, 기록학, 현장예술, 사회

르포르타주, 미디어고고학, 문화인류학 등)부터 '비판적' 디지털인문학의 실험들을 과감히 시작해야 한다. 오늘날 인문학의 살 길은 '위기'를 벗어나기 위해 생존의 구명보트에 올라타는 일이 아니다. 과감히 주어진 운명에 대항하기 위해서 '신자유주의 괴물'과 맞서 싸우는 용맹과 지혜를 갖춘 기사가 되어야 한다. 때론 무모하게 때론 현명하게 비판적 실험을 통해 생성된 인문학이란 무기로 이 가공할 자본주의 기술 문명의 괴물을 잘 이끌어야 한다. 그렇지 않으면 인문학의 '위기'는 매번 우리를 끝없이 괴롭힐 난제가 될 것이다. 기술물신의 괴물에 계속 휘둘린다면 급기야 '디지털인문학'이 테크놀로지에 압사당하면서 인문학 역사의 가장 불운한 사건으로 기억될지도 모를 일이다.

한국판 기술문화의 지형

1 '피시통신'은 한국 사회 인터넷의 전사를 구성하며, 대체로 인터넷 등장 이전에 유행했던 텍스트 기반의 가입자 폐쇄형 '전자 커뮤니케이션' 방식을 지칭한다.

2 피처폰feature phone은 아이폰과 스마트폰이 출시되기 전 휴대전화를 통칭해 부르던 용어.

3 애플 아이폰 수입 초기에는 국내에서 이에 대해 어떤 상찬을 늘어놓으면, 소위 국내 '애국주의자들'로부터의 지탄까지도 감수해야 했던 때였다(김인성, 2011: 260-261).

4 오사와 마사치(大澤真幸, 2013: 8)의 용법에 따라, 컴퓨터 이후 디지털 기술을 도입한 미디어를 편의상 '전자 미디어' '뉴미디어' '스마트미디어' 등으로, 컴퓨터 이전 시기의 전기 테크놀로지에 의해 가능해진 전화 등 통신 수단을 '전기 미디어' '아날로그 미디어'등으로 부르고자 한다.

5 피처폰 이용자 숫자를 보면, 2000년 2천7백여만 명, 2002년 3천만 명, 2004년 3천6백만 명 2006년 11월경 4천만 명을 넘어선다. 즉 휴대폰 기기는 이미 보편적인 전자 미디어로 진입했다고 볼 수 있다.

6 예를 들어, 2005년 한국 가계비 중 통신비 비중은 OECD 국가들 중 최고였고 OECD 평균의 3배에 이르렀다. 휴대전화 교체는 6개월 주기로, OECD 평균 12개월을 비롯해 미국(21개월), 캐나다(30개월)에 비해서도 큰 차이를 지녔다. 2006년에는, '통신 신용불량자'라 하여 통신요금을 연체하는 인구가 국민의 10% 정도에 육박할 정도였다. 이들 숫자는 국내 휴대폰 과잉 욕망 상황을 쉽게 짐작할 수 있는 증거라 볼 수 있다 (강준만, 2009: 294-298 참고).

7 인터넷 실명제는, 2005년 12월 참여 정부 시기 정보통신부에 의해 추진되어, 2008년 11월까지 확대 적용되고 살아남다 여론의 악화와 함께 2012년 8월 위헌 결정으로 폐지됐다.

8 333명의 촛불집회 참석자들의 최초 심층 면접조사(연구책임자 김철규)를 소개했던 《한겨레 21》의 신윤동욱(2008) 기자 또한 10대가 촛불을 들었던 이유를 "이명박 정부를 향한 분노" 때문이라는 기사를 싣고 있다.

9 2009년 11월 아이폰 도입 이후, 처음 47만 명 수준이던 가입자 수가 2011년 3월 1천만 명, 2011년 11월 2천만 명, 2012년 8월 3천만 명, 2014년 10월 4천만 명의 스마트폰 보급률을 이루었다.

10 공식적으로 2011년 1월에 와서야 트위터가 한국어 서비스를 공식 개시했다. 국내 서비스 개시 시점은 트위터의 글로벌 활동에 비해서 뒤늦게 이뤄졌다.

11 트위터와 페이스북 등 SNS를 사용하기에 이용자에게 스마트폰은 기동성이 좋고 날렵한 최적의 기기였다. 일반 랜선을 통해서도 빠른 소통이 가능했지만, 스마트폰 앱에서 즉각적으로 단문을 통해 알리거나, 그 자리에서 사진이나 동영상으로 찍어 올리거리는 등 특정 사실을 바로 공유하는 기능들이 탁월하다. 그만큼 SNS 기능은 스마트폰에 잘 어울리는 짝이다.

12 '무한 알티'에서, '알티'는 리트윗이란 말로 동일 글을 누리꾼이 릴레이로 복제해 무한 생성해 퍼뜨리는 행위를 말한다.

13 '소셜테이너'는 당시 트위터 등 소셜미디어를 매개로 사회정치적 목소리를 내고 현실에 개입했던 국내 소수 연예인을 지칭하는 용어로 쓰였다.

14 이토 마모루(2016)는, SNS 분석을 통해 오늘날 디지털 미디어란 "무의식적으로 신체 내부에서 생성된 정동을 즉시 발신할 수 있는 미디어"라 보고, "익명성 높은 공간에서, 누군가에게 보이고 있다는 강한 '타자성'의 감각과 '아무에게도' 보이지 않는다는 희미한 타자성 감각"이 양가적으로 뒤섞여 있다고 본다. 이 글에서 얘기하는 전자소통의 '단속'적 측면과 일맥상통하는 관점이라 볼 수 있다. 전자소통이 일부분은 타자적 감수성에 이끌리기도 하지만 아주 나쁜 경우 혐오와 증오의 정치학에 기대 정동이 작동한다고 바라본다. 김미정의 역자 후기 재인용(307).

15 《조선일보》의 2014. 6. 특집기획 시리즈 "SNS가 만드는 위험사회" 참고.

16 https://ko.wikipedia.org/wiki/사이버스페이스_독립선언문 참고.

17 포스트미디어 시대 미디어기술에 대한 낙관론은, 1990년대 초 '바보상자' 텔레비전을 넘어서서 인터넷의 출현을 목도하면서 느꼈던 비판 연구자들의 지배적심상이었다. 가령, 프랑스 철학자 펠릭스 가타리Félix Guattari는, 자신의 유고작이 되었던 『카오스모제Chaosmose』(2003)에서 폭압적 스펙터클의 대중매체 시대를 종언할 '포스트-미디어' 시대를 예견했다. 당시 가타리는 디지털혁명과 인터넷의 도래로 형성되는 '포스트-미디어' 시대를 지배적 매체의 이행기에서 찾았을 뿐만 아니라, 그것이 인간들의 매체 이용 방식에 미치는 질적 변화와 연결하고 있다. 그가 봤던 포스트-미디어 시대란, 텔레비전으로 상징되는 대중매체가 뿜어내는 물신의 조장과 매체 소비자의 동질화 경향을 벗어나 새로운 분산형 네트워크이자 자율의 테크놀로지인 인터넷을 활용하는 능동적 주체의 등장을 예견한 시점을 뜻한다. 즉 가타리의 포스트-미디어 국면은 중심 없는 리좀rhizome 주체들이 평등주의적으로 펼치는 집합적 연대와 처음부터 이질적인 전자 미디어들의 새로운 민주적 전자 생태계 형성을 가정한다. 어디 가타리의 언술뿐이랴. 독일의 미디어학자 빌렘 플루서Vilém Flusser도 비슷한 시기에 오늘로 보면 인터넷 사회에 해당하는 '텔레마틱 사회'란 개념을 통해 새로운 형질전환의 디지털 사회 부상을 예견했다 (2004: 273-79).

18 '말의 전쟁'은 신자유주의 광풍에 맞선 멕시코 사파티스타 게릴라전의 특성을
드러낸다. 실제로는 라캉도나 정글을 기반으로 사파티스타 농민해방군이
정부군에 맞서 게릴라전을 펼치면서도, 끊임없이 위성전화와 인터넷을 통해 미국
등 서구 시민사회를 통해 그들의 저항을 타전했던 '말의 전쟁'을 동시에 수행했다.
이들의 게릴라전은 "최초의 정보 게릴라운동"이자 "네트전"에 해당한다
(이광석, 1998).

19 구소련의 붕괴라는 이념의 세기가 끝날 무렵, 새로운 테크노문화정치의 급진적
바람이 일었던 적이 있는데, '전술미디어'란 정치적 아방가르드 운동이 그것이다.
이는 기술-예술-사회(문화실천) 세 영역의 절합을 공식적으로 꾀했던 사건이기도
했다. 네덜란드의 미디어 이론가이자 실천가 듀오, 헤르트 로빙크Geert Lovink와
앤드루 가르시아Andrew Garcia는 1990년대 중반 인터넷의 등장과 함께 글로벌
문화실천의 새로운 자율적 경향에 주목해 '전술미디어'란 개념어를 만들어낸다
(1997). 로빙크와 가르시아가 쓴 시대 선언의 파장은 유럽을 시작으로 서구 전체로
확산되면서 다종다기한 예술문화계 실천 지형을 만들어냈다. 그들이 주목했던
전술미디어적 문화실천의 신경향이란, 신자유주의에 대항한 멕시코 농민군
사파티스타식 고강도 게릴라전뿐 아니라, 예술가와 일반 대중 스스로 전자
네트워크와 함께 구성하는 '기술정치technopolitics'의 가능성이었다(Sholette & Ray,
2008: 556-7; Kluitenberg, 2011: 14).

20 인류세라는 개념은 인류 자신이 만들어낸 화석연료의 과도한 사용과 과학기술 문명의
폐해로 인해 온난화, 재난, 종 파괴와 멸종 등 지구 '균열' 상황은 물론이고, 급기야
지구 인간 생명 자체가 절멸에 도래했음을 알리는 진혼곡이다.

21 「World Happiness Report」의 내용은, https://worldhappiness.report/ed/2020/ 참고.

22 독일 브리크연구소의 순위와 데이터값은,
https://www.briq-institute.org/global-preferences/home 참고.

23 페이스북 알고리즘 조작의 자세한 경위는, Horwitz, Jeff, and Deepa
Seetharaman,"Facebook Executives Shut Down Efforts to Make the Site Less Divisive".
The Wall Street Journal, May 26, 2020, 〈https://www.wsj.com/articles/facebook-
knows-it-encourages-division-top-executives-nixed-solutions-11590507499〉참고.

24 키틀러가 미디어의 태동을 대체로 군사기술학, 이를테면 무기기술학, 전쟁학, 군사학, 범죄학, 탄두학, 전쟁심리학, 항공술 등에서 가져온 것은, 폴 비릴리오의 이론적 영향력을 보여주고 있다.

25 미 서안의 60년대 히피정신에 영향을 받은 신흥 디지털 세대가 실리콘밸리의 주역이 되고, 이들을 지칭해 보통 '보보스' 계층으로 이름 붙이곤 한다. 더불어 보보스 계층의 특유한 기술 혁신과 노동문화 등이 서구 사회는 물론이고 전세계적으로 지배헤게모니적 영향력을 발휘하면서 이를 '캘리포니아(실리콘밸리) 이데올로기'로 칭하고 있다.

26 클릭주의clicktivism는 보통 '슬랙티비즘slactivism'이란 용어법과 함께 쓰이곤 한다 (Christensen, 2011 참고). 이들 다 현실 변화 없이 손끝 클릭 행위에만 의존하는 온라인 정치 참여의 효과를 비속화하여 표현하는 용법이다.

27 닉 서르닉(Nick Srnicek, 2013) 등 가속주의자들은 이제까지 과학기술의 생산력을 폐기하지 않으면서 기존 생태 모순과 파국의 논리를 제거하고 우리에게 가장 이로운 방식으로 과학기술의 도입과 '가속'을 추구하는 기술정치의 슬로건을 제시한다.

28 디지털인문학의 초기 국면에서, 국내 학과 통폐합과 산업 수요에 응한 신생 학과 설립붐은 미국의 그것과도 사뭇 다른 모습을 보인다. 미국은 새로운 학문을 수용하는 방식에서 학과 단위를 신설하기보다는 인문학의 새로운 방법론이나 인식론 접근을 마련하려는 태도를 취했다(한동현, 2016: 352).

29 한국외국어대학교 중심의 문화콘텐츠학 연구자들이 그 중심에 있다. 그들은 '인문학 플랫폼' 사례를 강조하고, academic.edu나 멘들레이 공유형 레퍼런스 매니저 프로그램 등을 소개하면서 지식의 협업적 과정이나 공유적 가치를 강조한다 (박치완·김기홍··유제상·뮐러 외, 2015). 국내 주류 '디지털인문학' 논의와 구분되는, 유의미한 의견을 제시하고 있다.

2부 청년 기술문화의 토픽

4. 청년 모바일 노동문화의 조건

1990년대 말 금융 위기 이후, 한국 경제는 노동 인구의 '대량 해고'
와 '노동 유연화'를 주요한 자본 비용 절감과 체질 개선의 효과로
활용해왔다. 그로 인해 노동시장에는 다양한 형식의 비정규직 '좀
비' 노동자를 양산했다.[1] 이로써 시장에는 영혼 없는 소모품의 일
회용 노동자들이 넘쳐났다. 좀비 노동자는 '프레카리아트precariat',
즉 자본주의 노동 인구의 가장 취약하고 불안정한 노동 계층이
다. 오늘날 신자유주의 국면에서 대량 실업과 예비 노동 과잉 상
황은 자본주의 체제를 유지하는 일반 기제가 되었다. 즉 한때 일
시적으로 불경기에 나타나는 구조 조정과 고용 불안의 상황이, 이
제는 실물경제를 부양하는 반영구적 특성이 된 것이다. 부르디외
(Bourdieu, 2003)의 유언대로, 오늘날 프레카리아트는 정규직 노
동자를 떠받치며 생존의 밑바닥에 폭넓게 존재하면서, 일종의 '이
중(노동)경제dual economies'를 유지하는 '잉여' 노동자로 전락했다.
　　오늘을 사는 청년들은 첨단 기술의 세례 속에서 풍요로운 삶
을 영위하는 '디지털부족'처럼 보이기도 한다. 현실 삶의 물질적
조건을 보자면 다른 연령대보다 더 피폐한 프레카리아트이자 좀
비 같은 신세다. 세대 수탈과 계급에 시달리다 쓸모가 없어지면 폐
기처분 된다는 점에서 더욱 그렇다. 이런 점이 여간해서 밖으로 드
러나지 않는 점도 특징이다. 극단적 삶의 희생과 포기처럼 사회적
으로 그 존재감이 드러나기 전까지 이들은 있는 듯 없는 듯 도시를
배회하는 유령과 같다. 사회마다 청년들은 다종다양한 생활 배경
으로 엮이면서 단일의 계급과 계층으로 온전히 부를 수 없지만, 시
간이 가면 갈수록 정치·경제적 불평등 요인이 이들 청년 노동자의

지위와 포개진다. 생애사적 연령 사이클이 경제적 불평등과 착취의 근거가 되는 국면으로 접어든 것이다.

동아시아 정치경제 상황 속 청년들 삶의 팍팍한 모습은 비슷하다. 예를 들어, 중국 대도시 외곽에 거주하면서 주로 3차 산업에 종사하는 저임금 노동자층 '(농)민공民工'과 그들의 아들딸인 신세대 민공인 '신공런新工人'은 자본주의 사회의 비정규직 노동자와 흡사한 노동 환경에서, 아니 더 열악한 밑바닥 변경의 삶을 영위해왔다(呂途, 2017). 국내에서는 시간제 비정규직을 낮춰 부르는 '알바', 정규직으로의 입성의 꿈을 먹고 사는 '인턴' 노동이 비정규직 청년 노동의 주를 이룬다. 일본의 경우에는 도쿄를 중심으로 피시방에서 잠자리를 해결하는 '넷카페 난민ネットカフェ, 難民'을 포함해 비정규직 청년 노동자군 '프리터フリーター'들이 사무직과 서비스업계 블랙기업에서 과잉 노동과 착취에 시달리고 있다(Mie, 2013: 5장 참고).

저임금과 불확실한 미래는 오히려 역설적으로 현실에 안주하는 세대를 낳았다. 일본의 '사토리 세다이さとり世代', 타이완의 '벙시따이崩世代'라 불리는 청년 '체념' 세대가 대표적이다. 오늘날 도쿄와 대만의 젊은이들은 각기 미래를 체념하고 현재의 행복에 자족하는 '컨서머토리consummatory'화(古市憲寿, 2011)와 "작지만 확실한 행복" 즉 '샤오췌싱小確幸'이라는 소소한 오늘의 안락에 안주하는 소극적 삶을 살아간다(林宗弘 외, 2011; 이광수 2015). 반면 우리네 청년들은 '삼포 세대三抛世代'처럼 현실 체념과 삶의 포기에 덧붙여 사실상 살아갈 희망의 모든 것을 포기한 'N포 세대'로 명명되고 있다. 삼포 세대란 나이를 먹어도 제대로 번듯한 직장조차 얻기 힘들어 사실상 연애, 결혼, 출산을 포기한 젊은이를 뜻한다. 한국 사회의 청년들은 이와 같은 부정적 현실에 체념하거나 때론 국가를 포기하는 대열에 합류하는 무리로 갈리기도 한다(조문영 외, 2017).

기약할 미래 없는 동아시아 청년들은 변변한 주거 공간도 없이

부유하고 방황하기도 한다. 예를 들어, 타이완의 아파트 한 채를 5평씩 쪼개 사는 '타오팡套房', 홍콩의 1.5㎡ 인간 닭장이라 불리는 '큐비클cubicle', 일본의 피시방 프리터 삶의 터 '넷카페', 한국의 원룸(텔)과 고시원·고시텔 등은 이들 청춘의 지친 몸을 누이는 임시 거처이자 도시 삶의 고독을 감내하는 어두운 게토가 되고 있다(미스핏츠, 2016). 국가는 그들의 익숙한 절망을 현실 이슈로 진지하게 다루지 않는다. 동아시아 청년들이 현재와 미래 경제인구의 주축임에도 그들은 후미지고 표류하는 게토 안에서 사회적 돌봄 없이 홀로 방치돼 있다는 점에서 이미 사회의 비공식 난민이나 다름없다.

스마트폰과 태블릿피시 등 테크노미디어[2]를 상시적으로 동반하는 '모바일문화'는, 비공식 난민이자 좀비 처지의 동아시아 청년들의 중요한 놀이이자 활력이다. 과거와 달리 오늘을 사는 청년들이 지닌 새로운 미디어 감각과 감수성은 첨단기술의 시대 조건에 힘입은 바가 크다. 이제 청년들이 지닌 신생 기술에 대한 특정 신체 감각(예컨대, 촉각, 상황과 패턴 인식과 멀티태스킹 등의 진화)의 발달면에서 보자면 이들은 다른 어떤 세대에 비해도 크게 앞서 있다. '노오력(죽을 힘을 다한 노력)'을 해도 제대로 된 보상은 커녕 '사회적 배신'(조한혜정 외, 2016)과 비정규직 착취가 일상화된 현실에서, 테크노미디어를 매개한 모바일 문화는 청년에게 일상을 위로하는 가뭄 속 단비와 같다. 거대하게 윙윙거리는 인터넷과 모바일 미디어의 가상 공간은 그들을 비슷한 취향, 놀이, 재잘거림 등으로 들뜨게 하는 오아시스와 같은 휴식처일 수밖에 없다. 청년들은 자신의 2평짜리 고시원, 거리, 작업장, 게임방에서 몸에 전자 기기를 칭칭 감고 거대한 가상 세계로 들어가 자유를 만끽한다.

2부를 시작하는 이 첫 글은 현실의 실제 감각을 벗어나 첨단 미디어기술로 휘감긴 채 가상 세계를 헤매는 오늘 청년에 대한 예찬론이나 허무론이 아니다. 이글이 주목하는 것은 휴대폰을 매개

해 새롭게 구성되는 청년 알바의 '모바일 노동문화'이다. 청년들은 노동으로부터 자유롭게 쉬는 동안에도 보통 잉여 활동을 한다. 한 때 잉여란 청년 스스로 알바, 실업이나 무직에 처한 자신을 낮춰 부르는 말이었다. 이제 기업가나 관리자는 청년들이 무언가를 하며 놀고 무언가를 준비하는 시간, 즉 청년 잉여의 여분 시간 그리고 그들이 알바 후 쉬려는 여백의 잉여 공간까지도 포획하려 한다 (이희은, 2014). 이처럼 청년들이 잉여적 생존 조건에서 어떻게 미디어 테크놀로지와 관계 맺는지를 살피는 일은, 곧 알바노동의 존재를 구체화하는 일이다. 잉여적 노동 수탈 방식을 읽기 위해, 필자는 그들의 알바노동 현장을 찾아가는 방법을 택했다. 사전 설문, 심층 인터뷰와 참여 관찰 기록의 다면적 분석을 통해 청년노동의 새로운 국면을 탐색하고자 한다.[3] 이글은 우울한 시대를 살아가는 청년노동의 관찰기다. 이글은 청년노동자들에 대한 가장 정확한 절망의 현실을 파악하는 일이 노동하는 삶의 또 다른 자유를 모색할 수 있는 우회로라 믿는 까닭이다.

청년 알바노동의 물질적 조건

국내 노동시장은 시간이 갈수록 수시 정리 해고와 해고 요건 완화에서부터 상시적 청년 프레카리아트의 대규모 양산과 이의 수탈체제에 기반하고 있다. 국내 청년의 삶은 성장 논리 아래 부초처럼 유동하고 최저 시급에 일희일비하는 '잉여 인간'이 되어간다. 기성세대의 별다른 해법 없이 방치되면서, 청년들은 삶의 불안과 피로도가 극에 다다랐다. 이제까지 이에 대한 기성세대의 발화들은 꽤 비현실적이었다. 그런데도 여전히 멘토링과 위로, 자기계발의 수사학의 효과가 유효한 듯 살아남았다. 예컨대, 취업준비생을 위로하는 김난도의 책 『아프니까 청춘이다』(2010)는 사회문제를 개개인의 감정 힐링의 영역으로 격하시켰지만, 여전히 스테디셀러로

남아 있다. 미래 없는 청년 삶에 대한 기성세대의 조언들도 이러저러한 방식으로 매번 쏟아져 나왔다. 한때 조선일보등 주요 보수 언론사는 오늘 우리 청년들을 묘사하는 '삼포 세대'의 비관적 현실을 안분지족安分知足의 '달관 세대達觀世代'란 중립적 용어로 대체해 유포하면서 여론의 호된 질타를 받은 적 있다. 마찬가지로 열정熱情과 페이를 섞어 쓰면서 '열정 페이'란 말로 청년의 노동 대가가 잠식당하는 경우도 있었다. 열정 페이에는 하고 싶은 일거리를 줬으니 청년 구직자는 급여에 얽매이지 말라는 '갑'의 경제적 횡포가 스며들어 있다. 우리 아버지 세대의 '허리띠 졸라매기'식 인고의 노동관이 청년 세대에까지 강요되고 있다(최태섭, 2013: 51).

통계청 조사에 따르면, 이미 2014년부터 2021년 1월까지 청년 실업률은 평균 9%대(전체 실업률 4%대)를 줄곧 넘어섰다. 2016년 비정규센터 자료에 따르면, 한국 사회 노동 유형 중 비정규직 노동 비율은 44.3%, 통계청 자료에서는 32%에 달한다. 더군다나 청년의 비정규직 노동과 관련해서 보면, '임금꺾기'와 같이 초과근로 수당을 지급하지 않기 위한 불법 노동 관행이 여전하다. 이의 불법 공모에는 대기업 프랜차이즈는 물론이고 일반적으로 청년 알바 노동을 주로 활용하는 중소 자영업자들이 함께 가담하고 있다. 2017년 6,470원, 2018년 7,530원, 2019년 8,350원, 2020년 8,590원, 2021년 8,720원. 대한민국 알바노동의 법정 최저 시급이다. 2013년 최저시급 현실화를 위해 '1만 원 시급' 인상론을 외치다 '알바노조'(구 '알바연대') 대변인 권문석 씨가 숨을 거둔 지 어언 10여 년이 지났지만 현실은 별로 바뀌지 않았다. 독일어 '아르바이트Arbeit, 노동'와 학생의 합성어인 알바생이란 호칭에서 보듯, 대체로 청년 노동은 노동자로서보다는 학생 신분에서 한때 거치는 부업이나 용돈벌이로 보는 사회 풍토가 아직 지배적이다. 이미 1990년대 말 금융위기 이후로 청년 알바 노동의 성격이 생존을 위한 노동으로 크게

바뀌고 있음에도 기성세대는 이를 잘 인정하려 하지 않는다.

한국 사회에서 더 이상 노력을 해서 현실을 바꿀 수 없고 불안한 삶을 살아가는 청년들의 절망은, 미래 없는 '지옥 같은 나라'라는 뜻으로 '헬조선'이란 극단의 유행어까지 만들기도 했다. '헬조선'은 반도의 불지옥에서 노예처럼 좀비처럼 기업을 위해 현재나 미래 없이 그저 생명을 연명하는 일회용 청년의 모습을 희화한다. '헬조선' 청년들의 최종 목표가 탈출, 즉 '탈조선'밖에 없다는 점에서 이 용어는 허무하고 자멸적이다. 그런데도 '헬조선'이란 용어와 염세 문화의 확산은 청년 노동과 청년 미래에 더 이상 생존 출구가 없음을 상징한다는 점에서 기성 사회에 뼈아픈 자성을 일깨운다. 물론 광범위하게 벌어지고 있는 정규직 고용의 불안정과 해고 노동자들의 질 나쁜 택배·플랫폼 배달노동 일자리로의 흡수 등 전방위적 고용 악화 상황을 고려해보면, 청년 노동이 그중 가장 힘들다거나 청년 문제 자체가 '헬조선'의 모든 것이라고 말하기는 어렵다. 하지만 청년노동의 문제는 본질적으로 노동을 천대하는 고용정책의 연장선에 있다는 점뿐만 아니라, 새롭게 등장하는 한국의 사회문제를 고스란히 드러내는 표층(한윤형, 2013: 7)이라는 점에서 더 심각성이 있다.

매일같이 계속해 이어지는 산업 노동자의 죽음, '30분' 신속배달용 오토바이에 몸을 싣고 숨지고 다치는 청년 배달 라이더들(공식 용어로는 '플랫폼 노동자'), 삶의 희망을 잃은 그들의 투신과 자살 등은 우리 사회 내부 '비공식 난민'의 모습이다. 일례로, 2016년 구의역 지하철 2호선, 19살 청년노동자의 사망 사고는 지하철 '스크린도어의 정치경제학'의 참혹한 현실을 보여줬다. 2018년 태안 화력 발전소 비정규직 청년 노동자 김용균의 사고사는 또 어떠한가? 생산현장 안에서 본청, 하청 그리고 하청의 하청이란 사다리 고용구조의 끝에 위치한 청년들의 산업재해로 인한 죽음은 오늘

을 사는 수많은 한국 청년들의 불안한 절벽의 끝을 적나라하게 보여주고 있다. 마치 중국 도시빈민 농민공들의 비운의 대물림된 자식들이 신공런이 되듯, 우리 노숙자들의 아들딸인 청년 좀비는 일용직 노동, 비정규직 하청 노동, 하이테크 흡혈 노동, 그림자 노동, 열정 노동, 인턴 노동, 알바 노동, 밑바닥 노동, 유령 노동, 긱 노동 등 산업 시대의 대를 잇는 노동 수탈에 무방비로 노출되어 있다. 이들이 지키려는 법정 최저시급은 노동 현장의 최고 시급이 되고, 현장에서 청년의 나이는 청소년과 뒤섞이며 연령대가 점점 내려가고 있다.[4]

오늘의 청년들은 그렇게 좀비이자 난민이 되었다. 예컨대 후루이치 노리토시古市憲寿는 그의 책 『희망난민』(2010)에서 오늘을 사는 한국 청년들의 존재론적 지위를 잘 간파했다. 글로벌한 청년 삶에 관한 한 조사를 인용하면서, 한국 청년의 미래 희망과 기대감이 82%에 육박하는 반면, 일본이나 핀란드의 청년들은 반대로 수치가 대단히 낮은 것을 의미심장하게 봤다. 그는 한국 청년의 상황이 더욱 더 비극적이라 봤는데, 이는 미래에 대한 기대치가 더 클수록 비례해 현실의 자괴감과 박탈감이 더 커지기 때문이라고 보기 때문이다. 그는 다른 어느 곳보다 꿈과 현실의 격차가 크게 어긋나 삶에 대해 더 고뇌하는 청년 존재를 다름 아닌 대한민국 '희망 난민'인 우리 청년의 모습에서 본 것이다.

스마트폰과 청년 알바노동의 결합

한국의 알바노동은 다양하다는 말도 부족할 정도로 여러 형태의 밑바닥 노동이나 서비스업 '그림자 노동'(Illich, 2015) 업종을 맴돌고 있다. 청년 대다수는 적게는 일주일에서 길게는 1달 혹은 3-6달 사이의 1년을 넘기지 못하는 '초단기' 알바 노동을 전전하고 있다.

그리고 알바로 청년들이 벌어들이는 한 달 수입은 시급이나 노동 시간에 따라 크게 편차들이 존재하지만, 평균 70-80만 원 수준으로 나타난다. 이들이 느끼는 알바 노동환경의 문제점으로, 최저 수준의 임금과 초과노동이 주로 지적됐고 그 외에 임금체불, 식사비나 교통비 미지급, 휴식 시간 제공 거부, 보험 부담 거부, 주휴수당 미제공, 관리자의 과도한 감독 및 통제 등이 골고루 거론됐다.

청년알바의 노동 현장 관찰에서 특이한 현상은, 거의 모두가 스마트폰을 사용한 채 알바노동의 작업 현장에서 각자의 일을 수행하면서 어딘가에 지속적으로 접속하고 메시지를 확인한다는 사실이다. 실제 설문 응답자 가운데 알바 근무 중 휴대전화 사용 비율은 거의 90%에 육박한다. 심층 그룹 인터뷰 대상자나 관찰 대상자들의 경우에는 거의 모두가 작업장에서 자신의 스마트폰을 이러저러한 용도로 틈틈이 쓰고 있음을 알 수 있었다. 청년 노동과 스마트폰 환경의 밀접한 관계 구도는 이미 일자리를 찾는 과정에서부터 시작된다. 대부분의 청년들이 알바노동 일자리를 찾는 구직활동을 보면, 인터넷 검색이나 휴대전화의 모바일앱(알바몬, 알바천국 등)이 주경로로 자리 잡고 있었다.

청년과 스마트폰의 상호 관계성과 관련해 근본적으로 주목해야 할 대목은 청년들이 고강도 알바노동을 통해 버는 수입 가운데 평균 10% 정도를 이동통신 비용으로 지출한다는 사실이다. 이 통신비를 부모나 친지가 대납해주거나 자신의 용돈으로 통신비를 해결(전체 응답자의 26%)하기도 했지만, 알바로 생계를 이어가는 많은 청년들은 통신비를 직접 자신이 번 돈으로 납부하는 경우(전체 응답자의 74%)가 일반적이었다. 대부분 스마트폰이 거의 생존을 위한 보편적 미디어가 된 상황에서, 어렵게 번 수입에서 통신비 비중이 10%의 높은 비율을 차지한다. 결국 통신사는 청년들의 생존 비용을 너무 쉽게 앗아가는 위협적인 존재가 된다. 보통 통신

비 납부는 자동이체를 해, 그 금액은 부지불식간 통장 잔고에서 빠져나간다. 결국 이동통신사는 새로운 비가시적 수탈 권력이자 흡혈자로 청년 노동에 기생한다는 의미이기도 하다.

통신비가 청년 노동의 대가로 지급되는 생계비용에서 큰 몫을 차지하는게 더 큰 문제인 것은 생활 주거나 식사와 마찬가지로 청년들에게 스마트폰이 생존과 노동의 필수 아이템이기도 하기 때문이다. 일반인에게도 그렇지만 노동하는 청년에게 이제 스마트폰은 도저히 끊을 수 없는 그들 신체의 중요한 미디어 기계적 연장 extension이자 일부이기에 통신비 비용 문제는 더욱 본질적 차원에 있다. 다시 말해 생존을 위해 청년들은 비싼 비용을 치르더라도 휴대폰 약정에 가입하고 큰 비용을 지불하더라도 더 좋은 휴대폰으로 업그레이드해야 하는 상황에 강제로 놓여있다.

> 알바비로 통신비를 내고 있죠. 일을 안 해도 통신비는 필요해요. 집에서 한 발자국도 안 나가서 교통비를 내지 않아도 되고, 식비가 없어서 굶어가면서 산다 해도 통신비 핸드폰 사용을 위해 필수적인 거죠. 핸드폰이 인간관계에서도 그렇지만, 업무적인 부분에서도 되게 많이 사용해요. 저는 이걸 사기 전부터 통신비를 생각할 수밖에 없어요. 5만 6천 원이 통신비에요. 기본적으로 4만 원이 넘어야 그나마 사람이 쓸 수 있는 요금이니까요. 제 통신비는 가장 싼 기계를 구매해서 가입한 요금이에요.
>
> 요즘에는 출퇴근 관리를 카톡으로 할 때가 많아요. 카톡으로 점주가 출근 전에도 "몇 시? 어디쯤 오고 있니? 왜 늦었어?" 이렇게 연락이 오기도 하고, 업무 중간 중간에 "밥 언제까지 먹어?" "어디 있어?" 지시가 오기도 해요. 보통 서비스직 같은 경우에는 휴대폰 사용을 제한하지만, 사무

직 같은 경우는 "콜택시 빨리 불러라." "어디에 서류 내러 가야 하는데 빨리 위치를 알아봐라." 이런 업무를 수행하기 위해서 핸드폰을 사용할 때가 많아요. 업무에서도 되게 많이 사용하는 거예요. 일 시작하면서 평소에 쓰지 않는 쓸모없는 앱을 굉장히 많이 깔게 됐어요. 핸드폰은 업무에서도 되게 필수적인 부분으로 자리 잡았다고 봐요. 이거는 없어서는 안 돼요. 업무에서 필요한 앱을 깔아야 하니, 2G폰도 쓰면 안 되는 거예요.

—

　　　　　　　　　　　　　　　　　　　별이, 알바 노동자

알바노동자 별이의 인터뷰는 노동의 성격에 따라서 청년들 스스로 돈을 들여 스마트폰 사양을 높이거나 정액 요금을 업그레이드해야 할 자발적 강제 상황에 놓인다는 점을 일깨운다. 알바 청년들은 생계가 쪼들리는 상황에서 돈을 더 들여 휴대전화 사양과 데이터 추가 비용을 들여야 하며, 항상 관리자를 위해 대기 모드에 임해야 한다. 스마트폰은 알바 청년들 몸의 일부가 되는 경향이 커지고, 그들의 비정규 노동 현장에서 일종의 수족이 된다. 즉 청년 알바에 스마트폰 기계가 노동 과정의 일부로 합류해 들어와 하나가되는 독특한 노동문화가 만들어진다. 즉 청년 노동의 일부가 된 기이한 스마트폰 문화, 즉 '모바일 노동문화'가 형성되는 것이다. 또 다른 청년 인터뷰를 들어보자.

　저도 아르바이트할 때 스마트폰을 많이 쓰는데, 실제로 아르바이트 노동은 단순한 일이 반복되는 상황이 많아요. 8시간을 근무한다고 하면 그 시간 내내 근무에만 집중하긴 어렵죠. 실제로 그렇게 하는 사람도 없고 가능하지도 않아요. 그래서 휴식 시간이나 잠깐 짬이 나면 사실 옆에

있는 동료와 대화하기보다는 일단 지쳐서 핸드폰을 봐요. 기사를 읽는다거나 페이스북을 한다거나. 그게 하나의 쉬는 시간이 되는 거죠. 사실은 핸드폰을 하고 있으면 놀고 있는 게 아니냐고 사업주들은 생각할 텐데, 그런 것들까지 못 하게 하면 스트레스를 받아서 일에 집중이 안 될 가능성이 더 높아요. (중략) 틈틈이 핸드폰을 사용하는 건 이미 하나의 자리 잡은, 문화로 당연히 수용되어야 한다고 생각하죠.

—

소현, 알바 노동자

심층인터뷰 논의 과정에서 소현이 언급했던 알바노동 중 휴대전화 사용에 대한 그만의 견해는 꽤 새롭고 흥미롭다. 비정규직 알바노동에서 모바일 노동문화를 누군가 강제로 제거하기는 어렵다는 뜻으로 해석할 수 있을 것이다. 다시 말해 소현은 합법적으로 휴식 시간을 부여받지 못하는 알바 현장에서 청년들이 짬짬이 행하는 휴대전화 이용 방식을 비정규 노동자의 휴식을 위한 공백 시간으로 바라봐야 한다고 본다. 실제 필자가 참여관찰을 했던 청년들 대부분 하루 6-7시간 일하면서 20여 분에서 1시간 정도 휴대전화를 사용하면서 노동으로부터 간간이 이완되는 모습을 보여줬다. 적어도 알바 청년들에게 노동 중 휴대전화 사용은 합법적 휴식이 주어지지 않는 각박한 알바노동 현장에서 일종의 꿀맛 같은 휴식의 순간인 셈이다.

노조법상 관리자는 노동자에게 4시간에 30분, 8시간에 1시간을 반드시 휴식 시간을 줘야 하는 데 그게 거의 지켜지지 않죠. 휴식 시간이 있어도 사실 쉬는 것도 아니죠. 잠깐 일이 없을 때 핸드폰을 하는 정도인 거고. 휴식 시간 이

야기가 나와서 하는 이야기인데 청년유니온이 학원 강사
들의 근로 형태를 조사한 결과가 있어요. 강사들은 제대
로 쉬지 못하는 모습을 보입니다. 보통 하루에 7-8시간 수
업을 하는데, 수업이 계속 연달아 있다 보니깐 바로 수업
을 준비를 해야 하는 경우가 굉장히 많더라고요. 하루에
10분, 15분밖에 쉬지 못하고. 이에 대해 노동법에 나와 있
는 휴식 시간을 지키라는 목소리를 내고 있고, 쉽지는 않
은 상황입니다. 어떤 영화관에서는 매표소 직원의 경우
출근하면 휴대폰을 반납해야 한다는 조항이 있어요, 사실
그런 부분에서 인권침해 요소가 있다고 볼 수 있습니다.

— 승준, 알바 노동자

소셜유니온 상근활동가 승준의 인터뷰에서 볼 수 있는 것처럼, 그
는 현재 국내 노동법에 규정된 노동 휴식 시간이 제대로 지켜지지
않는다면 알바 청년들이 노동 중 휴대전화를 쓰는 행위 자체를 아
예 '비공식적 휴식'으로 적극적으로 해석해 받아들일 필요가 있다
고 본다. 앞서 소현과 흡사한 관점이다. 이는 필자가 2015-16년 사
이 도쿄 프리터나 타이완 알바 청년들을 대상으로 한 인터뷰에서
행했던 사업장 내 노동문화 현실과는 사뭇 상반된 모습이다. 도쿄
나 타이완 등 동아시아의 다른 주요 도시에서 관찰된 비정규직 청
년들은 대체로 회사 규정상 노동 중 휴대전화를 사용해서는 안 되
는 것으로 받아들인다(5장 참고). 즉 휴대전화를 작업장 밖에 보관
하는 비정규직 직장 문화가 아직도 일반적이다.

우리 사회에서는 휴대전화 없이 알바노동이 거의 이뤄질 수
없고 불가능한, 즉 노동환경 내 '모바일 노동문화'가 일반화되어
있다고 볼 수 있다. 즉 알바노동의 강도가 갈수록 강화되고 작업
장에서 중간 휴식 등 노동법이 잘 지켜지지 않는 노동인권의 사각

지대에서, 노동 중 스마트폰 사용은 알바 노동자들에게 일종의 오아시스 같은 휴식과 자유의 의미가 있다고 추측할 수 있다. 하지만 문제는 그리 간단하지 않다. 휴대전화가 알바 노동의 일부로 전면적으로 편입되는 순간, 또 다른 권력의 자장이 그 자유의 공백을 비집고 작동하기 시작한다. 노동 중 휴식이라 믿었던 청년들의 휴대전화 이용이 또 다른 형태의 노동 강도 강화나 노동 연장의 족쇄를 만들고 있는 것은 아닌지 하는 것이다. 이 유쾌하지 않은 사실은 다른 무엇보다 청년들의 노동 행태를 살피는 참여 관찰의 과정을 통해 징후적으로 발견됐다.

청년노동의 모바일 통제 방식

현실계 육체노동과 가상 세계의 잉여노동을 일관되게 묶으려는 시장 지배의 의지는 노동 작업장 안팎을 전방위로 쉼 없이 관리할 수 있는 이동형 미디어 기술력에 크게 의존해 확대 재생산된다. 즉 그 중심에 모바일 스마트 기기가 있다. 좀비, 난민, 잉여는 부유하는 청년 노동의 실존태이다. 하지만 이들의 노동을 효과적으로 흡수하고 관리하기 위해서는 관리자가 노동 시간과 상관없이 늘 이들의 신체에 수시로 접속 관리하는 일이 중요해진다. 실제로 스마트폰 환경에서 청년 알바노동은 일과 외 휴식과 여가의 작업장 시간 바깥에서도 고용주의 통제력에 무방비로 노출되어 있다.

국내에서 '카톡 감옥' '메신저 감옥' 등이 직장인 신조어 1위로 등극한 이유가 있는 셈이다. 이는 정규직이나 비정규직 일에 더해서 시·공간적으로 항시 대기 상태로 무엇인가 부가 노동을 소모해야 하는 상태에 대다수 노동자들이 처해 있다는 점을 의미한다. 실제 스마트폰 장치는 일과 활동, 가상과 현실의 경계를 찰나적 순간에 상호 이동하는 것을 가능하게 하고, 분리된 듯 보였던 이 둘의 경계를 완전히 흐트러뜨린다. 그러면서 현실의 사무실이나 매장

에서 일하면서 가상세계의 활동과 은밀히 마주하는, 순간적인 가상과 현실 간 '단속on-off'의 빠른 전환이나 동시 공존 상황이 늘 일상화한다. 두 층위의 다른 계界를 매초 끊임없이 들락거리고 항시 양계에 순간적으로 접속하고 이동하는 것이 오늘날 모바일 기술이 부여하는 능력이다. 현실-가상의 순간 이동이 거의 동시적으로 이뤄지면서 노동에 대한 시·공간의 의식적 경계와 분리 또한 무너진다. 청년 알바노동자들의 모바일노동은 현실의 그림자 노동과 '잉여짓'을 빠르게 순간 전환하면서 이를 느끼지 못할 정도의 동시성을 증폭시킨다.

스마트폰은 신체 자유를 준 듯 보이지만 결국 노동 속박의 연장으로 돌변한다. 모바일 미디어는 무엇보다 청년 알바노동을 적절히 원격으로 관리하는 쪽의 통제 능력을 크게 신장한다. 자신의 몸에서 떼려야 뗄 수 없는 모바일 기기들이 주로 비정규직 청년의 일상에 대한 통제 장치 노릇을 자처한다. 청년들이 이 첨단의 놀이 기기들을 집어드는 대가가 휴식의 꿀맛처럼 보이지만 결국 스스로를 위해 홀로 남겨진 모든 시간('멍 때리기'와 진정한 휴식의 자율 시간)을 유보한다는 점이다. 고용주는 스마트폰을 통해 청년 알바의 일과 시간은 물론이고 그들의 일과 외 시간과 신체 동선의 움직임과 감정까지도 원격 관리하려는 욕망을 확대하려 한다. 예를 들어, 점주와 매니저는 매장의 CCTV를 볼 수 있는 원격 스크린이나 모바일 앱을 통해 매장 바깥에서도 고용된 알바 청년들을 통제하고 관리하는 데 익숙하다. 특히 매장을 여러 개 거느린 업주의 경우나 매장에 온종일 매달려 있기가 어려운 점주들에게 휴대전화를 통해 원격으로 통제를 수행할 수 있는 능력은 필수다. 이 경우에 주인은 매장 홀에 잡히는 손님들의 모습보다는 주방과 카운터에 머무르며 일하는 피고용인들이 실제 일하는 모습을 실시간으로 전송하는 실시간 영상에 더 큰 관심을 기울인다. 다음 별이의 모바일노동 관찰 사례를 보자.

별이　　사업장 나가는 출입문 쪽이랑, 부엌에 CCTV가
　　　　있어요. 부엌 안에 설치하는 건 불법이라고 알고
　　　　있는데 사장님이 법을 모르시는 것 같아요.

관찰자　부엌 안에도 CCTV가 있어요? 안 보여서 없는 줄
　　　　알았어요.

별이　　네, 카운터에 설치돼 있어요. 그리고 여기저기에
　　　　있어요. 다른 곳에 있는 CCTV는 별 의미가 없지만
　　　　세 개 정도는 중요해요. 하나 정도가 카운터쪽을
　　　　비추는 거예요. 카운터는 사각지대가 없어요.

관찰자　부엌 안에도 있나요?

별이　　네. 설거지하는 쪽에 있어요. 이 전에 다른 알바
　　　　분이 부엌 안쪽에 의자를 가지고 앉은 적이 있어
　　　　요. 사장님이 CCTV로 그걸 보고 곧바로 전화해서
　　　　일어나라고 지시했어요. 저도 옆에서 그걸 봤어요.

관찰자　사장님이 외부에서 CCTV를 계속 관찰하는 거예요?

별이　　네. 핸드폰으로 볼 수 있어요.

카페에서 일하는 별이의 경우에는 꽤 드물게도 근무 중 휴대폰 이용이 규정상 금지다. 하지만 CCTV와 연동된 주인의 스마트폰 스크린에는 늘 그를 포함해 청년 알바의 일거수일투족에 대한 통제의 시선이 머문다. 매장 주인이나 점주는 보통 스마트폰 CCTV 앱으로 알바 청년들을 원격 감시할 수도 있고, 알바 근무 시간 외에도 그들을 끊임없이 휴대전화와 문자와 카카오톡 등으로 그들을 불러들이고 명령한다. 즉 카카오톡에서만도 여러 개의 단체 대화방(단톡방)이 만들어진다. 예를 들면 점주, 점장, 매니저, 알바 동기 단톡방을 각각 따로 개설해 업무 시간 외에도 해야 할 일을 지시하거나 평가한다. 이어지는 진술은 단톡방에 의해 야기된, 알바

노동의 변화 양상을 극명하게 보여주고 있다.

> 여기가 유독 심하지만, 사실 거의 모든 일터가 이렇게 되어가고 있다는 걸 느껴져요. 카톡을 사용하지 않는다는 걸 생각하지 않아요. (중략) 예를 들어 단톡방에 공지가 올라오니, 카톡을 안 쓰는 사람한테 불이익이 생겨요. 사실상 지금 공지가 올라오는 단톡방이 3개 있어요. 그 외에도 노는 방, 친목을 다지는 방이 있고. 부점장님이 만들었고 알바생과 피티생(파트타이머) 다 같이 있는 혼내는 방, 공지 전달하는 방, 모든 알바생과 사장님이 있는 방이 있어요. 여기서 전체적인 일정을 조율하거나 개인적으로 지시를 내려요. 한 1년 전에 있었던 다른 카페에서도 그렇게 하긴 했는데 그때는 방이 하나이기도 했거니와, 거기에는 정말 사장의 역할을 하는 사람이 항시 있는 사업장이어서 중간 다리 역할을 하고 위의 눈치를 보고 아래를 컨트롤하는 사람이 없었으니까 덜했어요. 직접 아이들을 판단하고 직접 이야기를 하면 됐으니까. 근데 여기는 그런 구조가 아니에요. 사람들이 다 같이 일을 하는 게 아니라 새벽에는 2명만 일하는 식이니까 여긴 좀 심하더라고요.
> ─
> 별이, 알바 노동자

별이의 진술에서, 우리는 청년 알바노동에서 여러 개의 단톡방이 차지하는 위상이 모바일노동의 감정소모를 과다하게 일으키는 억압의 공간으로 등장하고 있다는 점을 알 수 있다. 작업장 내 관리자 기능을 대신해 기능적으로 여러 개의 단톡방이 만들어지고, 이들이 알바노동의 훈육과 통제를 위해 노동 안팎 시·공간에 내밀하게 끼어드는 것이다. 다음 익명의 알바 청년노동자 단톡방 메시지

내용을 더 들여다보자.

〈그림 5〉에서 보는 것처럼, 알바노동의 일상적 커뮤니케이션 수단으로 스마트폰이 암묵적 힘을 얻으면서 새로운 모바일 노동 관계가 형성되고, 업무 시간 외 사장과 매니저가 만든 각각의 비공개 공간에서 알바 청년들은 각기 다른 폭언과 명령을 들으면서 근무 시간 외 감정노동을 허비한다. 〈그림 5〉는 매니저가 알바생을 관리하기 위해 운영하는 단톡방이다. 알바 청년들은 의무적으로 단톡방 초대에 응해야 하고 언제 어디서든 문자나 인증샷 등으로 보내오는 지시사항에 빠르게 응답해야 한다. 대화방은 방의 성격, 즉 누가 그 방의 실질적 명령권자인지에 따라서 알바 청년의 근무 외 감정노동에 지속적으로 영향을 미치게 된다. 알바 청년들은 근무 외 자유 시간에도 수행했던 일에 대한 평가와 지적 사항을 들어

청년기술문화의 토픽

그림 5 매장 매니저와 알바 노동자들의 단톡방 대화 내용

야 하고, 새로운 업무 지침과 해당 설교를 들어야 한다. 뿐만 아니라 임금 체불을 무마하는 문자 한 줄에 일희일비해야 하고, 사장과 매니저의 문자에 답하지 않거나 반응하지 않으면 버틸 수 없는 언어 폭력의 상황에 놓이기도 한다. 억압적이지만 은밀하게 진행되는 감정적 통제와 억압이 모바일 대화방을 매개로 알바 청년의 일상 영역으로 확장되고 계속해 물리적 대면 너머로 침범하는 모습을 볼 수 있다.

사사롭고 친분에 의해 구성되는 모바일 채팅 앱들, 예컨대 카카오톡, 밴드, 메신저 등은 이제 사회적 권위와 부당노동 행위를 확장하는 일과 자연스레 연계되고 공모한다. 바로 전날 알바 근무 성실도, 청소 상태, 과업 수행, 조직 윤리 등에 대해 고용주들은 쉴 새 없이 문자 메시지, 단톡방, 모바일 앱 등의 경로를 통해 노동성과를 통제하려 한다. 별이는 단톡방의 정서적 억압은 물론이고, 점주에 의한 개인 용무의 카톡 피해 사례까지 이야기 한다.

> 언제는 9시에 출근하는 날이었는데, 8시 36분에 매장이 바쁘니 빨리 오라는 카톡이 왔어요. 언제 한번은 시험을 보는 중에도 "시험 끝나면 연락을 해라, 할 얘기가 있다." 고 연락이 오기도 했어요. 언제는 다음 날 3시에 출근이었는데, 나오지 말라고 새벽 1시에 연락을 하시는 거예요. 그리고 답이 늦으면 "본 거냐 안 본거냐, 대답해라. 나오는 거 아니다."라고 독촉하는 연락이 와요.
>
> —
> 　　　　　　　　　　　　　　　　　　　　　별이, 알바 노동자

레스토랑에서 일하는 미선은 카톡과 단톡이 없었던, 예전 알바 시절을 회상하며 다음과 같이 격세지감을 토로한다.

예전에는 매장에서 점장도 휴대폰을 사용하지 않았어요.
할 말이 있으면 직접 와서 하고 그랬으니까요. 카톡이나
밴드나 텔레그램 같은 게 생기면서 일하는 시간은 물론이
고 그 외 시간에도 계속 지시가 내려와요.

— 미선, 알바 노동자

물론 스마트폰이 알바노동 통제 수단으로만 이용되는 것은 아니
다. 청년들은 노동 중 모바일기기를 사용하며 이를 자신의 자율적
노동문화로 새롭게 재해석하는 경향 또한 커졌다. 예컨대, 업종에
따라서 근무 중 잠깐의 휴대폰 검색 '농땡이'나 친구에게 '카톡 문
자 보내기' 등이 우리의 노동문화 안에서 어느 정도 용인되는 것이
다. 이는 대체로 사업자가 근무지나 근무 외 시간에 청년노동자와
스마트폰을 통해 의사소통하면서 과업을 처리해야 하는 경우, 대
체로 휴대폰 사용에 묵인하거나 더 용인하는 경향이 크다. 명동에
서 대기업 프랜차이즈 업소에서 일하는 알바 청년 경래의 이야기
를 들어보자.

관찰자 매장 안쪽 주방에서 알바생들이 들어가서
 음료도 마시고 그러잖아요. 그 안에서 휴대폰도
 쓰고 그래요?
경래 네. 직원들이 밖에 있을 때 많이 써요. 주방 밖에서
 일할 때는 휴대폰을 만지지도 못해요.
관찰자 그러니까 그 안에 있으면 핸드폰을
 사용할 수 있는 건가요?
경래 네. 직원들이 없을 때 핸드폰을 계속해요. 저도
 매장에서 근무할 때 핸드폰을 평균 한 시간 정도
 사용하는데, 안에서 일할 때는 더 많이 해요.

관찰자 그러면 안쪽에는 카메라가 없다는 이야기잖아요?

경래 네. 안쪽에는 없어요.

관찰자 그걸로 주의를 하거나 그래요? 안에 오래 있을 수
 밖에 없는 경우에는 어떻게 터치가 안 되겠네요?
 근데 점장이나 시니어 주니어 매니저가 왔다갔다
 하잖아요?

경래 네. 그래서 눈치 보며 사용해요.

경래의 근로조건은 앞서 본 별이에 비해 좀 더 자유롭고 꽤 '탈주
적'이다. 경래는 점주의 CCTV를 피하는 법을 쉽게 터득하고 그 반
경에서 벗어나 한갓질 때 스마트폰으로 문자나 카톡을 보내거나
간단한 정보를 확인하는 시간을 갖는다. 대부분의 경우에 주인이
나 매니저는 알바 청년을 관리하며 통제하기 위해서, 반면 알바 노
동자는 본능적으로 '게으를 수 있는 권리'를 위해, 각자의 목적으
로 휴대전화에 의지하고 이를 필요로 한다. 노동현장에서 청년들
에게 이제 휴대폰은 알바노동 중 잠깐 쉬어 가는 비공식 휴식 시간
과 비슷해져 간다. 이와 관련해 다음의 사례를 보자.

관찰자 휴대폰 사용은 어떤 의미를 가지고 있나요?

미선 휴식의 의미?

관찰자 근무지 안에서 핸드폰 사용이 휴식을 의미하나요?

미선 네. 카톡 오면 업무를 확인하고, 손님 안 들어오면
 쉴 때 이용하는 정도에요.

관찰자 CCTV가 거의 사각지대가 없도록 설치돼 있던데…
 주방 안에도 있는 거예요?

미선 네. 되게 많아요. 심지어 밥 먹는 곳에도 있어요.
 뒤에 테이블이 있어요. (중략) 그 뒤쪽에 통로가

있잖아요. 그 사이에 뒤돌아서서 해야 해요.

관찰자　거기가 사각지대군요?

미선　　거기에서 벌 서는 것처럼 구석에서 해야 해요. 밥
　　　　먹을 때는 그나마 괜찮아요. 점장이 하게 내버려
　　　　두거든요. 근무시간에는 그곳 통로에서 잠깐씩
　　　　그렇게 해야 해요.

미선은 알바하면서 스마트폰 사용을 잠깐씩 하는 데 익숙하다. 이
를 마치 쉬면서 음료수로 목을 축이는 행위와 비슷하게 생각한다.
짬짬이 하는 스마트폰 사용은 시급의 꽉 짜인 노동 강도와 반경 안
에서 지친 청년 알바들에게 가뭄의 단비처럼 여겨진다. 물론 이는
점주와 매니저의 실제 시선과 CCTV의 렌즈를 피해 비공식적이고
암묵적인 선에서 용인된다. 점주의 입장에서 보면, 알바 청년을 업
무 시간 외에도 호출과 명령을 용이하게 하려면 노동의 성과를 해
치지 않는 범위에서 용인과 묵인을 할 수 밖에 없다. 청년 알바들
은 그 묵인의 노동 규칙 안에서 적정하게 휴대폰을 자신의 사적
인 목적을 위해 사용하는 묘한 모바일 노동문화를 만들어내고 있
는 것이다. 점주와 관리자는 스마트폰을 매개한 노동 통제 효과가
더 크다고 보고 있다. 또 다른 흥미로운 사실은, 알바 청년들 스스
로 작업장 내 휴대폰 쓰는 행위를 엄격히 제약하는 업주를 기피한
다. 이에 업주나 관리자 또한 어쩔 수 없이 알바 청년의 휴대폰 일
시 사용을 받아들이는 경우가 많다. 아이러니한 상황이다. 알바노
동에서 휴대전화를 매개해 미묘한 노동 통제와 탈주의 선들이 맞
부딪히고 있던 셈이다.

　　여전히 우울한 진실은 알바 청년이 어렵사리 얻은 모바일노동
가운데 몇 분 몇 초 간격의 '농땡이' 행위조차 노동 외 관리자의 시
간 구속을 예비하기 위한 암묵적 묵인이거나, 곧 있을 단톡방에서

의 감정노동의 연장이거나, 닷컴 플랫폼을 위해 청년 잉여들의 '이음새 없는' 24시간 데이터 생산을 위해 쉽게 전유될 수 있다는 데 있다. 이런 비관적 가정에서 보자면, 일터에서 관리자 뒤에 숨어 알바 청년들이 모바일 기기 창(윈도우)에 남기는 감정의 찌꺼기(데이터 배설물)가 디지털 잉여가 되어 플랫폼 브로커들의 재물이 될 공산이 더 크다. 스스로 꽤 잘 관리자의 눈을 피해 쉬었다고 생각하는 그 짧은 순간이 과연 온전히 탈주나 휴식의 시간이라 부를 수 있겠냐는 근원적 딜레마가 제기되는 것이다.

종합해보자. 스마트폰은 청년 알바들에게 소통과 구직의 수단이기도 하지만 노동 현장에서 실제 그 용도 범위를 훨씬 넘어서고 있다고 볼 수 있다. 어떤 때는 청년들의 장사 밑천일 수도 있고 다른 어떤 때는 알바 일터에서 점장의 실시간 원격 통제와 명령 수행 기계일 수도 있고 또 다른 어떤 때는 새로운 문화소비의 게이트다. 수많은 청년에게 시간 날 때마다 SNS나 카카오톡을 통해 낯선 이들과 이야기를 늘어놓는 배설의 테크노미디어 장치이기도 한 것이다. 무엇보다 오늘 알바 노동에 지친 청년이 손에 쥔 스마트폰은 언제 어디서든 가능한 기술 속박과 휴식이란 양가적 정서를 이끄는 기술적 매개체로 재탄생한다는 점에서 그 상황이 척박하다.

모바일 청년 노동의 다른 경로 찾기

청년들이 동시대 모바일기술과 맺는 관계는 놀이와 휴식의 용도보다는 새롭게 알바 현장 안팎 육체와 감정 수탈의 방식으로 더 매개되고 확장되는 쪽으로 기울어져 간다. COVID-19 국면 이후 개인 휴대폰을 들고 배달 콜에 의지한 플랫폼 배달노동자들로 재편성되는 현실은 이를 더 확증한다. 테크노미디어는 이제까지 청년의 재기발랄함이 분출하는 탈주의 전자 영역에 가까웠다. 하지만 이제 비정규 직종에서 일하는 청년들에게 스마트미디어는 점점 더

온라인 청년 '잉여'력의 수취나 감정노동의 강화를 위한 '유리감옥'으로 등장한다. 동시대의 노동 사회는 노동과 활동, 공적인 것과 사적인 것, 놀이와 노동, 물질계와 비물질계, 오프라인과 온라인 등 분리된 경계들을 뒤흔들어 그것을 자본주의 시장의 가치로 거칠게 통합하고 있다. 자본주의 체제의 구조적 노동 현실에서 오는 삶의 억압적 상황은 물론이고, 스마트폰으로 연결된 초단기 노동의 비공식적 관리 통제가 청년의 몸과 마음에 깊숙이 아로새겨지고 있는 것이다.

위태로운 알바 노동은 물론이고 청년들의 스마트폰 소통조차 노동으로 환산되어 좀비와 잉여가 되는 현실에서 어떻게 이를 벗어나 그들 스스로 자립과 자율의 이질적 시간과 공간 혹은 '반·시·공간(헤테로토피아-크로니아 hétéro-topie/-chronie)'[5]들을 구성할 수 있을까? 청년의 존재는 해당 사회의 성숙도나 안전망과 연계되어 있어서 그 통제의 계기를 제거하기란 쉽지 않지만, 여기서 몇 가지 변화의 실마리를 던져볼 필요는 있겠다. 우선, 점점 치밀해져 가는 통제의 모바일 기술적 장치를 막을 수 있는 확실한 수단은 외부의 불순한 전자적 방식의 연결로부터 과감히 단절하는 일이다. 물론 이는 개인적 차원에서 어렵다. 개인이 불가능하면 사회 제도적으로 이의 조건을 만들어낼 필요가 있다. 예를 들어, 2016년 5월에 프랑스는 시·공간적으로 '연결되지 않을 권리 le droit de la déconnexion'에 관한 노동법을 입법 발효했다(Collins, 2016). 그 내용은 주중 35시간 법정 노동시간에 더해서 일과 외 시간들 그리고 주말에 사업자가 노동자에게 직접 전화하거나 문자를 보내는 것을 불법화하는 디지털 시대 노동 보호 인권 조항을 포함한다. 모든 시·공간을 동질적 노동의 가치로 확장하는 현실을 제어하기 위해서는 청년 노동과 일체가 된 모바일 기계 장치의 가동과 외부로부터의 강제 접속을 일시적으로 멈춰야 한다. 프랑스의 '연결되지 않을 권리'는 카

톡과 단톡과 문자로 노동 스트레스를 양산하는 우리 사회에 제일 먼저 도입해야 할 중요한 법적 선례다. 우리 알바 청년의 모바일 노동문화 조건을 고려하자면, '연결되지 않을 권리'는 스마트폰을 매개해 단기 노동을 사고팔려는 사업자들의 노동통제 욕망을 막기 위한 최소한의 노동 입법이 되리라 본다.

이제까지 스마트폰의 노동 억압적 쓰임새를 보았지만 향후 청년 모바일노동 관련해 스마트폰이 지닐 수 있는 기술 해방적 측면도 좀 더 들여다봐야 하리라 본다. 예컨대, 소극적인 방식으로 노동 중 짬짬이 휴식처럼 행하는 스마트폰 사용이 갖는 작업장 스트레스 이완 효과나, 알바 청년들이 노동 부당행위를 소셜웹에 폭로해 여론을 일으키는 경우 등이 이에 해당할 것이다. 트위터나 카카오톡을 통해 부당한 노동 관행들을 폭로하고 공론화하는 데 있어서, 스마트폰의 카메라를 갖고 행하는 청년 노동자들의 현장 증거 채집 역할이 중요해지고 있다. 더 나아가, 그렇게 온라인 여론이 조성되면 라이더유니온과 청(소)년유니온 등 청년 노동단체들이 개별 피해 노동자를 대신해 해당 점주나 사장을 압박해 문제 해결을 시도하면서, 이와 같은 '모바일 행동주의'가 일부 효과를 내는 것도 사실이다. 그런데도, 이 같은 해결 방식은 대체로 소규모 영업장 점주들의 반노동 인권 행태에 대한 도덕적 고발 형식에 그친다는 점에서 제한적이다. 즉 작은 부스럼에 가려 대기업 유통업체 등이 시도하는 광범위한 청년 알바와 인턴 고용과 불법 관행은 상대적으로 그리 드러나지 않는다는 점이 문제다.

현실과 가상에 걸쳐 청년 노동을 촘촘히 구획하려는 위로부터의 '모바일 노동문화'에 대항하려는 근본 기획은, 청년 그 자신을 위해 쓰일 여백의 시·공간을 어떻게 근원적으로 마련할 수 있을까를 고민하는 일이 아닐까. 자본주의 시장 통치의 시간 기획은 강제된 노동 시간은 물론이고 이들 청년의 여가와 잉여의 시간까지

도 잠식하고 있다. 더군다나 권력의 공간 논리 또한 청년이 향유해
야 할 자유의 공간조차 숨 쉴 틈 없는 모바일 감시의 노동 공간으
로 전면 재편하고 있다. 생존의 무게와 모바일 노동의 예속으로부
터 청년 삶의 잠식을 막기 위해서는, 그들을 짓누르는 노동조건의
개선이 무엇보다 본질일 것이다. 그에 더해, 청년 노동을 억압해온
테크노미디어를 반역의 기술로 재설계해 통제 현실을 뒤바꾸려는
또 다른 사회적 상상력이 요구된다. 그럴 때만이 일상적 노동 권력
으로부터 자유로운 그들 자신을 위한 여백의 시·공간이 열리리라.

5. 서울-도쿄 청년의 위태로운 삶과 노동

오늘 노동하는 청춘들의 위태로운 삶을 포착하기 위해 우리는 과연 어디에서 어떻게 연구를 시작할 수 있을까? 필자는 먼저 불안정 노동이 범지구적으로 일상이 되어 가는 비참한 현실을 '자본주의의 재구조화'란 흔하지만 본질적인 노동 정치경제학적 접근을 통해 시작해보겠다. 즉 모든 것의 사유화, 자유화와 탈규제, 복지국가의 후퇴라는 신자유주의의 자유방임적 특성들에 더해 신생 노동 관리 방식으로 '노동 유연화'라는 기제가 추가되면서, 노동하는 인간의 생존 조건에 일대 비극적 전환이 이뤄져왔다. 즉 전통적인 정규직 고용과 노사 문화로부터 분리되어서 한번 쓰고 버려지는 '일회용' 노동 인간이 대거 양산되면서, 프레카리아트 노동계층이 새롭고 폭넓게 등장하고 있다. 프레카리아트는 '불안정한 precarious' '노동계급proletariat'이 합쳐진 말로, 이질적이고 광범위한 저임금의 비정규직 '잡민雜民' 노동층을 일컫는다. 이에는 자영업자, 파트타임 노동자, 임시직 노동자, 인턴, 계약직 노동자, 감정 노동자, 아마존닷컴 크라우드 워커 등 이루 헤아릴 수 없이 많다. 이들 모두는 비정규직의 저임금, 고용 불안, 생활의 불확실성 등에 노출되어 사회적 안전망이 거의 존재하지 않은 상당히 위태로운 노동군을 형성한다. 즉 프레카리아트는 오늘날 자본주의 경제의 여러 그림자 노동을 떠안으면서 점차 글로벌하게 확장하면서, 처음에는 예외적인 노동 형식으로 주목받았으나 이제는 생계를 꾸리는 거의 모든 이들의 보편적 생존 조건으로 자리매김하고 있다.

오늘날 프레카리아트 계급은 경기 변동의 여파로 흔하게 이뤄지는 시장 재취업의 고용 리듬과 상관없이 늘 거대한 일상의 노동군으로 존재하거나 새롭게 신종 직업 타이틀을 달고 점점 더 늘어나는 추세다. 겉으로만 보면, 이 계급은 각자 고용 없이 개별 사업자나 프리랜서로 등장하면서 꽤 자유로워 보이기도 하며 노동 양상 또한 대단히 유연하고 창의적인 측면까지도 관찰된다. 이들 신종 위태로운 계급은 공식의 고용 관계를 벗어나 점차 개별 인적 자본의 1인 사업가로 등장하면서, 얼핏 기업조직 내 무기력증을 앓는 일반 회사원과 비교하자면 꽤 자율성을 지닌 프리랜서가 된 듯 비춰지기도 한다. 하지만 실제 프레카리아트 활동의 자율과 유연성이란 궁극에는 기업주의 이익으로 쉽사리 포획되거나 흡수되는 경우가 대부분이어서, 오히려 이 자율성의 외양은 노동 환경의 열악함은 물론이고 파편화되고 취약한 생존 조건으로 쉽게 판명되기 일쑤다(Bove, Murgia & Armano, 2017: 4-5).

가령, 일본에서 연공서열과 종신고용의 전통적 노동문화 속에서 경기불황으로 새로 생겼던 비정규직 노동자, 소위 '프리터' 노동자의 출현은 당시 뭔가 꽉 짜인 노동현장에 새로운 자율의 기운처럼 여겨지기도 했다. 이는 우리로 보면 '열정'과 '청춘'으로 무장한 알바생과 인턴 청년을 조직의 때에 절어 있지 않은 자유로운 예비노동자로 바라보던 시각과 유사하다. 이렇듯 프레카리아트 발생 초기에는 직장 내 조직 규율의 노동 리듬을 벗어나 주어진 시간 동안만 일하고 각자 개별 주체의 라이프스타일과 삶의 설계에 집중하는, '프리(자유)'한 듯 보였던 '프리터' 노동자의 모습이 매우 그럴 듯해 보였다. 하지만 이들 청년 프레카리아트에 대한 근거 없는 낙관이 오류임이 쉽게 판명났다. 그들 자신이 전통적 실업자와 비슷한 새로운 청년 잡민층이 되면서, 외견상 자유로워 보였던 일본의 프리터들은 과로 노동과 위태로운 삶이 주는 피로에 지치고

궁극적으로는 불안정한 밑바닥 계급으로 추락해버렸다.

　이제 실업과 노동의 불안정성은 거의 모든 연령대에서 발견되고 범지구적으로 일반화하는 경향이 관찰된다. 우리의 경우에는 경기 침체가 장기화하면서 초기 청년 실업과 노동 불안정을 경험했던 세대들이 점차 중·장년층으로 이전, 확산되는 경향까지 보여준다. 이글은 바로 앞장에 이어서, 그 누구보다 가장 큰 타격을 입은 연령 코호트 세대이자 혹독한 경쟁의 취업 현장에 첫발을 들이는 20·30대 청년군을 중심에 두고 논의해보려 한다. 이들은 글로벌한 경기불황과 침체의 늪에 누구보다 가장 깊은 곳에서 그리고 가장 오랜 시간 허우적거리고 있다는 점에서, 이 연구에서 좀 더 깊게 들여다볼 필요가 있다고 본다. 무엇보다 20·30대 청년군은 생애 주기로 보자면, 만성화된 실업 문화와 불안정한 삶을 청소년기부터 시작해 지금까지 계속해 체득하면서 살아왔던 불운의 세대이기도 하다. 더불어 이 청년들의 미래에 별 반전이 없다면, 앞으로도 더 강도 높은 위태로운 노동문화를 가장 길게 체험할 수도 있는 세대군일 확률이 높다. 청년 세대의 또 다른 특징이라면, 이들은 한곳에 정박하지 못한 채 인터넷과 휴대폰 정보를 수시로 확인하고 알바와 배달 콜에 의지해 일시적으로 노동 품을 파는 일로 삶을 연명해왔다는 점이다. 현대 노동의 형식이 첨단 네트워크와 미디어 기술 등에 의존하며 겉으로는 탈형식, 일시성, 표류, 단기성, 속도, 기동성, 월경 등의 특징을 갖추지만, 그 내면에서는 부유하듯 불안정하고 취약한 생존 환경에 노출된 '헐벗은' 노동 상태를 청년들 대부분이 강제 받고 있다. 문제는 청년 빈곤이 불안한 고용과 낮은 임금이라는 물질 조건에 기초하고 있을 뿐만 아니라, 심리적 병리와 불안, 초조, 자살 등 청년 '영혼'의 불안정 상태와 밀접하다는 사실에 있다(Berardi, 2009). 이 글은 동시대 청년의 '위태로운 삶'이 물질계에 폭넓게 퍼져 있지만, 동시에 사회 심리적 병리가

깊어진 개별 '영혼'의 질병 증세들로 드러난다는 점을 강조한다.

이 글은 그 어느 곳보다 물질적·심리적 위태로운 상태를 극화해 보여주는, 두 메트로폴리탄 국제 도시 도쿄와 서울에서 고단하게 사는 청년 노동문화를 서로 횡단해 살필 것이다. 특히 일본 내 노동시장이 유연화하면서 생긴 새로운 청년 고용 형태와 노동의 불안정성 혹은 취약성의 양상은, 완벽한 일치까지는 아니더라도 우리 사회의 청년 노동 문제 대응에 있어서 중요한 시사점을 줄 수 있다고 본다. 이 글은 유사하면서도 서로 다른 삶의 위태로움을 견디는 두 도시 청년들의 '위태로운 삶'에 관한 밀도 있는 관찰자의 시선을 견지하고자 한다.[6]

서울-도쿄의 프리터와 알바

일본은 제2차 세계대전 이후 고도성장을 구가하며 1970년대 말에 이르러 세계 경제대국으로 도약했다. 적어도 1980년대 말까지는 성장과 소비자본주의의 큰 혜택을 누렸다고 할 수 있다. 일본 사회는 경제 성장을 통해 거의 모든 가장이 직장을 갖는 완전고용 시장을 이뤄냈고, 자녀 졸업 후 취업이 쉽게 이뤄졌던 '중산층 가족주의 국가'의 안정된 체제를 만들었다. 하지만 일본 경제는 1990년대에 들어서면서 경기불황을 겪으며 일자리가 빠르게 소멸됐다. 특히 부동산과 증권 시장의 투기 버블, 국제 닷컴 위기가 터지면서 성장이 멈추고 경기 침체가 장기화하는 현상이 벌어졌다. 예견된 최악의 '취업빙하기'가 밀려왔고, 이로부터 주로 피해를 입었던 당사자는 바로 청년이었다. 이렇게 처음으로 취업이 어렵게 된 청년 세대, 이른바 로스제네ロスジェネ[7]인 20·30대 미취업 청년층이 탄생한다. 이들은 한때 좋은 시절을 보내고 냉혹한 현실로 내던져진 우울한 청년 세대다. 우리로 보자면, 로스제네는 1990년대 말 IMF 금융위기로 직장에서 쫓겨난 부모 아래 대학을 다녔고, 그 이후에 취

업문이 사실상 막혔던 '88만 원 세대'와 유사하다.

1990년대 경기침체와 더불어 가난의 새로운 국면인 '청년 빈곤'의 문제가 사회적으로 부각되기 시작했다. 청년 실업률이 증가하면서 전통적으로 안정과 동질성을 추구하던 보수 사회의 면모는, 빠르게 이질적이고 차별 사회가 되면서 불안정 상태로 바뀌었다(Chiavacci & Hommerich, 2016). 당시는 자민당의 고이즈미 준이치로小泉純一郎 총리 내각이 장기 집권하던 시절이었다. 그의 내각은 신자유주의 기조 속에서 노동 시장 유연화를 신속하게 추진했고 노동자들을 급속히 불안정 상태로 몰아갔다. 가령, 그는 임기 중 관련 노동법을 신속히 개정하면서 사업장 내 비정규직 노동자의 구조적이고 체계적 활용을 적극 이뤄냈다. 이를 위해 '노동자 파견법'을 개정했고, 특히 동일 기업에서 3년간 일할 경우에 정규직 직원 채용 의무 조항을 신설하면서, 그것이 역으로 노동시장 내 파견직을 크게 늘리는 효과를 거뒀다. 즉 이를 악용한 기업은 고용 햇수가 3년에 이르기 전 '파견 계약해지'로 수많은 비정규직 파견 노동자들을 길거리로 내몰았다.

동아시아 경제의 급격한 경기 변동과 사회 변화의 여파로, 이렇게 일본에서는 1990년대 말부터 그리고 한국에서는 2000년대 들어 노동 위기와 청년 빈곤의 문제가 중심 화두로 떠오르기 시작한다. 가령, 일본에서는 경제학자 다치바나키 도시아키(橘木俊詔, 1998)의 '불평등 사회'론을 시발로 그가 이후 제기한 '격차 사회'(2006)로 이어지고, 그 이외에도 '하류 사회'(三浦展, 2005), '희망 격차 사회'(山田昌弘, 2004), '신계급 사회'(橋本健二, 2007), '미끄럼틀 사회'(湯浅誠, 2008)나 최근의 '무업 사회'(工藤啓·西田亮介, 2014) 등 새로운 형태의 빈곤 현상을 설명하려는 시도들이 크게 이뤄졌다. 특히, 일본 내 비판적 지식인과 식자들의 '청년빈곤' 관련 논의는 2000년대 중·후반경부터 크게 촉발되었다. 이들 논의

는 자국 청년을 단순히 새로운 신자유주의 노동 유연화의 희생양으로 보는 비관적 자조를 넘어서서, 불안정 청년 세대의 새로운 연대와 문화정치적 저항을 모색하려 했다는 점에서 큰 의의를 지닌다. 대표적으로 《로스제네》 2008년 5월 창간호와 이에 실린 '로스제네 선언문'(5-7쪽), 그리고 좌익 논단 격월간지 《임팩션インパクション》 특집 글 「전 세계 프레카리아트여! 공모하라!」(2006a)와 같은 해 10월호 특집 「연결하라! 연구기계를!」(2006b) 등은, 적어도 일본 사회와 학계에서 프레카리아트 청년들을 사회운동의 새로운 주체로 그리고 노동운동의 렌즈로 읽어내기 시작했음을 알리고 있다. 동시에 당시 반 빈곤 운동가 아마미야 가린이 일본에서 처음으로 '프레카리아트'라는 용어를 '워킹푸어'와 혼용해 사용하면서[8], 청년빈곤과 노동하는 삶의 불안정 문제를 대중사회의 의제로 만들기도 했다(Obinger, 2009). 여기에 덧붙여, 현장 실천가이기도 한 후지타 다카노리(藤田孝典, 2016)의 연구 또한 주목할 만하다. 그는 로스제네를 '빈곤 세대'로 다시금 정의하고 학자금, 일자리, 주거 문제로 반영구적 빈곤의 늪에 빠진 일본 청년들의 빈곤 재생산의 실상을 날카롭게 해부했다.

국내에서는 2000년대 초반에, 특히 'OO 사회' 열풍으로 일본과 비슷한 흐름이었다. 주로 노동하는 삶의 불안정성과 관련된 논의들이 주종을 이뤘는데, 가령, 한병철의 '피로 사회'(2012)를 시발로 하여, '과로 사회'(김영선, 2013), '잉여 사회'(최태섭, 2013), '허기 사회'(주창윤, 2013), '팔꿈치 사회'(강수돌, 2013), '단속 사회'(엄기호, 2014), '대리 사회'(김민섭, 2016) 등이 주목을 받았다. 동시대 사회의 노동 특수성을 요약하는 이 개념들은 과로 노동으로 인한 사회적 피로 누적 상태, 새로운 청년 빈곤과 노동 취약성 문제에 대한 논의를 좀 더 확대하는 계기가 됐다. 많은 논의는 부자와 빈자의 단순 불평등 도식을 넘어서서, 청년 내부에 존재하는 빈곤 격

차, 세대 간 상대적 박탈, 부모나 가족의 부와 연계된 빈곤의 대물림, 불안정 노동의 유형적 특징 등 신종 빈곤 문제들의 구체적 질감을 찾는 데 공을 들였다.

일본과 우리는 경제 위기를 겪으면서 이를 모면하기 위한 방도로 동일하게 기업 '유연화'라는 칼을 빼 들었다. 그 효과는 다 같이 노동자들의 대량 해고, 만성적 실업과 비정규직의 양산으로 나타났다. 일본에서는 이미 니트족[9], 프리터, 워킹푸어, 계약·파견 사원, '넷카페 난민' '원콜 워커' '신캥거루족parasite single' '히야토이(일용직)' 노동자, 아르바이트 등 다종다양한 별칭들로 이뤄진 프레카리아트의 하위 노동층을 낳고 있다. 이 가운데에 우리의 비정규직 노동자 일반을 지칭하는 개념과 범위에 가장 유사한 일본의 포괄적 지시어로, '프리터freeter[10]를 들 수 있다. '프리터'는 자유롭다는 의미의 '프리'와 시간제 취업자를 의미하는 독일어 '아르바이터'를 합쳐, '프리 아르바이터free arbeiter'를 일본식으로 줄여 만든 신조어다. '프리터'란 용어는 1987년 일본의 대표 취업알선업체 리크루트사가 발행했던 한 아르바이트 정보지에서 처음 등장한 것으로 알려져 있다(김기헌, 2004). 이 용어가 처음 등장할 때만 해도 프리터는 직장의 구조적 틀에 얽매이지 않고 단기 계약으로 자유롭게 일하며 삶을 즐기는 신종 청년층을 의미했다. 예컨대, 니이타 노리코(仁井田典子, 2008)가 행했던 '프리터' 개념의 시기별 의미 변화에 대한 연구에 따르면, 처음에 일본 언론에서 프리터는 일과 스타일의 '자유'라는 이미지로 꽤 긍정적으로 포장되다가 차츰 '단카이 세대団塊の世代'[11]로 표상되는 기성세대에게나 사회 보수 여론으로부터 정규직 취업 의욕과 조직의식이 결여된 사회의 부적응자로 몰리게 되었다고 설명한다. 이런 니이타의 분석이나 기성 언론의 평가에도 불구하고, 일본에서 경기불황이 장기화하면서 워킹푸어와 비정규직이 늘어 그 인구가 거의 4분의 1을 넘어서는 순간에,

프리터는 구조적으로 정규직 취업을 포기하고 단기 시급 노동을 주업으로 삼을 수밖에 없는 강제적 불안정 노동층을 의미하는 대중어로 채택되기에 이른다(Obinger, 2009; Richter, 2017: 125-126). 즉 '프리터'는 일본 사회에서 노동 수요 감소와 기업 유연화 전략으로 인해 갑자기 커져 버린 프레카리아트 빈곤 계급을 폭넓게 지칭하는 용어로 자리 잡게 된 것이다.

프리터는 하루 평균 6-8천 엔 수입의 단기 시급 노동으로 일상을 버텨낸다. 프리터 노동군 가운데 가장 두드러지게 늘어난 파견직 노동자들은 파견 관리업체를 끼고 시급으로 노동의 대가를 정산받는 비정규직 사원에 해당한다. 이를 간단히 '하켄派遣'으로 불린다. 이들은 회사에서 잔업이나 시간 외 노동에 얽매이지 않는다는 장점이 있으나, 기실 노동과 시급 수준, 복지 수당 등 각종 조직 내 혜택과 협상에서 배제되고 조직 내 관계 단절 등 여러 불이익을 감수해야 한다. 가령, 〈파견의 품격ハケンの品格〉(2007)은 일본 내 직장문화의 이와 같은 파견 사원의 애환을 통해 정직원과의 계급 격차를 블랙코미디로 흥미롭게 포착해내기도 했다.[12] 같은 해 히로키 이와부치岩淵弘樹의 다큐멘터리 영화 〈조난당한 프리터遭難フリーター〉(2007)에서도 감독 자신이 파견직 노동자의 미래 없는 삶을 묘사하기도 했다. 국내에도 번역된 기리노 나쓰오桐野夏生의 소설 『메타볼라メタボラ』(2007)에서는 서로 다른 배경을 갖는 두 청년 주인공이 사회 구조의 올가미에 갇혀 다른 미래나 희망을 도모하기 어려운 나락에 빠지는 모습을 극명하게 보여주기도 했는데, 이들은 이야기 속에서 프리터의 다양한 직종을 소화해낸다.

일본 내 노동 취약층의 일반 명사가 된 프리터와 함께, 이글이 주목하는 또 다른 비공식 노동군으로 '넷카페 난민'이 있다. 넷카페 난민은 바로 〈파견의 품격〉이나 『메타볼라』의 주인공들이나 '조난당한 프리터'가 생존의 끝자락에 이른 모습과 흡사하다. 넷카

페는 '넷토ネット'와 '카페'를 합친 말로 우리의 피시방과 유사한 공간으로 보면 된다. 넷카페 난민은 넷카페에 난민처럼 뿌리 없이 정착한 프리터를 지칭한다. 넷카페는 잠을 자거나 샤워할 수 있는 쪽방 형태의 기거 공간이 있다. 도쿄에 잘 알려진 지유구칸이나 아이카페 등 일본 주요 도시에 3천 개가 넘는 넷카페나 일본식 만화방 '망가킷사漫画喫茶'에서는 마땅한 주거 공간 없이 기거하는 미취업 노동자가 수없이 많다. 원래 넷카페에서 숙박하는 이들은 전날 밤 숙취자이거나 막차를 놓친 회사원인 경우가 많았다. 일본의 경기 침체 이후에는 이곳은 비정규직 '난민'을 위한 임시 거처로 바뀌고 있다. 넷카페 난민은 인터넷 카페에 머물면서 휴대폰에 의탁해 인력 파견회사로부터 걸려오는 휴대전화 한 통에 그의 하루 벌이가 결정되는 일용직 노동자, 즉 '원콜 워커' 신세가 되어간다. 넷카페 난민은 그날그날 날품팔이나 일용직을 하면서 한 달에 평균 100만 원 안팎의 수입을 얻는 이들이 대부분이다. 불규칙한 노동과 낮은 임금 조건이 이들을 불안정한 주거 상태로 내몬다. 넷카페 난민은 내 집에서 살아갈 능력은 없고 길바닥에 나앉은 상태도 아닌, 임시 거처로서 인터넷 카페를 선택할 수밖에 없는 신세에 처한다. 넷카페는 1.2-2천 엔 정도 지급하면 보통 6시간 내지 8시간에 10분 샤워장과 매트가 깔린 개인 인터넷 방을 받는다(Hunt, 2018: 15-16). 이조차 비용 측면에서 부담스럽다고 느끼는 이들은 도쿄에서 가격이 가장 싼 도쿄 가마타蒲田 지역으로 흘러 들어간다. 여기서는 시간당 100엔 정도에도 머물 수 있다.

넷카페 난민은 원래 니혼테레비의 미즈시마 히로아키水島宏明가 제작한 다큐멘터리 〈넷카페 난민: 표류하는 빈곤자들ネットカフェ難民と貧困ニッポン〉(2007)로 대중에게 알려지기 시작했다. 이를 계기로 넷카페 난민에 대한 정부 후생노동성의 실태 조사로까지 이어졌고, 처음으로 전국 5천4백명 규모의 넷카페 난민이 파악됐

다. 허나 이도 실은 허수에 가까웠는데, 야(노)숙자와 비슷한 처지로 다른 형태의 점포들에 상주하면서 드러나지 않은 수많은 이들을 통계치가 포함하지 못했기 때문이다. 그로부터 얼추 10여 년이 지난 2017년 통계 자료에 따르며, 전국 추산이 아닌 도쿄도의 500여 개 넷카페 점포만을 대상으로 해도 무주거자의 임시 노숙만 하루 4천여 명 정도인 것으로 드러났다. 이들 넷카페 난민 가운데 75.8%가 파트타임이나 파견직으로 일하고 있었고, 30대가 40% 가까이 차지했다.[13] 후쿠자와 데츠조福澤徹三의 책『도쿄난민東京難民』(2013)에서 주인공 도키에다 오사무時枝修가 한순간에 생존의 불안정한 상황에서 퇴락해가는 과정의 밑바닥 끝에서 바로 넷카페 난민의 삶을 발견했던 것처럼, 이들은 그 누구보다 팍팍하고 나락 같은 자본주의 현실로부터 쉽게 탈출구를 찾기가 어렵다.

국내 청년 프레카리아트를 보자. 2017년 100만 명이 넘는 청년실업자, 130만 명의 유휴청년층(니트족), 10만 명 규모의 '공시족(공무원시험 준비자)'은 물론이고, 위촉, 촉탁, 인턴, 계약직, 업무보조, 파견, 용역, 파트타임, 알바, 배달 라이더 등으로 불리는 신종 불안정한 일자리에 종사하는 청년들이 넘쳐난다. 경제 성공 신화를 위해 '허리띠를 졸라매던' 정규직 노동자들이 오래전 금융위기의 여파로 서울역을 배회하는 노숙자가 되었고, 이제 그들의 아들딸들 또한 고시원, 고시텔, 독서실, 찜질방 등을 전전하며 취업 희망의 꿈을 먹고 산다. 한국 사회 노동자들은 정규직이나 비정규직을 불문하고 과로노동과 초과근로에 허덕이면서 OECD 국가들 중 멕시코에 이어 최장 노동시간을 기록하는 불명예를 계속해 누리고 있다. 국내 청년들은 만년 취업준비생 딱지를 달고 다양한 비정규직 서비스 노동과 알바의 대열에 합류한다. 일본의 프리터와 유사한 우리식 개념은 '알바'다. 하지만 알바는 〈표 2〉에서 보는 것처럼 프리터가 뜻하는 비정규직 일반 노동자보다 좁은 범위의 더 불

안정한 단기 파트타임 노동자를 지칭한다.

〈표 2〉에서 보는 것처럼, 국내 비정규직 노동 유형은 기존의 시간제 근로자 범주 외에도 '비전형 근로자' 유형이 경제 위기 이후에 빠르게 증가하고 있다. 구체적으로 퀵서비스, 택배 기사, 배달 라이더, 콜센터 상담원, 대리운전사, 대리 자녀모, 노래방 도우미, 학원과 대학 강사, 방송·만화 작가 조수, 비정규 연구원 등이 이 집단에 속한다.[14] 이 비전형 노동자군은 그 누구보다 노동인권의 사각지대에 놓인 위태로운 프레카리아트에 해당한다. 이 글에서는 범위를 좀 좁혀 메트로폴리탄 도시 도쿄와 서울에 흩어져 생존을 도모하는 시간제 청년 노동자들, 즉 프리터와 알바에 집중해 그들의 위태로운 노동문화의 단면을 읽고자 한다. 그들 공통의 위태로운 노동 특성을 찾기 위한 질적 분석을 시도한다.

프리터	비정규직
파트타임(임시·계절·시간) 근로자	시간제 근로자(알바 포함)
아르바이트	
파견사원	한시적 근로자(기간제 근로자 포함)
계약사원	
촉탁(매년 고용계약 체결·갱신)	
기타(넷카페 난민, 히키코모리, 니트족 포함)	비전형 근로자 파견근로자, 용역근로자, 특수형태근로자, 가정내 근로자(재택·가내), 일일(호출)근로자, 플랫폼노동자

표 2 일본과 한국의 비정규직 고용 분류법
(출처: 일본 총무성 통계국, 그리고 한국 통계청 분류법 참고)

도쿄-서울 청년노동 분석의 렌즈

필자는 도쿄와 서울 청년 노동자들의 불안정한 삶을 읽는 분석의 렌즈로 독일 정치이론가 이자벨 로라이(Lorey, 2015: 17-22)의 몇 가지 개념을 갖고 시작해보고자 한다. 로라이는 오늘을 사는 인간의 '불안정 상태the precarious'를 이해하기 위해 적어도 세 가지 차원을 살필 것을 언급한다.[15] 먼저, 그는 주디스 버틀러Judith Butler의 개념을 빌려와서 삶의 '위태로움precariousness'을 들고 있다. 즉 인간이 태생적으로 관계 단절의 심리적 불안함을 느끼는 존재라 본다면, 인간은 또 다른 타자와의 관계에 의존적일 수밖에 없으며 불안정한 관계적 존재로서의 삶이 일상 조건이 된다고 본다. 다음으로, 경제적이고 사회적인 조건에서 오는 '취약성precarity'을 들고 있다. 이는 앞서 인간의 심리적 단절의 불안감이 누구에게나 동일하게 작동하지는 않는, 즉 사회적·정치적으로 불균등한 물질의 차원이 존재함을 뜻한다. '취약성'은 좀 더 경제적 불평등과 사회적 위계 등에 의해 생성되는 불안정 상태라 할 수 있다. 게다가 개인이나 사회 집단에 따라 취약성을 느끼는 체감의 강도가 다를 수밖에 없다. 일부 집단이 안정적으로 보호받는다는 특혜를 얻는 순간 다른 집단은 심한 불편과 부당함을 느끼는 것이다. 마지막으로, 그는 사회적 취약성의 논리가 권력 체제에 의해 적극적으로 도모되면서, 위태로운 삶이 통치에 체계적으로 연결된다고 본다. 로라이가 언급한 '통치 목적의 불안정화governmental precarization'란 용어가 이를 개념적으로 설명한다. 기실 이는 푸코에게 영향을 받은 통치성 governmentality 테제이기도 하다. 신자유주의의 노동 유연화와 함께 인간 노동의 불안정성이 일시적인 현상이 아닌 일상이 되고, 노동하는 삶의 불안정 상태를 통해 '통제 사회'를 축조하는 과정이 바로 통치 목적의 불안정화를 설명한다. 로라이가 제시한 이 세 가지 층위, 즉 정서-구조-통치로 이어지는 영역들에서 일상의 불안정

상태가 상호 연결되어 체제 재생산되면서, 오늘날 대부분의 노동하는 주체들은 지위 상실과 사회적 배제의 두려움을 끊임없이 느끼고 살아가고 있다.

로라이의 개념들은 이 글에서 엄밀하게 쓰이기보단, 청년 노동의 '불안정 상태'를 구분하기 위한 개념적 잣대 혹은 렌즈로 간주된다. 〈표 3〉에서 보는 것처럼, 로라이의 개념적 분류에 빗대어보면 청년 노동문화의 불안정성은 사회심리적 위태로움, 청년 노동의 사회경제적 취약성, 통치 목적의 노동 불안정화라는 세 층위로 나눠볼 수 있다. 먼저 '생존의 취약성'은 자본주의 유연화와 재구조화 과정에서 생성된 청년 알바와 프리터의 경제적 불평등과 배제의 물질 조건이라 볼 수 있다. 다음으로, 청년들의 '정서적으로 위태로운' 심리 상태는 인간의 근본적 불안의 태동을 의미하기도 하지만 노동 취약성에서 파생된 사회 병리적 현상들, 즉 스트레스, 우울증, 과로사, (집단)자살 등과 맞물린다. 우린 '정서적 위태로움'을 통해 안전장치가 제거된 사회로부터 야기된 청년들의 정서 불안을 엿볼 수 있다. 더불어, '생존 취약성'과 '정서 위기'는 계속해 상호 맞물려 확대 재생산되며, 이 둘의 불안정 상태를 사회

불안정 상태 the precarious	관련 영역	주요 현상
정서적 위태로움 precariousness	사회 심리적 병리	우울증, 스트레스, 자살, 은둔, 혐오 등
생존의 취약성 precarity	노동·경제·기업문화	빈곤, 박탈, 갑질, 블랙기업, 성추행 등
통치 목적의 불안정화 governmental precarization	체제 장치·통치술	비정규직의 일상화, 자기 계발의 변주들, 신기술의 배치 등

표 3 청년 프레카리아트의 불안정 상태와 층위들

운영의 일반 원리로 가져오려는 '통치 목적의 불안정화' 기제가 곧이어 작동하게 된다고 볼 수 있다. 가령, 비정규직 노동자들 사이경쟁 시스템 도입, 지능 알고리즘형 노동통제, 노동 수행성 감시에 기초한 인사관리 등 대부분의 고용 관계와 미래 삶을 불안정하게 만드는 일이 권력의 통치 밀도를 높이는 행위라면 이는 적극적으로 구사될 것이다. '통치 목적의 불안정화'의 극적 사례는, 앞서 4장에서 특정 모바일미디어 플랫폼과 테크놀로지의 도입과 함께 청년알바 노동 통제의 현장 배치가 어떻게 재구성되는가에 대해 이미 살핀 적이 있다. 로라이의 이 마지막 개념은, 휴대폰을 쥔 청년들의 활동이 한층 위태로운 노동 형식으로 편입되는 비가시적 통치 과정을 설명하기에 적합하다. 이어지는 글의 분석에서는 도쿄-서울 청년 노동을 매개해 세 층위를 가르는 '불안정 상태'의 대표 징후가 무엇인가를 포착하는 데 집중한다.

청년 노동의 생존 조건

일본은 1990년대 초 이래 장기불황과 엔고의 여파로 청년 비정규직 비율이 지속적으로 상승했고, 그로부터 노동 취약성이 빠르게 늘었다. 이에 비해, 한국은 IMF 경제위기 시절 대량 해고당했던 부모 세대의 자녀들이 2000년대 들어 노동 시장에서 '88만 원 세대'나 '삼포 세대'로 주저앉으며 급속하게 빈곤화하고 그들 삶의 불안정성이 점차 확대되어 왔다. 구체적으로, 일본은 경기 침체 이후로 비정규직 비율이 지속적으로 상승해 2017년에는 37.3%에 달했다 (総務省統計局, 2017). 일본은 지난 1990년대와 2000년대를 '잃어버린 20년'이라 부르는데, 이는 장기 불황과 '로스제네'가 체감하던 고용 불안정의 불안한 시절을 뜻한다. 2010년대 들어서면, 일면 '아베노믹스'의 경기 부양 효과 덕인지 청년 실업이 주춤하는 모양새를 보여주기도 했다. 하지만 실제로는 노동인구의 고령화

여파로 갈수록 청년 인구가 축소되어 청년 실업률을 낮추는 주요 원인이라는 진단이 설득력을 얻고 있다.

　한국은 일본보다 고용 사정이 더 좋지 않다. 일본의 호전된 5% 대 청년(15-34세) 실업률 지표와 달리, 국내 청년(15-29세) 실업률은 비정규직 문제만큼이나 완화 조짐이 보이질 않는다. 2018년 5월 기준 통계청의 청년 고용동향 자료에 따르면, 청년 실업률은 10.5%와 체감실업률 23.2%로 각각 증가하는 추세다. 무엇보다 한·일 양국의 증가하는 비정규직 추이는 대체로 청년들의 첫 직장이 비정규직이자 생존을 위한 생업이 되는 경향이 커져가고 있음을 암시한다. 〈그림 6〉은 노동 조건의 악화를 분명하게 보여주는 통계 지표지만, 이것이 두 국가에서 살아가는 비정규직 프리터와 알바들의 노동 현장 속 '취약성'이 실제 어떠한지를 이해하거나 체감하는 데는 여전히 덜 구체적인 것도 사실이다.

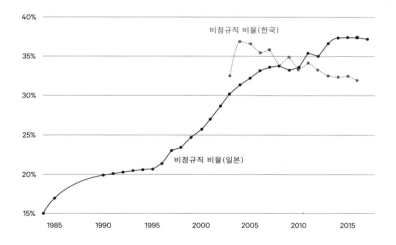

그림 6 일본과 한국의 비정규직 비율 추이
(출처: 한국 통계청과 일본 총무성 통계국務省統計局 자료)

국내 알바 청년들이 노동 현장에서 겪는 부당 노동행위와 노동인권 침해가 상당히 심각한 수준이란 사실은 이미 잘 알려진 사실이다. 필자가 알바 청년들을 대상으로 수행했던 온라인 설문 조사를 보더라도, 응답자 절반 이상이 임금 체불, 최저 시급 미이행, 휴식 및 식사 시간 미보장을 가장 심각한 문제점으로 꼽았고, 그 외 노동현장의 열악한 처우, 업무 과다, 초과 근무, 불시 해고, 야근 및 잔업 수당 갈취, 약속된 시급 변경, 인격모독, 언어폭력, 성희롱 등 다양한 노동인권 문제를 거론했다. 당시 온라인 설문에 응했던 청년들이 제출했던 시급 노동 경험 그리고 도쿄와 서울에서 설문에 응했던 프리터와 알바 청년들의 파트타임, 계약, (초)단기 직업 경험의 목록을 자료로 모아보니, 20대 초중반 또래의 어린 나이들임에도 A4 서너 페이지를 꽉 채울 정도로 일 경험들이 다양하고 많았다. 서울-도쿄 청년들은 적게는 1개월 미만에서 길게는 3년까지 이곳저곳에서 유랑하며 시간을 쪼개 일하는 생계형 노동 형태에 대부분 노출돼 있었다. 서울 청년 알바의 경우에는 단일의 시급 노동에 전념하기보다는 두서너 개를 동시에 수행하는 '초단기' 시간제 노동이 많았다. 즉 기존 정규 노동 일수는 청년들에게 오면 시간과 시급으로 촘촘히 끊기고 분할되었고, 심지어는 사업장을 잇는 교통과 이동 동선이 청년들의 생존을 옥죄는 물리적 조건이 되어가고 있었다. 자신을 둘러싼 알바 목적지들에 이르는 대중교통이나 동선을 어떻게 짜고 이용하느냐에 따라 (초)단기 시간 노동의 효율이나 절약 여부가 달라졌다.

저는 일을 구할 때 일단 시간을 많이 봐요. 제가 일 외의 시간을 어떻게 활용할 수 있는지 중요해요. 만약에 마감 시간이거나 중간 시간에 일을 하면, 시간을 효율적으로 사용하기 어렵잖아요. 이제 웬만하면 나머지 자투리 시간 대를 많이 사용할 수 있는 일을 구하려고 해요. 그리고 어쩔 수 없이 시급을 많이 봐요. 그 다음은 거리. 내가 갈 수 있는지, 제일 편하게 갈 수 있는지. 아무래도 시간도 많이 아까워서요. 근데 우선순위를 시간대랑 시급에 두니 상대적으로 거리는 꽤 멀어지게 되더라고요. 찾다 보니까 다 충족시킬 수가 없어서 40-50분도 걸리기도 해요.

— 　　　　　　　　　　　　　　　　　민서, 알바 노동자

시간에 민감해지는 형태로 비정규직 노동 환경이 재편되고 있다. 우리의 경우에 단시간 노동(15-35시간)보다 주 15시간 미만의 '초' 단시간 노동 형태가 급증하고 있는 것은 알바의 노동 처우가 도쿄 프리터에 비해서도 열악함을 입증하는 증거다. 2017년에 136만5천여 명으로 관련 초단시간 노동군이 크게 늘었다. 초단시간 노동은 노동 시장의 약자로 불리는 청(소)년·여성·고령층이 주로 떠맡고 있으며, "1분 1초가 탈탈 털리는" 노동 강도에다 주당 15시간을 채우지 못하면 주휴수당이나 연차수당도 받지 못하는 등 노동권으로부터 아예 배제된 노동시장의 약자들을 양산한다.[16]

노동법상의 기본 권리가 지켜지지 않는 것도 문제가 큰데, 최근에 보면 일단은 초단시간 근로가 좀 늘어나는 것 같고, 아르바이트도 우리가 흔히 알고 있는 정형화된 형태 말고 비정형이 좀 있는 것 같아요. 굳이 말하자면 특수 영역인데, 이를테면 청소년 중에 배달하는 알바 배달 용

역업체가 있어요. 여기에서 오토바이를 빌려주고 개개인
들이 건수를 따오는 방식인 건데 이게 사실상 배달 라이
더가 개인사업자처럼 되어 있더라고요. 그래서 기본급이
전혀 없고 건별로 다 돈을 받는 형식이에요.

 — 구교현, 알바노조 전 위원장

알바나 파트타임 노동자는 프리랜서나 개인사업자처럼 자유롭게
일과 업장을 선택하고 노동 시간을 정하는 등 정규직에 비해 꽤 자
유로워 보이기까지 했다. 하지만 구교현 전위원장의 인터뷰에서
확인한 바처럼, 배달앱 플랫폼과 연결된 업체가 배달 용역업체를
통해 개인사업자와 같은 자격을 지닌 알바 청(소)년을 쓰면서, 실
제 이와 같은 배달 '라이더' 청년들이 근로 행위 중 사고 발생 시 보
상 책임에서 온전히 무방비 상태에 내몰리고 있다. 노동사회학자
신광영(Shin, 2013)의 언급처럼, 비정규직 노동자들은 노사 계약
방식이 기존의 노동기본법의 적용을 받는 노동계약이라기보다 개
인사업자로서의 개별 계약에 가까워 노동 환경의 불안정성에 탄
력적으로 대응하거나 노동재해가 발생해도 사고 보상에 극히 어
려움을 겪을 수밖에 없다.

 단기 아르바이트와 파트타임 노동 조건이나 시급이 우리보다
상대적으로 좋다고 얘기하는 도쿄 청년의 사정도 정도 차이의 문
제일지언정 우리와 크게 다르지 않았다. 언제든 일하던 곳에서 별
이유 없이 해고될 수 있는 노동 취약성의 현실과 함께 암묵적으로
통용되는 불공정 노동 관행과 취약한 노동문화가 그들의 생존을
뿌리부터 흔들고 있었다.

프리터는 언제든 잘릴 수 있다는 거잖아요. 정규사원은
쉽게 해고할 수 없지만 계약사원이라면 계약을 갱신하지
않겠다든지 아르바이트면 한 달 전에 그만둬 달라고 해서
이렇게 간단히 자를 수 있어요.
—
　　　　　　　　　　　　　　　　　　　　요시다, 프리터

최저임금의 경우, 제가 아르바이트를 하던 도중에 (도쿄)
도내 최저임금이 바뀌었습니다. 처음 일을 시작했을 때는
분명 850엔이었지만 도중에 최저임금이 바뀌어도 좀처럼
시급이 오르지 않았던 기억이 있습니다.
—
　　　　　　　　　　　　　　　　　　　　야스다, 프리터

도쿄 프리터 청년들은 언제든 닥쳐올 실직의 두려움과 함께 노동
인권의 유린에도 빈번하게 노출돼 있다. 잊을만하면 국내 언론을
크게 달구는, 기업 오너와 진상 고객의 '갑질'에 알바 청년이 무기
력하게 무릎 꿇고 있던 모습에서 연상할 수 있는 바처럼, 프리터들
은 사무직과 서비스 업계 내 '블랙 기업'들에 의해 자행되는 유사
한 악덕 노무관리에 크게 시달리고 있었다.[17] 블랙 기업은 일본에
서 소위 청년 등 단기 노동자들을 고용해 과도하게 착취하면서 기
본적인 노동 인권조차 깨뜨리는 비도덕적 기업체를 뜻하는데, 사
실상 이는 비정규직 청년 노동자들이 노동법 규제 바깥, 즉 노동
인권의 사각지대에 남겨지면서 예고된 사태이기도 했다.

선술집 직원이 과로사했던 일이 있어서 그때 블랙 기업이
라는 말이 나오게 되었던 것 같아요. 최근에는 덮밥 체인점
인 '스키야' 때문에 블랙 기업이라는 용어가 다시 나오고 있
는 것 같아요. 24시간 영업이 기본이고 여성에게 저녁 5시

부터 아침 8시까지 일을 시키기 때문에 그런 걸 보면 블랙
기업답다고 생각해요.
—

<div align="right">아사노, 취준생</div>

격무 등으로 업무 시간이 길어질 때, 출퇴근 카드를 찍지
않고 일을 하는 경우도 있어요. 그 외에도 위로부터 받는
압박을 느끼기도 하고 차고 있는 무전으로 상사의 명령을
계속 듣기 때문에 종합적으로 그런 부분들이 압박이 됩니
다. 프리터로 일을 하는 사람 중에 실제로 우울증인 사람
도 있어요.
—

<div align="right">와타나베, 프리터</div>

일본의 블랙 기업 문화는 우리의 경우에 기업들의 '갑질' 행태로
유사하게 불거지곤 하지만, 특히 문화·서비스업 관련 프랜차이즈
업종 기업들 같은 경우에는 알바 청년들에 대한 '블랙리스트' 관리
와 같은 통제 기제를 동원하는 등 노동인권 침해 양상이 점차 주
도면밀해 가는 경향까지도 보였다. 구교현 전 위원장은 국내 프랜
차이즈 회사의 통제 사례를 들었다. 큰 규모의 패스트푸드 프렌차
이즈 기업들의 경우에는 알바생들의 한날한시에 갑자기 태업하는
행위 같은 집단행동을 예방하기 위한 안전 대책으로 개별 알바 청
년들의 성향을 파악하고 이를 시급 고용과 감독에 반영하는 자체
인사관리 시스템을 두고 있다는 얘기를 건넸다.
두 도시 청년 노동자들 사이 성별에 따른 노동 취약성의 문제
가 존재한다는 점도 일부 확인됐다. 비정규직 비율이 남성보다 여
성이 높거나 여성 절반 이상이 (초)단시간 노동을 주로 한다는 사
실이 일반적이다. 무엇보다 사업장 내 성추행이 빈번하게 일어난
다는 사실도 확인됐다. 특히 직장 성추행 피해는 회사 정규직은 물

론이고 적절한 보호를 받지 못하는 비정규직 청년 노동군에 더 널리 퍼져 있고, 그 지위에 정규직 상급 직원은 물론이고 남성 비정규직 상급자까지 광범위하게 가담하는 모습을 보였다.

도쿄와 서울의 프리터와 알바 청년들의 불안은 단지 해고와 실업, 재계약을 앞두고 누군가 느끼는 노동과 일자리의 불안정성뿐만이 아니었다. 그들의 취약한 노동 현장의 곳곳에서 비상식의 부조리와 폭력을 동반한다는 점에서 더 심각하다. 두 도시 청년들의 비정규직 노동 현장은, 노동에서 오는 빈곤의 문제뿐만 아니라 위태로운 노동 조건의 불안정 상태들, 즉 '갑질', 블랙리스트, 블랙기업, 성추행 등 비윤리적 적폐의 기업문화가 덧대지며 더욱더 그들의 생존 기반을 침식하는 상황을 초래하고 있었다.

서울-도쿄 청년의 불안정 상태

하나, 청년 노동의 정서적 위태로움

이제부터는 로라이의 세 가지 개념적 틀에 일대일 대응해 서울-도쿄의 청년 노동의 불안정성을 구체적으로 분석해보고자 한다. 우선 청년 프레카리아트의 '불안정한 상태'는 실업, 저임금과 빈곤, 수당 등 복지 박탈, 각종 노동인권 침해뿐 아니라 평범한 회사원이 되지 못하는 경쟁적 생존싸움으로 사회 지위의 상실이나 사회관계의 단절에 대한 심리적 불안과 공포 따위와 연결되어 있다. 즉 청년 자신은 낮은 수입과 일자리의 불안정은 물론이고 사회 정체성, 특정 소속감, 안식할 장소에 있어서 불확실성의 증가에 고통스러워한다(Allison, 2012). 경제학자 가이 스탠딩(Guy Standing, 2014)이 프레카리아트에 관해 논했던 것처럼, 후기자본주의 밑바닥을 형성하고 있는 이들 불안정 계급은 경제적 빈곤 상태에 내몰리는 것은 물론이고, 정치, 시민, 문화, 사회 권리 영역에서 대단히 취약한 상태에

처해 있다(〈표 4〉 참고). 가령, 정치인 선거 투표를 위해 임시 공휴일을 지정해도 많은 알바 청년들이 투표를 위해 시간조차 내기 힘든 상황에 있다면 이는 형식 민주주의라는 측면에서 대단히 퇴화한 정황으로 볼 수 있다. 이는 기본적으로 누려야 할 시민권이 위협받는 상황에 해당한다. 청년의 고단한 삶 자체가 사회와 문화 등 인간 삶의 영역들에서 가져야 할 기본권을 위협받고 있다.

누군가 삶의 권리 박탈과 함께 사회 심리적 좌절까지 함께 맛본다면 이는 고통의 최대치일 것이다. 아마미야 가린과 가야노 도시히코(雨宮処凛·萱野稔人, 2008: 8-9)가 '고단한 삶'이란 개념을 강조했던 바처럼, 청년 프레카리아트는 경제 빈곤과 박탈에서 오는 '사회·경제적 고통'은 기본이고 그로부터 파생된 고독감, 미래와 희망 없음, 외부와의 관계로부터의 단절 등에서 오는 '정신적 고통'을 함께 겪고 있다. 청년의 삶에 생존의 '취약성'에 이어 심리 정서적 '위태로움'이 뿌리 깊게 착근되어 있는 것이다. 이와 같은 사

		권리				
		시민	정치	문화	사회	경제
신분	엘리트	강	강	중	불필요	강
	전문가	중	약	약	약	강
	회사원	강	강	강	강	중
	정규직 노동자	중	중	중	중	약
	프레카리아트(알바·프리터)	약	취약	약	취약	무
	룸펜 프레카리아트	무	무	무	무	무

표 4 계급 지위에 따른 주체 권리 정도
(출처: Standing[2014]의 표 참고)

회 심리적 내면의 영역에서 작동하는 불안정성의 압박은 도쿄와 서울 청년들에게도 크게 예외가 아니었다. 구조적 장벽으로부터 오는 무력감은 대개 청년들에게 자주 미래 삶에 대한 희망 없음과 불안감, 심지어 공포의 잠재적 정서로 남아 계속해 배회한다.

> 내가 지금 하는 일을 몇십 년 동안 평생 할 수 있는 것도 아닌 것 같고. 불안하고 두렵고 앞으로 어떻게 하면 될지 모르겠어요. 지금 알바 구하는 것도 사실 쉽지 않은데 경력도 쌓지 못하면 뭘 해 먹고 살아야 하나, 뭘 하고 살아야 되나, 이런 생각이 계속 들어요.
> ―
> 유나, 알바 노동자

> 불안해요, 이대로 계속 아르바이트만 하는 게 아닐까 하고. 근데 제가 한 20살 때 30살 언니가 하는 아르바이트 자리에 제가 들어가는 경우가 있었어요. 근데 그 언니를 보면서 '30살인데 아르바이트를 하네.' 생각을 했어요. 근데 제가 지금 이 나이가 돼서, 내가 그 어린 시절에 했던 생각 그대로 내가 그렇겠구나 하는 불안감에 어, 이거 어떡하나 걱정해요.
> ―
> 민서, 알바 노동자

현재의 '먹고사니즘'을 넘어선 미래의 불안감은 청년들에게 그들을 둘러싼 주변 관계와 자신의 삶 자체에 대한 '노답'과 불확실성으로 확대 재생산된다. 게다가 부모의 재산 정도에 따라 자녀의 미래가 좌우되는 우리의 '수저계급론'이나 일본의 '1억 총중류─億総中流사회'[18]에서 이제 '격차 사회'로 추락한 일본의 사정에서 보자면, 청년 삶의 불안정 상태는 계속해 대물림될 공산이 더욱 커졌다. 아

마미야(雨宮処凛, 2007)는 동시대 청년들이 일, 삶, 거주 등에서 안전을 받지 못하는 고단한 삶을 살아가는 상태를 난민화refugeeization로 비유해 묘사한 적이 있다. 대도시 도쿄와 서울의 많은 청년들의 생존 조건은 이와 같은 난민과 같은 유사한 상태에서 비롯한다고 볼 수 있다. 실직과 주거 박탈로 실제 가족과 친지, 친구, 직장 등으로부터 '연고를 잃은無緣' 프리터, 넷카페 난민, 백수들은 임시 거처를 전전하는 야(노)숙자가 되고 수년째 노량진 고시원을 전전하며 진정 누구도 돌보지 않은 난민이 됐다. 이와 같은 난민의 생성은 많은 젊은이들에게 절망감과 희망 없음을 낳았고, 국가가 돌보지 않는 이들 청년은 무소속, 박탈감, 분리와 고립감, 고독, 패배감, 분노 등 진정 사회 병리적 질환을 앓고 있다.

> 정신병, 우울증, 공황장애, 불안발작 같은 증상으로 어두웠던 시기가 길었기 때문에 (중략) 어떻게 들릴지 모르겠지만 전 고졸이고 대학도 다니질 못했고 프리터 경력만 몇 년이에요. 제대로 된 인생을 살고 있지 못하구나, 사원이 되어서 안정적인 생활을 하는 것은 불가능하다고 생각하니 그런 꿈(가수)을 좇고 싶다는 생각이 들었어요.
> ―
> 요시다, 프리터

장시간 노동으로 악명 높은 우리와 일본의 '가로시過劳死; 과로사' 현상은 이와 같은 과잉 노동과 심리적 압박이 극단화해 신체적으로 견딜 수 있는 한계치를 초과할 때 나타나는 노동 재해다. 과로사는 노동의 형태가 불안정해지면서 일상생활을 해치는 극단의 상황에 내몰리고 그 자신이 피폐한 영혼precarity of soul에 이를 때 갑작스레 찾아든다(Berardi, 2009). 그나마 일본은 2014년 11월 '과로사 등 방지대책 추진법'을 마련했지만 우리는 과로사에 대한 정의조차 부

재하다. 과로사는 생존의 물질적 조건(노동, 수입, 일자리 등)과 사회 존재론적 조건(학교, 가족, 친구와 동료 관계 등 타자와의 유대) 모두에서 그 뿌리가 뒤흔들릴 때 발생한다(Kido, 2016). 한 사회에 청년들이 더 이상 살아갈 생존 의욕을 상실하게 되면, 삶을 비관한 청년들이 생명을 끊는 것도 불사하게 된다. 1990년대 후반 일본에서 '과로 자살'이란 신조어가 만들어질 정도로, 과로사와 과로 자살은 한 쌍으로 붙어 다니며 삶의 피로감이 극대화될 때 노동하는 인간이 파국에 이르는 마지막 경로로 여겨졌다. 가령, OECD 자살률 1, 2위를 서로 다투는 일본과 한국에서 청년들의 인터넷 동반 집단자살 모의는 '피폐한 영혼'들이 취하는 일종의 묵시론적 현상이 되기도 한다.[19] 그렇게 서울-도쿄 청년들의 노동 취약성과 빈곤에서 시작된 심리적 불안감과 미래 불확실성의 정서는, 끊임없이 몸으로 체감되고 일상에서 수시로 경험되고 사회적으로 구체화된 형태로 드러났다.

둘, '하류 사회' 속 청년 생존의 취약성
중류(중산층)나 상류로의 계층 상승에 대한 욕망을 접고 하류에 그저 머물며 매사 삶의 의욕을 잃은 빈곤 청년 세대, '하류下流세대'가 중심이 된 일본을 '하류 사회'라 일컫는다.[20] 미우라 아츠시(三浦 展, 2005)의 이 개념은 실제 프리터로 일을 하다 취업을 아예 포기하거나 희망하더라도 구체적 구직활동을 하지 않는 청년군, 즉 '니트족'이나 히키코모리와 같은 무기력한 청년들의 모습을 마주하며 만든 용어다. 하류 사회의 핵심은 사회로부터 절연하고 각자의 골방으로 퇴각한 청년군이다. 우리도 한때 '니트족'이 유행한 적이 있다. 니트족은 무엇보다 장시간 노동과 열악한 근무 환경과 처우에 따른 정서적 상처와 육체의 고단함 그리고 끝없는 경쟁과 자기관리, 죽을 만큼 '노오력'을 해도 개선되지 않는 현실에 대한 비관

과 비참히 전제되어 있다. 하지만 미우라 아츠시가 지적했던 것처럼, 오늘을 살아가는 청년들 모두가 사회로부터 스스로 배제되고 있다는 불만과 미래 불안증적 포기 정서를 이처럼 필연적으로 다 떠안고 살아가진 않는다. 노동과 삶의 불안정성에서 오는 강력한 사회 병리 현상은, 때론 청년들에게 현실의 상대적 빈곤에 대한 자위적 심리로 나타나거나 혹은 불안으로부터 탈출하려는 또 다른 파생 경로들로 안내하기도 한다.

> 계속 고등학교 때부터 알바를 해오다 보니, 유동성 있는 노동을 하고 돈을 받는 거에 대해 익숙해졌어요. 그러다 보니 매니저 같은 정규직이 너무 애달파 보이는 거예요. 하루의 시간을 노동으로 다 쏟아붓고, 일의 책임감에서 빠져나오지 못하는 모습이요. 아무리 보호를 받아도 그렇게 사는 게 과연 얼마나 행복할까 묻곤 해요. 한창 알바를 할 때 학교를 안 다니니깐 매니저 해보지 않겠냐는 제안을 받았었거든요. 그런데 그냥 거절했어요. 그렇게 살고 싶지 않아서요.
>
> — 가희, 알바 노동자

> 계약사원으로 현 회사에서 일할 때, 업무수행 방식이나 회사의 분위기가 좋아 정사원이 되고 싶다는 생각도 조금은 있었어요. 하지만 지금처럼 새로운 회사에 들어가는 게 오히려 리스크가 커서, 지금만큼만 계속해서 일하고 싶다고 생각해서 전직을 하려고 하지는 않았습니다.
>
> — 나가이, 프리터

도쿄-서울 청년들 중 일부는 자신을 둘러싼 현재의 취약한 근로 조건을 상대적으로 안정된 상황으로 받아들이는 낙관을 보이기도 한다. 이처럼 무기력한 '하류 세대'의 모습과는 조금 다른, 불안정 고용과 낮은 급여를 받는 현재적 상황과 지위에 대해 스스로 자위를 하는 수용 태도였다. 이들은 시간, 리스크, 책임, 스트레스 면에서 비록 비정규직이지만 현재의 일자리를 선호하고 있었다. 일본의 경기침체가 장기화되면서 2010년대에 접어들면 주어진 현실에 안주하고 자족하는 청년 세대군을 일컬어 한때 '사토리 세대'라 부른 적이 있다. '사토리'란 '깨닫다(사토루)'라는 뜻에서 나온 말로, 무모한 도전과 경쟁을 하기보다 득도 혹은 체념의 삶에서 행복을 추구하는 세대를 일컫는다. 우리의 '삼포'나 'N포'세대 개념과 비슷해 보이지만, 이들에 비해 우리의 개념은 아직은 현실의 비관이나 포기보단 정반대로 여전히 희망에 대해 낙관하는 정서에서 응용된 용어법이다. 반면 사토리 세대 개념은 좀 더 일탈적이고 자발적인 포기와 체념의 정서에서 출발한다. 물론 그 '자발적' 체념의 정서란 것도 따져보면 청년 실업이 장기화하고 비정규직 일자리가 일상이 되면서 받아들이지 않을 수 없는 '강제적' 체념이 된 지 오래지만 말이다. 도쿄와 서울 청년의 경우에 현실 노동 불안정 상태를 적극적으로 수용하는 자족감은 어디에서 오는가를 살펴봤다. 크게 두 가지에서 비롯한다. 첫째, 일부 청년은 비정규직 일은 자기계발의 일부이자, 차후 안정된 직장을 위한 이력을 쌓는 과정으로 위안해 자기 긍정의 경험으로 받아들인다.

접객 관련 경험밖에 없어서 취업에 도움이 될 것 같지는 않습니다. 하지만 근성 부분이나 혼나는 것에 대한 내성 같은 건, 실제로 일을 해보지 않으면 단련할 수 없는 부분이죠. 그런 부분에 있어서 아르바이트 경험이 도움이 된

다고 생각합니다.

<div align="right">— 야마다, 프리터</div>

현재 일용직 근로계약으로 근로하고 있어요. 불안정하다
고 느낍니다. 그래도 아직은 정규직으로 가고 싶진 않아
요. 20대 때 하고 싶은 것이 좀 많고 여러 가지를 많이 경
험해보고 싶어요.

<div align="right">— 영철, 알바 노동자</div>

둘째, 프레카리아트 계급으로서 자신의 지위를 인정하기보단 빈
곤을 또 다른 타자와 상대화하면서 위안을 찾는 방식이다. 특히,
몇몇 도쿄 청년들은 스스로 비정규직 형태를 구분하고 있다. 즉 파
견 계약 위촉의 프리터, 니트, 아르바이트, 넷카페 난민 등으로 상
대화하고, 그나마 스스로의 현재 지위인 프리터를 상대적 우위에
있는 것으로 평가한다. 즉 비정규직 안에서도 상대적 계층 분화와
군집화의 조짐이 보인다. 특히 일부 프리터와 알바 취준생은 '넷카
페 난민'은 본인의 삶과는 전혀 상관없는 먼 나라 별나라 이야기로
거부되는 경향을 보인다.

넷카페 난민에 대해서 책을 읽거나 한 적은 있지만 인터
넷 카페에 가본 적도 전혀 없어요. 인터넷 카페에 가보기
전에 넷카페 난민이 많다는 정보를 접해버려서 가기 어렵
고 조금 무섭다는 이미지가 생겨버렸어요. 주변에 니트족
은 별로 없지만 프리터인 친구는 많습니다.

<div align="right">— 와라야, 취준생</div>

가족을 부양해야 하거나 좋은 집에 살고 싶다는 생각이 있으면 모를까 몇 개씩 아르바이트를 하면 체력적으로는 부담이 됩니다. 하지만 열심히 하겠다는 의지만 있으면 넷카페 난민이 되지는 않을 것 같아요. 매달 쓴 비용을 스스로 낼 수 있을 범위 내에서 일하면서 비정규직으로, 아르바이트로 일하면서 일자리를 찾는 식으로 해나가면 돈은 벌 수 있을 거라 생각해서요. 저는 넷카페 난민이 될 것 같지는 않습니다.

— 가세지마, 프리터

일부 도쿄 프리터와 알바 대학생들이 넷카페 난민과 니트족을 별종으로 바라보고 현재 자신의 불안정 상태에 자족하는 현상은, 좀 더 부정적 뉘앙스로 보면 출신대학을 서열화해 사회의 신분제처럼 바라보고 지방대 출신을 유령화하거나 비정규직의 정규직 투쟁을 '도둑놈 심보'로 바라보는 우리의 일부 경쟁에 익숙한 청년 모습과도 겹쳐 보인다(오찬호, 2013). 결국은 자신의 잠재적 동료 노동자임에도 불구하고 경쟁의 사다리에 오르지 못한 이들을 타자화하고 배제하는 과정에서 스스로의 불안한 지위를 사실상 잊고 안위와 자족에 빠져드는 것이다. 상대를 구분하는 정서가 극단으로 커지면 증오나 혐오에 이르는 경우도 종종 있다.

청년 삶의 불안정성 가운데 중요한 정서적 출구인 '분노'가 이와 같은 혐오 정서를 만나면 대단히 왜곡된 형태로 현현한다.[21] 즉 삶에서 의미를 만들지 못하고 올라갈 사다리도 없는 현실의 장벽에 박탈감을 느껴 분노가 들끓으면 이를 해소할 희생양을 찾게 되는 것이다. 우선 개인의 노력과 게으름과 빈곤을 탓했던 기성세대의 '자기책임론'은 대체로 분노를 유발한다. 현재에 비해 성장가능성이 높은 시대를 산 중장년층의 무책임한 '네가 열정이 부족해'라

는 지적은 사회 구조의 문제를 청년의 책임으로 떠안게 해 분노를 부른다. 가령, 정치 이념의 시기를 살았던 '86세대'가 '88만 원 세대'에게 청년 빈곤과 불안정성 문제 해결을 위해 너희들 스스로 거리에 나가 '짱돌을 들라'거나 위로랍시고 '아프니까 청춘이라'는 주문을 하는 식이다. 이 상황에서 일부 청년들의 분노는 자본주의 풍요를 누리고 사회의 기득권을 쥔 기성세대를 권좌에서 끌어내리고자 하는 욕망으로 분출되기도 한다.

> 청년 실업을 해결하기 위해서는 극단적으로 말하면 윗세대가 빨리 일을 그만두면 될 거라고 생각해요. 왜냐면 윗세대는 사고방식이 유연하지 못하고 경영에 관해서도 융통성이 없어서 시대가 변하는 데도 그걸 받아들이지 못하고 있기 때문이죠. 정년을 60세 정도로 해서 조금 더 빨리 해고하고 이후의 시기는 그만큼 퇴직금을 주는 제도를 제대로 만들 필요가 있어요. 그래서 새로운 사람들이 들어올 수 있는 틀을 만들어야 한다고 생각합니다. 윗세대가 지금 누리고 있는 걸 젊은 사람들에게 환원하도록 하는 게 좋지 않나 생각합니다.
>
> ― 요시다, 프리터

적어도 요시다와 같은 프리터 청년에게는 정규직 노동자도 일종의 권력을 가지고 있으며 고통분담을 함께 나눌 대상이다. 정규직 노동자에 지급되는 정당한 몫을 빼앗아 자신과 비정규직 청년의 수당으로 재분배하자는 발상은 한때 일본 우익 청년 정치인들의 '기본소득'의 슬로건으로 크게 유행한 적도 있다. 박근혜 정부 막바지에 실업 청년 일자리를 확보한다며 기존 정규직에 '노동시간 피크제'를 도입하려 했던 일도 사실상 어긋난 청년 분노에 편승한

노동유연화 정책으로 곧 판명 났던 적이 있다.

　　더 나아가 일부 청년들의 분노조절 장애는 사회적 소수자와 타자에 대한 혐오를 낳기도 한다. 우리의 '일베' 우익 청년들은 장애인, 여성, 외국인 등 사회적 소수자나 약자를 차별하고 배제하는 쪽으로 흘러갔다. 이들에게 드리운 여성혐오 등 '냉소주의'의 깊은 그늘은 희망 없는 현실과 미래에 대한 좌절과 분노의 극단적 표현이다. 가령, 이름 없던 프리랜스 작가 아카기 도모히로(赤木智弘, 2007) 같은 이가 아사히신문이 발행하는 월간지《논좌論座》에「마루야마 마사오丸山眞男를 후려치고 싶다. 31살 아르바이트생. 전쟁을 희망한다」는 섬뜩한 제목을 지닌 글을 게재해 일본 사회에 파문을 일으킨 적이 있었다. '로스제네'의 대표 인물이자 오랫동안 편의점 알바를 했던 프리터 아카기가 전후 대표적인 정치철학자 마루야마를 공격했던 이유는, 일본 좌파와 호헌파가 평화적 일상을 지킨 것 빼곤 도대체 자신과 같은 젊은 친구들에게 무엇을 해줬는지를 모르겠다는 사실에 분개했기 때문이다. 그는 글에서 차라리 우익이 그토록 좋아하는 전쟁을 벌여 사회를 유동화하면 정규직의 기득권이 흔들리고 자신과 같은 비정규직에 기회가 생길 것이라는 극단의 주장을 폈다. 그는 로스제네에게 '우경화'와 전쟁만이 불안정한 사회의 벽을 깨고 새롭게 '리셋'할 수 있는 효과적 출구로 여겼다. 그의 글은 일본에서 어린 청년들을 중심으로 '넷우익ネット右翼'이 왜 성장했는가에 대한 하나의 정황을 설명한다.

　　정리해보면, 정서적 불안정 상태를 해소하기 위해 약자 계급 내 빈곤을 상대화해 주어진 현실에 자족하거나 기성세대에 대한 강한 적대를 내비치거나 심한 경우 약자 사회에 대한 혐오를 통해 스스로의 계급 모순을 해결하려는 우경화된 정서까지도 드러냈다. 이처럼 불안정한 정서는 사실상 현실의 실제 모순 상황에 별다른 해결 없이 미봉되는 현실에 대한 과격한 심리 반응이라 볼 수

있다. 더불어 이와 같은 신경증을 앓는 청년의 정서적 상황은 바깥에서 건네는 '위로'의 이데올로기적 장치에 더 쉽게 무너지는 경우가 흔하다. 가령, 한때 청춘 멘토 열풍이나 '힐링(치유)' 담론이 국내 젊은이들의 불안정성을 치유하는 대중 처방전으로 각광받다 이제는 청년 논의의 후미진 뒤꼍으로 사라진 것을 기억해보라. 사회 스타급 강사들의 세 치 혀의 현혹이나 '꼰대'식 화해 시도는 처음에는 귀를 기울일진 모르나 이도 이내 시들해지기 마련이다.

셋, 청년 노동의 불안정화와 테크노예속

과연 디지털미디어와 테크놀로지는 청년들의 취약한 삶에서 어떤 의미이고 어떤 매개 '장치' 역할을 하며 위태로운 노동문화와 어떤 수준에서 결합해 있을까? 디지털미디어는 대도시에서 노동하는 청년들에게 물리적으로 이미 일반 '환경'이 된 지 오래다(毛利嘉孝論, 2007). 먼저 디지털미디어는 비정규직 구인·구직 정보를 얻기 위해 없어서는 안 될 통로다. 가령, 도쿄 프리터 청년들은 일감을 얻기 위해 리쿠나비, 마이나비, 잡센스, 바이토루 등 전문 구인구직 인터넷 구직 사이트를 방문하거나, 직접 원하는 회사 홈페이지에 접속한다. 이후 라쿠텐이란 IT 회사에서 운영하는 '모두의 취직 활동일기'라는 전문 게시판을 통해 기업 리뷰나 평판을 주로 확인하고 구인을 한다. 서울 알바 청년들은 구인·구직 플랫폼 앱을 직접 깔아 사용하는 편이다. 흥미롭게도 서울 청년들이 일과 관련해 휴대폰을 더 많이 찾는다. 추측건대, 알바 노동이 프리터 노동보다 더 유동적이고 초단기적이며, 근로기준법의 사각지대에 놓여 있는 상황으로 심리적 불안과 초조함에 쫓기기 때문일 것이다. 결국 알바 청년은 수시로 또 다른 일자리를 물색해야 한다.

이전에도 모바일 앱을 통해서 일을 구했어요. 하루에도

틈틈이 앱에 접속해요. 진짜 좋은 자리는 1시간도 아니고 30-40분이면 그 글이 내려가 있으니까요. 그리고 일을 쉬어서 공백이 생기면 안 되니까 그만둬야겠다는 생각이 들면 일하는 업장에서도 쉬는 시간에 계속 다른 알바 찾아봐야지 하면서 접속해요.

— 별이, 알바 노동자

새로운 구직이 앱에 올라오면 그걸 확인하고 즐겨찾기 해놓은 뒤에 다음에 밥 먹을 때 또 보고, 저녁에 면접 보러 갔다 왔을 때도 또 보는 식으로 확인하죠. 저도 아니다 싶으면 바로 일을 그만두고 찾는 식이라서 일을 구할 때는 거의 어플을 달고 살아요.

— 가희, 알바 노동자

알바 노동을 하면서도 시시각각 모바일 앱을 통해 다른 초단기 일거리를 찾는 모습은 현재 비정규직 일자리의 불안전성, 취약성, 비예측성이 엄습하는 상황에서 필연적으로 발생할 수밖에 없어 보인다. 초단기 노동의 불안 상태는 기동성, 휴대 편리성, 다기능성 등 기술적 특징을 지닌 스마트폰이 부초처럼 이동하며 일하는 청년들의 개별 신체에 계속해 더 밀착하게 만드는 근거다. 인터넷과 스마트폰을 매개해 구인·구직 활동이 활발해진다. 자연스럽게 청년들의 개인 신상정보를 무작위로 수집해 초단기 노동을 현장과 엮어 배치하고 그로부터 수익을 포획하는 다양한 일자리 플랫폼 기업들도 끊임없이 늘어난다. 이미 스탠딩(Standing, 2011: 19)은 주어진 시간 내에 최대치의 노동 강도를 추출하는 오늘날 신생 노동자들이 그 누구보다 미디어 기술 의존도가 높고 멀티태스킹에 능한 프레카리아트형 마인드the precariatised mind로 자발적으로 진화하

고 있다고 내다봤다. 스탠딩의 이 개념은 청년들이 인터넷과 스마트폰 테크놀로지에 의지한 채 비정규직 노동 현장에 그 어느 계급보다 자연스럽고 빠르게 적응하는 까닭을 잘 묘사한다.

이미 청년들은 이러한 마인드를 꽤 탑재하고 있다. 도쿄에 비해서 서울의 알바 청년들이 더욱더 그러했다. 이들은 근무 시간 안팎에서 인터넷과 스마트폰에 접속된 상태로 노동 현장과 좀 더 긴밀히 연결되어 있다. 서울의 알바 청년들은 휴대폰을 통한 고용주의 노동 감시 기능을 인정하면서도 그들 사이 중요한 소통이나 휴식 수단으로 받아들이고 있다. 이에 반에 도쿄 프리터 청년들은 작업장에서 휴대폰 사용을 '근태' 행위이자 노동 윤리에 어긋난 '농땡이'로 봐, 동일 매체를 보는 두 도시 청년 노동자들의 시각이 서로 갈린 것을 확인할 수 있다.

> 한국에서는 개인 핸드폰을 지참해도 좋다고 하는 것이 개인적인 용도로 사용해도 괜찮다는 의미인가요? 정말요? 제가 일하는 곳에서도 아이패드 스퀘어가 몇 대 있어서 고객 정보를 입력하거나 할 때 사용해요. 하지만 개인적인 용도로 사용하면 사원에게 왜 이런 걸 보고 있냐는 식으로 혼납니다. 개인적으로 일하는 중에 사적인 용도로 핸드폰을 지참하는 건 있을 수 없다고 해야 할까, 그렇게까지 할 필요가 없다고 느껴요. 일을 하면서 공사를 혼동하지 않았으면 좋겠다고 생각합니다.
> — 후지이, 취준생

손님이 있거나 사람이 많을 때 대기 시간이더라도 스마트폰을 사용하면 당연히 문제가 되고 일하는 데 지장을 주겠지만, 그게 아니라면 핸드폰을 자유롭게 사용하는 데

큰 문제가 있다고 생각하지 않아요. 할 일은 다 하고 그렇게 자유롭게 사용하는 게 무슨 문제인지 잘 모르겠고. 그리고 불만 같은 것을 인터넷 게시판에 쓸 수 있고 이야기하는 건 스트레스 푸는 데 도움 되는 것 같아요.

— 　　　　　　　　　　　　　　　유나, 알바 노동자

동일한 스마트 기술이 두 도시에서 토착화하거나 진화하는 방식에 있어서의 차이를 엿볼 수 있는 대목이다. 앞서 4장에서 구체적으로 본 것처럼, 서울의 알바 청년들에게 휴식이나 대기 시간 외에 일반 근무 시간에도 휴대폰 사용이 분리되지 않는 경우가 많았고 심지어는 업주가 휴대폰 사용을 막으면 아예 일자리를 옮기는 이들도 존재했다. 그러다 보니 현장 노동 통제와 감시를 위해 업주들은 노동 중 디지털 모바일 기기와 앱을 외려 적극적으로 용인하는 경우가 흔했다. 그렇기에 역으로 노동하는 작업 시간과 현장 바깥에서도 모바일 테크놀로지는 깊숙이 청년 노동을 통제하는 권력으로 발전했다. 즉 서울은 초단기 시급 노동과 뉴미디어의 결합을 통한 노동 통제의 강화 및 내밀화가 이뤄지면서, 사실상 로라이가 이론적으로 언급했던 '통치 목적의 불안정화' 기제가 이미 징후적으로 작동하고 있다고 볼 수 있다. 점차 휴대폰과 디지털 플랫폼 등 테크노 인프라에 청년들이 의지하면서 오히려 테크노 장치들이 노동의 불안정성을 더욱 부채질하고 이들을 효과적으로 관리하는 시장 권력의 촉수로 서서히 진화하고 있었다. 이와 더불어, 서울의 몇몇 청년들은 노동하는 일상에 스며든 스마트 문화로부터, 시간 알바 노동에서 오는 피로도와 비슷한 심리적 스트레스 증상을 토로하기도 했다.

스마트폰이 저랑 가장 많이 붙어 있어요. 어디를 가든, 누군가가 있든 없든. 스마트폰이 엄청 많은 정보를 가지고 있고 친구나 어떤 동반자처럼 항상 있어야 돼요. 실제로 업무 수행하면서 스마트폰에 대한 스트레스가 정말 많이 있죠. 왜냐하면 모든 일이 카톡방에서 이뤄져요. '이거, 이거 업무 이렇게 하고' '어디 가셨어요' 하고 끊임없이 연락이 와요. 하지만 이 카톡이 사라지면 효율성이 무척 떨어질 거예요. 일대일로 문자를 보내고 답을 하는 과정이 불편한 거죠. 스마트폰 자체가 생활에서 없으면 불편하고 일에서 필수적인 상황이 벌어진 거죠, 절대로 떨어질 수 없는 상황이 된 거죠. 그래서 핸드폰에 많이 투자해요.

—

　　　　　　　　　　　　　　　　　　　　가희, 알바 노동자

요새는 일이 좀 많아서 메시지가 오면 일단 화가 나요. 누가 보냈는지, 내용도 확인 안 했는데 부정적인 감정부터 드는 거예요. 왜냐면 핸드폰이 울리는 이유가 10개 중 8개는 일 얘기니까요. 일에서 핸드폰이 엮이면 온종일 일하는 느낌이 들어요. 얘를 종일 가지고 있으니까. 그래서 오히려 핸드폰이 꺼지면 되게 후련하게 느껴져요.

—

　　　　　　　　　　　　　　　　　　　　기운, 알바 노동자

이 같은 사례를 통해 서울 알바 청년들에게 스마트폰이 필요악처럼 신체 안으로 기어들고 있음에도, 노동 현장에서 살아남기 위해 이 첨단의 기식자를 도저히 물리칠 수 없는 상황에 놓여 있음을 살필 수 있다. 사실상 랏자라토(2017)가 언급했던, "흐름, 네트워크, 기계들에 의해서 관리"되는 '기계 예속' 과정이 적어도 스마트폰과 모바일 플랫폼을 통해 서울 알바 청년들에게는 꽤 안정적으로 안

착되고 있음을 추정해볼 수 있다. 즉 뉴미디어 테크놀로지가 통치의 리듬을 재구성하려는 최신 장치로 등장하면서, 초단기 노동을 수행하는 알바 청년들은 더욱더 스마트 기계에 스스로를 밀착시키고 그들의 노동하는 신체를 피폐화하는 '불안정성'의 노동문화를 구성하는 것으로 보인다.

스마트 미디어는 서울 알바 청년 노동의 불안정화를 부추기는 통제 장치로서 기능하기도 했지만, 청년들이 인터넷이나 스마트폰 접속을 통해 노동 현장에서 발생하는 문제나 애로 사항을 털어놓거나 블로그나 SNS를 방문해 익명의 사람이 올린 글을 보면서 마음에 입은 상처와 불안을 잠시나마 위로받고 서로 공감하는 신생 매체로 채택되기도 했다. 스마트폰의 긍정적 효과는 도쿄와 서울 청년 모두에게 발견된다. 사실상 친한 누군가를 직접 시간 내어 만나 자신의 고민을 상담받기도 버거운 상황에 처한 단기 시급의 청년들에게 디지털 미디어는 일종의 노동 현장에서 발생하는 여러 심리 불안과 스트레스를 푸는 중요한 수단이 되었다.

> 블로그나 트위터에 쓰는 것은 누군가에게 전하려고 한 건 아니고, 푸념이라고 할 것까진 없지만 힘들다고 말하는 정도예요. 인터넷에 이런 점이 잘못되었다고 올리는 일이 많지는 않지만 정말 힘들다고 생각한 점에 대해서는 블로그에 쓰곤 합니다.
>
> ─ 고이케, 프리터

> 라인으로 급여가 오르지 않는다거나 술자리 등에 상사에게 불려나갔거나 점심시간에도 잔소리를 들어서 스트레스를 받는다는 이야기를 친구에게 하곤 합니다.
>
> ─ 아베, 프리터

편의점에서 일했을 때는 왜 나는 아침 8시부터 밤 10시까지 15분 휴식이 3번밖에 없는데 이렇게 일을 열심히 하고 있는지 모르겠다고 믹시mixi**22**에 꽤 자세히 쓴 적이 있습니다. 블로그에서 이러이러한 일이 있어서 사회적 제재까진 아니지만 노기労基**23**에 가서 이런 식으로 대응해보라고 조언을 해준 적도 있고요. 트위터에서는 현재 직장의 점장 욕을 해요.

—

요시다, 프리터

사업장에서 짜증 나는 일이 있을 때 SNS에 글을 올려요. 개인 SNS에 사업장 관계자가 친구 신청 할 때도 있어요. 그럴 때 당황스러운데, 친구 신청을 받지 않아요. 왜 친구를 받지 않느냐고 물으면 잘 안 한다고 둘러대면서요. 페이스북은 실제 인간관계가 얽혀 있어서 자주 사용하지는 않아요. 대신 트위터 같은 경우에는 불만 같은 걸 많이 올리곤 해요. '아, 오늘 진상 손님 와 가지고 너무 짜증 난다.' 같은 거나 '아, 사장이 오늘 이런 망언을 했다.' 이런 것도 올리고. 자주 올리는 것 같아요.

—

유나, 알바 노동자

인터뷰에 응했던 청년들은 이처럼 노동 현장의 취약성에서 오는 스트레스, 불안, 상처, 분노 등을 카카오톡, 라인, 페이스북, 믹시, 트위터 등 그들이 선호하는 '소셜' 미디어 플랫폼을 매개해 다른 이와 소통하며 풀고 있었다. 청년들의 생존과 삶의 조건이 더 불안할수록 디지털 미디어와 테크놀로지의 활용 방식이 그에 비례해 과연 더 적극적일까? 또 다른 관련 연구를 통해 좀 더 면밀한 관찰이 필요하겠지만, 적어도 서울 청년이 도쿄 프리터에 비해 노동 현

장 안팎에서 스마트폰과 소셜미디어 활용에 좀 더 능동적인 면모를 보이는 점은 특이하다고 할 만하다. 서울 청년은 단순히 정서적 불만의 성토와 공감의 장으로서 디지털미디어를 활용할 뿐만 아니라, 업주나 블랙 기업의 '갑질'의 증거를 채집해 폭로하거나 심지어 노동 저항의 매개체로 활용하는 데까지 나아갈 정도로 디지털 행동주의적인 면모를 보여주고 있었다. 가령, 악덕 업주가 알바 청년에게 임금을 체불하다 결국 '10원짜리 1만 개'를 줘 공분을 샀던 뉴스, 한 빵집 주인이 알바 청년을 체벌하는 듯한 경고의 메모를 남겨 또 다른 공분을 불렀던 사건을 보라. 이는 청년 노동 현장의 비상식들이 스마트폰으로 채집되어 소셜미디어로 매개돼 일순간 퍼져나가 여론을 움직였던 사안들에 다름 아니다. 왜곡된 노동 현장의 이미지 채증과 소셜미디어 확산 과정이 사태를 크게 좌우한다. 실제로도 인터뷰했던 알바 청년 스스로 부당 노동행위들을 폭로해 공론화하고 더 나아가 사안을 교정하는 수단으로 스마트폰의 증거 채집 능력을 높이 사는 모습을 보여줬다.

> SNS에 올라온 글에 '이 점주가 제정신이 아니군요. 벌 한 번 받아봐야겠다.'고 남긴 적이 있어요. 사람들이 그 글에 많이 반응해줬어요. '좋아요'도 많고 여러 곳으로 공유되고 퍼가고. 그런데 어떻게 사장님이 보게 됐나 봐요. 그 글을 내려달라고 전화가 왔어요. 통화하면서 이렇게 하는 게 맞는 건지, 이런 걸 왜 공론화하냐는 이야기를 들었고 결국 내렸어요.
> ─
> 가희, 알바 노동자

도쿄 프리터 인터뷰 대상자들이 디지털 미디어를 매개해 노동 현장의 부조리를 알리는 일에 상대적으로 소극적이었던 것과는 달

리, 서울 알바 청년들은 노동 환경의 취약성을 온라인 공간에서 표출하거나 이를 특유의 '모바일 행동주의' 방식으로 문제를 풀면서 온-오프라인을 잇는 정치 행위로까지 나아가는 과감함을 보인다.

노동하는 청년들의 다른 삶

이제까지 도쿄와 서울에서 청년 프레카리아트가 겪는 삶의 불안정한 상태를 세 가지 층위, 즉 노동 취약성, 노동 정서적 위태로움 그리고 스마트 미디어를 매개로 한 불안정의 구조적 재생산을 몇 가지 징후적인 사안을 통해 살펴보았다. 두 도시 청년들은 시차나 결, 강도 차이는 있었지만 대체로 프레카리아트적 빈곤의 삶에서 오는 정서적 피로감을 겪고 있었다. 먼저 노동 취약성의 층위에서, 청년 실업과 비정규직 증가로 경제 빈곤이 확대되면서 작업 현장에서 빈번하게 '갑질', 블랙리스트, 블랙 기업, 성추행 등 비도덕적 기업문화가 목격됐고 이로 인해 청년들의 정신적 고통과 피곤치가 가중됐다.

둘째, 노동하는 청년 삶의 불안정성 층위에서 생존과 관련한 취약성이 정서적으로 무언고, 박탈, 고립, 고독, 패배감, 분노, 절망 등을 낳고 궁극에는 과로사와 집단 자살 등으로 이어지는 사회 병리 문제로 확장된다는 것을 볼 수 있었다. 극단의 경우에 일부 청년들은 그들 스스로 정서적 불안정성을 보상받기 위해 누에처럼 각자 절연의 방으로 퇴각하거나 주어진 현실에 자족하거나 아니면 심한 경우 소수자나 다른 세대 집단에 적대와 혐오를 통해 스스로의 계급 모순을 해결하려는 신우익 정서까지도 등장하고 있음도 확인했다.

마지막으로는, 적어도 스마트 미디어가 노동 과정의 불만이나 애로 사항을 해소하거나 더 적극적으로는 폭로하는데 비정규직 청년들에게 유의미한 소통 수단이 된다는 점을 확인할 수 있었

다. 예외적으로, 서울 청년의 경우에 스마트 미디어와 비정규직 노동의 결합력이 커서 기술예속 상황을 강화하면서도 동시에 그들 스스로 끊임없이 불안정화의 회로로부터 탈주하려 한다는 사실을 동시에 확인할 수 있었다.결론적으로, 두 도시 노동 청년들을 둘러싸고 거의 공통적으로 사회 심리적 병리 현상, 현장 노동의 불안정성, 스마트 미디어를 매개한 구조적 불안정성의 확대가 복합적으로 확인됐다.

이제까지 살펴봤던 도쿄-서울 청년 노동의 위태로움에 맞서 새로운 대안 논의는 어떻게 마련할 수 있을까? 몇 가지 새로운 희망의 징후들이 눈에 띈다. 먼저, 비정규직 청년 노동자들의 호혜적 결속을 향한 노동조합 운동 등 새로운 연대와 결사체를 조직하려는 흐름을 꼽을 수 있다. '비정규직 연대'는 정규직 노동운동에서 보여줬던 전투적 노동조합의 구심력에 비해 아주 느슨하지만 유연하고 밖으로 열려 있다. 이러한 개방성은 무엇보다 다종다양한 프레카리아트 계급 사이의 연대와 우정에서 지닐 수 있는 내적 다양성에 기인한다. 즉 이들의 연대는 (초)단기 비정규직 알바는 물론이고, 소위 백수, 니트족, 노숙자 등 사회적 타자로 취급되었던 많은 이들을 노조원으로 품는 데서 쉽게 확인할 수 있다.

가령, 일본은 우리보다 한참 이른 2004년에 비정규직 노동조합인 '프리터전반노조' 결성을 통해 청년 프레카리아트 노동 운동의 가능성을 실험해왔다. 다행히 우리도 2013년에 와서야 35세 이하 청년 알바와 백수 등이 조합원으로 구성된 '소셜유니온', 그리고 조합원의 나이 제한 없이 초단기 비정규직 노동자들을 위해 만든 '아르바이트노동조합(알바노조)'이 비슷한 출발을 했다. 또한 2012년 '기본소득 청(소)년네트워크'가 만들어지면서 청년 노동 인권과 청년 삶의 미래 설계에 대한 비전을 그들 스스로 조직하는 방법을 고민하기 시작했다. 2019년에는 첫 배달플랫폼 합법 노조로

'서울 라이더유니온'이 만들어지기도 했다. 장기적으로 청년 프레카리아트 스스로 꾸리는 노동 연대와 결사체들이 점차 늘어난다면, 불안정 계급 내 분화의 장벽을 제거하고 취약 계급·계층 내 환대와 우정을 도모할 수 있는 방법을 좀 더 쉽게 찾아 나갈 수 있을 것이라 본다.

두 번째로, 노동하는 청년들의 위태로운 처지에 대한 정책 개선 요구에서 더 나아가 사회의 이질적 저항과 운동을 가로지르는 새로운 연대의 구심점이자 접착제 구실을 하는 청년 노동운동 흐름도 새롭게 주목할 필요가 있다. 가령, 일본에서는 청년 프레카리아트 운동이 사회 약자 운동이나 범인류애적 환경·반전·평화 운동의 주요한 동력이 되고 있다. 일본은 이미 2000년대 초부터 '프리터 행동주의'의 조짐이 보였는데, 청년 프리터가 주축이 되어 2011년 후쿠시마 원전 사고에 대한 저항 시위는 물론이고 최근 일본 정부의 군국화에 반대하는 반전평화 시위를 이끌었던 경우가 그렇다(Tamura, 2018). 원전 등 작업장에서 위험한 일을 하면서 방사능에 피폭될 확률은 비정규직이 확실히 더 높다는 현실을 파악했던 일본 청년 프리터들이 반전평화운동을 위해 거리로 나섰던 것이다. 이들은 거리 시위와 퍼포먼스 등 문화 실천을 매개해 노동현장 문제를 비정규직 노동의 문제로 가두지 않으면서 정치적이고 범인류적 보편 이슈로 접속해냈다. 이 비정규직 청년들은 고단하고 위태로운 그들의 삶과 영혼을 일깨우는 의식적 '상황'들을 서로 다른 민주주의적 저항들과의 연대를 통해 상호 촉진해냈던 셈이다. 이는 지구 곳곳에서 일어나는 불안정성의 기류에 프레카리아트 노동의 문제를 핵심에 두면서도 이를 범사회 실천 역량들과 폭넓은 유대를 갖고자 했던 중요한 시도로 볼 수 있다.

세 번째로, 청년 빈곤과 취약성을 방기하는 국가 시스템의 지체와 불능에 맞서 아예 청년 스스로 생존 능력의 자율과 자립의 힘

을 배양하려는 흐름이 존재한다. 청년의 '난민화'를 의미했던 일자리, 삶, 주거 상실의 문제를 극복하기 위해서 청년들 스스로 대안적 삶과 대안 공간을 만들거나 일종의 '코뮌'적 자치 공간을 형성하려는 자립 실험들에 주목할 필요가 있다. 일본 청년 프레카리아트의 사회적 돌봄과 생존의 대안을 찾기 위한 커뮤니티 센터, 야숙(생활)자 마을, 가난뱅이 마을, 대안 학술공간들(지하대학, 캠프대학 등), 학생 자치 공간, 재활용품 가게 '아마추어의 반란' 등은 그 대표적 자율 실험장들이다(Allison, 2012; 松本哉, 2009). 국내에서는 비정규직, 알바와 백수 청년들의 주거 문제를 해결하기 위해 만든, 청년주거협동조합 '모두들'이나 '민달팽이유니온', 제도 바깥에서 일구는 청년 자치와 협치의 현장 실험들, 가령, 자생적 청년 동네 '우동사(우리동네 사람들)', 혁신파크, 전환마을 등을 꼽을 수 있다(조한혜정·엄기호 외, 2016). 이들 대부분은 향후 프레카리아트의 노동과 주거 불안정성로부터 저항하는 새로운 자치의 규율이 생성되는 구체적 실험장이자 단순히 생존의 문제를 넘어서서 공감의 호혜적 관계 구성의 새로운 의례들이 뿌리내릴 곳들이기도 하다(신지영, 2016).

마지막으로, 이 시대 청년 프레카리아트의 잠재하는 욕망들을 어루만지며 일상의 유쾌한 '상황'을 구축하는 현장 문화정치의 변화 또한 향후 주목할 만하다. 실제 일본에서 프리터 행동주의와 비정규직 청년 시위는 투쟁의 토픽 변화는 물론이고 과거 전투적 노조운동이나 '전공투全学共鬪会議' 대학생들의 정치 투쟁과는 사뭇 다른 신종 시위문화를 만들어내고 있다. 프레카리아트의 특징만큼이나 그들의 구성원은 다양하며, 느슨하나 제법 잘 기능하는 연대와 소통의 시위문화를 형성하고 있다. 이들 청년들은 민주적 소통의 매개체로 소셜미디어를 활용하고, 실제 길거리에 모여 '옳고 그름'의 엄숙함보단 '재미'와 스타일을 중시하는 시끄럽고 유쾌한 문

화정치를 벌인다(Cassegård, 2014: 3-6).

일례로, 2004년에 처음 시작된 일본 노동절 시위 퍼레이드는 첫해 '자유와 생존'이란 타이틀을 내걸었고 그 이후로도 매년 퍼포 먼스, 확성기, 음악, 댄싱 등이 함께 어우러지는 퍼레이드 행사를 이끌면서 즐겁고 유쾌하게 계급 정서적 유대감을 발휘했다. 메이데이 행사는 프리터전반노조 주관으로 이뤄지지만, 프리터는 물론이고 야숙자, 가난뱅이, 자치학생, 이주민, 장애인, 니트족, 동성애자 등 '기민'이자 '잡민'으로서 프레카리아트 전체가 함께 모여 '사운드 데모'(사이키델릭한 노래와 온갖 악기와 춤과 술과 변장술이 함께하는 행진)의 축제 분위기를 즐긴다(신지영, 2016). 우리의 경우도 비슷하게, 2012년 5월 1일 '총파업' 슬로건 아래 처음으로 프리랜서, 지식인, 예술가, 성 노동 종사자, 백수, 가사노동자 등이 한국은행 본점 앞 광장에 모여 자유롭게 춤과 퍼레이드를 시도했던 사례가 있다. 더불어 철거농성장 홍대 두리반과 명동 마리 철거지역의 생존투쟁 지역에 모였던 수많은 청년 문화예술가들의 창작과 공연 또한 새로운 청년 문화연대와 문화정치의 가능성을 보여줬다. 유령처럼 대중의 시선에서 사라졌던 사회적 약자들이 한데 모여 그들의 목소리를 자유롭게 드높이고 그 아우성을 사회의 보편화된 명제로 삼는 청년 문화정치는 앞으로 청년 자신의 상상력을 자극하는 중요한 흐름이 될 만하다. 이는 청년 운동 속에서 비가시적인 것, 배제된 것, 사라진 것, 타자화된 것을 결집해 드러내고 공통의 '반란' 정서를 유쾌하게 드러내는 대단히 효과적 방법으로 보인다(松本哉, 2017: 18-19).

어쩌면 서울-도쿄 청년 프레카리아트의 대항 실천의 활동들, 예컨대, 청년 연대와 결사체의 구성, 위태로운 노동과 지구적 불안정성의 접속, 삶 자립의 대안 모색, 유쾌한 청년 문화정치의 흐름 등은 동시대 청년의 불안정 상태에 대한 실제 해법과 크게 동떨

어져보일 수도 있다. 대안의 구체적 성격으로 보자면, 가령 지자체 예산을 통한 청년 수당 확보, 고용 안정 정책, 심리 치유 센터, 보편적 기본소득, 노동인권 관련 법률 제정 등이 바로 써먹을 수 있는 정책이나 제도적 해법들일 수 있다. 하지만 우리는 장기적으로 청년들의 이와 같은 자율 실험들을 노동과 삶의 불안정성을 구조화하는 기성의 통치력에 치명적 균열을 내려는 활력들로 재전유할 필요가 있다. 청년 대항의 전조들은 단순히 고용 안정을 추구하는 열망을 넘어서서 그들 스스로 불안정 노동을 새롭게 정의하려는 치열한 몸부림과 같기 때문이다. 위태롭게 여기저기 홀로 '버티는' 청년 노동자들 각자에게 상대적으로 안정된 일자리를 제공하는 것만큼이나, 아니 그 이상으로 계급 연대와 호혜의 처소들을 찾고 궁극에 노동하는 삶의 위태로움을 근원에서부터 제거할 다른 삶의 조건을 마련해야 할 것이다.

청년기술문화의 토막

1 자본주의 체제 속 노동자들에 대한 현대식 '좀비'적 유비와 이의 구조적 수탈 방식에
 대한 적절한 논의로는, Shaviro(2002) 참고.

2 이 글에서 '테크노미디어'는 디지털 콘텐츠 매개체이자 쌍방향 모바일 정보통신이
 가능한 모바일 스마트 미디어 기기를 통칭하며, 주로 청년들이 사용하는 스마트폰에
 논의를 집중하고 있다.

3 이 글의 분석 대상은, 2014년과 2015년에 걸쳐 청년노동자를 대상으로 수행한 관찰
 연구 결과에 기초한다. 구체적으로, 본 연구는 청년 '모바일 노동문화' 양상과 알바
 청년들의 인구통계학적 속성에 대해 묻는 온라인 설문(유효 응답자 118명), 청년노동
 활동가를 포함한 세 그룹의 심층 그룹 인터뷰(FGI), 마지막으로 알바 청년들에
 대한 참여관찰 기록과 후속 인터뷰 내용을 활용하고 있다.

4 현재 통계청이 제시하는 청년의 공식 연령대는 15-29세 사이에 걸쳐 있다.

5 푸코(Foucault, 2016)는 현실 체제의 정상성 혹은 체제의 맥락을 벗어나는 반/대항-
 공간contre-espaces 배치의 현존태를 '헤테로토피아hétérotopie'로, 그와 같은
 맥락에서 대안 시간적 흐름을 '헤테로크로니아hétérochronie'로 명명한다.

6 이 연구는 도쿄 프리터와 서울 알바 노동에 관한 기초 문헌조사 작업을 바탕으로,
 2014, 2015년에 걸쳐 서울의 비정규직 청년들을 직접 만나 현장 조사와 심층인터뷰를
 진행했다. 특히, 같은 기간 도쿄에서는 1차 현장조사 연구로 일본의 비정규직
 노동자군인 프리터를 대상으로 그들의 노동문화를 읽어내려 했고, 2차 조사에는
 취업을 앞둔 대학생들을 상대로 그들의 알바 경험을 공유하는 심층인터뷰를
 수행했다.

7 로스제네(ロスジェネ, lost generation)는 '로스트 제너레이션'의 줄임말로,
 1990년대와 2000년대 강타한 경기불황의 시기, 즉 '잃어버린 20년'이란 '취직빙하기'
 시절 취업에 실패하거나 어려움을 겪었던 혹은 경쟁 취업마저 거부했던 청년 세대
 대부분을 통칭한다.

8 물론 '워킹푸어'는 '노동하는 빈자貧者'라는 의미로, 완전고용 상태로 일하면서도
 저임금 노동에 혹사당하는 노동 계층까지 포괄한다. 이 점에서 고용 불안정 상태의
 '프레카리아트'와 살짝 차이점을 지닌다. 그런데도 이 글에서는 워킹푸어 또한
 고용 관계에서 언제든 잠재적 프레카리아트가 될 공산이 높다는 점에서,
 두 개념을 혼용해 쓴다.

9 니트족(NEETs; Not in Education, Employment or Training)은 의무교육 이후에도
상급 진학이나 구직 행위조차 않고 직업훈련도 받지 않는, 취업 의지를 상실한
청년들을 의미한다. '백수'나 '룸펜'과 흡사하지만, 니트족은 아예 자발적으로
노동의지를 잃었다는 점에서 좀 다르다(Goodman, Imoto & Toivonen, 2012).
국내에서는 '유휴 청년층'이란 말로 쓰기도 한다.

10 일본어 발성으로 보자면, '푸리타' '후리이타' '후리타' 등이 보다 가까운 표기법이나,
용어의 개념적 연원을 따져 이 글에서는 '프리터'로 통일한다.

11 일본의 단카이 세대는 1946-1949년생 베이비붐 세대로 우리로 보면 한국의
베이비부머(1955~1963년생) 세대와 유사한 코호트 특징을 갖는다.

12 〈파견의 품격〉은 2007년 1월에서 3월까지 일본 NTV 10회분을 방영했고, 국내에서는
KBS 방송 〈직장의 신〉으로 리메이크된 적이 있다. 다음과 같은 〈파견의 품격〉 매회
오프닝 내레이션 멘트는 파견 사원의 특성, 즉 관계가 단절된 단기 계약의 시간제 일시
노동 형식을 잘 묘사하고 있다. "콧대 높은 정사원은 오래가지 못하는 법, 지금 파견
없이는 회사가 돌아가지 않는다. 예를 들어, 오오마에 하루코(파견사원 주인공 역),
그녀의 사전에 불가능과 잔업이라는 글자는 없다. 파견은 번거로운 인간관계는 일체
배제하고 3개월의 계약종료와 함께 어딘가로 사라진다."

13 《한국일보》, 2018. 2. 03.

14 이 대목에서 스탠딩(Standing, 2011: 17)이 언급한, 오늘날 불안정 노동자들에 붙는
'허구적 직업 이동' 현상이나 '직함 뻥튀기' 혹은 '직함 인플레' 현상을 함께 떠올려보면
좋겠다. "가령, 매체 배포 담당 이사(소식지 배달원), 재활용 담당 이사(쓰레기통
비우는 사람), 위생 컨설턴트(공중화장실 청서부)" 등은 새로운 비정규직의 실존에
허상을 씌우는 화려한 타이틀에 해당한다.

15 로라이는 독특하게도 'precariousness', 'precarity', 'precarization' 세 단어를 엄밀히
구분해 사용한다. 영어권 관련 대부분의 저자들이 거의 대체로 이를 혼용해 쓰고
있는데 비해, 이 글에서는 '불안정 상태'란 개념을 이들 셋을 포괄하는 상위 개념으로
간주해 쓰고 있다. 본 연구는 로라이의 분류법을 따라 이 세 단어가 연결되면서도
서로 다른 의미값이 부여된 것으로 응용해 쓰고 있다.

16 《한겨레신문》, 2018. 6. 18.

17 The Japan Times. June 25, 2013.

18 전 세계 경제 대국으로 성장해 거의 대부분이 중류(중산층)라 믿을 정도의 1970-1980 평등 일본사회를 지칭하는 용어였다.

19 가령, 독립영화 〈수성못〉(2018)은 한국 사회에서 어렵게 버티는 청년들과 이를 견디지 못한 이들의 집단 자살 문제를 블랙코미디 장르로 다루고 있다. 극 중 '지잡대' 출신으로 편입 준비를 하면서 대구 수성못 오리배 관리 알바를 하는 희정, 취준생으로 죽지 못해 살다 동반자살 여행에 동참하는 그녀의 동생 영목, 집단자살의 안내자이자 모든 것에 흥미를 잃고 무기력하게 사는 비정규직 희준 등은 우리 사회의 우울한 청년들의 모습이자 '고단한 삶'의 끝자락에 이른 이들이다. 사실상 이들 청년 모두는 극중 가상의 배역이긴 하지만, 오늘의 피폐한 영혼을 상징하는 동시대 청년의 자화상이기도 하다.

20 일본의 '하류 세대' 개념과 유사하게 타이완의 청년 '체념' 세대인 '벙시타이(붕세대; 崩世代)' 개념이 존재한다(林宗弘 외, 2011).

21 스탠딩(Standing, 2011: 19-21)은 '분노Anger'와 함께 '아노미Anomie', '불안감Anxiety'과 '소외Alienation'를 네 가지(4A) 프레카리아트의 불안정 정서로 구체화했다. '아노미'는 일종의 자포자기 정서를 의미하며, '불안감'은 늘상 비정규직 청년과 공존하는 심리적 상태로 자신이 극단의 상태에 있고 단 한 번의 실수나 불운에도 현재 소유한 것조차 잃을 수 있다는 강박에서 발생한다. 마지막으로 '소외'는 작업장내 노동관계에서 오는 소외마냥 시급을 받는 누군가 열심히 무엇인가를 하지만 그 일이나 결과에 대해 어떤 목적의식을 결여하거나 심리적으로 공동 현상이 발생할 때 나타난다.

22 일본인이 주로 쓰는 토종 소셜네트워크서비스.

23 일본 정부의 후생노동성 산하 기관인 '노동기준감독서'를 지칭하고, 줄여서 '노기'라고 말한다. 이 공공기관은 노동기준법을 지키지 않는 기업에 대한 법적 제재를 담당하고 있다.

3부 비판적 제작과 기술미학

6. 사물 탐색과 시민 제작문화

기술은 삶을 구성하는 여럿 가운데 작은 부분에 지나지 않았다. 허나 이제는 모든 곳에 스며들고 삶을 규정하고 있다. 아이러니하게도 인간을 위한 기술이 차고 넘칠수록 우리 인간의 미래에 대한 불안과 위험은 더욱더 커지고 있다. 왜 그럴까? 가장 큰 이유는 가면 갈수록 인간 자신이 기술을 '부릴 수 있는' 능력이 퇴화했기 때문이다. 이미 장자莊子는 인간이 기계로부터 사물의 본성을 읽는 총명한 시야를 어지럽힌다는 점을 크게 일깨운 적이 있다.

> … 有機械者 必有機事 有機事者 必有機心
> 機心存於胸中 則純白不備 純白不備 則神生不定
> 神生不定者 道之所不載也 吾非不知 羞而不爲也
> ―
> 「天地」

(중략) 기계機械라는 것은 반드시 기능機事이 있게 마련이다. 기계의 기능이 있는 한 반드시 효율을 생각하게 되고機心, 효율을 생각하는 마음이 자리 잡으면 본성을 보전할 수 없게 된다純白不備. 본성을 보전하지 못하면 생명이 자리를 잃고 생명이 자리를 잃으면 도道가 깃들지 못하는 법이다.

장자 말을 다시 옮기자면, 자본주의 체제의 기술은 '기심機心'에서 오는 도구성과 효율성 논리를 키웠으나 사물의 본성을 흐려 인간의 사물을 보는 능력과 지혜는 계속해 낮췄다고 볼 수 있다. 갈수록 기술의 진화 방향이 평범한 인간의 삶과 멀어지고 시장과 통치

의 도구적 효율성에 갇혀 그 물성이 지닌 올바른 쓰임을 잊는다는 것이다. 그러다 보니 대신해서 이를 소비하는 인간의 손끝과 말초 신경의 감각만이 기괴하게 과잉 발달해가고 있다. 현대인은 기계를 쓰는 데 능숙하나 그 기계와 기술이 지닌 고유의 설계를 파악하지 못하는 처지에 놓인다. 안팎으로 차고 넘치는 기술은 세상에 접근하는 투명성을 증대하기보다는 어찌하지 못하는 저 멀리 어두컴컴한 '암흑 상자black box'로 존재하는 밀봉된 기술의 미래로 우리를 인도하고 있다.

3부에서는 온갖 자본주의 기계가 우리의 말과 행동을 조절하고 촉진하는 '기계 예속'의 상황에서 벗어날 수 있는 일종의 대항 기획을 시도한다. 이 장은 그 방법의 일환으로 제작製作이란 개념을 제안한다. 제작은 자본주의적 통치 기계의 원리를 해독하는 지혜의 독법이다. 기계와 예속을 벗어나는 길이 단순히 그 질서를 폐절하자는 반문명론이나 러다이트류의 기계파괴론과 같은 무모함이 아니다. 오히려 몸을 써서 기계와 기술의 원리를 파악하고 마음으로 체득해 그 맥락을 비판적으로 이해하려는 사물 제작의 지혜에 희망을 걸어야 한다고 본다.

제작은 '메이커maker' 혹은 '메이킹making' 개념과 구분된다. '메이커' 개념은 '4차산업혁명'의 하위 기술 영역이기도 한 '메이커 운동'의 역사적 경험에서 출발한다. 서구에서 수입되어 번역된 지금의 '메이커 운동'이나 '메이커 문화'는 새로운 이용자 창작 활동 기반 기술 브랜딩이자 문화사업과 과학문화 진흥 사업 등 정부의 신규 정책 과제에 가깝다. 이는 사물의 원리와 수행에 대한 이해나 강조보다는 만들어진 것의 겉모습과 스타일에 집중해 특정의 산업 가치를 담은 '굿즈' 아이템 생산에 주로 연계된다는 아쉬움이 있다. 거칠게 보면, 하이테크 사물과 기술 기능에 숙달된 소상공인 만들기 범국민 프로젝트가 메이커 운동의 실체인 셈이다.

제작 행위는 이와 달리 사물과 인간, 인간과 인간이 호혜와 공생의 관계를 새롭게 맺는 수행의 과정이다. 제작은 인간 두뇌와 양손을 활용해 사물의 본성을 더듬으며 변형을 가하는 능동의 과정이며, 이로부터 신체가 얻은 각성과 성찰을 다른 이와 함께 나누려는 사회적 실천 행위라 할 수 있다. 제작은 우리 주위에 존재하는 물질계의 거의 모든 사물^matter; material을 만지고 감각하며 테크놀로지의 원리를 깨닫고 설계하는 과정이다. 동시에 디지털 소프트웨어, 알고리즘, 코딩 구조 등 비물질계의 원리를 이해하고 기술 사회적 대안을 찾는 일이기도 하다. 그렇게 제작은 암흑 상자 같은 사물과 기술에 대한 현대인의 무딘 몸을 일깨워 퇴화한 몸과 잃어버린 기술감각을 회복하는 행위다.

　　제작 문화의 특징은 다음과 같다. 첫째, 제작은 주로 사물에 새로운 변형을 가해 새 생명을 불어넣는다는 점에서, 사물과 인간 신체로 연결되는 '수행적' 과정이 중요하다. 또한 그 뒤 사물에 대한 '비판적^critical' 해석과 의식의 각성과 희열 과정을 동반한다.[1] 인간이 관계를 이뤄 사는 사회와 문화에 대한 본질을 파악하기 위해 비판하는 학문 자세가 필요하듯, 제작은 산업 기계의 논리를 넘어서 사물에 대한 수행성의 실천 미학을 통해 이미 권력화된 사물과 기술의 이치를 관통하는 '비판' 혹은 '성찰' 행위라 볼 수 있다.

　　즉 제작이 비판적인 이유는 실제 제작인制作人은 사물과의 교감 과정을 통해 사물의 현재 쓰이는 기능과 의미 너머를 살피기 때문이다. 제작만 하고 성찰의 비판적 과정이 없다면, 이는 그저 하나의 사물을 다루는 데 능한 '달인'이거나 아니면 '멀티태스킹'에 능한 현대인에 불과하다. 하지만 '비판적' 접근이란 사물의 관성화된 관찰 방식이 아닌 사물의 권력 작동을 읽고 사물-인간의 호혜적 공존의 가능성을 타진하려는 실천적 태도다. 이는 사물의 해방적 본성과 이치를 터득하는 데 도움이 된다.

둘째, 제작은 시장 기술에 대한 반反 권위에서의 유쾌한 실험이자 탐색적 수행 과정이 기본 원리가 된다. 오늘날 급변하는 기술 혁명 시대에 물리적 대상에 손과 몸을 써서 사물의 이치를 궁구하자는 말이 마치 반문명론이나 기술 낭만주의를 도모하는 순진한 주장 같이 들릴 수 있다. 그야말로 현실 논리에 뒤처진 구태의연한 주장처럼 말이다. 하지만 제작은 인간이 이룬 기술 문명을 부정하려 하지 않고 오히려 그 원리의 이해를 통해서 지혜에 이르려는 최선의 방도다. 이는 로테크 사물은 물론이고 인공지능 로봇처럼 첨단의 하이테크 기술까지 자유로이 관통해 사유하고 다룰 수 있는 인간을 통찰해야 하기 때문이다. 예컨대 누군가 첨단 기술의 '암흑 상자'에 손을 내밀어 어두운 곳 어딘가를 이러저러하게 느끼고 만지작거리는 행위tinkering는, 처음에는 낯설고 어렵기에 쉽게 공포감을 느끼게 할 것이다. 허나 곧 암흑 상자에 있는 물체가 무엇인지를 깨닫는 순간, 단순한 팅커링은 기계 설계에 대한 흥미진진한 탐구 행위로 바뀌게 된다.

셋째, 제작은 사물과의 교감을 통해 기술의 설계 원리를 체득하면서 앎과 통찰의 기쁨을 얻게 한다. 동시에 잃어버렸던 내 몸 깊숙이 퇴화된 기술감각을 다시 찾고 소환하는 회복의 과정이기도 하다. 물론 시작은 어렵다. 이미 내 몸의 감각이 소비자본주의의 양식에 길들여져 있기에 더욱더 그렇다. 우리는 현존하는 자본주의 시장질서가 끊임없이 인간의 기술감각을 후퇴시켰던 것을 잘 알고 있다. 그럼에도 손끝에 닿는 기술 사물의 질감을 익히다 보면 우리 몸을 일깨워 그것의 설계와 원리에 대한 이해에 곧 닿을 수 있다. 직접 사물의 질감을 느끼는 미적 체험은, 손끝에 닿는 시계 수리공의 태엽의 감촉에서, 플랫폼 알고리즘을 짜는 프로그래머의 코딩 설계에서, 의자를 만들기 위해 나무를 자르는 목공인의 손작업 등에서 얻는 희열과 같다. 제작의 수행성은 이제껏 문제였

던 '인간중심주의anthropocentrism'적으로 사물을 마구 다루는 것이아 니다. 사물-인간이 맺는 조화로운 관계에 의해 이뤄진다. 이 점에 서 제작은 기술적 대상과 함께 몸 전체로 관계 맺기를 시작하지만 궁극적으로 사물에 대한 온전한 이해를 통해 대안적 실천을 도모 하는 '기술 성찰'의 과정에 가깝다.

넷째, 제작은 자본주의 (지적) 재산권의 강제와 기술 코드화로 사물을 왜곡하는 행위를 바로잡는다. 지적 재산권 등으로 꽉 막힌 첨단 기술의 '암흑 상자'를 우회해 들여다보며 이의 왜곡과 독점에 서 벗어날 수 있는 현대인의 기술 생존 가이드 혹은 기술 공생 방 법을 제시한다. 자본주의는 자신이 만든 노동의 산물을 제작자까 지도 소외시키고 제작된 사물의 내면을 들여다볼 권리와 거의 모 든 지식에 대한 자유로운 접근권도 박탈해왔다. 지적 재산권 체제 로 사물을 기술적으로 우회하거나 열어보는 것이 불법으로 간주 되기에 현대인의 기술감각은 무뎌질 수밖에 없었다.

상품화된 사물 설계의 이와 같은 폐쇄성은 '계획적 노후화planned obsolescence'로 더욱 악화되기도 했다. 사물을 강제 폐기해 소비자 가 사물의 원리에 익숙해지는 것을 막는 자본주의 생산 기제는 '최 신'이란 미명 아래 거의 모든 상품을 빠르게 구식으로 만들어 폐기 하는 식이다. 폐기 후 강제 소비와 스펙터클의 욕망을 동원해 상 품화된 사물의 시장 순환과 속도를 조절하면서, 사물의 '진부함'과 '구식'에 불편해하고 최신 기술의 기종과 첨단 사양을 지닌 사물에 열광하도록 우리를 길들였다. 예컨대, 설사 고장 난 스마트폰을 열 어보더라도 이를 어찌하거나 고쳐 쓸 능력 또한 퇴화한 무기력한 인간이 된 것이다.

다섯째, 제작은 자신이 경험한 것을 타자와 공통화해 사물의 원리를 함께 나누면서 공생공락conviviality을 도모하는 연대의 과정 이기도 하다(Illich, 1973). 홀로 몸의 감각을 일깨우는 행위가 개인

심리적 힐링에 머무를 공산이 크다면, 인간-사물 사이의 경험과 기억을 누군가와 공유하는 일은 보다 넓게 내 몸과 다른 몸과 부딪히며 평등하게 소통하려는 사회적 협업과 증여의 가치를 낳는다.

결국 어떤 사물의 원리에 이르기 위해 뜯어보고 다시 고쳐 쓰는 제작문화는, 동시대 자본주의가 강제하는 몸 감각의 퇴화를 유보해 전체 사물 구조와 설계를 볼 수 있도록 성찰의 감각을 되찾고, 인공 사물로부터 호혜적 기술감각을 쌓아 모든 생명과 공존의 삶을 도모하려는 실천 행위라 할 수 있다.

수행적 제작의 의미

제작이 주목받고 있는 것은 최근의 현상만은 아니다. 이미 역사적으로 제작과 흡사하게 사물을 다루는 전문 영역이 존재해왔다. 예컨대, 장인문화가 그러하다. 천부적인 손재주를 지닌 도공이 견습공을 상대로 오랜 기간 훈련시키며 대대로 은밀하게 비밀 지식(비법)이나 숙련 비법을 전수하는 방식은 대표적인 장인문화의 제작 사례다. 하지만 특정 사물의 이치를 터득한 이들이 취하는 은밀한 지식 전수 방식은 매우 제한된 인적 관계에 머문 제작이라 볼 수 있다. 즉 사물에 대한 비법은 장인이 가장 아끼는 제자를 제외하고는 외부에 닫혀 있어서 그의 신변에 탈이라도 나면 아예 없어지거나 사장되는 일이 빈번했다. 무엇보다 문제는 장인이 지닌 비법 또한 때론 사물과의 끊임없는 소통에서 나오는 지혜의 소산이라기보단 배타적 매뉴얼로 굳어 독점적으로 전수되는 경우가 흔했다.

산업자본주의 체제에 접어들면, 매뉴팩처 공장이나 수공업 공정에서 기계를 만지는 숙련공 또한 자신이 속한 조직에서 뛰어난 달인과 같은 존재였다. 하지만 숙련공이 공장에서 행하는 사물 기계를 매개한 연륜 깊은 수행성은 사실상 인간의 자유 감각을 찾는 행위라기보다는 대단히 자본주의 구조적 이윤 수취의 공정에 몸

을 맡기는, 즉 특정 몸 감각의 기계 종속화 과정으로 몸 감각이 굳어지는 단순 반복 노동의 성격을 벗어나기 어려웠다. 누군가에 의해 주어진 강제 분업으로 숙련공의 노동은 사물에 대한 감각이 분절된 자본주의 기계 노동에 가까운 것이었다.

이러한 기계 노동과 달리, 제작을 매개한 몸 감각 회복의 흐름은 사물의 통합적이고 구조적인 설계를 읽는 눈을 갖게 하면서 생산의 예속적 상태를 벗어나게 한다. 마르크스는 이미 자본주의적 기계생산이 강제하는 노동의 예속 상태를 포착하고, 강제 노동의 사슬을 끊을 때만이 삶의 모든 영역에 걸쳐 우리의 몸 감각이 되살아날 것을 일갈했다.

> 사적 소유로부터 해방된 노동에는 우리의 모든 감각과 능력, 요컨대 "보기, 듣기, 냄새 맡기, 맛보기, 만져보기, 사유하기, 명상하기, 느끼기, 원하기, 활동하기, 사랑하기 등 인간이 세계와 맺는 관계들" 모두가 동시에 관여하게 된다. 노동과 생산이 삶의 모든 영역에 걸쳐서 이런 식의 확대된 형태로 파악된다면, 신체는 결코 사라질 수 없을 것이고 어떤 초재적인 척도나 권력에도 종속될 수 없을 것이다.[2]
> ─ 마르크스, 『경제학-철학 수고』, 1844

제작 문화는 마르크스가 언명했던 '사적 소유로부터 해방된 노동'이 우리 앞에 도래하기 이전에 이를 어느 정도는 미리 현실에서 징후적으로 관찰할 수 있는 여지를 준다. 오늘날 시민들의 제작 행위는 인간의 본원적 신체 감각을 되찾고 기술 예속에서 벗어나려는 인간 해방 과정에 일종의 징검다리다. 현대 자본주의 사회가 가면 갈수록 지능 첨단화하는 현실에서 제작을 매개한 노동 해방적 역할은 점차 더 커질 것이다. 예컨대, 사물과의 공생 감각에 의존한

제작 문화는, 자본주의 생산 시스템 내 분업으로 생긴 분절 감각 대신에 인간에게 사물의 통합적이고 구조적인 설계를 읽는 눈을 밝히면서 작업장의 종속적 주체가 아니라 삶의 자율적 주체로 사물을 마주하도록 이끈다. 제작 문화는 과거 장인의 도제식 비밀주의나 숙련공의 기계 예속 관계와 달리 사물-인간의 평등한 관계를 지지하는 '네오-장인'적 제작자 문화를 키워낼 것이다.

제작 행위에는 매우 보편적이고 평등한 문화가 깔려 있다. 테크놀로지의 민주적인 개방 조건 아래 누구나 손쉽게 적은 비용으로 생산과 소비 기술에 접근이 가능하고 짧은 시간에 오픈소스형 매뉴얼과 가이드를 통해 그 원리를 익히고 그만의 창작물을 만들어낼 수 있는 데에서 뿌리내린다. 오늘날 제작의 범위는 목공, 뜨개질, 수제화로, 아궁이, 가구 제작 등 핸드메이드 문화에서부터 아두이노Arduino,[3] 3D 프린터 등 오픈소스 하드웨어와 소프트웨어를 활용한 신기술 제작 행위 모두를 아우른다. 제작을 굳이 청년 세대의 하이테크 기술 놀이로 국한할 필요가 없는 이유다.

제작은 실제 아무것도 없는 무에서 무엇인가를 새롭게 창조한다는 의미보다는 사물이 새롭게 구성되는 과정에서 그 원리를 체득하고 깨우치는 '과정주의적' 혹은 '구성주의적' 삶의 지혜 추구에 가깝다. 삶의 현장에서 보자면, 제작은 자본주의적 시장 기능과 쓸모가 다한 사물과 기계를 깨워 흔들어 뜯어보고 뒤섞고 덧대어 새롭게 혼을 살리는 행위다.

오늘날 자본주의의 가전 기기나 전자 제품은 그 쓸모가 크게 남더라도 쉽게 폐품이 되기 일쑤다. 거의 대부분 수명이 다하지 않은 것들을 인위적으로 폐기하는 바람에 일종의 '좀비' 사물들이 되고 있다. "새로운 사물이 한순간에 구식이 되는" 현실에서 '첨단'의 기술 추구란 사실상 무망하다.[4] 그래서 제작은 소비자본주의의 폐기 문화throwaway culture와 싸우는 일에 가깝다.[5]

그렇게 사물을 새롭게 재해석하는 창의적 과정을 수리repair, 업사이클링upcycling,[6] 서킷 벤딩circuit bending,[7] 애드호키즘adhocism,[8] 중창重創[9] 등으로 불렀다. 우린 이로부터 제작 실천의 지혜와 영감을 얻고 있다. 이들 제작의 가족 개념은, 낡거나 폐기된 기술 대상을 시민의 통제력 아래 두려는 '고쳐 쓰는' 권리를 강조한다. 가령, 고쳐 쓰는 '수리'가 가미된 제작 개념은 우리에게 기술 활동의 흔한 관성을 뛰어넘도록 한다. 다시 말해 제작은 오래되어 죽은 듯 보이는 것과 새롭게 추가된 것 사이의 원활한 통섭 과정을 통해 궁극에는 인위적으로 수명을 다한 사물을 되살려 새롭게 생명을 불어넣는, 이른바 사물 '회복력resilience'의 생태정치적 전망과 닿아 있다.

'4차산업혁명' 변수와 시민 제작문화

이제까지 제작의 함의를 반영한다면 과연 우리 사회 속 기술의 적용 방식은 어떠해야 할까? 지금부턴 우리 사회 기술 열풍과 같았던 '4차산업혁명'에 대한 회고를 통해 제작의 자리가 무엇일지를 모색해보고자 한다. '4차산업혁명'이란 개념은 2016년 1월 다보스 세계경제포럼에서 언급됐다. 흥미롭게도 이 '4차산업혁명'이란 새로운 기술 전망은 다른 여느 나라에 비해서 한국에서는 이상하리만치 과열된 모습을 띠었다. 공식적인 4차산업혁명 언급 이후 몇 년의 시간이 흘렀으나 여전히 실체가 불분명하다. 그저 1980-1990년대 디지털 정보화에 이어 빅데이터와 인공지능 등 좀 더 첨단의 테크놀로지로 우리 사회를 확실히 갱신해야 국가가 편히 살 수 있다는 시대 명제가 크게 작동해왔다는 점은 분명한 사실이다.

'4차산업혁명'이라는 용어 자체가 외부로부터 수입되어 실체가 불분명한 용어이자 개념임에도 생각보다 빠르게 우리 사회 시민의 강박이 되어 가고 있다. '4차산업혁명'의 용어법은 언제부터인지 모르게 지난 정부의 정체 모를 '창조경제' 슬로건을 빠르게

대체했고, 대통령 직속 '4차산업혁명위원회'가 만들어져 운영되고 있고, 이제 COVID-19 국면이 되면서 '디지털 뉴딜'이라는 더 집중된 국가 사업으로 진화 중이다.

4차산업혁명이 지닌 기술 패러다임 전환 논리나 목표는 간단명료하다. 즉 빅데이터, 공유 경제, 가상·증강현실, 인공지능, 사물인터넷, 메이커 운동 등 첨단의 기술을 기반으로 대한민국 경제 부흥을 일으켜 다시 한번 기술 '선도 국가'로 우뚝 서자는 야심 찬 기획이다. 주목할 점은, 4차산업혁명의 여러 기술이 거의 모든 방면에서 오늘 한국 사회의 적폐와 현실을 돌파하는 혁신의 수사로 등극하고 있다는 점이다. 가만 그 주장들을 들어보면 이렇다. 우리는 인공지능을 '노동개혁' 혹은 노동유연화의 발판으로 삼아야 한다, 4차산업혁명을 완수해 또 한 번 IT강국 한국 이미지와 영예를 회복해야 한다, 글로벌 경제 패러다임의 변화에 앞서가는 국제 열강들에 뒤처지는 비극을 막고 경제적 선점에 '사즉생'의 자세로 덤벼야 한다, 4차산업혁명의 기술 혁신을 통해 '지능정보국가'를 실현하려면 코딩 교육만이 살길이다 등등.

이들 성장론을 추종하는 국가 엘리트들은 오늘의 4차산업혁명이 전 세계적으로 기술 패러다임 변화를 야기할 것이라 본다. 예를 들어, 국가 엘리트들은 2010년 독일의 「인더스트리 4.0」, 2015년 일본의 「로봇 신전략」과 중국의 「중국제조 2025」, 2016년 다보스의 4차산업혁명 논의와 미 백악관의 「인공지능과 자동화가 미치는 경제적 영향」 보고서 등에 주목한다. 국내 성장론자에게 서구에서 벌어지고 있는 이 같은 일련의 기술 재편 움직임은 열강들의 또 다른 자본주의 부흥 기획을 위한 정세 변화에 다르지 않다. 경제적 성공 신화의 반복을 굳건히 믿는 이들에게는, 늘 '한강의 기적(산업화)'과 '디지털 강국(정보화)'의 글로벌 훈장에 이어 또 다른 4차산업혁명의 기적을 만들어내고자 하는 일종의 국가 욕망

이 자리하고 있다.

미래형 기술이 시민들에게 마냥 혜택만을 안길 것인가? 알고리즘 자동화 지능기계로의 노동 대체로 인해 노동 기회를 박탈당한 인간의 노동권에 대한 사회적 책무는 무엇인가? 기술 혁신의 최종 수혜자는 누구인가? 우리의 기술 혁신 모델은 왜 늘 실리콘밸리식 혁신 구상에 목말라 하는가? 보다 본질적으로, 4차산업혁명은 누구의 것이며 누구를 위한 기술이고 재편인가? 이에 대한 진지한 논의 없이 4차산업혁명은 미사여구이거나 구름 위 선문답일 확률이 높다. 무엇보다 4차산업혁명의 가장 큰 문제는 실제 이것이 일상 시민의 기술이 될 때 삶과 기술감각에 어떤 변화가 야기될 것인지에 대한 진지한 논의나 성찰이 없다는 데 있다. 그저 대세의 논리이자 고용과 국부의 문제일 뿐이다.

국내 정보통신정책사를 다 훑어봐도, 동시대 시민 대중의 기술 참정권은 조금도 개선되지 않았다. 시민의 기술에 대한 참정권 없이 진행되는 현재 디지털 혁신론이나 비판론은 맹목이다. 이러한 맹목은 현실 지배적 기술권력의 지형을 오히려 공고화할 공산이 크다. 기술 혁신이란 이름으로 또 다른 야만의 시장을 미화하는 효과 또한 가세한다. 이제부터라도 정부와 기업의 입장을 넘어서서 이 같은 신종 기술 패러다임이 우리 사회에 어떤 함의를 줄 것인가에 대한 본질적 질문을 시작해야 한다.

우리가 앞서 봤던 시민 제작 문화는, 지금과 같은 기술 질주에 일종의 제동장치가 될 수 있다. 즉 이 사회에 기업과 정부의 주류화된 기술 해석을 넘어서 지금과 다른 기술 비판적 해석과 실천을 위한 가능성을 열어놓는다. 어쩌면 4차산업혁명의 신기술들을 시민 제작 문화의 시각에서 재사유하는 일은 사물의 본질을 정확히 들여다볼 수 좋은 기회일지 모른다. 하지만 국내 엘리트 중심의 논의 틀 아래 재생산되는 4차산업혁명 기술의 덕목들은 지배적 기

술 숭배 신화를 유지하고 연장하는 데 주로 기여한다.

예를 들어, 빅데이터는 데이터 비즈니스 활성화를, 플랫폼 경제는 자원의 효율적 배치를, 사물인터넷은 유통의 혁신을, 가상·증강현실은 새로운 엔터테인먼트 사업을, 인공지능은 인간 노동의 자동화를, 메이커 운동은 유연한 일자리로만 부각된다. 이들 국가 슬로건에서 신기술이 시민 대중의 삶에 어떤 실제 효과를 미치는지에 대한 논의는 실종되어 있다. 이를테면, 기술로 매개된 약자 포용과 공생의 기술 전망의 지향은 어디에도 찾아볼 수 없다. 그렇다면 진정 4차산업혁명에서 시민 제작문화의 가치들을 확산하려 한다면 어떤 대안들이 제기될 수 있을까? 지금부턴 시민 주도의 제작문화 아래 가능한 신기술의 확장성을 잠시 살펴보고자 한다.

하나, 빅데이터 시민인권

현대 권력은 거대한 빅데이터 알고리즘 기계를 갖고 (비)자발적 방식을 동원해 현대인에게서 생성되는 (빅)데이터를 수취해 이윤을 내고 통제의 힘을 확보하는 형태로 변모하고 있다. 과연 자본 권력으로부터 시민 자신의 정보인권과 데이터 통제력을 어떻게 다시 탈환할 수 있을까? 소프트웨어 코드와 데이터 알고리즘으로 형성되는 데이터 권력은 다른 무엇보다 '비가시성'과 '불가해성'에 기댄 암흑 상자 코드와 강제적 재산권을 동원해 현대인의 데이터 신체를 '이음새 없이 매끈하게' 전자적으로 관리하고자 한다. 시민 스스로 데이터 인권을 지키는 방식은 데이터 신체의 자본주의적 기획을 제어하는 일을 함께 도모해야 한다. 이를 위해서는 시민 데이터에 대한 기업의 사적 활용에 대한 투명성 확보가 시급하다. 비식별 가명 정보들도 한데 모이면 특정 신원이 드러난다는 사실을 인정한다면, 빅데이터의 비즈니스 활용은 데이터 인권의 측면에서 접근해야 한다. 근본적으로는 빅데이터 부당 수집 및 자동 프로

파일링에 대해 시민 자신의 반론권 혹은 거부권을 충분히 보장해야 함은 물론이다. 더불어 정부와 기업은 사회적으로 민감한 데이터 알고리즘의 경우에 필히 그 작동 원리를 투명하게 공개하고 시민들은 그것의 기술 원리에 대해 설명을 요구할 권리를 지녀야 한다. 제작문화의 측면에서 보자면, 시민 자신이 생성한 데이터들을 함께 공동자산화 하고, 그 권리에 대한 공동 소유와 개방적 운영에 대한 공동체 규칙들을 하나하나 만들어나가야 할 것이다.

둘, 가상·증강현실(VR·AR)의 공통감각 구축

가상·증강현실은 우리에게 그저 '메타버스metaverse'라 불리는 신생 문화산업의 미래일 뿐일까? 이들의 신기술에서 그 어떤 제작문화의 가치나 시민 자율의 기술감각을 찾거나 확대하는 일은 어렵기만 할까? 물론 신기술에 대해서 소비가 가장 먼저 질서를 잡기 때문에 이로부터 어떤 공익적 대안을 읽기는 만만하지 않다. 하지만 징후적이라도 다음과 같은 예는 디지털 현실 증강의 긍정적 방향과 관련해 시사점을 지닌다. 예컨대 여성혐오에 기댄 강남역 살인 사건과 지하철 구의역 청년노동자의 사망에 대한 대중의 추모 방식을 보자. 이들 사례에서 시민 다중은 사회적 애도의 공통감각을 스스로 개척한다. 즉 너무도 익숙한 가상의 140자 트윗과 댓글의 '소셜' 디지털 감각마냥 현실에서도 '포스트잇' 메모지에 담아 공감의 정서를 표현했다. 시민들은 소셜 웹 포스팅 대신 물리적 사건 현장에서 포스트잇이란 유사 트윗 매개체를 갖고 사회적 애도 행위를 수행했던 것이다.

또 다른 예로, 김지나 감독의 가상현실 다큐멘터리 작품 〈동두천〉(2017)을 살펴보자. 동두천 미군들에 의해 벌어졌던 '윤금이 피살 사건'을 모티브로 한 이 영상 작업은 사회적 소수자인 기지촌 여성에게 가해진 폭력을 관객 자신이 당시의 시공간으로 들어가

함께 몰입하는 방식을 취한다. 여기서 가상 현실 기술은 관객이 사회적 타자의 역할을 시뮬레이션 하면서 공감과 연대를 유도하는 기제로 활용된다. 이들 포스트잇 정서와 VR 다큐멘터리는 가상의 물리적 현존감 속에서 사회 정서와 정동을 적절히 재현하고 증강하며 궁극에 연대의 새로운 기술감각의 생성 가능성을 찾는 과정으로 읽을 수 있다.

셋, 인간-인공지능, 평평한 공생 관계

인공지능의 현재와 미래는 어떠한가? 대체로 낙관과 공포 극단에 머물고 있다. 자동화 지능기계를 통해 좀 더 인간-기계 사이 평등한 공생의 관계를 도모하는 논의는 아직까지는 크게 부족하다. 인공지능의 도구적 합리성은 인간의 욕망이 반영되어 크게 득세한다. 대개 인공지능을 숭배하는 이들은 이를 중립의 투명한 거울처럼 보면서, 상대적으로 인간 사회의 편견을 재생산하는 인간-기계 사이 공모 관계를 외면한다. 그래서 기술주의자들은 현실의 편견이 사회적 기계로 이입되더라도 겉으로 쉽게 드러나지 않는 기술 왜곡 현상, 즉 인공지능의 편향에 관대하다.

기술 체제 속 사회적 편견을 털어내는 일은, 인공지능 생명체인 "테크노타자들과의 새로운 사회적 접속 형식을 만들고 새로운 사회적 결합 관계를 창조하는 것"에 다름 아니다(Braidotti, 2015: 134). 인간중심주의에 기댄 인공지능의 도구적 접근은 기계나 사물의 존재론적 지위에 대한 정확한 성찰보다는 인간의 체제적 기능과 효율을 중심 논리로 삼게 되면서 최악의 경우에는 기술 재앙이나 인류 절멸로 다가올 수 있다. 가령, 인간과 새로운 포스트휴먼 기계 사이의 공생 모색, 인간 신체의 자동 기계 예속과 기술 실업 문제에 대한 개입과 대책 마련, 사회적 타자를 혐오하고 차별하는 남성 기술의 대안 모색 등 인공지능 논의에서 배제되고 소외된

기술 실천적 논의를 시작해야 한다.

기술적으로 비대면 자동화의 똑똑한 알고리즘으로 구성된 인공지능 세계에 비교되는 지체, 지연, 흑백, 저해상, 잡음, 버그, 돌연변이 등 신기술과 지능기술의 소외적 존재자에 대해서도 주목할 필요가 있다. 이들은 우리가 넘어서야 할 투박한 과거나 미숙한 기술적 오류가 아니다. 외려 이 모두를 후기자본주의적 사물 소외와 기술 한계의 민낯을 드러내는 중요한 복선으로 받아들일 필요가 있다. 이 모든 기술 약자를 시민 제작문화의 힘으로 다시 일으켜 세워 인간과 평등한 연대의 결사체를 만들어내는 일이 무엇보다 중요하다. 이럴 때 인간 사이에서뿐만 아니라 신기술의 광풍에 스러진 사물 기계까지 포함하는 기술 생태정치의 전망이 열린다.

넷, 약탈의 공유 경제와 호혜의 플랫폼

온라인 플랫폼을 주축으로 하는 '공유 경제'(중개 플랫폼 경제의 국내 용법)에서 '공유' 개념은 실제 무늬만 재화와 노동을 나눌 뿐 나눈 것의 민주적 분배와 보상이나 사회적 증여 효과가 거의 없는 것으로 드러났다. 이러한 공유 경제는 플랫폼을 매개한 유무형 자원들, 인간의 노동까지도 최적화 논리를 강조해왔다. 이는 오히려 인간을 생명이 아닌 자원처럼 취급하는 임시직 경제인 긱경제gig economy로 몰아넣는다는 사실을 확인했다.

우버의 프리랜스 운전자나 아마존닷컴의 미캐니컬 터크Mechanical Turk라고 불리는 무수한 '유령 노동자'들이 익명의 고용 없는 개인 사업자와 노동자로 추락한 지 오래다. 이들 플랫폼은 분 단위로 쪼개어 자원과 노동을 찾고 제공하면서 극한의 노동 통제의 알고리즘 기술을 구현하고 있다.

플랫폼 기업들의 노동통제를 어떻게 볼 것인가? 이 책의 2부에서 살폈던 위태로운 노동 청년들의 모습을 떠올려보라. 그들의

노동은 자율적 삶을 영위하기보다 플랫폼 업자가 만들어놓은 스마트폰의 원격 통제와 알고리즘의 계산식에 의해 관리되고 있다. 이의 대안은 노동 행위와 결과의 정당한 보상이 가능한 그들 자신의 대안 플랫폼을 구상하는 데 달려 있다. 마치 '인간 시장'처럼 되어가는 자본의 플랫폼 브로커의 독점 소유를 배제하고, 플랫폼 노동자들의 '공통' 규범 아래 노동과 자원의 이익을 재전유할 플랫폼 협동주의platform cooperativism의 공동 결사체를 만드는 일이 관건이다. 궁극적으로 '공유' 경제의 원래 뜻을 살리자면, 이는 재화와 노동 흐름의 민주적 배치가 가능한 수많은 실질적 공유共有, commoning 플랫폼들의 설계와 실현을 기축으로 하는 기술 민주주의의 실현에 다름 아니다.

다섯, 메이커 운동과 성찰적 기술감각

4차산업혁명의 공식화된 '메이커 운동'은 자가제작의 가내 수공업과 하드웨어 코딩 기술의 소비 시장 활성화에 다름 아니다. 이는 실제 시민 다중의 창·제작 능력을 진작하는 원동력과는 좀 멀어보인다. 기술 성찰의 관점에서 오늘 제작 행위가 우리에게 무엇을 의미하는지에 대한 반성적이고 기술 실천적인 질문으로 되돌아가야 한다. 기술철학자 랭던 위너(Langdon Winner, 2010)는 진즉에 주체적인 기술 수용이 부족하고 기술을 단순 도구적 활용에 입각해 그 변화 과정에 휘둘리는 사람이나 증상을, '기술 노예technopeasants' '기술치technotards' '기술 몽유병technological somnambulism' 등의 비유적 개념을 갖고 비판했다. 메이커 운동은 위너가 명명한 기술병 환자와 증상의 사회적 치유에 맞춰져야 하지만 주류 사회는 제작 행위를 산업화된 소비형 제작 활동에만 주로 연결한다. 즉 메이커 운동에는 시장 혁신과 성장의 레퍼토리가 있지만 구체적으로 잃어버린 시민의 기술감각을 되찾는 비판적 과정을 상실하고 있다. 지금처

럼 국가 유관 기관들과 지방자치단체가 나서서 메이커 운동을 주
도하는 상황은 오히려 제작 문화의 기술 반성적 가치를 심각히 배
제하고 기술 세례에 열광하는 분위기만 조장한다. 국내 메이커 운
동이 많은 부분 공공 기관들의 사업 브랜딩의 일부로 포획된 까닭
이다. 중앙 정부와 지자체 등 공공 기관들은 신흥 메이커 문화에서
먹거리와 정책 홍보 이상의 것에 도통 관심이 없다는 점도 치명적
이다. 제작 문화의 기술사회 비판적 가치 확산은 사라지고 그렇게
민간 제작자들의 아이디어를 선점해 산업화하는 정책 브랜딩 사
업으로 자리 잡고 있다.

또 다른 우려 지점은, 4차산업혁명의 메이커 운동에서 고용
불안과 인공지능 등 기술실업을 극복해보려는 관료주의의 욕망이
다. 가까운 미래에 인공지능과 로봇이 급속히 '노동의 종말'을 낳
는 원인이 될 수도 있지만, 중개 플랫폼 노동자나 메이커 운동을
통한 청년 메이커 양성으로부터 고용을 또 다른 방식으로 촉진할
수 있다는 가정이 깔려 있다. 여기서 국가 엘리트가 가지고 있는
가장 큰 오류는 '안정된 일자리' 없는 고용 효과에 있다. 배달 라이
더와 메이커는 사실상 안정된 정규직의 확대와 무관하다. 알고리
즘에 매달려 죽기 살기로 달리는 배달 노동자만큼이나 아마추어
굿즈 제작으로 생계를 근근이 이어가는 수많은 위태로운 자영업
자를 양산할 확률이 높다. 정부 관료들의 메이커 운동을 통한 실업
문제 해결이라는 해법이 오히려 매우 척박한 고용 시장을 낳을 수
있다는 사실을 염두에 둬야 한다.

위로부터 강제된 메이커 운동으로 인해 기울어진 운동장을 바
로 잡을 아래로부터의 시민 제작문화의 활력이 필요하다. 그러기
위해서는 지역 사회 현실 속 적절한 대안의 기술 유형을 찾는 시민
들의 기술 공동체적 수행과 실천 경험들을 축척하는 일이 필요하
다. 4차산업혁명의 과장된 신화로 무장한 메이커 운동은 오래전

부터 이어져 내려오는 우리의 수공예 운동이나 적정기술 등 로테크 기반 수·제작 문화를 배제하는 경향이 크다.

제작문화 현장에서 필요하고 적용 가능한 기술감각의 배치를 지역 주민들과 함께 협의하며 만들어가는 과정에 가깝다. 이는 국가 기술 산업 정책에서 흔히 나타나는 '발전주의'적 전망과의 충돌도 유발할 수 있다. 즉 첨단 기술과 시장 중심의 메이커 운동을 벗어나 시민의 삶에 필요한 그리고 누구나 쉽게 접근할 수 있는 적정한 기술 제작문화가 요구된다. 이는 시민 기술 문해력의 문제와도 연결된다.

비판적 제작과 공생적 가치

이 장에서는 독자에게 제작 문화의 개념, 정의, 특징, 범위 그리고 현장의 4차산업혁명 논의 속 제작문화의 가능한 사회 역할을 담아보고자 했다. 제작 문화란 결국 사회적으로 기술 권력이 강권하는 첨단 기술의 암흑 상자 논리를 벗어나 사물 대상을 요리조리 뜯어보고 살펴 그 이치를 얻고 사물의 이치를 타자와 공유하면서 왜곡된 사물 설계를 바로잡아 나가는 실천적 지혜다. 4차산업혁명의 비판적 검토를 통해서 우리는 주인-노예의 테크놀로지 논의와는 다르게, 시민의 기술감각을 진작하는 기술의 성찰적 가치들이 어렴풋하게나마 구상될 수 있음을 감지할 수 있었다.

즉 빅데이터에서 디지털 인권의 새로운 차원을, 가상·증강현실에서 새로운 사회적 체험 감각 확산을, 공유 경제에서 협업의 문화를 통한 대안적 플랫폼 생성을, 인공지능에서는 기술편견을 넘어서 '인간-아닌' 것과의 호혜와 공생을 그리고 메이커 운동에서 비판적 제작 과정을 통해 성찰의 기술감각을 되찾는 계기로 삼을 수 있다는 점을 확인했다.

결국 제작은 자본주의의 줄그어진 상업 기술과 기계의 설계

방식을 자율적으로 바꿔 좀 더 사물의 본성과 이치에 맞게 재설계하는 행위다. 4차산업혁명 등 첨단 기술 미래의 불투명한 조건하에서, 제작은 우리 주변의 사물들을 민주적으로 제어 가능한 공존의 대상으로 바꾸는 실천 작업에 해당한다. 평범한 우리 스스로 기술에 성찰적으로 개입하고 기술에 대한 감수성 회복을 요청하고 더 나아가 기술과잉의 신화를 해체한다면, 사물의 지배 논리를 바꾸는 것은 그리 어려운 일만은 아니다.

오늘 한국 사회는 첨단 기술의 긍정적 비전과 열망에도 불구하고, 인공지능에 의해 사라지는 일자리, 빅데이터와 생체 정보의 무차별 수집으로 인한 개인 정보의 오남용, 플랫폼 알고리즘 기술로 인해 더 나락으로 빠져드는 자영업자와 비정규직 노동자의 지위, 청(소)년의 노동권과 정보인권을 위협하는 스마트미디어 환경 등 과학기술로 매개된 사회 문제가 계속해 목도되고 있다. 4차산업혁명이 됐든 디지털 뉴딜이 됐든 이제는 성장 숭배를 벗어나, 테크놀로지에 대한 보다 실제적인 시민사회적 전망 논의를 제기할 때다. 기술 패러다임의 전환 논리는 시민에게 강압적으로 부과되는 방식을 벗어나야 한다. 신기술 도입은 일방의 테크놀로지 정책 프로파간다 과정이 아니어야 한다. 더불어 시민 스스로 오늘날 복잡한 기술들로 파생되는 심층의 관계들을 파악할 수 있는 최소한의 지식이나 통제력 혹은 접근성을 획득하도록 하는 비판적 기술 리터러시를 배양하도록 해야 한다. 시민의 제작문화는 몸과 두뇌의 감각을 자극하면서 기술의 심층 설계에 다다를 수 있도록 이끌면서 기술감각을 확장하는 '비판적' 리터러시의 방법론을 고안해야 한다. 자세한 내용은 다음에 이어지는 7장을 참고하자.

무엇보다 아래로부터의 제작 문화가 개인 차원의 기술 성찰에 자조하지 않고 사회적 공생의 효과로 연결되려면, 소규모 마이크로 제작자가 시장에 의존해 벌이는 '먹고사니즘' 해결의 프리랜서

제작 방식을 넘어서도록 해야 한다. 생존만을 위한 '생계형' 메이커 운동은 궁극에는 약탈적 기업 논리에 흡수되면서 그 생존의 미래조차 불투명해지기 마련이다. 기업이 제작 아이디어나 제작물 대부분을 지적 재산권으로 사유화하는 현실은 이를 더 악화한다.

일반 아마추어 제작자는 무언가 사물을 변형하는 데 합법과 비합법의 경계에 설 수 밖에 없는 어려움이 늘 상존한다. 결국 국내에서 자율의 제작자로 시장에서 버티고 살아남으려면 비판적 제작 문화를 실현하기 위한 제작 커뮤니티와 함께하려는 연대의 구상이 마련되어야 할 것이다. 요컨대, 구체적으로 시민 스스로의 제작 공동체를 꾸리려면 상호 공생이 가능한 대안 플랫폼 구성과 안착이 동시에 필요하다. 하지만 시장 내 제작자들의 독자적 자생력은 말처럼 쉽지 않다. 플랫폼은 이에 참여할 이들이 존재해야 하고 자본주의 경쟁 구도에 무방비로 노출되어 있다. 그럼에도 비판적 제작을 위한 설계와 경험의 매뉴얼을 나눌 수 있는 제작자가 공생하는 협동주의 결사체들을 실험하는 의연한 도전이 필요하다.

좀 더 현실적 대안을 고민하면, 제작 플랫폼 구축은 물론이고 그 속에서 커뮤니티 구성원 사이에 상호부조와 사회적 증여의 형태로 공통의 유·무형 기술 자산을 안전하게 축적하고 이익을 평등하게 배분할 수 있는 조건을 마련하는 것이 중요하다. 제작문화는 바로 이와 같은 공통의 제작 기술과 기예의 독립된 시민 자산화의 기획 없이는 불가능하다. 가능하다면 비판적 제작문화를 함께 공감하는 제작자부터 솔선해, 기술 사물의 하드웨어와 소프트웨어의 시민 자산 목록을 만들어 기록하고 이를 함께 공유해 시민들이 창·제작에 쉽게 관여하고 동참하도록 하는 일이 급선무다. 이들 공통의 기술 자산 목록을 가지고 마이크로 창·제작자들은, '사회적' 특허 방식이나 공용 라이선스 모델을 도입해 대기업의 탐욕으로부터 그들 공통의 제작 매뉴얼을 법적으로 보호받으며 제작자 공

동체의 안정적인 재생산을 이뤄야 한다.

　　제작 플랫폼 공동체 구축 모델은 궁극에 자본주의 사물에 대한 탐색을 체계적으로 수행하는 창작과 제작 현장을 만들고, 기술사물을 매개한 현대 신체 관리와 통제 논리를 비판적으로 이해하고 이를 뒤바꾸려는 실천의 묘를 짜내는 단단한 시민 암묵지의 진지를 만드는 일과 같다. 물론 이와 같은 사물과 기계를 탐색하는 공부는 사회 전방위에서 널리 확대되어 이뤄질 필요가 있다. 다음 장에서는 좀 더 구체적으로 학적 대상으로서 비판적 제작의 전통을 깊이 있게 따진다. 제작문화의 이론 검토를 통해 이의 실천적인 사회 응용 가능성을 타진해보려 한다.

7. 비판적 제작과 리터러시

요즈음 '리터러시^{literacy}'란 말이 지면에 많이 오르내린다. 리터러시는 '문해력' 혹은 '문식력'이란 우리말로 쓰이기도 한다. 이 번역어는 초창기 리터러시 개념의 출발을 가늠해볼 수 있는 단서를 담고 있다. 근현대 시절 인쇄 신문과 책자의 제작은 일반 대중이 두루 읽고 독해할 수 있도록 문맹률을 낮추던 시기와 맞물려 있다. 즉 초기 리터러시는 대중의 문맹을 극복하기 위한 일종의 국가 계몽 프로젝트였다. 대중이 호응할 수 있는 최소 수준의 말길이 열리지 않으면 그 어떤 국가 통치성의 논리도 작동하기 어려웠던 까닭이다.

　근래 리터러시 개념은 좀 더 첨단의 신기술 시대에 적합한 시장 인간형 양성에 집착하는 듯 보인다. '미디어 리터러시'란 전통적 개념과 더불어, '디지털 리터러시' '데이터 리터러시' '정보 리터러시' 등 유사한 개념들이 함께 쓰이고 있다. 단일의 통일된 쓰임새를 얻고 있지 못하지만 이들 리터러시의 용어에서 내리는 정의나 접근은 흥미롭다. 가령, '4차산업혁명 시대를 견디는 필수 능력' '초연결 시대 데이터 활용 능력' '지능정보사회의 새로운 국가 경쟁력' 등이 이들 리터러시 개념의 중요한 슬로건이자 설명 논리로 등장하고 있다. 한마디로 첨단의 디지털 테크놀로지 발전 국면에 맞게 시민 개개인이 기술 활용 감각을 몸에 익혀 그 흐름에서 도태되지 말고 시장 생존이 가능한 기술 경쟁력을 배양해야 한다는 맥락으로 읽힌다. 이와 같은 동시대 리터러시의 사용법은, 텔레비전을 켜기만 하면 흘러나오는 '5G' 이동통신사 광고, 가전 재벌사의 미래형 전자제품 광고, '4차산업혁명 위원회'의 디지털 혁신 슬로건 등과 꽤 비슷한 문맥을 갖고 포개진다. 즉 초창기 리터러시의

탄생마냥 이 또한 21세기형 국가형 기술 계몽 프로젝트와 흡사해져 가고 있다.

시장에 쏟아지는 신기술의 세례와 정부의 과학기술 대중화 사업 속에서 시민의 기술 활용의 감각이나 밀도는 극도로 예민해졌다. 이는 리터러시를 함양하고자 했던 주류의 시각으로 보면 꽤 성공적으로 보일 수 있다. 가령, 스마트 영상, 빅데이터, 초고속 통신, 플랫폼, 사물인터넷을 매개한 전자 소통의 급증은 우리 인간의 정보 활용 능력을 더욱더 빠르게 확장하고 있다. 하지만 아이러니하게 우리 대부분은 시장 소비자란 수동적 지위로 말미암아 끝없이 출시되는 신기술을 부지런히 활용해도 이상하리만치 기술의 이해도가 떨어지는, 즉 기술 통제력이 퇴화하는 상실감을 지속적으로 느끼고 있다. 실제로도 현대인은 스마트폰 배터리 한 번 직접 갈아본 적이 없거나 직접 교체할 이유가 전혀 없는 무기력한 상태에 놓여 있다. 테크놀로지의 설계를 이해하거나 고쳐 쓰는 대신 신기술을 둘러싼 기능과 효율에만 집착하며 소비만 반복해서 생긴 부작용이다. 오늘날 인간은 이렇듯 기술을 소비하고 읽는 능력에는 뛰어나지만 그 설계를 이해하고 쓰는 능력에서 퇴화를 거듭하며 일종의 신종 '문맹'의 길로 접어들고 있다고 볼 수 있다.

기술에 대한 깊은 사유를 할 수 없는 현대인의 상태는 문맹에 가깝다. 현대 자본주의 체제에서 당연히 예견된 일인지도 모른다. 현대인은 첨단 소비자본주의에 길들여지면서, 테크놀로지의 '진부함'과 '구식'에 불편해하고 최신 기종과 사양을 지닌 사물에 집착하는 물신적 태도에 익숙해졌다. 소위 '플랫폼 자본주의' 체제는 테크놀로지의 내면을 들여다볼 권리나 거의 모든 지적 재산에 대한 접근권을 박탈했다. 기술 설계를 독과점하는 기업은 시장 소비를 촉진하기 위해 우회적 접근을 금지했다. 게다가 앞 장에서 본 것처럼 대부분의 기술 제품들을 끊임없이 쓰고 버리면서, 우리 대

부분이 사물과의 긴장 관계를 유지해왔던, 소위 제작하는 손과 몸의 기술감각은 퇴화를 거듭해오고 있다. 우리의 삶은 과거에 비해 더 전 지구적 학문의 장의 영향권 아래 놓이고, 첨단 테크놀로지 논리와 일상 문화 사이 경계나 틈이 사라지고 있다. 자본주의적 테크놀로지가 이제 더 이상 우리 삶의 외생변수外生變數가 아니게 되면서 단순히 사용하는 행위만으로는 기술에 대해 미디어 리터러시를 확보하기 어려워졌다.

제작문화가 주제인 이 두 번째 글은 좀 더 그 이론적 기초를 다지는 내용을 담고 있다. 제작문화가 일상에서 시민들이 기술과 관계 맺는 현장 문화라면, '비판적 제작critical making'이란 개념은 좀 더 시민 리터러시 함양과 연계된 학술 개념이다. 즉 '비판적 제작'은 인간을 둘러싼 인공 사물에 대한 접근 원리를 살피고, 이를 바탕으로 동시대 기술 환경의 뒤엉킨 실마리를 풀 중요한 실천을 모색하는 방법이라 볼 수 있다.

다시 말해, 비판적 제작은 기술 사물 자체를 탐구 대상으로 삼아, 그 내부를 뜯어보고 새롭게 고치는 '수행성'의 성찰과 실천을 강조하는 리터러시 프로그램 마련과 연계돼 있다. 이는 미디어 이용자들이 현실을 압도하는 첨단 테크놀로지와 콘텐츠 과잉에 한 발 물러나 그들 주위를 둘러싼 미디어 기술 대상들의 '물성materiality' 적 본질을 비판적이고 성찰적인 방식으로 독해하려는 것은 물론이고, 좀 더 사회 호혜적인 방향에서 기술을 재설계하려는 실천적인 기술문화의 한 갈래라 할 수 있다.

문화연구 전통 이용자 연구의 경향

'손'을 매개한 제작 행위를 강조하는 것이 이용자 연구와 관련해 왜 학문적 확장의 계기이고, 또 그것으로 어떻게 새로운 기술 실천의 새로운 지평을 열 수 있을까? 전통적으로 '이용자 연구'는 미디

어 테크놀로지를 이용하는 역사 속 주체의 미디어 감각의 변화, 미디어 주체의 지위와 취향, 수용 및 태도는 물론이고 이들을 형성하는 당대 사회와 문화를 살피는 인문사회학적 전통에서의 접근 방식이다. 주로 이용자 연구는 자본주의 소비 시장, 특히 대중문화 속 미디어 텍스트의 재현 방식에 대한 해석과 비평을 통해 담론과 이데올로기의 숨겨진 맥락을 드러내는 데 집중해왔다.

 학문적으로 이용자 연구는 주로 미디어 내용인 영상 텍스트의 내러티브 분석과 비평을 통해 그리고 특정 영상 프로그램의 이용자 해석에 대한 질적 분석을 통해 미디어 수용 방식과 태도, 차이와 질감에 주로 집중했다. 초기 미디어연구에서 이용자 논의가 다소 미디어 기술 확산을 중심에 두고 그들을 균질의 '대중the mass'으로 간주하며 인과론적인 매체 효과 측정에 집중했던 것에 비하면, 이른바 미디어 텍스트 해석 주체로서 '다중the multitudes'의 이용자상을 염두에 둔 연구의 관점 변화는 상당히 큰 진전이었다고 볼 수 있다. 다시 말해, 미디어 콘텐츠를 어떻게 이용자가 선택적으로 수용하고 해석하는지에 관한, 이른바 개성을 지닌 이용자의 대중문화popular culture 메시지의 선별적 해석과 자율 판단 능력을 크게 강조해왔다. 이용자 문화연구는 그렇게 일방향적 대중 매체를 통해 중계되는 콘텐츠 내용에 대한 이용자 개인과 집단의 선별적 수용과 '디코딩' 해석 과정이란 텍스트 해독의 자율 능력을 주목해왔다.

 1990년대 중반경부터 인터넷의 상용화와 뉴미디어의 확산이 본격적으로 이뤄지면서, 대중 매체의 이용자 연구는 좀 더 진화했고 하나의 경향이자 붐처럼 학계의 관심을 끌었다. 왜냐면 대중 매체 시대와 달리 디지털 환경 속 이용자의 미디어문화 경험이나 참여의 능동성을 크게 확인할 수 있었기 때문이다. 특정 아이돌 '팬덤' 문화 등 미디어 수용자의 대중문화 관여나 참여 방식에 대해 문화연구자들이 크게 주목했다. 가령, 젠킨스(Jenkins, 2006)와 같

은 '이용자주의'적 연구는 온라인 미디어 문화콘텐츠 생산 주체로서 아마추어 유저들의 능동적 문화소비 활동에 대한 실증적 사례들을 모으고 이들의 긍정적인 하위문화 구성 역할을 높이 샀다.

미디어 기술 이용자의 능동적 해석과 참여 능력에 대한 주목에 이어서, 소위 '이용자생산콘텐츠[UCC]' 등 미디어·문화산업의 외곽에서 시민이 벌이는 문화 '창작' 능력 또한 주목받았다. 무엇보다 디지털 문화는 표준화된 문화생산 방식과 달리, 패러디, 혼성모방, 리믹스, 콜라주 등 시민 다중의 창의적 표현 영역에 숨통을 틔었다. 프로그래머, 웹서퍼, 브이제이[VJ], 유튜버, 인플루언서 등 다중의 문화 매개자가 새로이 합세하면서, 미디어 상징 기호의 지속적 변형과 혼성적 공유 행위를 통해 이른바 '포스트-프로덕션'의 가치를 만들어나가는 새로운 디지털 생산 주체가 되어가고 있었다(부리요, 2016: 26-27). 대중 매체의 전성기를 지나 누구든 온라인 미디어를 통해 표현의 자유와 전자적 연결과 소통 능력을 대거 확장하는 이른바 '포스트-미디어' 시대에서 이용자 미디어 참여를 상찬하는 비판적 이론가(가령, Guattari, 2013; 가타리, 2003; 플루서, 2004)의 논의 또한 줄을 이었다. 이들의 연구는 인터넷 매체 이용자의 주체적인 소통 능력과 온라인 미디어를 매개한 문화정치적 실천 행위에 대한 긍정적 평가와 결부된다.

이 책의 초반부에 언급된 것처럼, 초기 인터넷 기술은 권위로부터 '리좀적' 탈주와 누리꾼의 이미지 문화정치적 소통 기제로 각광받았다. 익명성, 즉각성, 확장성에 기댄 디지털 유저의 새로운 표현과 저항 전술이 크게 주목받았다. 디지털 전자 네트워크의 시대는, 단순히 발터 벤야민이 대중 스스로 분산된 지각을 형성했다고 봤던 사진과 영화 등 영상 시대가 지녔던 것 이상의 "우리가 미디어"가 되는 매체 감각의 격한 전환을 증명했다. 목소리 없는 자들 스스로 마이크와 디지털 장치를 장착한 게릴라미디어가 되는

그런 새로운 디지털혁명 현실의 도래였다.

포스트-미디어 논의는 기술적으로 권력의 스펙터클 장치였던 대중 매체의 쇠락과 미시적 전자 표현 장치로서 온라인 디지털 매체의 도래에 크게 빚지고 있다. 키틀러(2011)와 같은 매체 연구자는 당시 인터넷의 등장을 두고 텔레비전의 "가시적 광학이 (전자) 회로의 블랙홀 속으로 사라질 수밖에 없다"(343-344)고 급진적으로 평가하며, 인터넷으로 매개된 뉴미디어 기술의 급속한 변화를 점쳤다. 하지만 얼마 되지 않아 디지털 이용자의 역능力能에 대한 전반적인 낙관론에 회의감이 일기 시작했다(허츠, 2014). 자본주의의 기술이 전면화되고 그 밀도가 점점 깊어지면서 시민 다중의 창작 능력에 환호하는 낭만주의적 접근이나 이용자 추수주의적 관점이 무기력해지고 그들의 자본주의 '기계 예속' 조건들이 전면에 부각됐다(랏자라토, 2017). 즉 후기자본주의의 첨단 기술권력 앞에서 이용자 미디어 활동의 낙관론이 다소 순진하다는 미디어 이론가들의 현실적 비판이 제기되기 시작했던 것이다(Berardi, 2013, 2017).

지능형 알고리즘 기술 체제로 자본주의가 전환되면서 미디어 이용자의 자율적이고 주체적인 매체 활용 능력에 대해 신뢰나 기대가 점차 흔들리기도 했다. 젠킨스류의 '이용자주의'가 근거 없는 낭만주의로 비판받기 시작했다. 현대인의 기술미디어와 인공 사물에 대한 제어 능력이 겉보기에 커진 듯싶었으나, 오히려 기술예속이 강화되고 있다는 반론이 만만치 않았다. 구체적으로, 미디어 텍스트 '내용'의 해석과 수용 그리고 콘텐츠 창작과 제작의 능력에 비해, 시민 다중의 미디어 기술과 사물 '형식'에 대한 이해나 구조를 비판적으로 이해하는 능력치는 상대적으로 퇴화해왔다는 반론이 크게 일었다. 온라인 플랫폼에서 활동하며 정보를 찾고 콘텐츠를 만들고 스마트폰을 다용도로 쓰는 '영리한' 이용자의 외양만

강조하며, 오늘날 이용자 문화를 상찬하는 데 급급했던 측면이 컸다는 비판이 크게 득세했다. 자본주의적 기술 패러다임 전환과 자본 권력 아래 이용자 역능의 한계 등 구조적 접근이 이제까지 부족했다는 지적이 제기됐다. 그래서 일부 비판적 기술연구자들은 매체 형식과 기술 구조의 레이어(인프라, 네트워크 구조, 소프트웨어 등)에 관한 연구와 논의에 집중하기 시작했다. 주로 마르크스주의 기술연구 전통에서, 인지자본주의, 플랫폼자본주의(서르닉, 2020), 소프트웨어학(마노비치, 2014), 알고리즘문화 비평(Finn, 2017), 알고리즘 자동화 사회와 '자동 미디어' 연구(Stiegler, 2017; Andrejevic, 2020)가 등장했다. 이들은 신흥 권력의 기술 구조적 속성 분석에 집중했고, 이용자 역능보단 기술예속의 심층 효과를 강조했다. 이들 신기술 권력 구조에 관한 비판적 접근과 분석은 기존 이용자 연구의 성과들, 즉 미디어 텍스트 해석, 참여, 그리고 창·제작 능력에 집중해 이용자의 기술 활용 능력을 턱없이 높게 샀던 '이용자주의'적 접근 방식과는 사실상 거리를 두려했다.

미디어 기술의 구조와 인프라 분석은, 동시대 자본주의가 미디어 형식(알고리즘)과 내용(텍스트)을 통합해가는 기술문화 질서를 구축하는 데 반해, 이제까지 이용자 연구 경향은 미디어 텍스트나 내러티브에 집중한 비평 활동에 여전히 머무르면서 별다른 논의의 출구를 찾지 못했다는 점을 지적한다. 미디어 구조 분석적 시각에서 보면, 이용자 다중의 일상 영상 소비 방식은 이미 넷플릭스와 유튜브 등 인터넷으로 중개된 영상 미디어로 전환된 지 오래다. 이제 디지털 미디어 '플랫폼'은 단순히 텍스트나 정보를 중개하는 미디어 역할보단 디지털 알고리즘 분석을 갖춘 이용자 데이터 생산과 유통의 자동화 통제 기술이 되어간다. 즉 기존의 영상 텍스트 해석에 기댄 비평, 팬덤 문화의 추적 작업만으로는 이용자 문화를 일반화해 논하기에는 논리가 빈약하다는 문제가 제기된다. 오히

려 미디어 인프라 연구자들은 인공지능 영상 플랫폼 장치가 작동하는 알고리즘의 '전산학적computational' 구조, 즉 영상과 전산 알고리즘 기술 장치의 총합으로 불릴 수 있는 자동화된 미디어에 의해 서비스 이용자의 문화적 취향이 어떻게 구체적으로 주조되는지에 대한 기계 예속의 심층 기제를 간파해야 한다고 주장한다. 이들 연구 경향은 이용자 연구의 무게 중심을 기존의 매체 내용과 텍스트 비평에서 기술 형식의 존재론적 분석들, 가령 이용자 활동을 통제하는 플랫폼 정치경제학이나 인공지능 알고리즘 감시 기제 등의 분석들로 이동해야 한다고 본다.

미디어 신기술의 구조적 접근과 더불어, 이용자 문화연구의 미디어 '형식'으로의 전환은 동시대 첨단 미디어 기술이 이용자 신체와 맺는 관계 밀도의 강화라는 지점에서도 새롭게 주목받고 있다. 예컨대, 생명과 기계의 공진화 실험으로 시작된 '사이버네틱스' 연구는 최근 들어 인문학계 내 '포스트휴먼' 논의로 전화되고 확대되면서(이영준 외, 2017), 다시 한번 미디어 사물 '형식'에 대한 관심을 크게 확장하고 있다. 브라이도티식 표현으로 보면, 우리의 새로운 기술문화는 "유기체와 비유기체, 태어난 것과 제조된 것, 살과 금속, 전자회로와 유기적 신경 체계 같은 존재론적 범주나 구조적 차이의 분할선"(118)을 해체하면서, 인간 신체와 미디어 기술이 합일되는 '물질적 전환a material turn'의 시각을 요청하고 있다. 즉 이제까지 심각하게 논의되지 않았던 인간-(미디어)장치 사이 주객 일체의 의존적 관계의 존재론적 위상을 다시 세울 것을 요청하고 있다. 이 연구는 우리가 알던 권력의 확성기이자 이데올로기 장치로서 '레거시 미디어'를 접근했던 것과는 확연히 다르다. 자본주의의 사물로 어디든 편재하는 첨단 기술 일반이 새로운 인간 생명의 물질적 조건이자 우리의 의식 코드로 자리 잡으면서 인간 신체와 미디어 기술이 한데 섞이는 이른바 '신체 미디어'로의 전환 문제가

논의 중심에 선다. 이는 기존 내러티브 중심의 해석 행위, 아마추어 콘텐츠 생산이나 소셜미디어의 자유 소통 등에 대한 이용자 능동성의 문화 관찰을 넘어선다. 그렇기에 이제 이용자 연구가 우리의 일상 환경이자 사물처럼 된 '환경 미디어' 혹은 신체로 내밀하게 밀고 들어오는 '신체 미디어'의 작동 기제에 대한 본격적인 관찰을 내포한다.

미디어 '내용'에서 미디어 '구조'와 '형식'으로의 관점 이동과 함께, 최근 미디어 '관계' 층위에 대한 이용자 연구의 관심 또한 주목할 만하다. 소셜미디어 등 신생의 사회적 전자 소통의 기술감각을 통해 미디어 이용자 사이 사회적 공통감각의 형성에 주목하는 이용자 문화 논의가 그것이다. 전자 네트워크와 스마트 미디어라는 소통 기술 형식을 매개한 사회 정서적 교감과 정서 매개와 소통의 기술 정치학에 주목하는 이들 연구 경향은 전통적인 텍스트 내용의 재현 매체 감각에 더해 온라인 이용자 간 의식의 연결 속 공통감각의 전염이란 '관계 미디어'적 층위를 읽을 수 있게 해주고 있다. 이러한 전자적 소통과 관계에 기댄 이용자 연구의 최근 동향을 보면, 특정 텍스트의 의미를 읽거나 해석하기 이전 단계에 누군가의 의식 층위를 짓누르는 '미소감각microperception'의 형성, 이른바 정서 데이터의 흐름 속 온라인 관계 형성을 화두로 삼는 미디어 '정동' 연구가 눈에 띈다(마모루, 2016). 가령, 온라인을 매개한 약자 연대와 해시태그 운동, 아시아 '소셜' 정치혁명 등이 대표적 사례다. 이들 이용자 정동 연구는 다중의 사회적 타자에 대한 감수성이나 사회적 연대의 전자적 매개 방식을 살피고, 사회 약자와 피해자의 정동정치 구성과 사회 여론의 전염 현상에 주목한다.

이제까지 살펴봤던 미디어 형식과 관계에 착목하는 '알고리즘(자동) 미디어' '신체(포스트휴먼) 미디어' '관계(정동) 미디어'적 접근은 미디어 텍스트 재현 중심의 '이용자주의'적 관찰이나 분석

과는 큰 차이를 지닌다. 이미 우린 미디어 장치와 기술 형식에 대한 비판적 이해 없이는 그 매체들이 생산하는 (컨)텍스트 해독이 불가능한 현실에서 살고 있다. 신기술의 권력 효과에 대부분이 압도당하는 현실에서 사는 것이다. 그래서일까? 당대 기술 격변 상황에 적응하려는 '리터러시' 교육이 일종의 붐처럼 함께 커지고 있다. 가령, '4차산업혁명' 시대 빅데이터 기반형 미디어 이용의 보편적 접근, 알고리즘 매체 활용 능력 향상, 온라인 혐오나 '탈진실' 시대 가짜 뉴스 변별력 등 어떻게 이용자 해석과 판단 능력을 기를 것인지에 주안점을 둔 미디어 교육이 증가 추세다. 긍정적 징후라 할 수 있지만, 오늘날 자본주의 기술의 지구 생태의 광범위한 영향력과 인공지능 기술자동 사회의 도래를 감안한다면 우리가 알고 있는 '미디어 리터러시' 교육만으로는 도래할 상황을 제대로 통제하기에 불충분하다. 미디어 이용자 연구와 접근에 대한 본질적 전환의 시각 없이는 그저 미봉책에 불과한 까닭이다.

이용자 연구의 신생 국면, '비판적 제작'

미디어 재현과 소통의 이용자 문화 층위와 함께, 하드웨어·소프트웨어 '코딩 문화'의 부흥은 미디어와 기술 사물의 '형식'과 '물질'에 대한 연구자들의 보다 직접적인 주목을 요청하고 있다. 이는 매체 형식과 맺는 이용자의 새로운 관계, 이른바 이용자 연구의 '물질적 전환'을 받아들이는 일이다. 미디어 기술 설계를 읽을 수 있는 리터러시 감각의 퇴화 그리고 기술과 신체가 합일되는 '포스트휴먼'의 물질 조건이란 신생 변수를 고려한다면, 우리는 이제까지 기술 공급자와 재현의 외부 영역으로만 보고 방기했던 기술 대상물에 대한 관심을 기울일 채비를 갖춰야 한다. '물질적 전환'은 기술적 대상에 가라앉고 스며든 기술권력의 설계 논리를 읽기 위한 적극적 태도 변화를 전제한다.

매체 형식과 물질을 읽으려면, 매질媒質을 요리조리 뜯어보고 손으로 다루는 이용자의 '수작手作'과 '제작'의 수행 과정이 중요하다. 매체 기술과 이에 변형을 가하는 제작 행위 그 자체에 대한 주목은, 매체 내용에서 형식으로의 단순한 관점 이동이라기보다는 사물을 보는 시선의 확장으로 볼 수 있다. 재현과 형식 모두를 읽는 눈을 키우는 일이 중요한 까닭이다.

특정 사물과 미디어가 내뿜는 텍스트와 담론을 읽고 해석하는 일에 더해, 텍스트 생산의 물리적 기제를 파악하는 일 또한 중요하다. 문제는 우리가 이제까지 후자의 문제, 즉 매체 형식과 물질성의 파악을 등한시했다는 데 있다. 그래서인지 사물을 다루는 '제작 문화'는 이제까지 문화연구와 이용자 문화 영역에서 그리 중요한 논의거리가 되지 못했다. 그나마 예외적으로 대학 코딩 교육 실습, 예술계 창작 혁신 방법론, 리빙랩, 적정기술appropriate technology 등 손을 써서 무언가를 실생활에 창의적으로 응용해 만드는 것의 리터러시 효과가 일부 다뤄지고 있는 정도다.

'비판적 제작'은 바로 그 기술적 대상과 형상을 더듬으며 그것의 이치와 논리를 터득하려는 이용자의 수행적인 실천 행위를 뜻한다(Ratto & Hertz, 2019). 이는 단순히 제작을 통한 결과물, '메이커 운동'과는 구별해야 한다. 이들 주류 '메이커' 프리랜서의 제작 활동은 이미 문화산업의 시장 질서에 급격히 흡수된 지 오래다.

역사적으로 메이커 운동 혹은 문화의 슬로건은 데일 도허티(Dougherty, 2012)에 의해 21세기형 오픈소스 제조업 혹은 하이테크 기반 공예나 수공업 부흥 운동을 일컫기 위해 대중화했다. 그는 메이커 운동을 통해 전통 대중 매체와 기술 소비를 넘어서 기술적 대상을 주체적으로 변형하는 현대인의 삶을 갈구했다. 하지만 그의 운동은 미국 내 기업가나 경영자들의 문화산업 전략과 자기계발 담론으로 쉽게 변색됐다(최혁규, 2019). 가령, 도허티의 지지

자이자 롱테일 경제학 개념을 만들었던 크리스 앤더슨(Anderson, 2013) 또한 "발명가가 곧 기업가"란 마케팅 슬로건을 내걸었고, 이로부터 메이커 양성 교육을 실리콘밸리식 기업가정신과 직접 연결하는 일에 몰두했다. 급기야 '메이커 운동'이란 브랜드명은 책상 위 컴퓨터, 오토캐드, 3D 프린터 등을 갖고 개인이 행하는 수공업적 자가 제작 활동을 산업 표준화하거나, '개인·탁상 제조personal-desktop fabrication' 능력을 키워 쇠퇴한 제조업 시장을 일으키는 민간 창의력의 원천으로만 여겼다. 서구 메이커 운동은 "과정이자 실천인 제작 행위를 단순히 수공업적 제작의 산물로만 바라보면서," 기술 장인과 기능인을 빠르게 기업 플랫폼의 하위 노동력으로 흡수해갔다(Bogers & Chiappini, 2019: 9).

크리스 앤더슨류의 메이커의 대량 육성을 통한 IT 성장과 고용 확대를 꾀하려는 산업주의적 비전은, 국내에서도 '메이커 운동'을 시장 브랜드화하는 유사한 경향을 띠고 있다. 메이커 운동을 민간 제작의 자생력을 키우거나 시민의 리터러시 감수성을 높이는 데 폭넓게 활용하기보단, '4차산업혁명'의 요소기술 중 하나인 메이커 제조 스타트업 혹은 중소 IT 기업 활성화 사업의 일환으로 그 전망을 협소하게 잡고 있다. 애초 '비판적 제작'이 지녔던 기술 반성적 가치의 제고나 제작 행위를 통한 소비사회 비판과 기술의 대안 실천이란 맥락은 시간이 갈수록 사라졌다. 가령, 전국에 산재하는 '메이커 스페이스'라 불리는 국내 메이커 공방들은 주로 청년 창업자의 전진기지가 되었고, '고용 없는' 청년 일자리를 양산하고 통계적으로 실업률 수치를 낮추는 데 주로 활용되었다. 메이커 교육 현실 또한 이와 크게 다르지 않다. 대체로 일자리 마련이라는 협소하게 정의된 메이커 문화를 산학 협력의 미래이자 코딩 교육의 주된 접근 방향으로 삼고 있다. 이 과정에서 특정 기술이 만들어지는 사회 권력화 과정이나 기술사회학적 원리를 비판적으로

이해하려는 탐색 과정이 관련 교육 내용에서 아예 생략되어 있다. 하드웨어나 소프트웨어 코딩 교육은 단순 피상적 기술 층위의 기능 전수이거나 기술 놀이에만 머무르는 경향이 크다.

'비판적 제작'은 바로 이와 같은 문제들을 딛고 제기됐다. 즉 현실 자본주의 소비문화에 대한 현대인의 무기력한 투항에 대한 반작용으로 태동했다. '메이커 운동'이 3D 프린터 등을 활용한 마켓 시제품 생산에만 머물고 데이터 코딩과 하드웨어 기술의 변조 능력에만 치중하는 것에 대한 반작용이었다. 비판적 제작은 자본주의 현실에 대한 반성적 개입과 시민 자율의 기술 실천 행위로까지 제작 문화를 확장하고자 했다.

'비판적 제작'은 2008년 캐나다 토론토대학교 정보학부 교수 라토Matt Ratto가 처음 사용했다. 그리고 그다음 해에 라토와 호키마 (Ratto & Hockema, 2009)가 함께 집필한 글을 통해 공식적으로 이를 언급하면서 알려지기 시작했다. 비판적 제작은, 프랑크푸르트 학파 논의에 영향을 받은 이른바 '비판적 사고'란 학문적 문제의식에다가, 사물(기술)을 손으로 더듬고 고치고 변경하는 창의적 행위인 메이킹 두 단어를 합쳐 만든 개념이다. 초반 비판적 제작은 라토가 강단에서 시도했던 일종의 교수법으로 응용돼 쓰였다. 라토는 대학원 학생들과 함께 아두이노나 라즈베리파이Raspberry Pi[10] 등 오픈소스형 마이크로콘트롤러를 활용해 하드웨어 코딩 제작 워크숍 실습을 하면서 '비판적 제작' 개념을 실제 학습 공간에 적용했다. 하지만 이곳에서 사용된 메이커 부품이 지닌 한계 또한 분명했다. 왜냐면 '메이커 운동'이 대중적으로 확산되면서 소비 시장 중심의 메이커 부품 양산과 대중 산업화된 특정의 회로 작업을 위한 '키트kit' 소비형 제작문화를 유도하는 부작용을 낳았기 때문이다. 무엇보다 기성품으로 제작되어 판매되는 키트 의존 방식은 다양한 자본주의 기술적 대상들을 탐색하려는 '서킷 벤딩(회로 구부

리기)'와 하드웨어 '해킹' 등 기술 문화정치적 상상력을 크게 키우지 못하는 한계를 지닌다. 물론 메이커 문화에 발을 들이는 초심자에게 키트 제작은 이를 대중화하는 데 일정 부분 기여한다. 하지만 키트 의존의 제작문화는 이용자들을 주로 스튜디오 창작 및 제작 활동에 제한하면서 외려 그들을 둘러싼 자본주의 체제 기술 환경의 단단히 잠겨 있는 암흑 상자들의 현실 층위들에 대한 도전이나 좀 더 급진적 해킹 문화나 기술 문화정치를 미리 차단하는 효과를 내기도 했다. 이와 달리 비판적 제작은 만들어진 것의 상업적 성과나 키트 부품에 대한 집착을 주로 해왔던 '메이커 운동'과 변별력을 지녔다. 즉 키트 조립에서 얻는 제작의 즐거움 너머, 기술적 대상들에 미치는 이용자의 자기 성찰적 제작 행위, 기술 사물에 대한 반성적 통찰 그리고 지배적 기술 설계의 대안을 찾으려는 개입과 실천 과정에 더 큰 의의를 뒀다.

라토의 비판적 제작은 처음에 커뮤니케이션학, 정보학, 과학기술학STS 분야의 대학교수 및 학술 연구자에게 요청하는 강의 교수법의 개선 사항과 같은 것이었다(Hertz, 2015). 이른바 '몸의 지식body knowledge'이 부족한 강단 연구자에게, 좀 더 물질과 기술 대상과 접촉면을 넓히는 학습과 실천에서 얻는 수행적 지식을 요청하기 위해 개발한 교수법이었던 것이다. 달리 보면, 라토의 비판적 제작은 연구자들이 단순히 "내적, 언어적, 추상적, 개별 인지적인 사유에만 머물지 말고, 좀 더 실재계에 흩어져 있는 수많은 사물과 접촉적, 구체적, 외재적, 집단적 '제작' 행위"를 통해 강단 환경의 관념과 추상성을 넘어설 것을 요청한다.

이제까지 많은 연구자가 기술을 비판적으로 사색하거나 학문적으로 다루는 데는 고유의 성과를 이뤘다고 보지만, 지식인이 기술 비판적 사유의 현장성과 구체성을 확보하는 일에 상대적으로 게을렀다는 문제도 그가 표현했다고 볼 수 있다. 즉 비판적 제작은

사유를 넘어서, 자본주의 기술 디자인과 설계를 독해하기 위한 체험적 실천을 강조한다. 결국, 비판적 제작은 사물을 우회해 뜯어보고 변형하고 설계 원리에 가까이 다가서려는, '탐색적 팅커링' 혹은 우리식으로 표현하면 '땜문(땜질하며 묻기)'식 수행적 기술 탐색이라 할 수 있다(Wakkary, Odom, Hauser, Hertz & Lin, 2015).

텍스트와 이론 중심의 학습을 비판하면서 현장 개입과 실천을 위한 방법론으로 개발된 라토의 '비판적 제작' 개념은, 시간이 가면서 '메이커 운동'의 친시장주의적 성향에 맞선 급진적 이용자 제작문화로 재해석되었다. 이는 캐나다 에밀리카미술대학교Emily Carr University of Art & Design 교수이자 미디어 작가로 활동해왔던 가넷 허츠 Garnet Hertz의 주도로 크게 이뤄졌다. 허츠는 라토가 제기한 지식인들의 학술 현장성 부족에 대한 비판을 긍정적으로 받아들이면서도, 동시에 '메이커 운동'의 소비자본주의적 성향과 엔지니어, 산업 디자이너, 뉴미디어 아티스트 등으로 활동하는 메이커들의 스튜디오 실습과 워크숍에 갇혀 있는 제작 작업들의 소극성을 벗어나고자 했다. 그는 좀 더 자본주의 체제에 저항적이고 기술 대안 전략의 일환으로 비판적 제작 개념을 확장하려 했다. 허츠는 라토의 학문적 접근 방법으로서 비판적 제작 개념을, 자본주의 체제 속 기술공학과 소비문화의 무절제한 결합 경향에 정면으로 도전하는 기술 저항적 실천으로 확장하길 원했다. 그는 현대 기술의 소비와 폐기를 조장하는 현실을 비판하면서 그에 대한 기술 실천적 개입 행위로서 '비판적 제작' 개념을 끌어들인다. 이를테면, 허츠는 아직 효용성이 남아 있지만 자본주의적 효용값을 강제 해제당한 스마트 전자 기기들을 이른바 '좀비미디어'로 묘사한다. 그리고 이렇게 강제 폐기된 스마트 기기들로부터 현실 대안적 쓸모를 발견하려는 '미디어 고고학media archeology'적 논의를 수행했다(Hertz & Perikka, 2012)

허츠는『불복종의 전자기술: 저항』이란 자신이 직접 독립 제작한 소책자에서, 단순 기술적 기능과 공예로 축소된 "아두이노와 3D 프린터로 대변되는 메이커 문화의 유행은 끝났다."며, "어떠한 기술적 대상을 만드는 일은 사회적 주장과 정치적 저항을 위한 효과적 형식"이 될 수 있음을 공식적으로 천명한다(Hertz, 2018). 그는 이제 비판적 제작이 자본주의 기술 현실에 대한 '비판적 개입'이 되어야 하고, 일종의 급진적 기술 문화정치를 위한 방법이 되어야 한다고 피력한다. 허츠의 '비판적 제작'의 실천적 역량에 대한 주목에는 두 가지 시사점이 있다. 첫째로 그가 비판적 제작에서 기술 급진적 가치를 확보하면서, 역사적 유산들을 뒤돌아보게끔 하는 데 있다. 이를테면 히피운동, 신공동체운동, 해커행동주의 등 기술 정치와 연관된 사회사적 저항 실험들을 이용자 문화의 역사적 사례들로 재조명한다. 급진적 기술 실천의 역사와 비판적 제작의 연속성을 강조했다(김동광, 2018). 즉 허츠는 이제까지 우리가 그리 큰 관심을 갖지 못했던 비판적 제작과 기술 저항이란 이용자 문화의 새로운 계보를 고민하도록 이끈다. 다른 하나는, 비판적 제작이 개인 수행적이고 성찰적인 과정이기도 하지만 특정의 기술적 대상을 탐색하기 위해 다른 동료와 함께 공동으로 임하는 집단적 기술 경험과 이의 공유를 통해 사물 성찰적 효과를 배가하는 협력 과정이란 점이다(Gauntlett, 2011). 이미 라토 또한 비판적 제작을 "사회-기술적 문제들의 개념적 이해를 향상하고 확장하는 활동으로서 공동의 구성 행위"에 해당한다고 언급하기도 했다(Ratto, 2011). 제작 행위는 이미 상호 개방성을 통해 나눌수록 커지는 지식의 확산 능력에 크게 의존한다. 즉 자본주의 소비 윤리에 맞서 제작자들 사이 제작 실천을 위한 공통의 규율로 무장된 기술 활동을 벌인다는 점에서 비판적 제작에는 공생의 협력적 관계가 필수라 볼 수 있다.

요약하면, 비판적 제작은 우선 기술 비판적 사유와 제작 행위

를 함께 결합한 비판적 교수법으로서 라토가 공식적으로 대학 강단에서 시도한 것으로 볼 수 있다. 둘째, 비판적 제작의 관점에서 보면, 기술 '비판적 사유' 없는 '메이커 운동'은 또 다른 형태의 미디어 소비주의의 변주가 될 수밖에 없다. 이는 역사적으로 '메이커 운동'의 실리콘밸리식 시장주의의 국내 정착 방식에서 쉽게 관찰된다. 셋째, 비판적 제작은 시간이 거듭할수록 동시대 자본주의 기술예속의 굴레 속 암흑상자화 된 기술적 대상물들에 대한 기술문화정치적 개입과 실천 방법으로 확장 중이다. 허츠의 비판적 제작을 통한 기술 저항과 실천의 요구는 이의 급진적 메시지로 읽을 수 있다. 넷째, 비판적 제작은 개인 성찰의 과정이기도 하지만 동료 제작자와 함께 하는 공동 생산의 기획 아래 놓일 때 기술권력의 대항력으로 성장할 수 있다. 마지막으로, 비판적 제작은 이용자 문화에서 그동안 소외되어왔던 기술 문화정치의 계보를 들춤으로써 이용자 문화의 기술 '형식'과의 오래된 관계성을 새롭게 확보할 수 있게 한다.

'비판적 제작' 리터러시

오늘날 기술은 일반인의 인지 능력에서 점점 멀어지고 불투명해지는 암흑 상자가 되어 가고 있다. 점점 깊어지는 암흑 상자의 현실에서는 그에 대한 비판적 해석을 가하고, 그 설계와 기술감각에 의문을 품는 민감한 시민상이 요구된다. 그러려면 단순히 이용자의 기술에 대한 즉각적 반응을 유도하는 말초적 감각 향상을 넘어서서 데이터와 기계에 우리 스스로 부대끼며 설계 원리에 접근하려는 수행적 방법의 리터러시 전환이 요구된다. '비판적 제작'의 방법론은 바로 기술 사물들의 암흑 상자를 열어젖히고 우회하는 기술감각을 강조한다.

　　비판적 제작의 첫 번째 도구이자 연장은 우선 '손(수작)'이다.

비판적 제작은 이용자의 감각 활동을 시각(내용)에서 촉각(형식)으로 좀 더 이동시킨다고 볼 수 있다. 인간의 '손'은 물리적 신체의 일부이지만 외부 세계로 안내하는 연장이다. 라토식으로 보면, 손은 신체의 뇌와 직접 연결되어 사물에 변형을 가하는 수행 행위를 동반하고, 사물의 성찰적 원리를 깨치려는 '촉각적 지식'을 얻을 수 있는 물리적 센서다. 그렇게 보면, '수작'은 직접 손을 움직여 기술이나 사물에 힘을 가해 그 내적 설계를 해체하거나 새롭게 만드는 행위다. 수작의 숨은 의미는 제작 행위 너머 우리를 둘러싼 기술적 대상이 지닌 맥락을 이해하고 의식적 수행 과정을 돕는 지혜의 시작점이라 볼 수 있다. 그래서 '손'이란 상징은 시시각각 변하는 첨단 테크놀로지에 반하는 과거로의 회귀나 반문명적 태도와는 거리가 있다. 로테크이건 하이테크이건, 손은 탐색하기 위한 인간 의식 활동의 첫 출발 지점이다. 수작하는 행위는 잃어버린 몸 감각과 뇌의 비판적 사유를 일깨우고 하이테크 권력 질서를 읽고 기술 억압의 대안까지 상상할 수 있도록 돕는다.

따져보면 불과 얼마 전만 해도 무엇인가를 제작하는 행위, 즉 두뇌와 양손을 써서 사물의 본성을 더듬고 변형을 가하는 능동의 제작 과정은 인류 일상이자 삶이었다. 하지만 자본주의는 우리가 물질세계의 이치를 진지하게 따져 묻는 비판적이고 성찰적인 태도를 박탈해왔다. 빌렘 플루서(2004)의 '장치 리터러시'에 대한 요청은 이와 같은 인간의 기술감각의 퇴화에 대한 경고로 읽을 수 있다. 그는 새로운 미디어 기술에 대한 인식 능력 부족을 타개하기 위해 "우리는 그 사용법을 배워야 한다. 그렇지 않으면 우리는 무의미하게 되어버린, 테크노-상상적으로 코드화된 세계 속에서 무의미한 존재로 근근이 연명한다는 유죄판결을 받을 것"이라 경고했다. 플루서는 "오직 교육을 받아 형성된 '기술적 상상'을 통해서만 인간은 다시 이 기구들을 자신의 지배하에 둘 수 있다."(173)는

조언도 덧붙인다.

이용자 문화에서 일종의 '기술문맹' 현상이 날로 악화되면서, 우리 사회 리터러시 교육에 대한 논의들이 한층 활발하게 이루어지고 있다. 비판적 제작은 이른바 동시대 기술 병리와 새로운 문맹 상황으로부터 탈출할 리터러시 감각과 관련해 중요한 의미를 가지고 있다. 〈표 5〉에서처럼, '이용자 연구'는 역사적으로 미디어 재현 중심의 내러티브나 담론에 대한 수용, 해석, 행위 논의 정도에 머물러 있다. 다만 '미디어 교육학'이나 '예술교육 영역'에서는 '제작하는' 이용자 논의까지도 다루고 있다. 이용자 연구나 리터러시 교육에서 다소 아쉬운 점은 콘텐츠를 제작하고 제작 키트로 무언가를 만드는 이용자의 '행위'와 '제작' 행위를 강조하고 있지만, 이로부터 좀 더 현실 비판적이고 성찰적인 교육 설계나 논의를 키워내지 못하고 있다는 점이다. 이 영역에서 라토나 허츠가 의도했던 '비판적 제작'의 기술 '성찰'과 현실 '개입'의 교육 방향이나 방법에 대한 논의를 생략했기 때문으로 보인다. 많은 이들이 미디어 리터러시와 물성 그 자체를 말하면서도, 정작 기술권력 문제에 대한 적극적 논의 생산이나 기술정치적 개입으로 나아가는 데 소홀했던 측면이 있다.

이용자문화	수용	해석	행위	성찰/개입
특징	집단 표준 유행 여론	선호 선택 놀이 취향	참여 팬덤 소통 정동	비판적 제작 포스트프로덕션 리믹스 역설계
경향	매체 내용 (재현)			매체 내용 (물성)

표 5 이용자 연구의 변화 양상

이를테면, 우리 사회의 교육 현장에서 일고 있는 '코딩' 붐을 살펴보자. 코딩은 유무형의 사물 기계를 갖고 창의적 프로그래밍을 수행하는 행위다. 이러한 코딩 붐에서는 특정 소프트웨어를 만들기 위한, 디지털 코드 체계를 제작하는 행위인 '소프트웨어 코딩'이거나 원하는 하드웨어를 조립해 만들기 위해 전자 부품이나 아두이노 등을 활용한 최종 산물을 산출하려는 '하드웨어 코딩'인 경우가 흔하다. 문제는 코딩을 통한 기술 학습이 최소 수준의 리터러시, 즉 오늘날 사물의 형세를 읽고 쓰는 정도에 그치고 있다는 점이다. 실용성을 넘어서 코딩의 리터러시 확장이 필요하다는 것과 그 근거에 비판적 제작의 존재가 있다는 것을 놓치고 있다. 문화연구자 켈너Douglas Kellner는 꽤 오래전 우리에게 '비판적 미디어 리터러시critical media literacy'의 필요성에 대해 줄기차게 요청해왔다. 켈너는 미디어 현장에서 행하는 리터러시 교육의 '비정치적' 성향에 반발하면서 우리의 시민 교육 현장에서 비판적 미디어적 정치 훈련(가령, 이데올로기, 권력, 지배의 문제 파악)과 함께 현실 대안의 대항헤게모니적 미디어 생산과 실천까지 내다볼 수 있어야 한다고 봤다(Kellner & Share, 2007; 이동후, 2012). 불행히도 켈너의 급진적 리터러시 전략은 아직도 구상에만 그치고 있다.

이제까지 논의한 '비판적 제작'의 함의를 받아들인다면, 우린 동시대 리터러시 교육의 방향을 '비판적 제작 리터러시'라 이름 붙여 봐도 무방하다. 이는 인간의 손을 매개해서 물질(기술적 대상)-개념(뇌 활동)의 상호 관계적 수행성으로부터 생산된 결과물을 보고 그저 자아 성취감을 취하는 태도만을 의미하진 않는다. 이는 제작 수행과 결과에서 얻는 심적 희열은 물론이고, 외부 세계의 구조적 본질을 깨닫고 해당 사물의 기술 이해를 도모하며, 동시에 "인간을 예속화하는 기술 환경으로부터 인간을 해방하려 하는" 기술 실천에 리터러시 교육 목표가 연결된다(Ratto & Hertz, 2019: 21).

반복하지만 '비판적 제작'은 미디어 기술 구조와 물질세계의 이치를 진지하게 따져 묻는 반성적 성찰의 자세에 해당한다(크로포드, 2017). 결국, '비판적 제작 리터러시'는 사물 테크놀로지를 만지며 목적하는 기능과 실용의 방법을 체득하는 기능적 차원에 머무르기보단, 기술 사물이 강제하는 체제의 설계를 거스르는 대안 기술 실천의 독법을 깨치는 데 목적이 있다.

기술철학자 육휘 표현을 빌리자면 비판적 제작 리터러시는 일종의 '기술적 지식savoir technique'을 시민의 언어로 체득하고 배양하는 일이다. 이는 고도의 전문기술에 대한 지식보다 일상 속 시민들이 "불안정한 인식론적 경계선을 넘어서 그리고 공학과 인문학, 효율과 성찰, 실증주의와 해석학"의 철 지난 대립을 넘어서, 기술적 대상을 현실 사회 속에서 급진적으로 재설계할 수 있는 능력에 해당한다. 프랑스의 기술철학자 베르나르 스티글레르Bernard Stiegler에 따르면, 육휘식 '기술적 지식'은 "인간 정신에 대한 '주의 깊은 돌봄'과 기술 환경에 대한 '비판적 리터러시'를 키우는 일과 같다. 즉 이는 빈곤해진 우리의 정신을 살려내고, 자본의 획일화된 네트워크 문화에 저항하고, 기술환경에 대한 비판적 독해력을 키우는" 일이다(김재희, 2018 재인용). 누구보다 기술 형식을 주목했던 질베르 시몽동Gilbert Simondon에게 '기술적 지식'의 감각을 키우는 일은, 이용자의 '기술미학'적 태도와 깊게 관계한다. 이는 기술적 대상이나 그것의 미적 디자인을 관조하는 감상 미학이 아니다. 기술미학은 더 근본적으로 '목적지향적인 동작들과 행위들의 미학'이다(김재희, 2017: 170). 기술적 대상에 대한 이용자의 관조가 아니라 '손'과 근육을 써서 물질 대상과의 지속적 접촉을 행하며 발생하는 몸의 반응과 경험이 바로 시몽동의 기술미학의 핵심이다. 시몽동은 수·제작 행위와 동작의 작동 경험을 통한 정서적 즐거움을 미학적 요건으로 특히 강조하고 있다(Simondon, 2012). 그 미학은 대상을

바라보는 시각적 관조 행위에 있는 것이 아니라 대상체와 상호 작용하는 행위자나 창작자 자신의 손과 신체 접촉과 몸의 체험을 강조한다. 시몽동은 이들 행위자와 창작자의 신체적이고 기술적인 '감각 운동성'에 입각하여 기술 제작을 재규정하고 있는 것이다(김재희, 2017: 168-169, 171). 이는 '비판적 제작'의 손-뇌-몸-대상-세계로 연결되는 수행성과 함께하는 기술 성찰의 흐름과 흡사하다. 시몽동은 장인이나 메이커가 제작 과정에서 그 설계의 지도를 파악하며 일이나 작업 중 느끼는 각성과 성찰의 순간이 기술미학적인 정서로 포함해야 한다고 본다. 이는 자본주의의 정해지고 규칙적인 회로노동이 아닌 몸의 감각을 중심으로 한 자유로운 제작의 순간에서 느끼는 통각의 희열과 이용자들의 실천 미학적 태도다. 이런식으로 보면, 비판적 제작 리터러시는 실제 세계에 대한 관조를 넘어서 이용자들의 기술미학적 활동을 통해 얻는 비판적 사물 인식과 발명 역량, 즉 '기술적 활동' 혹은 '창의적 조작inventive operation'의 기술감각을 키우는 일에 해당한다(김재희, 2010).

궁극적으로 비판적 제작 리터러시는 시몽동이 언급했던 이른바 '기술문화·교양culture technique' 프로그램 개발과 비슷하다. 시몽동은 우리가 단순히 기술의 파고 앞에서 기존의 인문교양으로 움츠러들거나 퇴각해선 곤란하고 인간의 기술 문화적 특수성을 좀 더 진지하게 접근하면서도 동시에 기술 문화·교양을 동시대 사회 및 교육 체제에 포함하는 새로운 사회교육 프로그램 개발을 고민하는 일에 힘써야 한다고 봤다. 시몽동의 구상은 오늘날 비판적 제작을 통해 기술문화를 주체적으로 수용하는 시민 교양인을 양성하려는 리터러시 교육의 구상과 상당히 맞닿은 진술로 볼 수 있다. 결국, '비판적 제작 리터러시'는 단순히 만드는 행위를 넘어서 수행 주체의 기술 성찰력을 배양하고 우리를 압도하는 자본주의 기술 체제로부터 대안적 삶을 모색하기 위한, 일종의 시민교육 프로

그램의 구상으로 볼 수 있겠다.

'비판적 제작'의 확장 영역들

비판적 제작은 리터러시의 목푯값을 급진적으로 동기화하기도 하지만 이용자 문화 연구 지형에서 새로운 논의 지평과 넓은 함의를 던지기도 한다. '비판적 제작'은 자본주의 체제에 대한 기술 '비판적'인 사유이자, 다중 주체의 기술 '개입과 실천'을 아우르는 통합적 방법론으로 묘사된다. 비판적 제작의 구성은 크게 '비판적 사유' '방법론적 제작 도구' 그리고 이 둘을 통합해 실현하는 '현장 속 개입과 실천'이라는 세 층위로 이뤄진다. 〈그림 7〉에서 보는 것처럼, 먼저 '비판적 사유'라는 철학·이론적 층위에서 보면 비판적 제작은 서구 '디지털인문학'의 인문학과 과학기술 사이 학제 간 통합적 접근과 유사하게 분과 학문의 경계를 넘어 여러 학문 영역을 아우른다. 실제 라토와 허츠(Ratto & Hertz, 2019)가 함께 쓴 글을 보면, 비판적 제작에 대해 "예술, 과학, 공학 그리고 사회 개입을 횡단하는" 간학제적 위상을 염두에 두고 있다. 구체적으로, 정보학, 언론학, 과학기술학, 기술철학, 미디어 고고학, 문화연구, 디자인, 예술미학, 기계비평 등이 함께 교직하는 학제 간 연구 영역을 '비판적 제작'의 계열로 상정하고 있다. 여기서 한발 더 나아가, 우린 비판적 제작이 다음과 같이 덜 알려진 사물 '형식'을 강조하는 논의와도 통섭하고 있다는 점을 발견할 수 있다. 가령, '물성 materiality' 연구(베넷, 2010), '사물 사색 material speculation', 사이버네틱스와 인공지능, 기술미학(시몽동, 2012; 김재희, 2017), 적정기술(김정태·홍성욱, 2011), 포스트휴머니즘(Braidotti, 2015), 제노페미니즘 xenofeminism[11](Laboria Cuboniks, 2019), 디지털인문학, 인류세人類世, anthropocene(해밀턴, 2018; 《문화/과학》 편집위원회, 2019), 커먼즈 연구(데 안젤리스, 2019; de Angelis, 2017), 탈성장론(달리사 외,

2018)과 부엔 비비르^{Buen Vivir},¹² 애드호키즘, 기계비평(이영준, 2019; 이영준·임태훈·홍성욱, 2017; 전치형 외, 2019) 등이 그것이다. 이들 비주류의 연구 영역들은 비판적 제작의 내용과 실천적 역량을 좀 더 풍요롭게 하는 동시에 좀 더 확장된 논의의 틀로 이끌 인접 학문장이기도 하다.

또한 비판적 제작을 위해서는 적절한 방법론이 요구된다. 다양한 제작 도구와 이용자 제작 경험을 쌓고 공유할 수 있는 작업장 공간 구축이 필요하다. 제작 도구와 공작소의 구축은 특정의 기술 토픽을 다룰 현장 실천을 위한 확장 도구이자 플랫폼 구실을 하리라 본다. 먼저 '메이커 운동'을 확산시켰던 제작 도구로 아두이노 등 하드웨어 키트는, 일종의 물질적 탐색 과정을 통해 비판적 사유에까지 이르는 실용적인 연결 도구라 할 수 있다. 이들 '오픈소스형 하드웨어' 부품들은 마치 소프트웨어 프로그래밍 언어처럼 이

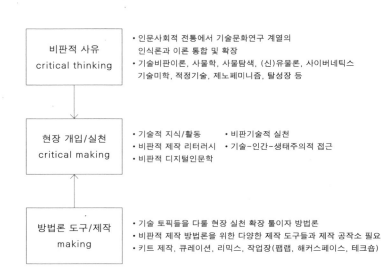

그림 7 '비판적 제작'의 구성요소

용자에게 일종의 '회색 상자gray box' 역할을 한다. 기존 자본주의 완제품이 사물의 원리나 구조를 들여다볼 수 없는 '암흑 상자'라면, 하드웨어 '키트'는 사물의 원리에 단서를 주는 회색 상자와 같다. 일종의 기술 내부로 안내하는 징검다리 부표들인 셈이다.

> '키트'라고 하는 말은 미완의 만들기 템플릿이라는 면에서 땜질과 창·제작을 요구하는 기술의 '회색 상자' (암흑 상자에 비견해), 혹은 '촉각적인 지식'이라고 할 수 있을 것이다. 또한 '키트'는 보다 큰 과학·공학기술을 개인 자작문화 층위로 연결하는 매개물이기에 그 시대의 기술, 교육, 경제, 문화적 비전 등을 투영하며 사회상과 활발하게 교류하는 사물이기도 하다.
> ―
> 언메이크랩, 2017

키트는 이렇듯 비판적 제작을 위해 수작의 수행적 과정을 좀 더 쉽게 이끄는, 개체화로 가기 이전 단계의 '전前개체적' 안내자이자 부표 구실을 한다. 물론 키트는 제작 매뉴얼 바깥을 사유하거나 기술 시스템 자체에 대한 도전에는 침묵한다는 점에서 한시적으로만 유용하다.

키트 제작 외에도 이용자들은 오래전 저작권의 질서 속에서 대안의 사회미학적 창·제작 방식으로, 큐레이션, 리믹스, 서킷벤딩, 해킹 등 기술 실천적 방법 혹은 도구를 효과적으로 동원해왔다. 어떤 방법론적 도구를 쓸 것인가는 그것이 특정 기술권력의 설계를 해체하고 재구성하는 데 얼마나 효과적이고 적절할 것인가에 맞춰 탄력 있게 선택되어야 할 것이다. 동시에, 비판적 제작은 수행적 작업을 행하는 공작소 혹은 작업장의 성격에 민감하다. 어떤 곳에서 어떤 인적 유대감 속에서 작업을 하느냐는 제작 공동체

의 성격이나 특성을 가르는 중요한 기준이 된다. 이미 프랑스 사상가 앙드레 고르^{André Gorz}는 해커스페이스,¹³ 테크숍^{TechShop},¹⁴ 팹랩^{Fab Lab},¹⁵ 메이커 스페이스 등 제작자 운동의 대중화 이전에 그의 공동체 작업장^{community workshop}에 대한 중요성을 지적하기도 했다. 고르는 자본주의의 성장숭배를 벗어나기 위해서 대안 공동체적 자립의 공간 구성이 중요하다는 점을 언급했다(장훈교, 2018). 작업장 구축의 핵심은 이용자가 모이는 제작 공간에 일종의 관계적 '공통감각'을 어떻게 구축할 것인가에 있다. 즉 작업장에는 비판적 제작의 실천적 목표나 방향, 공동체 구성원의 책임과 의무, 공간 운영의 원칙과 조직문화 등이 함께 녹아 있기 때문이다. 하지만 여전히 전국으로 확산된 이러한 공간은 주로 청년 스타트업 창업 준비 공간으로만 사용되고 있는 실정이다.

마지막 세 번째 요소는 비판적 사유와 방법론적 도구를 갖추고 이를 기술 현장으로 가져와 실제 응용하는 일이다. 동시대 기술 현상의 비판적 사유를 익히며 이를 적용할 '방법론적 제작 도구'를 찾으면, 이제 시민 제작자는 이를 결합해 '현장 개입과 실천'에 참여하는 수순을 따른다. 보통 자기 성찰적 과정과 비판적 리터러시 교육만으로는 기술을 새롭게 용도변경하거나 개조하는 '재설계^{re-design}'의 적극적 행위까지 유발하지는 않는다. 그래서 이 마지막 현장 개입의 층위는 기술을 매개해 대단히 사회 실천적인 연결 고리를 찾으려는 시도다. 우리는 기술의 주어진 쓰임과 구조를 벗어나 새로운 의미와 용처를 찾아내고 바꾸어가는 현실 개입의 행위를 '비판적 기술 실천'이라 명명해볼 수 있겠다(Sengers, 2015). 기술 실천의 방도에 정해진 왕도는 없다 하더라도, 역사적으로 지배적 기술 질서에 대항한 '비판적 기술 실천'의 관련 경험들은 꽤 축적돼 있다. 이들 기술실천의 경험은 오늘날 비판적 제작의 현장 개입 능력을 확장하는 데 중요한 실천 자원이 될 수 있다. 예컨대, 뜨개

행동주의craftivism,**16** 자가제작 시민권DIY citizenship(Ratto & Boler, eds., 2014), 정보공유 운동 혹은 자유소프트웨어 운동(Stallman, 2002), 전술미디어tactical media(Raley, 2009), 문화간섭cultural jamming(Lasn, 1999; Harold, 2009), 해커 행동주의hacktivism(Himanen, 2010), 고칠 권리, 대안미디어(Atton, 2001), 전자 교란electronic disturbance 혹은 유 목적 저항(Critical Art Ensemble, 1993), 디지털 사보타주(Lovink, & Schneider, 2002), 넷 행동주의(Lovink, 2002), 전자적 시민불복종 (Critical Art Ensemble, 2001) 등은 기술 문화정치의 역사적 사례 이자 유산이라 볼 수 있다. 최종적으로 비판적 제작의 목표는 결국 시민들이 일궈낸 기술문화적 성과로부터 기술 실천의 전법戰法을 새롭게 읽어내 동시대 기술물신에 대항한 다른 대안의 경로를 모 색하는 일이다.

'비판적 제작'의 시민사회적 위상

COVID-19의 확대와 함께 우리 사회는 점점 비대면 온라인 유통 과 소비, 위치 및 동선 추적 장치, 인공지능 자동화, 플랫폼 알고리 즘 기술 등에 더 의존적으로 되고 있다. 첨단 신흥 기술의 사회 도 입 효과에 대한 시민사회의 숙의 과정이 생략된 기술 과잉과 기술 숭배로 가득한 형국이다. 이제 와서 이렇듯 신기술을 숭배하는 현 대인의 기술 욕망을 제어하는 것이 과연 가능한가? 고도로 집적된 자본주의 신기술을 통한 성장 중독을 물리치고, 우리가 과연 비판 적 제작을 통해 사물 통찰의 계기를 마련할 수 있을까? 이 글을 읽 는 누군가는 아마도 이런 의심을 충분히 품을 만하다. 거대한 신기 술의 파고 앞에서 나와 같은 아마추어 시민이 손을 써서 기계에 매 달리는 수작 행위로 도대체 뭘 할 수 있을까? 물론 일반인이 단순 히 손을 써서 고도의 기술을 만지거나 고치거나 해독하기란 어렵 다. 하지만 손은 인공적 대상을 우리 가까이 대하려는 강한 의지이

자 상징적 출발로 읽어야 한다. 즉 "손이라는 측면에서 새로이 파악되는 인간 존재"를 읽는 것이 필요하다(데츠오, 2018: 109). 자본주의 기계 장치가 첨단화할수록, 기계가 거대할수록 물리적 '손'과 맺는 관계는 희미해지는 것이 사실이다. 그럴수록 인간의 '손'은 기술 사물에 대한 일종의 '촉감적 지식'을 얻는 데 그치지 않고, 이를 통해 사물의 비판적 성찰에 도달하고 다른 삶을 기획하려는 실천 기획을 위한 시작이 되어야 한다. 그렇다고 우리 모두가 각종 제작 키트나 알고리즘 언어를 능수능란하게 활용할 줄 알아야 하는, 그야말로 "자본주의가 낳은 문제를 처리하기 위해 모두가 엔지니어나 해커가 되어야 한다는 식의 오해는 피해야 한다."(육휘, 2018: 30). 과학기술의 전문 영역을 대체하려 하지 않는 한, 시민의 역할은 손에서 시작하는 몸의 수행적 과정을 통해 신기술에 흡착되어 체제의 노동 기능만을 숙달하는 직능적 인간형에서 벗어나고 망실됐던 기술감각을 회복하고 신장하는 데 있다.

오늘날 기술 권력의 사물 질서는 더욱더 복잡다기하고 곧장 쉽게 대응해 파악하기 힘들다. 제작하는 '손'들을 사회 실천력으로 현실화할 수 있는 '비판적 제작'의 위상과 더 긴 호흡의 기술민주주의적 전망이 필요하다. 단순히 취향의 마이크로 제작 공동체를 만드는 것을 넘어서서 좀 더 거시 사회 차원에서 민주적 기술 디자인을 어떻게 구성할 수 있을지에 대한 기술 실천력의 구상이 필요해 보인다. 이용자들이 뭔가 함께 만들고 새로 고치는 기술 수행적 과정을 통해 기술감각을 획득하는 것으로는 충분하지 않다는 말이다. 사회적으로 그리고 범지구적으로 생태 파괴적 소비를 조장하는 자본주의의 반 생태적 '폐기문화'와도 싸우는 법을 함께 고민하는 것이 필요하다. 이는 약탈과 파괴의 자본주의적 기술을 이용자 스스로 '용도변경'해 한 사회의 기술민주주의를 신장하는 일과 연결된다. 토론토대학교의 스티브 만(Mann, 2014) 교수는 같은 맥

락에서 비판적 제작 행위의 시민사회 정치적 맥락에서 '제작 행동주의maktivism'란 용어를 쓰기도 했다. 이 용어의 급진성에 준하는 과감한 기술정치 실험들이 중요하다. 이를테면, 도시 문제에 대한 시민 참여형 사회공학 프로젝트인 '리빙랩living lab', 기술을 매개한 시민 민주주의의 도시 실험인 '시빅 해킹civic hacking' 등과 같은 시민사회 주도의 '비판적 제작' 실험들을 도모해야 한다.

'비판적 제작'의 사회적 확장은 무엇보다 자본주의 기술 대상을 해체하고 적극적으로 재구성하려는 '역설계逆設計, reverse engineering' 행위이다. 역설계는 이미 프로그래밍 되고 주어진 자본주의 기술 세계와 기술 코드를 들여다보고 해체하는 일이다(Schneider & Friesinger, 2014: 15). 물론 역설계는 해체 그 자체가 목적일 리 없다. 역설계 과정은 보통 주어진 닫힌 설계를 '열어서 분해하고 재구축하는Open-Dissect-Rebuild' 수순을 따른다. 즉 역설계는 원래의 주어진 설계와 다른, 기술적 대상의 사회적 '재설계'를 위한 개입을 유도한다. 이는 궁극적으로 고장이 나 오래된 것을 다시 고쳐 쓰거나 사물의 생태 친화력을 회복하면서 지구 물질대사에 조응하는 기술적 실천을 행하는 일이기도 하다. 현대인의 퇴화한 제작 본능을 되살리는 인간의 기술감각은, 어떤 "사용 설명서나 정형화된 지식으로 배우는 것이 아니라 자신의 노력으로 직접 이해하는 경험" 즉 정해지지 않은 설계 과정을 따르며 주로 얻게 된다(릴리쿰, 2016: 35).

결국, 비판적 제작을 통한 이용자 문화는 막연한 기술 공포나 기술 환상의 양극단에 서서 현실을 이렇게 저렇게 훈수만 두는 수세적 방관의 태도와 거리가 멀다. 손과 몸을 움직여 한 사회의 기술 전망이 퇴행하는 것을 막는 적극적 개입과 행동인 것이다. 이는 인간과 테크놀로지의 밀도 높은 관계를 수작과 몸의 수행성을 통해 유지하면서도, 지배적 기술 현실의 급진적 변화까지 추동하려

한다. 그와 달리, 신기술 파고에 압도되고 유튜버의 성공 신화에 매달리는 모습만이 유일하게 선택 가능한 기술의 미래로 본다면 그처럼 우울하고 서글픈 일은 없을 것이다.

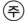 주

1 제작의 '비판적' 성격과 학문적 유비는, 라토(Ratto, 2011)의 글 참고.

2 네그리·하트, (2014:75) 재인용.

3 '아두이노'는 오픈소스를 기반으로 통합 개발 환경을 제공하는 단일 보드 마이크로컨트롤러를 지칭한다.

4 현대 사회 사물의 빠른 폐기를 '좀비 미디어'로 묘사하고 이들로부터 대안적 쓸모를 발견하려는 논의에는 사물과 미디어 '고고학'적 접근이 대표적이다 (Hertz & Parikka, 2012).

5 '폐기 문화'의 반생태적 자원 낭비에 저항하는 시민의 고칠 권리the right to repair의 실천적 의의는 강조해도 지나치지 않다(Lyons, 2018).

6 '업사이클링'은 버려진 폐자원을 분해 과정 없이 더 좋은 친환경 품질의 것으로 만드는 공정을 의미한다.

7 '서킷 벤딩'은 우리식으로 하면 '회로 구부리기'로 옮길 수 있다. 이는 예를 들어 소비 제품에 들어가는 전자회로 장치를 해체한 뒤에 스위치, 손잡이, 센서 등을 장착해 기술 사물의 원래 기능을 재맥락화하는 행위이다. 물론 이는 지배적 질서 안에서는 '해킹'과 마찬가지로 주로 지적 재산권 손괴의 불법 행위로 낙인찍히는 경우가 흔하다.

8 '애드호키즘'은 과거의 누적된 기술 경험에 신생의 보완적 '추가 아이디어나 발명add-ons'을 접합해 새로운 의미의 사물을 만드는 행위를 지칭한다(Jencks & Silver, 2013).

9 '증창'은 우리의 건축 용어로, 완전히 건조물을 갈아엎는 '개발'의 논리와 정반대의 뜻으로 쓰이고 있다. 즉 건축물을 부분적으로 고쳐 쓸모 있게 지어 쓴다는 의미가 있다.

10 '라즈베리 파이'는 영국의 라즈베리 파이 재단이 개발도상국과 학교에서 기초 컴퓨터 과학 교육을 증진시키기 위해 개발한 초소형 초저가 싱글보드 컴퓨터이다.

11 제노페미니즘은 기존의 기술과 여성 사이 이분법적 통념을 거부하고 여성주의적 전통에서 기술을 적극적으로 사유했던 페미니즘적 분파이다. 제노페미니즘은 보통 사이버페미니즘, 테크노페미니즘. 디지털페미니즘 등의 실천 이론적 계열체 속에 있다. 제노페미니즘은 주류 남성 성장숭배적 과학기술 시스템을 어떻게 차이 속 공생을 강조하는 테크노 여성성에 기초해 새롭게 재디자인할 것인가를 고민한다.

12 부엔 비비르는 '좋은 삶'이란 뜻으로, 개발과 성장을 지양하고 자연과의 조화를 구축하려는 남미 생태운동을 뜻한다. 자세한 내용은, 구디나스(2018, 356-362)와 솔론 외(2018) 참고.

13 해커스페이스는 유럽을 중심으로 해커문화(정보공유, 오픈소스 철학, 자발적 참여 및 연대 등)에 영향을 받은 민간 주도형 비영리 공작 운동(Hackerspaces.org 참고)에 해당한다.

14 테크숍은 미국에서 시작된 일반인들을 위한 공동 작업장이자 1인 제조업이 가능한 유료 회원제 공방이다.

15 팹랩은 제작 실험실fabrication laboratory의 약자로, 디지털 기기, 소프트웨어, 3D 프린터와 같은 실험 생산 장비를 갖춘 채 학생과 창업자들이 기술 아이디어를 실험하고 구현할 수 있는 공간에 해당한다. 이제 팹랩은 전 세계 제작 네트워크를 구성하고 있고, 적은 비용으로 제작 장비를 활용하고 오픈디자인 등 지식 공유를 행할 정도로 크게 성장했다. 국내에도 이미 여러 곳에 팹랩이 만들어지고 있다.

16 대표적으로 그리어(Greer, ed., 2014) 참고. 뜨개행동은 우리 사회 신권위주의 정국에서, 이를테면 제주도 강정 해군기지 건설 반대운동과 쌍용자동차 해고자 파견 예술행동 등에서 사회 연대의 정서를 충분히 보여줬다.

4부 　　　기술문화연구의 지평

8. 기술문화연구의 위상학

이 장은 크게 생성 중이나 아직까지는 학문적으로 계보화되지는 않은, 필자가 연구해온 기술 연구 분야에 대한 일종의 지형 그리기에 해당하는 부분이다. 굳이 이름을 붙이자면, 지난 20여 년 간 필자의 개인 연구 경험에 기초해 보는, 이른바 '기술문화연구'에 대한 개괄적 탐구라 할 수 있다.

이는 어떤 이론적, 인식론적 계보라기보단 지금까지 수행해온 기술을 중심으로 한 학문 수행적 논의 영역을 담는 그릇에 해당한다. 동시에 '기술문화연구'는 개인사적 연구 영역이지만, 객관적 학문 지형에서 보면 이미 '구성 중인' 연구 영역들이 존재한다고 본다. 아직 학문적으로 연구자들의 합의를 얻지는 않았지만, 이제까지의 필자 개인사적 연구 궤적과 관련해 공진하는 학문 대상들이 이미 존재하고 지금도 생성 중에 있다고 본다. 그래서 독자는 이 글을 '기술문화연구'에 대한 어떤 공인된 학문 영역화보단, '기술문화연구'란 개념의 그릇에 개인 연구의 경향성을 담아보려는 시도로 읽으면 좋겠다.

'기술문화연구'란 무엇을 담는 그릇인가

다음과 같은 범주 정의로 '기술문화연구'를 시작해볼 수 있겠다. 기술문화연구는 테크놀로지 안과 밖, 경계, 그를 둘러싼 환경을 탐색한다고 할 수 있다. 구체적으로, 그 범주에서 기술 그 자체의 존재론적 지위를 살피는 연구(미디어·기술 철학, 사물학, 신유물론 등), 기술을 둘러싼 사회문화 등 구조적 층위와 기술 형성의 맥락을 드러내는 연구(과학기술학, 기술·미디어의 형성과 구성주의적

접근 등), 기술의 경계에 선 여러 타 분과 학문들과의 융·복합 지형 연구(기술예술, 테크노사이언스, 디지털 인문학 등), 그리고 기술을 둘러싼 생태 환경 혹은 비판적 기술 실천 연구(인류세 연구, 기술 생태학, 비판적 제작, 기술비판이론 등)로 나눠볼 수 있다.

이 장에서는 주로 기술-사회의 관계 문제를 주로 중심에 두고 '기술문화연구'의 특징을 살피고자 한다. 기술의 물성과 기술 계보학적 연구는 다음 9장에서 일부 다루고 있고, 기술과 타학문의 경계 문제는, 특히 책의 3장에서 기술과 인문학 양자의 불안한 결합을 '디지털 인문학'이란 사례를 통해 살펴봤다. 기술 실천의 문제는 3부 6-7장에서 '비판적 제작'의 전통에 대한 탐색을 통해 독자가 조금은 이해를 도모하는 기회가 됐다고 본다. 기술의 안팎, 경계 그리고 기술 권력의 개입과 실천은, 그 강조점에 따라 상호 분리해 접근할 수는 있으나, 예상할 수 있는 것처럼 서로 분리 불가능할 정도로 얽혀 있고 영향 관계를 주고받는다. '기술문화연구'는 이렇듯 기술 대상과 얽힌 권력 배치를 여러 각도에서 살피고 문제를 찾아 이의 실천 대안을 제시하는 '비판적' 연구 영역이라 정의할 수 있다.

역사적으로, 필자가 정의하는 '기술문화연구'에 가장 가까운 연구의 출발은 아마도 '테크노문화technoculture' 논의에서 찾을 수 있을 것이다(Penley & Ross, 1991). 1990년대 초 서구에서 인터넷 기술로 매개된 문화정치와 디지털 문화실천을 설명하기 위한 개념이자 신생 문화연구의 테마로 '테크노문화'란 용어를 사용했다. 이는 디지털 기술을 매개해 이용자가 벌였던 자율의 급진 정치적이고 전자 불복종 저항 등 초기 기술 낙관적 상황에 크게 영향을 받아 탄생했다. 즉 '테크노문화' 연구는 디지털 기술로 열린 새로운 문화 행동의 가능성을 기대하며 시작됐던 연구 분과 경향이라 볼 수 있다. 다음으로, 필자의 '기술문화연구'에 많은 영향을 끼쳤고,

미디어 기술 그 자체를 학적 대상으로 전면화해 다루는 '과학기술학STS', 그리고 필자의 공부를 시작했던 본령인 '미디어연구media studies'가 이와 많이 겹치고 공명한다. 이 둘은 주로 기술적 대상물의 사회문화적 형성과 효과를 학적 연구의 대상으로 탐구해온 분과 학문들이다. 서구에서 진행된 네트워크사회 연구(Castells, 1996), 컨버전스 연구(Jenkins, 2006), 뉴미디어나 소프트웨어 연구(Manovich, 2001, 2008), 사이버문화 연구(Featherstone & Burrow, 1995) 등은 오래전부터 기술문화연구의 중요한 분파였다.

최근에는 미디어 인류학적 해석이나 미디어를 고고학적 탐구 대상으로 삼는 기술문화사적 접근도 주목받고 있다. 덧붙여, 필자의 '기술문화연구'는 국내에서 자생적으로 성장하고 있는, 인간 삶 대부분을 조건화하는 기술문화 현상에 대한 구체적 해석과도 연결된다. 기계와 기술에 대한 기술감각을 경험적으로 밀도 있게 추적해 기록하는 국내의 연구 작업들이 이의 적절한 연구 사례일 것이다. 예컨대, 이영준(2019)과 그의 개념을 따르는 국내 인문학 연구자들의 '기계비평' 접근은, '기술문화연구' 시각에서 강조하는 인간과 기술 인공사물과의 상호 구성적이고 수행적인 관계를 강조하는 사물 성찰과 '비판적 제작' 접근과 많은 부분 겹친다. 필자에게 일종의 개념 그릇인 '기술문화연구'는, 바로 이들 테크노문화, 과학기술학, 미디어연구, 기계비평 등 가족 계열체에 속하는 연구 경향들과 직접적으로 겹쳐 있거나 일부 공명한다.

무엇보다 '기술문화연구'는 기술을 중심 화두로 다루는 여러 학문 조류들을 단순 모아놓은 연구 영역이라 보기보다는, 인간 기술을 비판적으로 이해하기 위한 철학, 이론, 접근, 방법, 실천을 체계적으로 마련하기 위한 집중화된 연구 영역을 만드는 작업에 가깝다. 기술문화연구는 동시대 첨단 기술의 효능을 상찬하며 기술(지상)주의적 시각에 휘청거리는 주류 학문장에서 벗어나 현실의

부박한 상황에 대항해 기술 성찰적 학술 논의를 집중적으로 생산하려는 목표를 갖는다. 기술 인공물과 인프라를 연구대상으로 삼아 그것의 존재론적이고 계보학적 진화 과정을 주목하면서도, 동시에 기술을 둘러싼 사회문화적 맥락 형성과 그 너머 대안 구성적 실천 측면을 함께 강조하는 통합적 연구로 볼 수 있다. 무엇보다 '기술문화연구'는 기술을 둘러싼 구조적 문제에 대한 강단 해석과 분석에 머무르지 않고, 좀 더 손과 몸을 움직이는 수행을 통해 기술 성찰에 이르는 현장 개입과 실천 과정을 강조한다. '기술문화연구'가 다루는 기술적 대상은 사실상 모든 인공 사물을 다 아우른다. 이들 인공 사물은 모두 매체의 지위를 누리고 이와 동격의 의미로 쓴다.

> 우리는 매체를 영화와 텔레비전, 라디오, 인터넷, 인쇄물처럼 오감과 관련된 기계 영역으로 생각하는 경향이 있다. 이들 매체는 매체의 사례임에 의심이 없지만, 이 규정은 너무나 제한적이다. 예컨대, 토양은 오이를 위한 매체이다. 인간이 개입되지 않는 경우에도 어떤 기계가 다른 기계를 위한 매체로써 작용한다. (중략) 매체라는 개념은 오감과 관련된 무언가를 가리키는 것이 아니라, 오히려 한 기계가 다른 한 기계의 구조적 개방성, 움직임, 혹은 되기를 '매개하는' 기계들 사이의 모든 관계를 가리킨다. 모든 매개 작용은 어떤 기계의 구조적 개방성과 움직임, 되기의 가능성을 제공할 '뿐만 아니라' 제약하기도 한다.
>
> ― 브라이언트, 2020: 295-296

인용된 신유물론적 입장에서 보면, 우리 주위에 존재하는 물질·비물질의 모든 대상은 매체이자 기계이다. 하지만 '기술문화연구'가

다루는 매체(미디어)는 전통 미디어라 지칭하는 것을 포함해 인간이 '작위作爲'를 가한 '인공' 사물 전체로만 연구 대상을 한정한다. 소위 범지구 생명체와 무기물까지 한데 모아 매체로 보고 논의하기에, 필자의 기술문화연구에서 '기술'로 다루려고 지칭한 대상의 개념적 한계가 존재한다. 물론 기술이 다른 생명과 생태와 어떤 관계를 유지해야 하는가는 기술문화연구의 중요한 테마지만, 지구 생태의 (비)생명 전체를 연구 대상으로 삼기는 어렵다고 본다.

기술문화연구는 구체적으로 전통적 '대중매체'(라디오, 영화, 방송 등), '로테크' 인공물(유선전화, 팩스, 복사기, 각종 생활형 기계 및 목공 등 일상 기술들), '미디어 신기술'(스마트폰, 인터넷, 소셜웹, 플랫폼, 인공지능 등)을 주로 다루는 연구 영역으로 지칭하고자 한다. 즉 단순 설계의 인공 기술에서부터 고난이도의 인프라가 구비되어야 가동하는 스마트형 기술에까지 이르는, 인간 종의 창의력이 개입해 생성된 '기술적 대상technical artifacts'을 주로 연구 대상으로 삼는다. 물론 여기에는 하드웨어적 관찰 대상물은 물론이고, 하드웨어의 도관이나 이를 흐르면서 일시 점유하는 소프트웨어나 알고리즘, 데이터까지도 기술문화연구의 매체 대상으로 삼는다. 즉 기술문화연구가 다루는 인위적 인공물의 범위는, 흔히 언급되는 '정보(통신)기술'의 하드웨어적이고 소프트웨어적 정의보다는 좀 더 포괄적이다.

오늘날 기술 진화론을 중심으로 한 엘리트주의적 서술 방식은 과거 많은 기술의 연구 대상물을 '구舊'미디어나 퇴물로 여겨 쉽게 이들을 유령과 좀비로 만들었다. 이와 같은 시각은 오래된 기술을 대체하는 새로움의 기술들을 상찬하거나 '로테크'를 극복해야 할 구습으로 보는 경향이 크다. 후대에 나온 기술이 전대의 기술을 대체한다는 가정은 특정 기술이 다른 기술과 융합 혹은 결합해 발전하거나 단독으로 재진화하거나 혹은 퇴화하기도 하는 기술의 유

연하고 '재매개적' 전개 과정을 온전히 설명하지 못한다. 사회적으로 열성으로 여겨지는 로테크는 '하이테크'라는 우성의 짝패를 통해서만 그 존재 의미를 갖는다. 한때 전보, 팩스나 복사기는 '첨단의(하이테크)' 기기였으나 이를 대체하거나 앞선 새로운 형태의 기술적 대상에 의해 '로테크'의 자리로 밀려났다. 기술 개발의 가속화가 크게 이뤄지면서 '하이테크'와 '로테크'의 시간의 격차나 경계는 급속히 붕괴하고 있다. 이런 진화론적 흐름과 상대적으로 기술 개발 변수에 영향을 덜 받거나 태생 자체가 '로테크'에 기반한 인공 사물도 있다.

예를 들어, 인공물에 노동 가치를 쉽게 이전하기 어려운 목공, 재봉 등 생활자립형 기술이 그러하다. 기술문화연구는 적어도 이들 모든 인공 사물의 평평한 지위를 받아들이면서, 로 또는 하이로 상대적 구분과 우위를 가정한 기술주의적 논의를 삼가야 할 것이다. 그 우열의 구분 자체가 실은 오늘 더 이상 무의미하며, 오히려 인간의 신기술 문명으로 위한 지구 생태 위기를 고려하면 이들 천대받는 '로테크'의 복권이 필요한 시점이기도 하다.

이어지는 글의 내용에서는 '기술문화연구'의 구성을 위해 몇 가지 전제되어야 할 이론적 지점만을 짚고자 한다. 즉 이론적으로 차용하거나 견지해야 할 것, 분석의 태도에서 회복할 것, 분석의 확장 영역으로 삼을 수 있는 것, 크게 이 세 지점을 현재 구성 중인 기술문화연구 영역에서 다뤄야 할 쟁점들로 삼고자 한다. 첫째, 기술문화연구의 이론적으로 의미 있는 자원을 기술 연구의 오랜 학제 전통을 지닌 '과학기술학'에서 주로 찾고자 한다. 인공적 사물을 형성하는 정치, 경제, 사회, 문화 등의 구조적 맥락을 밝히는 과학기술학 논의 가운데에서도, 특히 과학기술의 구성주의적 전통을 주목한다. 둘째, 기술연구의 접근이나 태도에서 줄곧 망각된 것, 그래서 회복이 필요하거나 확장해야 할 부분을 주목한다. 이는

기술물신, 소비 다양성, 이용자 권능에 대한 근거 없는 열광을 경계하려는 의도를 갖고 있다. 이 글은 '하이테크'와 '구조 없는' 자율 주체에 대한 무조건적 상찬의 사회 논리들을 경계한다. 대신에 이념처럼 빛바랜 듯 취급되는 '비판적' 연구 태도를 기술문화연구에서 적극 사유할 것을 제안한다. 셋째, 기술문화연구가 다뤄야 할 확장 연구 영역을 점검한다. 중요하게는 자본주의 기계예속에 대안적이고 기술 실천적인 연구 영역들의 발굴과 모색을 강조한다. 기존의 구조화된 지배적 설계를 '재설계'해 다른 대안 기획을 내오는 기술정치의 영역을 살필 것이다.

기술문화연구의 1차 자양분

기술비판론자건 기술옹호론자건 대체로 우리는 과학기술의 중립론과 객관주의에 쉽게 무너진다.[1] 기술의 객관주의는 쓰임새를 기다리는 중립의 대상물로 기술을 간주하는 도구주의적 관점과 맞닿아 있다. 중립의 기술은 사회 윤리적으로도 무결점의 '순결'한 것으로 간주된다. 기술은 이를 쓰는 주인을 잘 만나면 긍정적인 사회 변화를 추동하는 순수한 대상으로서만 간주된다. 반대로 기술의 주인을 잘못 만나면, 예를 들어 2차 대전의 살인 과학, 나치 고문과 화학무기, 원폭 실험, 그리고 최근 후쿠시마 원전 사고 등에서처럼 '나쁜' 과학 기술이 된다. 반전운동과 급진 과학운동의 성장 그리고 과학기술의 윤리성 회복을 주장하던 시절에는 특히 기술과 과학 자체는 무결점의 중립적인 것으로 간주됐다. 잘 알려진 바처럼, 아인슈타인 등 핵무기 근절을 위해 조직된 '퍼그워시 회의Pugwash Conferences'나 이후 반핵운동에 의한 기술의 오·남용에 대한 저항은 과학기술 그 자체는 무죄이고 이를 '악한' 방식으로 오용한 인간의 윤리 문제라는 도구적 시각에 크게 기대어 있었다. 불행히도, '순수' 중립의 기술론은 오늘날에도 그 영향력이 건재하다. 또

한편 과학기술을 자본주의 생산력 혁명의 측면에서 보는 입장 또한 학계는 물론이고 일상에서 기술 중립론과 객관주의를 강화하는 근거가 됐다(Heilbroner, 1994; Smith, 1994). 생산력으로서 기술에 대한 전통적 마르크스적 해석이나 벨, 토플러, 드러커 등 세계의 패러다임 이행을 예언했던 미래학자들의 장밋빛 주술은 사실상 과학기술의 능력을 사회 변화의 계기와 동력으로만 대상화 해 봤다. 특히, 기술 숭배에 기댄 미래학자들은 기술을 독립변수로 보고 다중 주체의 개입에 의해 주류 기술의 발전 경로를 변경하고 탈주하려는 인간의 개입이나 상상력을 처음부터 제한한다. 오히려 기술은 '천재' 과학자와 기술자의 발명으로 탄생하고, 인류는 이를 도입해 그 과실을 얻기만 하면 되는 것으로 오인했다. 이와 같은 기술 숭고와 객관주의의 오류는 학문의 장에서는 물론이고 일상 곳곳에 퍼져 있다. 기술 객관주의 옹호자들이 간과하는 것은, 기술 인공물이 인간의 외재적, 도덕 윤리적, 사회적 선택의 '하명'을 받기 위해 기다리는 중립적인 대상이 아니라는 데 있다. 이미 기술 인공물은 사회의 무게를 압축해 담지하는 구체적 '실체artifact'라는 점이다. 그 탓에 특정 기술은 일련의 비결정적 환경과 역사적 조건으로 끊임없이 자신의 가치를 재규정해야 하는 위치에 있다. 존재론적이고 사회 환경에 따라 재정의 하는 기술의 '상대주의적' 시각은 '순수한' 기술 중립에 대한 믿음을 무너뜨리고, 반대로 '탁하면서' '불순한' 기술의 본질을 드러내는 계기가 된다. 과학기술학 연구 분야는 사실상 이 '불순한' 기술이란 엄연한 사실로부터 시작했다. 기술 인공물에 내재하는 중층의 사회문화사적 맥락을 드러내는 기술문화연구는, 바로 기술코드 내부에 웅크린 불순함의 원천인 사회적 동기를 찾아내는 작업이다.

　'탁하고 불순한' 과학 혹은 기술의 맥락을 강조하는 인식론적 패러다임 전환에는 몇 가지 역사적 계기가 존재한다. 과학기술 논

의의 이론적 전회는 특히 과학학 내부의 연구 성과에 힘입은 바크다. 잘 알려진 것처럼, 토머스 쿤^{Thomas Kuhn}은 과학혁명의 구조(1996)에서 '패러다임' 개념을 가져와 학계 전반에 과학기술의 객관주의적 진화론에 치명타를 가했다. 쿤은 적어도 과학은 오래된 패러다임이 새로운 패러다임에 의해 전체나 일부가 대체되는, 이른바 패러다임 간 비선형적, 비축적적 발전 경로를 밟는다고 주장한다(Chalmers, 1992: 155). 쿤의 과학 패러다임 간 '공약 불가능성_{incommensurability}' 혹은 소통의 부재 개념은, 이제까지 과학적 지식이 시계열 축을 따라 진화론적인 발전을 거듭한다는 우리의 믿음을 산산이 깨버린 충격 선언에 다름 아니었다. 쿤은 우리가 알고 있던 과학적 지식이란 과학적 사실의 입증으로 인류의 누적적인 지적 자산이 되는 것이 아니라, 주어진 시대에 다양한 행위자와 조정 기구들이 특정의 장에서 작동하면서 맺는 사회적 '연합'과 '협상'에 의해 직접적으로 영향을 받는다고 봤다(또한 Bourdieu, 1991: 6). 쿤은 이렇듯 과학지식이 중립의 진화적 대상이 아닌, 사회적·공동체적으로 구성되는 인정투쟁의 다양한 협상 과정에 놓여 있는 상대주의적 지식 생산의 관점을 우리에게 정확히 일깨워줬다.

과학기술의 '탁한' 면모는 과학기술학의 다른 이론들을 통해서도 검증됐다. 가령, 콰인(Quine, 1953)의 '비결정·불충분 결정이론_{un-/indetermination theory}'은 과학이론이 확실성이나 증거 부족 때문에 '불충분하게 결정'되고, 그래서 여러 대안 이론이 항상 존재하고 외부 자원을 수용해야 하는 상대주의적인 조건에 처해 있다고 설명한다. 또 한편으로 핸슨(Hanson, 1965)은 '관찰의 이론 의존성'이란 개념을 제시한다. 그는 이론이란 것이 결국 한 과학자가 지닌 선입관이라 취급한다. 핸슨은 이론에 대한 과학자의 주관적 선입견이 작동하면서 직접적으로 상대주의를 야기한다고 봤다. 블루어(Bloor, 1999)의 '스트롱 프로그램'은 또 어떠한가. 과학 기술 외

적인 사회요인이나 이해관계가 과학의 내용과 결합하면서 과학이론을 결정짓는다는 관점을 기본으로 삼고 있다. 과학사 저작들의 발전에 있어서 바깥 환경의 논의를 과학사 서술로 끌어들이는 논의 방식 또한 '탁한' 과학기술의 가치를 재확인한다. 즉 '내적 과학사internal history of science' 중심에서 과학에 끼친 사회·경제·정치적 요인이 중요해져가는 '외적 과학사external history'의 논리로 전화해왔던 것이 그 맥락이다(홍성욱, 2002: 23-27). 초기 과학기술학 영역에서 다양한 상대주의적 시각이 부상하면서, 이들 논의가 자연스레 사회적 맥락들의 틈입과 규정력을 강조하는 기술의 구성주의적 논지를 구성하는 데 이론적 자양분이 되었던 것이다. 바로 '탁한' 과학의 상대주의적 접근에 기초해 기술 설계를 둘러싼 중층적 맥락을 탐색하는, 이른바 '구성주의' 기술 연구가 급진전한다.

구성주의 기술 연구

노블(Noble, 1979), 멕켄지(MacKenzie, 1984), 브레이버만 (Braverman, 1974) 등 자본주의 체제 내 생산기술의 구조적 연계를 봤던 연구자군은 보통 '기술의 사회적 형성론social formation of technology'으로 묶인다. 이들은 과학 법칙의 영역보단 기술과 기계의 문제에 그리고 기술생산과 활용의 미시적 맥락보다는 체제 (재)생산의 구조적 맥락에 천착했다. 대체로 이들은 자본주의적 사회경제 층위에서 발생하는 좀 더 거시적인 생산 공장의 맥락에서 기술의 구성주의적 측면을 탐구했던 것이다. 예를 들어, 기술 생산의 군산복합체 논리, 생산과정 내 상대적 잉여가치 착취에 동원되는 특정 자동화 기술과 기계의 선택과 도입, 단순·구상 노동 간 분업 과정과 탈숙련화 테제, 자본주의적 유기적 구성에 미치는 기술혁신과 이윤율 하락 등이 사회적 형성론의 전통적 테마였다.

　이들은 마르크스주의 전통에 서서 자본주의적 생산관계에

서 발생하는 수탈구조를 강화하려는 기술 도입과 혁신의 다양한 층위들을 비판적으로 짚어냈다. 미디어 학계에서는 커리(Carey, 1992: 210-230)의 전신기술의 사회적 형성과 영향에 대한 연구가 이와 같은 기술의 사회적 형성론에 조응한다. 그는 전신의 확장과 함께 자본주의 독점 논리와 관료주의의 이데올로기가 사회에 어떻게 각인되는가에 대한 비판적 분석을 수행했다. 미국 역사학자 루스 코완(Cowan, 1983)의 경우에는, 가정주부의 가사 노동과 주방 기기 그리고 이 둘의 밀월 관계를 맺어주는 자본주의적 산업화의 맥락들을 살피는 작업을 수행했다. 코완은 주로 남성노동자에 기반한 공장 노동의 기계적 착취를 넘어서서 여성의 가사 노동에 연결된 주방 기계들과의 관계가 당대 자본주의 현실에서 어떤 의미를 지니는지에 대해 살핀다. 조금 다른 각도에서, 로살린 윌리엄스(Williams, 1994)는 기술철학자 루이스 멈포드^{Lewis Mumford}의 권위·민주적 기술의 이분법을 차용하여, 남성 권위적인 기술설계에 기술 발전의 다양한 가치와 여성성의 민주주의적 전망을 삽입할 것을 주장하기도 했다.

마르크스주의적 전통에 영향을 크게 받은 기술의 사회적 형성론은 하이데거(Heidegger, 1977), 멈포드(Mumford, 1967), 엘륄(Ellul, 1964) 등 초창기 기술철학자들의 기술 비관론적이고 기술 '본질주의적^{essentialist}' 시각과 상당 부분 인식론적 유대감을 갖고 있다. 예를 들어, 하이데거는 인간과 모든 것을 부품화하는 '닦달^{Ge-stell; enframing}'의 개념을 가져오고, 엘륄은 '자율적 기술' 혹은 '기술적 자율성^{autonomous technique}'이란 개념으로 인간의 통제능력을 벗어나 거대한 기술 체계에 압도된 개별자의 무기력증을 표현하곤 했다. 즉 이들 본질주의적 기술철학자들은 기술 자체가 권력 체제화한다는 연유로, 대체로 기술 권력의 일괴암—塊巖적 힘의 우위에 압도된 나약한 인간 존재에 대한 비관론적 견해를 피력했다. 기술의 사

회적 형성론자들이 이들 본질주의적 철학자들보다는 좀 더 기술 해석에 있어서 유연해 보이나, 이 두 그룹 모두 기술에 틈입한 거시적 맥락의 규정력을 초지배적인 것으로 상정함으로써 이로부터 개별자의 권능은 불가능하거나 순응적이거나 무기력한 것으로 보는 억압적 기술 해석 경향에서 크게 벗어나지 못했다.

1980년대 초 핀치와 바이커(Pinch & Bijker, 1984, 2001; Pinch, 1996) 등에 의해 발전된 '기술의 사회적 구성주의Social Construction of Technology, SCOT'적 관점은, 앞서 본질주의적 혹은 기술형성론적 입장에서 보였던 기술 행위자의 무기력에서 상당 부분 벗어나 있다. 사회적 '구성주의'의 관점은 흔히 받아들이는 신기술의 채택이란 것이 그것이 더 낫거나 잘 작동해서 이뤄진다는 순진한 설명을 반박하는 것으로 시작한다. 구성주의 그룹에게 기술이란 다양한 행위자와 관련자들이 맺는 복잡한 상호 관계망의 소산이다. 예를 들면, 하나의 기술에도 기업가, 기술자, 소비자, 정책결정자, 디자이너 등이 맺는 사회적 협상이 작동하며 이를 통해 특정의 발전 궤적이 구성된다는 입장이다. 그래서 구성주의적 입장에서는 특정 기술의 디자인을 둘러싸고 다양한 '연관 사회집단relevant social group' 행위자들이 벌이는 협상과 역할이 중요해진다(Star & Bowker, 2002: 152). 기술의 디자인은 이들 연관 사회집단 간에 맺고 벌이는 협상과 갈등 등 맥락의 유동적 과정에 따라 다른 산출 결과를 가져오는 열린 '해석에서의 유연성'을 가져오기 때문이다(Klein & Kleinman, 2002). 예를 들어, 바이커(Bijker, 1987)는 자전거 바퀴 기술과 디자인에 대한 분석을 통해 그것의 변화와 표준에 미친 시대별 사회문화 상황과 당시의 다양한 사회적 협상 과정을 살핀다. 바이커는 해당 시기에 왜 자전거 바퀴의 모양이 일정하지 않은 채로 계속해 변화하며 오늘날의 모습이 됐는지를 사회문화사적 고증을 설득력 있게 수행한다.

사회, 문화, 인종, 계급, 성차 등이 어떻게 기술 디자인에 스며들어 각인되는지에 대한 맥락들을 드러내기 위한 '구성주의적' 학술 논의도 주목할 만하다. 일례로, 주디 와이즈먼(Wajcman, 2004; 1991)의 '테크노페미니즘' 개념은 사회 계급의 문제를 기술 해석의 중심에 놓으면서 동시에 자본주의 기술에 대한 권력의 각인화 과정에서 보다 다양한 층위들, 특히 여성(젠더)-기술-계급의 연결망들을 살피려 했다. 그는 급진적 페미니즘의 시각을 통해 생산 기술(노동 과정 내 젠더 생산), 재생산 기술(생명 재생산의 가부장적 동학), 가내 기술(가정 내 가전 기기들의 젠더 재구성), 젠더화된 공간 등을 살피면서 계급과 젠더를 중심으로 한 기술 안팎에 겹겹이 가로놓인 사회문화적 맥락을 살핀다. 사회적 구성주의자에게 이렇듯 기술은 마치 유대인의 신화에 등장하는 괴물 골렘golem의 모습과 비슷하다. 이들에게 골렘은 사회 집단들이 벌이는 협상 과정에서 탄생한 인간 과학기술의 산물로 비유될 수 있을 것이다.

> 골렘은 인간이 진흙과 물로 빚어 유대교 랍비의 주문으로 생기를 불어넣은 인조인간humanoid이다. 골렘은 매일매일 점점 더 강해진다. 그것은 명령을 따르고 일을 하고 적의 위협으로부터 당신을 보호한다. 그러나 골렘은 때로는 통제 없이 날뛰다 주인을 죽이기도 한다. 즉 골렘은 자신의 힘에 대해서 그리고 서투르고 무지함조차 인지하지 못하는 육중한 애어른과 같다. 골렘은 우리가 바라는 것을 막는 사악한 창조물이 아니라 어리석고 바보 같은 존재다. 골렘의 과학이 실수를 할 때 비난받아서는 안 된다. 왜냐하면 골렘의 과학은 우리의 실수다. 그것이 최선을 다하고 있다면 골렘은 비난받을 수 없다. 그러나 우리는 그로부터 너무 많은 것을 기대해서는 안 된다. 골렘은 무척 강

력하지만 그는 우리의 기술과 기예로 만든 창조물이다.

— Collins & Pinch, 1998: 1

이 덩치 큰 '애어른' 같은 골렘은 순진하지만 다루기 힘든 기술에 대한 구성주의적 비유다. 진흙, 물, 주문이라는 골렘을 탄생시킨 요소들은 사실상 과학기술 디자인에 '각인된embedded' 인간 사회의 맥락과 특성을 가리키고 있다. 골렘은 율법학자 랍비의 특정한 주문을 부여받음으로써 이미 기술의 객관주의와 결별한 '탁한' 창조물이 된다. 물론 구성주의자들이 보기에 골렘은 아직 서투르지만 갈수록 강력해지는 긍정적 가능성을 지닌 기술 창조물이다. 이와 같은 비유는 골렘을 계속해 유지하고 구성하는 데 인간들의 협상 과정과 현실의 요인들에 따라 위험해질지 아니면 순하게 될지 그 성격이 달라진다는 점을 상정하고 있다. 기술코드의 '해석적 유연성'은 이와 같은 구성주의적 과정에 의해 생성된다.

사회적 구성주의는 기술 상대주의적 관점을 극한으로 밀고 올라가기도 한다. 이에는 라투르의 '행위자연결망이론ANT' 덕이 크다(예를 들어, Latour & Woolgar, 1979; Latour, 1987; 1993). 라투르는 현실 논리가 각인된 기술 인공물의 중층적 맥락에 대한 강조는 물론이거니와 기술 그 자체가 사회와 문화 형성에 미치는 '물성'의 힘을 더 적극적으로 해석한다. 라투르는 많은 구성주의자들의 골렘식 해석과 다르게, 구조에 짓눌린 기술의 위치를 자유롭게 만들기 위해 인간 행위자actors와 마찬가지로 기술 인공사물에 '행위소actants'적 지위를 부여한다. 그는 행위소란 개념을 통해서 '비인간'적 요소인 기술을 엄연한 개별 생명 주체와 맞먹는 위치로 격상했다. 그것의 긍정 효과는 기술 사물의 생성과 구성의 자율성을 보장한다는 점이다(Latour, 1999; 2000). 라투르는 '숨겨지고 경멸받는 사회적 덩어리들hidden and despised social masses'이란 묘사를 통해, 인간

에 좌우되는 기술의 수동적 지위를 나락으로부터 구원한다. 라투르의 관점은 기술과 사회가 주고받는 영향과 맥락 관계를 밝히는 과정을 위해 기술을 반려伴侶 사물 차원으로 끌어올려 아예 객체화해 생명 인간과 비슷한 동일자 논리에서 바라본다. 이는 사회 구성주의적 시각과 기술 그 자체의 물질적 속성을 동시에 읽기 위한 시도로 볼 수 있다. 즉 그의 '행위소' 개념은, 많은 구성주의자들이 사회 맥락 중심 논의에 치중하면서 놓쳤던 객체화된 물성을 지닌 기술에 대한 빠트린 논의에 재차 주목하게 만드는 계기가 됐다.

결국 자본주의 기술 설계에 틈입한 사회문화의 구성주의적 접근은, 극단의 기술 회의론과 정치경제학적 분석에서부터 기술 자체를 자율적 객체의 '행위소'로 등극시키는 라투르의 논의까지 기술 형성 혹은 구성에 대한 다양한 접근의 스펙트럼을 넓게 펼쳐 보인다. 기술을 규정하는 맥락의 중층성도 자본주의 기술 비판론과 마르크스적 전통의 기술 해석에서부터 기술을 둘러싼 행위자의 다양한 연결망과 기술 물성 그 자체가 역으로 인간 의식과 행동, 넓게는 문화에 미치는 반작용까지 폭넓게 조망하는 데 이른다.

불순하고 탁한 기술의 접근법들은, 후대로 갈수록 거시적 정치경제의 맥락화나 해석 기제보다는 기술 행위자들의 경쟁 속에서 계속해 '움직이며in action' '형성 중in the making'에 있는 과정 분석으로 옮아가고 있음을 확인해볼 수 있다(Latour, 1987). 무엇보다 오늘날 기술의 구성주의라는 명명법을 갖고 함께 묶이는 연구는 대체로 기술 형성의 지배적 사회 과정과 이로부터 열린 해석적 '틈'을 강조하면서 또 다른 용도 변경과 재설계의 계기를 고민한다는 점에서 주목할 만하다. 다시 강조하자면 기술을 둘러싼 맥락의 중층성과 복잡성에 대한 구성주의로의 주목은, 특정 기술에 스며든 사회문화사적 구성 요인들을 살피면서도 이들 맥락의 배치와 비대칭적 힘들의 권력 관계로부터 기술정치적 사태를 파악하는 데

의의가 있다. 기술 주체 형성을 둘러싼 권력의 문제를 따지는 일은 여전히 기술문화연구에 중요한 의제다. 필자는 실제 주체-기술-권력을 연결해 잇는 '비판적' 전통에서의 문화연구적 유산이 일종의 구성주의를 급진화하는 이론적 태도로 기능할 수 있다고 본다. 기술문화연구의 인식론적 태도와 관련해 또 다른 한 축으로, 이어지는 글에서는 문화연구 진영 내 기술 사물과 '비판적인 것'의 관계를 둘러싸고 이뤄졌던 몇 가지 중요한 논점을 살펴보겠다.

기술문화연구의 '비판적' 태도

기술을 화두로 하는 문화연구의 미래 논의는 문화연구 안팎에서 한동안 큰 논쟁거리였다. 창의산업 연구자인 하틀리(Hartley, 2012)가 마르크스주의와 연계된 버밍엄대학현대문화연구소CCCS 계열의 '비판적' 문화연구의 스승들, 호가트, 윌리엄스, 홀 등이 사회구조, 의미해석, 정체성, 특히 권력 연구에 집착하게 만들었던 '올드 스쿨'로 간주하면서, 이들의 연구 경향을 따르는 후속 문화연구자들에게 독설을 내뿜으면서 논쟁을 촉발했다.

하틀리가 보기에, '비판적 문화연구' 진영은 이른바 '과학적 마르크스주의'에 갇혀 여타 영역의 과학적 방법과 대화하거나 그들의 학문적 발전을 받아들이는 것을 크게 게을리했다(38-39). '비판적' 문화연구의 스승과 제자들이 신기술로 촉발된 '신생 영역'에 대해 대화를 거부한다며 그 불통의 정서를 비꼬아 야유했다. 하틀리는 오늘날 '신생 영역' 가운데 하나로 기술 이용자들의 혁신과 협업의 생산방식을 꼽으며, 이와 같은 신생 분야를 설명하기 위해서는 타 학문 영역들, 예를 들면 진화 경제학이나 복잡계 이론 등 혁신의 과학 이론과의 조우가 필수라고 주장한다. 따져보면 하틀리의 주장은 '비판적' 문화연구의 과거 그늘로 인해 이용자와 기술 변화의 새로운 흐름을 적절히 다루거나 설명할 수도 없거니와 학

문 분과들과의 융·복합이 이뤄지는 것을 막거나 발목을 잡고 있다고 보는 견해다.

　어느 누구보다 이용자들의 '컨버전스 문화'를 칭송했던 미디어 연구자 젠킨스(Jenkins, et al, 2013) 또한 하틀리와 비슷한 불편한 심사를 '비판 연구' 진영에 표현하고 있다. 미디어 생태계에서 벌어지는 첨단의 기술 변화와 이용자 권능을 마주하면서도, "오로지 비판을 위한purely critical" 그리고 "축하에 인색한not celebratory enough" '비판' 연구자들에게 그는 불편한 심사를 드러냈다(xii-xiii). 젠킨스는 이미 대세인 미디어 플랫폼의 진화와 콘텐츠 생산의 새로운 혁신을 받아들이지 못하는 비판연구자들의 경직성을 대놓고 문제 삼는다. 아마도 일부는 고전적 정치경제학자들을 향한 그의 비판인 듯도 싶은데, 소수 독점 대기업에 집중된 미디어 생산 기제에 대한 비판 연구자들의 계속되는 불평이 오히려 현실 이용자 문화의 거대한 변화를 보지 못하게 했다고 봤다. 젠킨스는 문화연구자들이 첨단의 미디어기술 현상에 대한 '비판적' 태도 때문에 외려 새로운 기술과 디지털문화의 흐름을 읽는 데 게을렀다고 주장한다. 그는 하틀리와 대동소이한 관점을 공유하고 있다.

　물론 정반대의 흐름도 존재했다. 국제저널《문화연구Cultural-Studies》에서는 젠킨스류의 논자를 겨냥해 컨버전스 문화에 대한 재조명을 시도하기도 했다. 저널의 특별 호 서문을 쓴 편집자들은, 젠킨스, 하틀리, 셔키 등이 내세운 자유주의적 정서의 기술과 디지털의 근거없는 낙관론을 역비판한다. "컨버전스·문화의 특수한 역사적, 지리적 생산에서 오는 민주적 시민권의 다양한 모순과 우발성들"을 연구의 테마로 삼기보다는, "상호작용성의 미덕을 강조하고 자작DIY 미디어의 비전문가주의와 아래로부터의 미디어 동원을 보편적 민주주의로 단순 이해하는" 자유주의 연구자들의 낭만적 경향을 강하게 비판했다.《문화연구》편집자들은 하틀리와 젠킨

스와 같은 자유주의적 문화연구자들이 기술의 축복과 세례 그리고 이용자의 창발적 역할에 허우적거린 채 주체와 정보기술을 매개해 작동하는 권력 논리를 아예 잊었다고 지적한다.

호주의 비판적 문화연구의 전통을 계승하고 있는 터너(Turner, 2012: Chpt. 4)의 논의 또한 흥미롭다. 그 또한 기술 자유주의의 여파 속에서 '비판적' 문화연구의 회복이 중요하다고 본다. 그는 영국 문화연구자 맥기건^{Jim McGuigan}의 '문화적 포퓰리즘'의 개념을 적극 참고해 자신의 주장을 펼친다. 즉 '대중적인 것'을 위해서 이론적이고 정치적으로 '비판적'인 문화연구의 프로젝트를 포기하는 주의적 연구 부류들에 대해 문제를 제기한다. 터너는 구체적으로 문제 있는 학문 영역들로, '컨버전스연구' '뉴미디어연구' '창의산업론'을 한데 묶어 지명한다. 그는 텔레비전 연구자 이엔 앙^{Ien Ang}을 인용하면서, 마치 이 셋의 학문 영역들로부터 이용자 문화의 '능동적인 것'을 읽는 것이 마치 이미 '권력'을 다 쟁취해 얻은 것으로 착각해 그것에 도취하고 열광한다는 점에서 지극히 낭만적 자유주의에 가깝다고 비판한다. 터너는 첨단기술에만 열광하는 이들 문화연구자 부류가 애초 문화연구가 견지했던 문화의 시장화에 대한 분석이나 그 정치·사회적 효과에 대한 현실 비판정신을 슬쩍 내려놓고 있다고 지적한다.

유럽 중심의 비판적 문화연구의 오랜 전통 대 새로운 현실을 새 부대에 담고자 하는 낭만적 자유주의자 간의 이와 같은 갈등에서, 우린 기실 '비판적'이라 하는 것의 내용을 어떻게 읽을 수 있을까? 터너 등에게 '비판적'이란 개념은 대체로 기술-주체를 둘러싼 권력의 작동과 중층적 맥락을 읽는 태도로 보인다. 하틀리 등 자유주의 입장에서 보면, '비판적' 전통은 권력 분석의 권위에 눌려 기술-주체의 급변하는 변화와 새로운 생성의 문화적 가치를 놓치는 고답과 불통의 학문적 온고주의로 비치고 있다.

기술문화연구에서 '비판적'인 의미에 대한 좀 더 정확한 해명을 위해서, 서구에서 기술의 문제를 숙고했던 일명 '사이버문화연구'를 짚어보자. 한때 '비판적 사이버문화연구'(Silver, 2006)라는 개념을 갖고 기술 연구를 집중적으로 수행했던 문화연구자들이 그들의 이념적 지향과 방법을 논의한 적이 있다. 이는 1990년대 초부터 보헤미안적 가상공간의 문화 분석으로 시작해, 국가, 자본, 가상공동체, 사이보그, (성)정체성 등의 논의로 확대해왔던 일단의 문화 연구 집단에 해당한다. 흥미로운 점은, 그들 스스로 1세대 영국의 비판적 '올드 스쿨' 문화연구와의 계열체적 동질성 혹은 '가족적 유사성'을 느낀다는 사실이다.

사이버문화연구의 주요 논의는 이렇다. 기술과 디지털 문화 형성에 틈입하는 사회 맥락들을 좀 더 거시적인 변인들로 확장할 것, 즉 자본주의, 소비주의, 상업화, 문화 다양성, 일상생활의 권력화 지점에까지 문화 분석에 담아낼 것을 주문한다. 더불어 사이버문화연구의 '비판적'인 것에는 이론적 실천에 대한 고민 또한 담겨있다. 상아탑을 벗어나 사이버문화 연구가 억압받는 세계를 향한 실천에 공헌해야 할 것을 주장하고 있다.

학문적 수용의 입장에서 '비판적 사이버문화연구'의 기술 개방적 태도는 원용진(2007, 2005)이 언급했던 '더하기 전략'과 흡사하다. 예를 들면, 원용진은 '진보적' 가치를 견지하면서도 동시에 미디어 문화연구의 외곽 혹은 바깥이라 불리는 소수 미디어운동 등 포괄적 실천적 연구 태도를 더하라고 촉구한 적이 있다. 덧붙이자면, 필자가 생각하는 '비판적' 기술문화연구의 위상은 '비판적 사이버문화연구'의 관점과 원용진의 진보적 '더하기 전략'을 합친 그 자리에 서 있다고 볼 수 있다. 그런데 구조적 혹은 '거대 서사'적 접근의 폐해와 계몽의 부활이란 노이로제에 시달리며 살았던 문화연구자에게 '비판적'이란 말은 대단히 마르크스적 교조와 과학

으로의 회귀마냥 불편하게 다가올 수 있다. 신기술로 열린 개인의 권능과 창발성, 협업의 민주적 가치들이 만개하는 판에 굳이 '비판적'이란 정치적 뉘앙스를 지닌 말을 굳이 가져다 쓰는 것이 못마땅할 수도 있다. 하지만 문제는 이들 낭만주의자가 기술 숭배와 이용자 예찬에만 머무르며 가공할 기술 권력에 대한 어떤 실제적 대안도 제시하지 못하는 '탈'정치화의 무기력증이라는 모순에 있다.

'비판적' 태도와 '더하기 전략'이란 측면에서 참고할 만한 미디어 문화연구의 연구 성과를 하나 더 언급해보자. 대표적으로는, 국내 '미디어의 사회문화사'적 시각(유선영 외, 2007; 이상길, 2008)을 꼽을 수 있겠다. 이들은 미디어기술의 구성주의적 다층성을 열어놓는다. 특정 시기 전신, 라디오, 텔레비전, 영화 등 매체를 구성하는 일상 권력의 작동 기제를 살피는 '비판적' 전통에 근거한다. 즉 특정 미디어 구성에 미치는 역사적 배경과 구조화된 미·거시 권력의 층위와 맥락을 살핀다. 동시에 그 기저에서 실제 매체 이용자들의 다양한 생활사와 문화적 결을 강조한다. 이들 사회문화사 연구자들은 이론적으로 '역사적 접근'과 '문화사적 접근'을 통합해 읽고자 한다.

'역사적 접근'은 제도사나 정책사에서 강조되는 개선 혹은 발달과 진화의 주류적 흐름이 강조되는 반면에, '문화사적 접근'은 구조적 맥락의 탐구에 힘을 빼는 대신 아래로부터 꿈틀거리는 주체의 능동성과 당대 미디어기술의 쓰임과 이를 해석하는 주체들의 형상화에 주된 강조점을 둔다. 즉 문화사적 접근은 역사적 접근의 거시 패러다임을 탈피해 이용자들의 자발성과 역동성을 관찰하는 장점을 갖고 있었다. 하지만 문화사적 접근은 역사적 접근에 비해 현실의 '비판적' 맥락을 간과하거나 주어져 있는 미시적 문화 분석을 통해 개별자가 구성하는 현실에 압도되어 상대적으로 변화에 상대적으로 무관심하다는 단점이 존재했다(이기형, 2011).

그렇게 미디어 사회문화사적 접근은 역사적 접근과 문화사적 접근의 단점을 보완해 절합하는 방식의 '통합사적' 접근에 해당한다. 이들의 통합사적 연구는, 특정 매체와 기술이 공진화하는 사회 구조와 미디어 권력의 배치를 밝히는 것과 함께, 이용자 주체가 형성하는 자생 문화를 동시에 살피는 데 장점이 있다. 물론 이들 사회문화사 연구자들은 직접적으로 과학기술학이나 비판적 문화연구에서 다뤘던 문제를 공식적으로 문제 삼거나 논쟁을 벌이지는 않았다. 그렇지만 이들의 의의는 미디어기술 대상에 대해 사회문화사적 접근법을 통해 단순히 이용자주의에 머무는 자유주의적 약점을 간파했고 그들 자신이 그 해법으로 '통합사적' 해결책을 마련했다고 볼 수 있다. 즉 특정 시기 미디어기술을 중층적으로 맥락·계열화하거나 두텁게 관찰하면서도 당대 이용자 문화의 자율성을 함께 통합해 읽어내려 하면서, 이들 문화사 연구자들이 적어도 '비판적' 태도를 잃지 않으려 했다고 평가해볼 수 있다.

기술문화연구의 확장 영역

이제까지의 논의를 기반으로 필자가 생각하는 기술문화연구가 자리하는 인식론적 위상을 그려보면 다음의 〈표 6〉과 같다. 이론적 자원은 과학기술학 등 구성주의적 전통에서 기술 설계를 둘러싼 구조적 맥락의 중층적 배치를 두껍게 드러내는 이론과 방법이 그 한 축을 이룬다고 본다. 다른 한 축에는 내적으로 주체화 과정에 개입하는 기술 권력 작동의 문제를 '비판적'으로 다루려는 문화연구의 급진적 접근을 수용하고 있다. 후자는 단순히 기술에 접근하는 태도의 문제일 뿐만 아니라 기술 권력에 개입하고 실천하는 기술 문화정치의 문제와 직접적으로 연결된다. '비판적' 태도란 특정의 기술을 정당화하는 문화적·정치적 지평의 무의식을 드러내고, 이미 그 자리에 그 기술이 있으니 필수적이라는 환상을 걷어내려

는 성찰의 자세다. 또한 이는 이미 '자리를 굳힌' 기술적 선택 또한 언제든 상황적 요인으로 재설계될 수 있다는 실천 자세이기도 하다. 기술문화연구는 이렇게 기술 권력의 헤게모니의 작동 기제에 대한 추적과 분석은 물론이고, 비민주적 기술 구조와 배치를 어떻게 새로운 호혜적 삶의 가치 아래 재구성할 것인가를 연구하는 것을 궁극의 목표로 삼는 실천 연구를 지향한다고 볼 수 있다.

이어지는 〈표 7〉에서는 기술문화연구의 인식론적 지형에 기대어, 좀 더 확장되어야 할 새로운 연구 영역들을 제안한다. 첫 번째 열은 기술문화연구의 몇 가지 중요한 토픽들을 나열한다. 두 번째 열에는 각 연구 주제에 맞춰, 학계에서 이미 이뤄진 연구 테마를 옮겨놓고 있다. 마지막 열에서는 필자의 '기술문화연구'란 개념 틀에서 본 기술 개입의 주요 신생 연구 영역들을 제시하고자 했다. 물론 이는 예제이며, 우리 사회와 공진하는 기술미디어 변화에 따라 연구 의제도 향후 변화하며 달라질 수 있겠다. 먼저 기술문화연구의 전체 주제 범위들은 계속해 증식될 가능성이 높다. 연구 주제는 이제까지 기술문화연구에서 소외되거나 새롭게 부상하는 기술사회의 문제들에 맞춘 주제 발굴이 이뤄지는 것이 좋다. 둘째 열은 이미 기성의 기술 연구 주제이다. 어쩌면 기술문화연구가 지향하

표 6 기술문화연구의 인식론적 위상

는 '구성주의적' '비판적' '실천적' 태도와 방법과 관련해서, 그 내용
들이 아직은 미흡하거나 혹은 신기술 변화의 구체적 환경을 적절
히 반영하고 있지 못하는 이전 단계의 연구 경향일 수도 있다. 마

연구 주제	기존 연구영역	기술문화연구의 확장 영역
미디어(매체)사	미디어사 혹은 미디어 문화사	기술정보인터넷의 사회문화사, 기술 존재론/기술철학, 미디어고고학
정보 소유/재산권	저작권 문화, 망중립성 연구	정보공유지문화, 커먼즈 연구
미래학	정보사회, 네트워크사회, 정보양식론	초연결사회 비판, 후기정보사회, 위험정보사회, 플랫폼사회 연구
이용자연구	능동적 이용자론, 생산주체로서 이용자 문화 분석, 집합지성	청년 잉여문화, 비판적 제작, 정동연구
뉴미디어연구	컨버전스, 재매개론, 사이보그 연구, 다중매체 이용 연구	디지털인문학, 포스트휴먼 연구
테크노문화 분석	가상공간 문화 분석, 사이버세대론	기계비평, 해킹문화, 게임연구, 소프트웨어연구
정보의 정치경제학	자동화연구, 독점자본주의론, 노동과정 비판	인지자본주의 연구, 플랫폼(알고리즘) 노동과정 연구, 공유 경제 비판, 인공지능 자본주의
저널리즘 연구	데이터/온라인 저널리즘	데이터 탐사 저널리즘, 탈진실, 가짜 뉴스
감시연구	현대 파놉티콘 체제 연구	빅데이터/알고리즘 감시 연구, 감시자본주의
여성과 미디어	젠더와 미디어, 디지털미디어와 페미니즘, 사이버페미니즘	테크노페미니즘, 제노페미니즘, 디지털페미니즘
정보의 정치경제학	게릴라/커뮤니티/독립/마을 미디어, 시민저널리즘, 대안미디어	전술미디어, 뉴아트/모바일 행동주의, 시빅해킹, 핵티비즘
생태연구	환경생태학, 미디어생태 연구	인류세 연구, 기후행동주의, 기술생태정치학

표 7 기술문화연구의 확장 영역들

지막 열은 이를 감안한 기술문화연구의 신생 연구 영역들을 제시하고 있다고 보면 좋겠다. 마지막 열은 앞서 논의했던 기술의 구성주의적인 지점을 확인하는 동시에 기술 현장 실천을 강조하는 '비판적' 기술문화연구 분야를 제시하고자 했다. 마지막 열에 제시된 확장 영역은 논의 수준에서 크게 이론, 비평과 실천의 세 층위로 나눠볼 수도 있다. 〈표 7〉에서 이론적이고 추상성이 높은 기술문화연구에서는 인류세, 커먼즈 연구, 플랫폼 연구, 인지자본주의, 인공지능자본주의, 감시자본주의, 디지털페미니즘, 포스트휴먼연구, 기술생태학 등을 꼽을 수 있을 것이다. 비평을 통한 기술 연구 접근과 방법의 확장이란 측면에서 새롭게 주목할 분야에는, 기계비평, 청년 잉여문화, 정동연구, 정보공유지문화, 게임연구, 소프트웨어연구 등을 거론할 수 있겠다. 이들 기술문화 '이론'과 '비평'은, 일상 속 기술 권력화 과정을 비판적으로 바라볼 수 있는 중요한 접근이자 방법으로 삼을 수 있을 것이다. 마지막으로, 표에서 연구의 추상도가 낮지만 가장 실제적인 기술 행동주의적 실천과 대안 기술의 전망 구상에 연계된 현장 지향의 연구를 꼽을 수 있다. 예를 들어, 비판적 제작, 시빅해킹, 기후행동주의, 전술미디어, 정동연구, 플랫폼 노동과정 연구 등이 그것이다.

　　기술문화연구가 '구성주의적' '비판적' '실천적' 태도를 갖고 기술을 다루는 본격적인 학문으로 자리 잡기 위해서는, 이렇듯 이론-비평-현장의 세 층위에서 한 사회의 기술 의제를 집중적으로 다루며 대안적 상상력을 키우려는 집중력이 필요하다. 무엇보다 각 층위에서 서로 비슷한 관점과 대상을 공유하는 일이 우선이다. 특히 관련 연구자, 활동가, 공학자, 프로그래머, 예술가 사이 교류와 소통을 복원해야 한다. 분과 학문과 직업의 경계를 뛰어넘어 공통의 사회 의제와 공동의 기술 토픽을 잡아 다양한 시민 다중이 집합적으로 토론하고 관련 이슈의 분석과 해결책을 내는 방식도 생

각해볼 수 있을 것이다. 가령, 이론의 층위에서 플랫폼 자본주의의 공동 문제의식을 통해 기술 커먼즈라는 새로운 대안 개념적 구상을 세우고 시빅해킹의 구체적 현장 실험을 고민하는 상호 연계적 연구와 실천 구상도 가능하리라 본다. 기술과 매체에 뿌리박힌 권력의 흔적들에 이의를 제기하거나 그 흔적을 제거하는 데는, 법 제도와 정책 개선을 통해 과학기술의 설계를 개혁하는 시민운동이 근본적이긴 하나 그것이 꼭 충분조건이 되진 못한다.[2] 좀 더 중장기적인 기술의 민주주의적 지향을 위해 이론적 실천을 함께 모색할 필요가 있다. 이는 인간 삶을 파괴해 왔던 문명의 이기들에 대한 비판적 성찰은 물론이고, 권력화되고 도구화된 과학기술에 대한 문화정치와 실천론을 짜는 통합적 과정이기도 하다. 그래서 기술문화연구는 역사적으로 누적되고 체화된 권력의 기술 코드화 과정들에 대한 비판 '이론'을 세우고 이의 일상 '비평'을 시도하고, 궁극에 '현장' 대안을 짜는 실천의 공부라 볼 수 있다. 무엇보다 현장에서 부상하는 실험들을 발굴하고 그 효과를 정리하는 일은, 기술문화연구가 강조하는 대안적 기술 기획의 구체성을 확보하기 위해 필수 불가결하다.

9. 기술 계보학적 문화(사)연구

테크놀로지에 대해 어떤 시각에서 접근할 것인가의 논의는 국내 학문장 안에서 그리 심각하게 혹은 논쟁적으로 이뤄지지 못했다. 역사적으로 국가 주도형 기술 정책과 산업은 요란한데 비해 역사적으로 실제 테크놀로지 정착에 대한 성찰적 논의나 주류 기술담론 외의 대안적 해석을 찾기 어려웠던 사정이 있었던 탓이다. 더군다나 기술을 매개한 창작 혹은 제작자나 연구자 역시 토픽과 연계된 글과 작업들에서 이렇다 할 기술비판적 논의나 접근이 부재했다. 대체로 기술 그 자체는 중립된 대상으로 무장해제되거나, 기술주의적 상찬이나 이용자 문화의 근거 없는 신뢰로 마감하는 경우가 다반사였다. 미디어 테크놀로지에 대한 열광에 기댄 주류 기술주의적 패러다임의 오류만큼이나, 많은 연구자들이 미디어와 기술의 의미semiosis와 텍스트의 구성과 효과에 매달리면서, 정작 기술 장치와 미디어 테크놀로지 자체의 구성주의적 연구와 역사적 접근에는 태만을 보인 것도 사실이다(원용진, 2014). 바로 앞 글에서도 본 것처럼, 그래도 기술 시각에 유연하다고 하는 연구 집단은 기술의 사회문화사적 혹은 정치경제학적 독법을 시도했다. 좀 더 전문적으로는 과학기술학이라는 학문 전통에서 특정의 미디어 기술의 형성 과정을 사회 구성주의적으로 꼼꼼히 탐사하기도 했다. 또 다르게는, 기술에 틈입한 자본과 권력의 셈법을 읽어내려 하는 사회학적 접근 정도가 눈에 띄는 편이었다.

우린 바로 앞 장에서 기술주의와 구성주의적 접근 사이 갈등과 논쟁 지점들을 살핀 적이 있다. 이 글에서는 비판연구 진영에서 테크놀로지에 대한 구조나 맥락의 규정력을 강조하면서도 앞선

논의에서 빠뜨린 기술 그 자체의 '물성'에 대한 이론적 논의들을 여기서 좀 더 환기하고자 한다. 이론적으로, 시몽동과 키틀러 등 기술 자율의 유물론적 관계적 생성론을 논했던 기술·미디어 철학자들을 통해서 테크놀로지 고유의 '존재 양식론적' 혹은 테크놀로지에 대한 '유물론적' 태도를 강조하고자 한다. 이 논의는, 테크놀로지의 의미를 구성하는 사회 체제의 규정력에 대한 비판적 시각을 유지하면서도, 테크놀로지 그 자체가 지닌 물성의 진화와 발전 과정을 적극적으로 수용하는 데 목적을 둔다. 학문적으로 보면, 이는 기술 발생의 사회적 맥락을 강조하는 '미디어·기술의 사회문화사' 혹은 '기술비판이론'적 전통과 더불어 매체와 기술 고유의 발생학적 위상을 되찾기 위한 '기술계보학적' 전통과 더불어 더하자는 주장이다. 이 글은 기술-인간의 상호 구성주의적 특성과 함께, 미디어기술의 물성 연구를 합하는 통합적 접근을 '기술 계보학적 문화(사)연구'라 명명하고 이를 관찰하고자 한다.[3]

기술 계보학의 의미

이 글에서는 기술연구자에게 크게 주목받지 못했으나 새롭게 성장하는 '반인간(중심)주의적' 신생 학문 영역인 '기술 계보학technogenealogy'을 다룬다. 이는 미디어 테크놀로지 자체의 기술적 형식성이나 기술 작동과 발생 방식의 자율 계통적이고 자가 진화 차원에 대한 연구 영역이라 보면 좋겠다. 테크노 계보학을 논하기 이전에, 기존에 '기술 비판이론'이나 '미디어의 사회문화(사) 연구'에 기대어 테크놀로지의 역사를 분석하던 방식이 어떠한 것이었을까를 먼저 소묘해보고자 한다.

가령, 누군가 인터넷을 기술사적 관찰 대상으로 삼으려 한다고 하자. 먼저 연구자는 인터넷 역사에서 중요하게 취급될 수 있는 역사적 상황 변수를 찾을 법하다. 구체적으로는 특정 시점의 글

로벌 인터넷 정세와 국내 인터넷 토착화, 인터넷 기술 채택의 지
배적 의사결정 과정, 국가주도형 정보화 정책과 그 발전의 특수성,
관련 뉴미디어 정책의 발달사, 재벌·통신기업과 플랫폼업체의 지
배적 독과점화 과정과 지배력, 닷컴 시장 욕망 등 인터넷의 정치경
제적 구조와 사회사적 맥락을 강조하는 기술 인프라 역사 분석을
할 것이다. 그리고 이와 더불어 인터넷이 기존 전통 미디어와 달리
인간 주체의 미디어 지각과 수용 과정에 어떤 변화를 미쳤는지 그
리고 당대 기술 주체들이 새로운 미디어 테크놀로지와 맺는 관계
가 어떠했는지 등의 수용 주체와 인터넷 테크놀로지 사이에 발생
하는 좀 더 역사적 결을 강조하는 미시사적 논의도 함께 이루어질
것이다. 물론 개별 연구자가 하나의 토픽을 잡아 이와 같은 미·거
시사적 변수를 한번에 다 다루기는 힘에 부칠 것이다. 상황과 예산
등에 맞춰 장르, 주제, 대상이 조정되겠지만, 어쨌든 기본적으로는
미디어 테크놀로지의 사회문화사적 시각이나 기술 비판이론은 기
술 대상이나 현상을 둘러싸고 구조-수용 주체 사이에 발생하는 다
층적 미·거시사적 맥락과 의미화 과정들을 역추적하고 그것의 현
재적 의미를 비판적으로 밝히는 데 충실하다.

　　문제는 테크놀로지 비판 논의가 궁극적으로 구체화하거나 영
역화하기에는 성겨 보이는 공백 영역이 존재하는 데 있다. 이 글은
이를 기술 비판적 전통 내부의 '기술 계보학적' 접근의 공백과 빈
곤으로 다뤄보고자 한다. 즉 기술 계보학은 앞서 사회문화사의 전
통을 이어받으면서도 미디어 테크놀로지 그 자체의 독자적이고
고유한 발생과 진화 과정의 역사적 계통을 강조하는 접근 방법이
다. 이제까지 전통적 기술 비판의 시각은 대체로 테크놀로지와 관
계 맺고 있는 당대 인간 사회의 구조적 맥락화나 기술-인간의 공
진화에 대한 풍부하고 구체적인 해석에 매달렸다. 하지만 역사 구
조 속 미디어 테크놀로지 수용 주체들의 생생한 묘사를 통해 얻을

수 있는 장점에 비해, 전통의 기술 분석은 오히려 사물이자 형식으로서 미디어 기술 그 자체가 지닌 발생학적 논리나 속성, 그리고 매체 기술적 진화의 과정에 기댄 기술 계보학적 역사 해석과 분석에 소홀했다고 볼 수 있다. 오늘날 신생 매체들이 수용 주체의 삶은 물론이고 신체와 감각의 일부로 파고들어 오는 첨단 기술 사례를 굳이 끌어오지 않더라도, 테크놀로지의 발생학적 맥락과 여러 하위의 기술이 상호 관계를 맺고 변이하며 진화하는 과정을 구체화할 수 있다는 점에서 기술 계보학적 접근을 등한시할 수 없다. 기술철학자 시몽동의 말을 빌리면, 이 같은 접근법은 일종의 테크놀로지 '존재 양식론'에 해당하고, 미디어 연구자 키틀러의 경우에는 이를 '매체 유물론'이란 개념으로 이미 묘사한 바 있다. 이들의 연구는 미디어 재현과 담론의 분석 차원과 달리, 매체 그 자체의 물성과 형식에 대해 집중하는 경향을 갖는다.

미디어 테크놀로지의 존재 양식론

먼저 시몽동(2011)은 기술적 대상들 각각이 개체적 '존재 양식'이 있다고 설명한다. 이 기술의 존재 양식은 크게 세 층위에 걸쳐 있다. 첫째, 특정 기술과 매체의 인간 세계 내 존재 양식이 존재한다. 즉 이는 특정 기술이나 매체가 각 시대별로 어떻게 문화의 하나의 '상phase'으로 존재하는지 그리고 한 사회 체계 내에서 특정 기술이 문명의 일부로 포괄되는지를 보는 것과 연관되어 있다. 둘째, 기술 혹은 미디어 대상들이 인간과 관계 맺는 존재 양식의 층위이다. 이는 기술과 인간이 어떻게 함께 공진화하는가를 역동적으로 관찰할 수 있는 미시 층위이다. 이 두 번째 층위를 통해 우리는 기술주체의 미디어 수용이나 문화 구성에 대한 분석을 행할 수 있다. 기술 존재 양식의 이 두 층위는 앞서 언급한 전통적인 테크놀로지의 사회문화사나 기술 비판이론적 접근에서 다루는 '구성주의'의 연

구 범위와 엇비슷하다고 볼 수 있다.

시몽동이 우리에게 새롭게 시사하는 가치는 사실상 기술 존재 양식의 다음 마지막 층위에 대한 언급에 있다. 즉 이 글에서 강조하는, 인간화된 기술적 대상 혹은 미디어 테크놀로지의 고유한 발생과 생성의 '존재론적' 층위이다. 이 층위는 사실상 기술 생성과 진화의 계보학을 구체화할 수 있는 분석 영역에 해당한다. 다시 말해, 시몽동의 테크놀로지 관점은 기술-사회 시스템, 기술-인간 층위에 대한 전통적 분석을 전제하는 데에 더해서, 무엇보다 그는 기술 그 자체의 내적 진화의 계보와 동학을 강조하는 기술 그 자체의 '존재 양식'을 제기하고 있다는 점을 주목해야 한다. 시몽동이 언급하는 기술적 대상의 '존재 양식'이란, 기술의 사회문화(사)연구의 일부를 이루는 가치와 개념 속에 '기계론' 혹은 '보편 기술학 technologie générale'이나 '기계학mécanologie'이 빠져 있는 것에 대한 문제제기로 볼 수 있다(71-72).

그렇다면, 우리는 시몽동이 언급하는 특정 개체화된 '기술성' 혹은 기술 고유의 역사적 '존재 양식'이 도대체 무엇인지를 구체적으로 따져볼 필요가 있겠다. 시몽동에 따르면, 기술적 대상을 마주할 때 우리는 최대한 "인간적인 것"을 빼고 기술 본성에 접근해야 한다. 시몽동은 누군가 미디어 테크놀로지란 기술적 대상을 다룰 때 이로부터 "인간의 잔여물"을 제거하고 '반인간주의'적인 방법을 통해 그 기술적 대상을 하나의 객체로서 보고 어떤 조건에서 어떤 역사적 기원을 갖게 됐는지 발생학적·계보학적인 과정을 면밀히 살펴보길 권유한다. 시몽동은 이를 통해서만 기술적 대상 혹은 매체의 관계 생성론적이고 반실체적인 개체 발생의 일반적 기술 원리와 기술성 자체의 본질을 얻어낼 수 있다고 본다.

시몽동의 기계론이나 기계학이 기존 사회문화사적인 논의를 넘어서는 지점은, 특정 기술의 개체 발생적 계보학에 대한 적극적

해석과 강조다. 이것이 지니는 힘은 기술을 통한 인간 의도와 인간주의의 실현 등 기존 '인간중심주의적anthropocentric' 기술의 역사이해를 넘어서는 데 있다. 즉 그는 테크놀로지를 인간과 동등하거나 기술(기계)-인간 사이에 평등한 상호 협력과 상생의 관계에서 다룰 것을 요청하고 있다. 궁극적으로는 인간 사회의 체계와 구조의 영향권 아래 있으나 테크놀로지 그 자체의 기계 역학과 연관된 기술 고유의 발생학적 개체성을 독립적으로 강조하고 있다. 시몽동은 정작 기계의 존재 근거들을 소외시켜온 인간 중심의 '인문학적 문화'와 해석인 테크노포비아나 테크노유토피아 양극단의 기술 해석이 아니라 이제 기술과 미디어를 인간의 세계 내 고유의 존재 양식으로 정당하게 자리매김하는 '기술공학적 문화'로 갱신해 이전의 편향을 다시 바로잡아야 한다고 봤다(김재희, 2013: 175-206). 기술철학자 시몽동의 다음과 같은 오래전 언술은, 전통의 사회문화사 접근에서 빠져 있는 기술의 분석적 공백이 과연 무엇인지를 우리에게 정확히 일깨운다.

> 기계는 낯선 존재자다. 이 낯선 존재자 안에는 인정받지 못한, 물질화된, 제어된, 하지만 인간의 잔여물인, 인간적인 것이 갇혀 있다. 현대 세계에서 소외의 가장 강력한 원인은 기계에 대한 이런 몰이해에 있다. 그 소외는 기계에 의해 야기된 것이 아니라, **기계의 본성과 본질에 대한 몰-인식으로 인해서, 의미작용들의 세계 속에 기계가 부재함**으로 인해서, 그리고 **문화의 일부를 이루는 가치들과 개념들의 목록에 기계가 빠져 있음**으로 인해서 야기된 것이다. 문화는 균형 잡혀 있지 않다. 문화는 미학적 대상들과 같은 어떤 대상들은 인정하고 그들에게는 의미작용들의 세계에 속하는 시민권을 부여하는 반면, 다른 대상들, 특히 기

술적 대상들은 단지 사용과 유용한 기능만을 지녔지 의미
작용들은 지나지 않은, 구조 없는 세계 속으로 밀어 넣어
버리기 때문이다(인용자 강조).

— 시몽동, 2011: 10-11

혹자는 시몽동의 기술적 대상 혹은 미디어 테크놀로지의 존재 양
식론적 속성을 인정하는 것이 관념론의 소산이거나 또 다른 기술
주의적 변종이 아닐까 하는 의구심이 들 수도 있겠다. 하지만 시몽
동이 앞서 체계-기계-인간의 처음 두 층위에서 제기한 바와 같이,
그는 기술 생성의 '사회문화사'적 맥락과 인간과의 공진화나 관계
성을 이미 전제하고 있다. 오히려 시몽동은 이로부터 기술적 대상,
즉 미디어 고유의 생성과 발생학적 계통의 원리를 따지고, 이를 통
해 기술과 인간 사이의 평등한 공생의 관계론을 복구하려 한다는
점에서 기술주의의 논의보다 여러 발 앞질러 나가 있다.

　　그가 보는 기술의 존재 양식은 인간의 필요, 노동, 사용, 경제
적 이익의 관점이 아닌, 마치 생명체처럼 비결정성을 지닌 준안정
적 시스템이자 계통 발생적 계보를 갖는 생성적 존재자이자 그 나
름의 방식으로 자율의 진화 과정을 겪는 기술적 개체이다(김재희,
2013: 183). 기계와 인공사물 등 기술적 개체는 이렇게 비결정성을
지닌 생명체를 닮았지만, 사람과 달리 정보를 생산하고 소통시키
는 자발적 역량이 결여되어 있어 생명체와 동일시될 수는 없다. 이
때 인간의 역할은 기계들 사이에 정보가 소통하도록 매개하며 기
계들의 관계를 조직화하는 조정자이자 기계들의 상호 연관과 작
동을 매끄럽게 하는 오케스트라 '지휘자'가 되는 것이다(시몽동,
2011: 주로 1부 내용 참고). 물론 이처럼 인간의 매개적이고 지휘자
적 역할이 최종적으로 존재한다고 해서 기술이 인간에 종속되어
있다고 보고 그 자체 독립성을 부정해서는 곤란하다. 인간의 중재

와 조정이 분명히 존재하더라도 기술적 대상을 들러리 세우지 않으면서 역사적이고 계통적으로 상호 연결된 기술 '계係' 내부의 고유성과 자가 진화적인 자율 작동 논리를 포착해야 한다. 이것이 시몽동의 기술철학으로 보는 기술 계보학의 핵심 주장이다.

미디어 테크놀로지 역사 연구에 시몽동의 기계학 혹은 보편기술학이 추가된 것에 더해서, 우리가 더불어 생각해야 할 것은 시몽동의 기술철학을 준거로 삼아 특정 기술 매체 형식이 지닌 고유의 계보학적이고 고고학적인 추적 작업을 실험적이라도 시도할 수 있는 실천 가능성이다. 다시 말해, 한 시대 기술문화를 사유하는 '기술 계보학적' 사회문화사 연구가 되려면, 특정 기술의 사회구성주의적 분석은 물론이고 기술의 물성, 즉 그것의 존재론적 양식을 파악할 수 있어야 한다. 이를테면, 그 시대 특정 기술을 이루는 구성 성분이나 '전前 개체적' 단위들이 어떻게 개체화 단계에 이르고, 이들 각각이 서로 접붙어 하나의 새로운 기술적 개체에 이르는지 등 기술 사물의 발생학적 탐색을 시도해야 한다. 시몽동이 인간과의 관계 안팎에서 기술적 대상들의 일반적인 존재 양식을 철학적 방법으로 해명하려 했다면, 독일의 미디어철학자 키틀러는 '매체고고학' 혹은 '매체유물론'이란 독자적 매체 이론의 틀을 이용해, 구체적인 미디어 인공사물의 사례를 제시하면서 우리에게 특정 기술의 역사적 발생 기원을 좀 더 명확히 보여주고 있다.

매체고고학 혹은 매체유물론

키틀러는 잘 알려진 것처럼 사진, 영화, 텔레비전 등 역사 시기별 미디어 기술의 태동 근거의 구성을 이른바 '매체고고학' 혹은 '매체유물론' 분석을 통해 수행한다. 키틀러는 구체적으로 영화 기계의 탄생 혹은 영화 매체의 고고학적 탐구를 위해서, 15-17세기 이미지 수신기술(카메라 옵스큐라), 이미지 전송기술(매직 랜턴), 19

세기 이미지 저장기술과 필름의 광학기술(사진) 사이에 존재했던 상호 진화와 영향 관계의 역사적 계기들을 미디어 계보학적 계통도란 형식을 통해 추적해낸다.

구체적으로 키틀러가 묘사했던 영화 기술의 역사적 생성 과정을 보면, 이는 다양하고 상호 연관된 기술 계열체the system of technology의 대규모 접합과 연쇄 구조와 같다. 즉 그는 산업, 표준, 전쟁 등이 규정하고 관계 맺는 '기술의 사회적 형성론'을 이미 전제하면서도, 특정 미디어 테크놀로지 형식이 갖는 고유한 진화사를 발생 계통학적으로 치밀하게 탐문해 따져 거슬러 오르는 방법을 취한다. 예를 들어, 콜트의 연발 권총, 다게르의 사진, 베베의 음향 실험, 마레의 심장 운동계측기나 기록기계 등이 어떻게 머이브리지의 주프락시스코프를 낳고, 이것이 또 다시 에디슨의 키네토스코프와 뤼미에르의 시네마토그래프로 진화하고, 마지막으로 전쟁이나 예수회 선교를 위해 이용되었던 '매직 랜턴'이란 이미지 전송기술과 접붙는지 등등을 살피고, 이들 모두가 어떻게 오늘날 영화기계란 개체로 수렴돼 계통화하는지에 대한 발생학적 추적을 수행한다.[4] 키틀러의 논의는 영화 등 특정 매체의 태동과 연이은 대중화를 설명하면서, 영화 매체와 관계를 맺는 다른 미디어들, 예를 들어, 소설 창작이 '영화적' 재현 방식과 어떻게 상호 영향을 주고받는지를 설명하면서 기술문화적 관계망을 더욱 폭넓게 포괄해 설명해낸다. 그는 우리가 오늘날 흔히 '재매개'라 명명하는 미디어 간 상호 융합과 영향 관계까지도 함께 포괄해보이려 했다.

비릴리오Paul Virilio의 '질주학dromologie' 개념에 직접적 영향을 받은 키틀러는 광학 미디어(사진, 영화와 텔레비전)의 시작을 대체로 인간 체제 유지의 학문적 결과물, 즉 무기기술학, 전쟁학, 군사학, 범죄학, 탄두학, 전쟁심리학, 항공술 등 군사기술학에서 기원하는 것으로 설명한다. 그러는 한편 광학 미디어 기술체의 발생 과

정을 시몽동처럼 인간 사회의 영역과 독립된 테크놀로지 고유의 존재론적 지위를 인정하는 속에서 매체고고학적으로 파악하고 있다는 점에서 특별하다(키틀러, 2011: 52, 61). 이 점에서 키틀러가 보기에 "기술적 미디어는 결코 천재적 개인의 발명품이 아니다. 오히려 그것은 때때로 합심해서 뭉치고 때때로 자연스레 '결정화' 하는 아상블라주^{assemblage}의 연쇄로 나타난다"(236). 키틀러 또한 시몽동처럼 사회 체제와 미디어 사이 공진화 과정을 전제함에도, 미디어 기술 계열체와 그 내적 자장 안에서 불완전한 기술이 경합하고 관계를 맺으면서 그들 스스로 매우 독립적으로 계통화되어 자율적으로 진화했다는 걸 살필 수 있다.

기술비판이론과 기술 계보학의 절합

시몽동과 키틀러와 같은 기술 철학자가 보는 기술적 대상의 존재 양식론이나 매체유물론적 시각에 의한 역사 서술 방식이 미래학자가 흔히 얘기하는 기술(만능)주의적 서술과 어떤 차이가 있는 것일까? 이에 대해 정확한 해명이 없다면 사실상 이들 기술철학자들의 논의는 또 다른 기술주의의 변종이라는 혐의를 뒤집어쓸 확률이 높다.

비교해 보면, 기술주의에 치우친 기술발달사적 서술은 중립화된 기술적 발명품들의 발달과 진화에 관한 단순 연대기에 불과하다. 반면 매체유물론적 접근은 인간과 함께 공진하는 기술의 관계성을 인정하면서도 기술 고유의 독립적인 진화나 변이 과정을 확보하려 한다. 즉 후자는 기술이 끊임없이 인간 주체의 조율 흐름 과정과 연계되는 것을 인정하면서도, 이와 구분되는 기술 고유의 계보학의 역동적 연대기를 그려내고자 한다. 이는 현실과 인간에 부차적인 부속물로서 기술을 설명하는 '사회결정론'적 시각도 함께 교정하는 효과를 동시에 지닌다.

기술주의적 역사관에서 보면, 미디어 테크놀로지는 이미 완결되고 완성된 대상으로 등장한다. 그래서 인간과 사회에 독립변인으로 등장하곤 한다. 즉 사회 발전의 원인이자 사회의 물질 생산을 위해 자율적인 힘으로 동력화하는 경우가 대부분이다. 기술의 순수 중립론의 근거가 여기에 있다. 하지만 매체유물론적 시각에서 보면 매체와 기술은 끊임없이 불완전한 상태로 인간과 관계 맺으면서 진화하고 변태의 과정을 거치는 자율적 과정(기술 내적 진화)과 공진화 과정(사회적 진화)의 변증법적 두 계기 모두를 갖는다고 볼 수 있다.

또 다른 차이를 보자. 기술주의적 시각에서는 기술은 중립적이고 인간으로부터 쓸모를 기다리는 수동적 존재로 묘사된다. 하지만 매체유물론적으로 보면 인간은 기술적 대상에 대해 최종 조정자이자 지휘자의 역할만 지닌다. 이는 근원적으로 기술의 불안정성에서 기인하는데, 최종 순간에 기술을 조정하는 인간의 기술적 활동이 필요하기 때문이다. 인간 주체가 테크놀로지의 자율적 진화 경로에 개입해 벌이는 기술 실천은 직접적이라기보단 그 불안정성을 조절하는 행위로 볼 수 있다. 마지막 차이는 기술주의적 시각에서 기술은 문화라기보다 경제와 시장 자원에 가깝다. 기술주의적 기술은 인간을 위해 대상화하고 기능화하고 늘 자본주의적 생산을 위해 가치 동력화하기에 그러하다. 반면 매체유물론에서 기술은 인간 문화의 일부이자 그 스스로 인간이 개입하지 않는 경우에도 그들만의 개방적 관계를 통해 스스로의 역사를 구성한다. 기술 계보학적 문화(사)연구는 매체유물론 입장에서 순진한 기술주의적 역사 접근을 경계하면서, 특정 기술의 내적 기제를 밝히고 그를 둘러싼 사회문화사적 맥락을 통합하는 데 방점을 둔다.

그렇다면 다시 이어지는 질문이 있다. 이와 같은 기술 계보학적 문화(사)연구의 관점에서 볼 때, 테크놀로지의 존재 양식을 인

그림 8 배시포드 딘의 중세 헬멧 진화 계통도
(출처: 퍼블릭 도메인 이미지: wikimedia.org)

간이 실제 대면할 수 있을까? 테크놀로지의 사회문화사적 분석 범위와 방법을 넘어서서 기술 계보학적 문화(사)연구가 가능하려면 과연 이의 직접적인 접근 대상이나 방법이 있는가의 의문이 남는다. 이의 설명을 돕기 위해, 구조적으로 단순한 기술 대상으로부터 시작해보자.

〈그림 8〉은 중세 전쟁용 헬멧의 진화 '계통도genealogical tree'를 보여주고 있다(Dean, 1920). 이는 자체 완결성의 진화 계보를 지닌 아주 단순한 헬멧 기술의 고고학적 사례에 불과하다. 그렇지만 역설적으로 오히려 단순한 기술의 사례에서 매우 복잡한 역사 계보학적 계통도가 그려질 수 있다는 사실을 발견할 수 있게 된다. 서기 600년에 시작해 1,000여 년의 전쟁과 함께 진화했던 중세 헬멧의 계통도는 흥미로운 고고학적 쟁점을 던진다. 계통도는 하나의 거대한 트리 구조를 그리고 있는데, 서로 다른 줄기 계열군에 속하는 헬멧의 진화 논리가 무엇이며 각각의 확연히 다른 모습을 보며 왜 어떤 이유로 진화 계열로 갈라지는지 궁금증을 유발한다.

추측건대, 우리는 인간의 역사, 지리, 사회, 군사, 경제 등 구조적 요인들이 헬멧의 서로 다른 줄기 계열체를 만들었을 것이라 가정할 수 있다. 혹은 직접적으로 전쟁을 수행하며 병장기를 만들었던 대장간 장인들의 기술적 성과의 응집으로도 평가할 수 있다. 그런데 전체 트리 구조 안 개별 줄기 내 계열체의 변이를 보라. 동일한 개열체 내에서는 이들 변이와 진화는 급격한 변화를 보이지 않는다는 사실을 확인할 수 있다. 최소 수준의 변이가 시대상이나 당대 구조 요인보다는 다소 기술 그 자체와 바로 전 단계 헬멧 디자인의 고유 내적 생성 논리나 기계적 동학에 의존해 자가 진화했기에 그러하다는 가설을 세워볼 수 있다. 작은 변주들만 존재하는 단일 줄기 계열체 내에서의 헬멧의 변이는 이렇듯 구조나 환경 요인에 상대적으로 둔감하게 진화가 이뤄졌다. 그 대신 헬멧 그 자체의

내적 합리화 과정에 의존해 그 스스로 특정 진화의 계열체 내에서 인간의 조정으로부터 상대적으로 자율적인 방식으로 자가 동력으로 움직이며 변이를 거듭한다고 보는 것이 설득력 있다. 이는 헬멧의 이른바 내적 '존재 양식'이 어떠한지를 살필 수 있는 중요한 단서이기도 하다. 물론 계통도의 서로 다른 줄기들 사이 디자인의 간극이 있는 건 내적 헬멧 테크놀로지의 계통적 흐름보단 헬멧 진화 과정을 총괄적으로 조율하던 서로 다른 역사적 시간과 공간의 시대 요인이 컸기 때문일 것이다.

중세 헬멧 테크놀로지의 사례를 봤으니, 이제 최근의 좀 더 복잡하고 종합적인 인프라 기술의 형태인 인터넷 기술로 설명을 옮겨보자. 매체유물론의 관점에서 관찰할 수 있는 인터넷의 고고학적 탐사의 대상에는 과연 어떤 것들이 있을까? 인터넷은 텔레비전 등 상징과 이미지 재현을 통한 주체 경험과 인식의 변화를 논하던 미디어 '내용'과 '담론' 중심의 영상 시대를 벗어나도록 이끌었다. 대신에 점점 더 인터넷 기술의 '형식'과 소통의 '관계', 인터넷에 접붙는 여러 계열 기술의 '레이어' 혹은 '스택stack' 층위에 더 주목하도록 한다. 실제 인터넷은 콘텐츠-플랫폼-인터넷 인터페이스(웹)-유·무선 네트워크-컴퓨터 단말기-스마트기기로 연결되는 기술 인프라 설계 전체가 인간 주체의 시·지각과 기술문화 형성에 광범위한 영향력을 발휘하는 구조를 지닌다. 인터넷은 매체사 연구에서 해오던 전통의 관찰과 분석 방식에 대한 질적 보완을 요구한다. 즉 매체 내용과 함께 매체 형식이 점점 중요해지고, 단일 기술보단 기술의 연합체인 인프라가 연동해 벌이는 매체유물론적 효과가 부각된다. 실제로 앞서 봤던 헬멧의 역사적 발생 계통도와 비슷하지만, 인터넷에 대해서는 단일의 기술이 아닌 복잡한 기술의 복합체 발생의 매핑 작업을 적용해보는 것이 가능하다.

인터넷을 기술 층위별로 나눠 살펴보자. 먼저 플랫폼 알고리

즘, 네트워크 아키텍처, 컴퓨터 설계, 인터페이스, 서치엔진, 브라우저, 월드와이드웹, 마크업 언어, TCP/IP, FTP 등 통신 프로토콜, 이메일, 소프트웨어, 링크, 코드, 도메인, 웹서버, 사물인터넷, 가상·증강현실 등 이들 각각의 혹은 상호 얽혀 구성되는 넷 테크놀로지 진화의 계통도를 무수히 그려볼 수 있다. 이는 인터넷을 이루는 기본 기술 층위에 해당한다. 그 다음 층위로, 이들 인터넷 기술에 연결된 인간 사회에 의해 구성된 핵심 기술문화가 존재한다. 예컨대, 오픈소스 운동, API 개방성, 플랫폼문화, 게이밍, 또래협력peer-to-peer, 증여, 커먼즈(공유), 리믹스, 클라우딩, 소셜웹 문화, 아카이빙, 데이터 노동·활동, 스마트문화 등은 인터넷 인프라 기술에 접하면서 생성되는 특유의 기술문화 층위로 꼽을 수 있다. 이 두 번째 층위의 인터넷 기술은 보다 인간 사회와의 접면에서 공진하면서 고유의 기술문화적 속성을 구성한다. 두 번째 층위의 인터넷 기술은 보다 인간 사회와 접면에 있고 공진하면서 기술문화적 속성을 구성한다. 이처럼 인터넷 기술과 기술문화의 층위는 사실상 어떻게 당대 지배적 사회 조건과 환경에 맞물리게 되는지 혹은 상호 통합적 행위체가 되는지 파악을 하는 데 핵심 단서를 제공한다.

또 다른 층위로, 미디어 테크놀로지의 관계 지형을 그려볼 필요도 있다. 합리적으로 추측건대, 인터넷 기술 또한 일종의 트리 계통도를 그리며 그 스스로 연관된 다른 미디어와 공존, 경합, 융·복합을 거치면서 진화해왔다고 볼 수 있다. 1980년대 중·후반 피시통신의 발달, 1990년대 중·후반 랜선 인터넷의 대중화, 2000년대 중·후반 소셜웹 기반 인터넷, 2010년대 후반 모바일 인터넷 등 서비스의 진화 과정만 보더라도, 국내 인터넷 기술사는 내적 형질전환의 지속적 과정을 밟아왔다. 매체 사회문화사적으로 살펴보면, 이와 같은 인터넷의 역사적 변이의 계통적 흐름은 각 시대별 인터넷 기술 배합의 정도와 차이에 대한 통사적 분석을 가능하게 하고,

당대 인터넷 기술문화의 특징을 규정하는 데 중요한 준거로 활용할 수 있다.

정리해보자면, 인터넷 시대별 기술감각의 변천사를 제대로 읽기 위해서는 적어도 인터넷 핵심 기술 계통도의 진화 과정, 신기술 계열체와의 접합 및 공진화 방식, 인터넷 기술 변천과 특정 시대 맥락을 함께 읽어내야 한다. 이 세 가지 인프라 층위들을 살피면, 어떤 인터넷 기술은 헬멧의 계열체 분석과 유사하게 인간 사회 구조와의 직·간접적인 공진화 관계 속에 놓이기도 하지만, 어떤 기술 요소는 인간 사회와 관계보다 신기술의 내적 생성 논리에 더 좌우되는 자가 진화의 작은 계통도를 무수히 만들어내기도 한다는 사실을 보여준다.

기술 존재 양식의 복권을 위하여

기술 존재 자체의 '물성'과 '(신)유물론'적 관심사가 크게 늘면서, 시몽동과 키틀러와 같은 기술철학자들이 전제하는 기술의 내적 고유성 논리는 우리에게 더욱 설득력 있게 다가온다. 미디어 연구자 김상호(2008)는 마셜 매클루언^{Marshall McLuhan}의 매체이론을 평가하면서 '기술의 우선성^{priority of technology}'이란 개념을 이 글과 비슷한 맥락에서 제시한 적이 있다. '기술의 우선성'이란 개념은 인간 역사에서 기술이 이미 인간의 주체성을 훨씬 압도하거나 우선하는 상황에 대한 적극적 해석 방식과 맞물려 있다. 자칫 이런 용어법 또한 기술주의적 혐의를 지닐 수도 있겠지만, 기계를 부리는 인간 사회에 앞서는 '기술의 우선성' 개념은 이제까지 강조해 논의했던 기술 고유의 존재 양식의 지평을 확대하고 기술이 문화에 더 큰 영향력을 발휘하는 역전된 상황을 묘사하는 데 적절한 개념이라 할 수 있다. 다음의 인용구는 잘 알려진 디지털이론가인 케빈 켈리^{Kevin Kelly}의 오늘날 기술의 성격에 대한 비슷한 언명이다. 동시대 기

술의 위상과 분석적 지위에 대해 이제까지 논의된 문제의식을 유사하게 공유하고 있다는 점에서 잠시 그의 주장을 귀 기울여볼 지점이 존재한다.

> 우리가 창안한 것들은 일종의 자기 생성을 통해 다른 발명품들을 낳고 있다. 개별 기술technical art은 새로운 도구를 낳았고, 새 도구는 새 개별 기술을 낳았으며, 새 개별 기술은 다시 새 도구를 낳는 식으로 무한히 이어졌다. 인공물은 작동시키기도 몹시 복잡해지고 근원도 서로 몹시 뒤얽히면서 새로운 전체, 즉 기술이 되어 갔다. **문화라는 용어는 기술을 앞으로 밀어대는 이 본질적인 자기 추진력을 제대로 전달하지 못한다.** (중략) 도구와 기계와 개념으로 이루어진 우리 시스템은 진화의 어느 시점에서 되먹임 고리들과 복잡한 상호작용이 너무나 빽빽해지면서 약간의 독립성을 낳게 되었다. 그것은 일종의 **자율성**autonomy을 발휘하기 시작했다. **기술의 독립성**이라는 이 개념은 처음에는 이해하기가 쉽지 않다. 우리는 애초에 기술을 하드웨어 더미로, 그다음에는 우리 인간에게 전적으로 의존하는 불활성의 것으로 생각하도록 배웠다. 이 견해에 따르면 기술은 그저 우리가 만들어낸 무엇이다. 우리가 없으면 기술은 더 이상 존재하지 않는다. 그것은 그저 우리가 원하는 무엇이다. 하지만 기술적 창안 시스템 전체를 살펴보면 볼수록, 나는 그것이 강력하고 **자기 생성적**이라는 점을 더욱더 실감하게 되었다(인용자 강조).
>
> ― 켈리, 2011: 20-22

켈리는 우리가 이제까지 언급한 기술 고유의 계보학적 계통도를 "자기 생성"과 "자율성"이라는 기술의 독립된 자가 진화 과정으로 설명하고 있다. 그는 기술 그 자체가 자율적으로 자가 진화하면서 인간, 사회 그리고 문화 형성과 관계 맺는 역전된 위상을 적극적으로 포괄하려 한다. 즉 그는 기술을 인간 사회의 그늘 아래 두기보다는 기술의 자기 생성과 고유 역학을 고려해 마치 기술에 인간과 동등한 독자적인 자율 논리를 확보해야 한다고 말한다. 물론 기술의 우선성이나 자기 생성력은 인간과의 자장 안에서 규정되는 복속적 지위 밖 기술 자신의 독립적이고 자율적 자가 변이 과정의 "자기 추진력"에 해당한다. 정확히 이 점에서 켈리의 기술에 대한 관점은 미디어의 존재 양식론(시몽동)과 매체유물론(키틀러)이란 기술철학적 논의와도 일맥상통한다.

결국, 기술 계보학적 문화(사)연구는 미디어 기술 '물성' 그 자체의 유물론적 존재 양식의 계통적 발생을 읽어낼 수 있는 또 다른 통찰을 줄 수 있다고 본다. 자본주의 기술의 복잡성이 암흑 상자로 가로막히는 현실에서, 기술 고유의 진화 과정을 이해하려는 기술 계보학적 접근은 기술정치를 위한 창과 방패가 될 수 있다고 본다. 즉 기술의 내적 동학을 제대로 읽을 때 그것이 인간 사회와 주고받는 게임의 공식을 정확히 파악할 수 있는 까닭이다. 인문사회학의 학문 영역이 인간을 중심에 둔 기술 해석에는 뛰어났지만, 여전히 기술 물성 그 자체의 존재론적 지위에 대한 규명이나 고유의 내적 계통의 영역을 건드리지 못하는 아쉬움이 존재한다. 좀 더 많은 연구자들이 유물론적 기술철학과 신유물론의 철학적 사유를 경유해 기술 고유의 존재 양식과 기술 물성과 그들 사이 배치의 동학을 읽어낼 수 있는 '탈'인간중심주의적 물음을 좀 더 학문 의제로 부각하려는 노력이 필요하다. 그럴 때만이 기술 객체 본연의 물성이 제대로 드러나며 인간과 공생의 계기 또한 쉽게 포착될 수 있다.

10. 기술비판이론과 기술 민주주의

북유럽 최고의 신 오딘^{Óðinn}은 세상의 지혜를 너무도 갈망했던 나머지 자신의 눈을 후벼 파 현인의 제물로 바쳤다. 아니 이도 모자라 자신의 몸을 던져 저승을 넘나들 정도로 실천적이었다. 그에게 세상의 지혜란 몸뚱이를 바쳐서라도 얻어야 할 중요한 무언가였다. 이마저도 모자라 오딘은 두루 세상사를 접하고 남들보다 이를 깊게 받아들이기 위해 '후긴'과 '무닌'이란 까마귀를 부리고 세상 삼라만상을 앉은 자리에서 모두 다 보여주는 마법의 의자 '흐리드 스칼프'라는 요샛말로 테크노-바이오 인지 장치까지 구비했다.

> 현세의 모든 지혜를 손에 넣기 위해서 현인 미미르의 우물에 자신의 눈알 1개를 제물로 바쳤다. 다음에는 위그드라실에 목을 매고 스스로 자기 몸을 창으로 찔렀다. 단지 자신의 마력만으로 생사의 갈림길에서 아흐레 동안 오로지 명상에 집중하다가 그의 의식이 저승에 도달했다. 죽은 자들의 세계를 여행하고 돌아온 오딘은 그로부터 저승의 지혜까지 얻게 되었다. 그리고 자연스럽게 신비의 룬 문자를 깨우치게 되면서 18개의 강력한 마법들을 터득한 그는 결국 죽음마저 극복한 세상에서 가장 위대한 마법사가 되었다. 또한 오딘은 가만히 앉아 있어도 세상의 모든 일을 자세히 알 수 있었다. 이는 후긴과 무닌이라는 까마귀들이 매일 아침 날아와 세상에서 일어난 각종 사건들을 정기적으로 알려 주기도 하고, 앉으면 세상의 아홉 세상 이곳저곳을 다 볼 수 있는 흐리드스칼프라는 마법의 의자 덕분이었다.
>
> ─
> 오딘, 위키백과

조금 지나친 감은 있어도 오딘은 몇 가지 분명한 가르침을 준다. 그가 행했던 실천들, 한쪽 눈을 뽑아 지식을 얻고 저승의 지혜를 얻기 위해 목숨을 내놓을 정도의 현실 기술을 수용하려는 적극성과 담대한 마음가짐이 눈에 띈다.

인간 문명의 소산인 기술의 영향력이 점점 커져 인간의 학습 속도를 넘어섰고 그것의 태생과 변화의 종착지 또한 알 길 없는 것이 오늘날 기술에 주눅 든 인간의 모습이다. 오늘날 인간은 오직 소비만을 강요받고 길들여져, 무언가를 쓸 줄은 알면서도 그것의 원리와 맥락을 모르고 알려고 하지도 않는다. 설계와 디자인은 일상을 영위하는 우리에게 영원히 금기이자 암흑 상자일 뿐이다. 그 뚜껑을 열어 확인하는 결단과 용기가 필요함에도, 도대체 어떤 열쇠로 어떻게 열어야 할 것인가에 이르면 여전히 난감하기만 하다. 또 오딘은 위대한 마법사의 권좌에 오르고서도, 아홉 세상의 새로운 흐름을 읽기 위해 자신만의 오감 '확장' 기술 장치들(까마귀와 마법 의자)을 동원했다. 그 어디에도 갈 필요 없이 앉은 자리에서 세상을 간파할 수 있는 오딘의 힘은 기술들에 대한 주체적 수용 행위에서 비롯했다. 지혜를 얻기 위한 무모할 정도의 용기는 물론이고, 실제 세상을 읽어 내기 위해 자신만의 독특한 기술 수용의 적극성을 보이는 오딘의 방법은, 마치 현대판 네오-장인이나 해커의 스타일을 연상케 한다. 오딘은 지혜의 기술에 생을 거는 용기를 낼 때만이 곧 세상에서 벌어지는 이치를 터득할 수 있다는 점을 우리에게 뼈아프게 각인해준다.

인간의 이성이 확고해지면서 숫자와 과학은 현실의 중립을 지키는 만고불변의 표상처럼 군림하고 있다. 하지만 인간의 직관과 감성이 우세하거나 그와 동등한 지위를 지녔던 시절이 있었음에도, 기계의 내면을 파악하거나 아니 기계와 함께 하려는 현대 인간의 뱃심은 서서히 무너졌다. 오늘날 (빅)데이터와 알고리즘, 이를

자동화하는 인공지능의 위세는 인간 직관을 대신하려 하고 사물의 질서를 새롭게 세우려 하고 있다. 상황이 이쯤 되면 인간의 삶, 철학, 인식론, 방법, 태도 등을 기술이 대신하는 자동화의 시대가 열리고 있다고 해도 과언이 아니다. 현대인은 연결도 부족해 '초' 연결에 열광하는 부족민이 되어 간다. 일부 학자들은 이제 질적 연구를 걷어치우고 하루에도 인류의 문명사만큼 생산되는 빅데이터 더미에서 삶의 진리를 찾으라고 부르짖는다. 이렇듯 사회적 반성과 성찰이 없는 기술의 향연은 결국 오늘만도 못한 미래를 만들어낼 공산이 크다.

2016년 3월, 초국적 '의식 기업' 구글의 인공지능 '알파고'와 이세돌이 바둑으로 격돌했다. 다섯 번의 대국에서 이세돌은 단 한 번 이겼지만, 이는 참으로 값진 승리였다. 많은 이들은 이세돌의 1승을 인공지능의 미세한 버그를 수정하는 '픽서fixer' 역할로 바라봤다. 기계의 입장에서 말이다. 그렇게 최첨단 기술의 기능과 효율의 관점에서 인간의 한 수는 비예측과 우발성의 인간 행위나 버그 정도로 취급된다. 구상, 직관, 통찰의 능력은 갈수록 과학 기술에 자리를 내주고 비루해진다. 하지만 달리 보면 이세돌의 단 한 차례 승리였지만 이는 아직 기술의 미래가 인간의 정서와 직관 안에 일부 거하고 있음을 증거하고 있기도 하다. 완벽에 달한 것처럼 보이는 기계조차 언제나 인간의 조력을 기다리는 한계와 틈을 지닌 인공체임을 알리는 신호다. 아울러 기계가 인간의 우발적 직관까지도 대신하려 하지만, 영원히 대체하지 못하는 인간만의 고유 영역이 남아 있음을 말하고 있다. 이는 곧 인류가 기계와 공존하는 한, 인간만의 고유 영역이 잔존하고 첨단 기계들과 공진하면서 최종의 순간에 여전히 기술의 틈을 메꾸는 인간의 '지휘자'적 역할이 남아 있음을 시사한다.

기술(지상)주의와 기술예찬은 인간이 기술을 암흑 상자로 남

겨두고 기술을 완벽으로 나아가는 대상으로 볼 때 극대화한다. 기술 사물에 대한 성찰 없이 그 숭고함만을 기리는 행위는 궁극에는 인간에게 부메랑처럼 날아와 기술 폭력과 재난으로 화한다. 기술이 주는 혜택과 미래만큼이나 그 폭력과 포획으로 말미암아 삶을 지탱하는 근거들을 모조리 뿌리 뽑는 은색의 차가운 미래를 경계할 필요가 있다. 물론 오늘날 기술 문제를 접근하기 위해서는, 오딘이 그렇게 갈망했던 지혜에 이르려는 용기와 동시대 과학기술의 변화를 읽으려는 '비판적' 자세가 선제되어야 한다. 현 사회의 구조화된 체제가 된 기술 자체에 대한 적극적 이해 노력이 필요하다. 동시대인들은 기술의 암흑 상자를 열려는 용기와 방법을 잃은 지 오래다. 상업주의적 자장과 엘리트 관료의 구상에서 작동하는 기술적 대상들은 오랫동안 대다수 우리를 기술에 대한 노예의 지위로 타락시켰다. 그럴수록 오딘의 방법을 통해 타자화된 기술 현실을 혁파하는 지혜가 필요하다. 이 책 전체를 통해 이제까지 우린 기술을 매개로 그리고 바로 그 기술과 함께 살아온 우리 자신의 생존술에 관한 통찰을 익히려 했다. 이제 남은 마지막 장에서는, 동시대 기술의 암흑 상자를 열고자 하는 또 다른 중요한 열쇠를 독자에게 제공하고자 한다. 우리가 크게 주목하지 못했던 한 기술비판 이론가를 재조명하는 까닭이다. 기술을 바라보는 비판적 통찰을 제시했던 한 기술철학자의 사상을 통해, 오늘 억압의 기술 권력을 넘어설 수 있는 또 다른 기술 실천의 가능성을 주목한다.

기술의 사유 층위들

본격적으로 논의를 시작하기 전에 잠시 기술철학 연구자의 이론적 지형을 나눠보자. 먼저 첫째로 기술의 사회문화적 형성과 구성을 보려고 하는 기술철학자들이 존재한다. 이는 기존의 이론적 접근과 자원에 기대어 기술 디자인을 둘러싼 맥락의 중층적 배치를

드러내는 여러 이론적 태도와 방법을 적극적으로 수용하는 것이 특징이다. 이미 앞서 8장에서 기술문화연구의 접근과 관련해 과학기술학을 질료삼아 그와 관련된 '구성주의' 이론 논의들을 거칠게나마 살펴봤다. 기술의 사회적 구성을 강조하는 기술철학자들은 특정의 기술적 대상이나 현상을 둘러싸고 사회문화적 맥락들이 연계되고 역사적으로 어떻게 진화하는지를 설명하고 사후적으로 해석하는 데 능하다. 다만, 기술 사물에 영향을 미치는 맥락들의 상대적 가중치들 혹은 맥락의 미·거시적 차원들을 설명하는 방식에서 그들 사이 스펙트럼이 분화한다.

두 번째로 기술 사물 그 자체의 유물론적 진화 과정이나 내적 동학을 드러내는 기술 연구자들의 작업이다. 이제까지 이 영역은 기술(지상)주의와 혼동되면서 연구 지형에서 크게 소외되어온 경향이었다. 앞서 9장에서 봤던 기술계보학적 문화(사) 연구는 이의 시도라 볼 수 있다. 질베르 시몽동, 마셜 매클루언 그리고 최근의 브뤼노 라투르 등이 관련된 기술철학자들이다. 이들은 다른 무엇보다 기술과 미디어가 인간과 연계하면서도, 다른 한편으로 기술은 사물 일부로서 자기 생성적 진화의 동력을 갖는다는 점을 밝히는 데 집중했다. 우린 이를 기술 유물론적이고 '기술 계보학'적 탐구라 봤으며, 현재까지 기술 연구의 줄곧 공백이던 영역에 대한 관찰이라 여겼다. 최근 매체 '형식'과 사물의 관계와 배치에 대한 관심이 늘고 '신유물론' 철학이 국내에 유입되면서, 급속히 관련 연구의 지평이 더 확장되는 추세다.

세 번째로, 미디어 기술계와 예술계 사이 횡단이나 교접으로, 상호 영향 관계로 생성된 혼성의 기술 융·복합 연구 경향이다. 가령, 이미 발터 벤야민과 빌렘 플루서 등 사상가들은 기술철학의 접경에 머무르면서 예술과 미디어연구 영역에서 다양한 영향을 미쳤다. 사실상 근대 학문 시장 형성과 더불어 개별 분과 학문들로

파편화하면서 점점 이들 계들 사이의 통합적 사고가 방해받고 있다. 이럴 때 기술 논의와 연관된 접경을 탐구하는 행위는 기술의 관계적 양상을 온전하게 드러내고, 기술의 근대주의적 기획을 넘어서는 데 보다 확장된 프레임을 제공해줄 수 있다고 본다.

마지막으로, 이른바 '기술비판이론' 혹은 필자가 제시한 '기술문화연구' 경향이다. 이는 '비판적' 인문 연구의 전통에 입각해 인간 주체화 과정에 개입하는 테크노-권력 작동의 문제를 살피는 연구 영역이다. 기술이 여성, 소수자, 노동자 등 사회 약자에 대해 권력-주체화하는 과정을 살피는 것은 '비판적'이고 맥락적 해석의 치밀함을 넘어서서 개입의 이론과 저항 실험을 모색하려는 보다 적극적인 이론적 실천 행위다. 결국 이는 기술 권력을 재맥락화하거나 재설계하려는 기술정치적 태도와도 연결된다. 예를 들어 관련된 대표 연구자로는 베르나르 스티글레르, 도나 해러웨이, 주디 와이즈먼Judy Wajcman, 그리고 앤드루 핀버그 등을 꼽을 수 있다. 이 글에서는 특히 핀버그의 기술비판이론을 통해서, 기술이 담지하는 계급적 성격과 기술권력의 대안 구성과 관련해 몇 가지 의미 있는 그의 이론적 통찰을 공유하고자 한다.

핀버그의 기술비판이론

미국 출신이자 현재는 캐나다 사이먼 프레이저 대학 석좌 교수인 핀버그는 서구 신좌파 논의들에 기반해 '기술비판이론'을 전개해 온 기술철학자이다. 핀버그 기술철학의 가장 큰 특징은 기술의 사회적 맥락을 강조하는 기술철학의 구성주의적 접근에 덧붙여 기술의 민주적 실천과 체제 대안적 설계를 강조하는 데 있다. 구체적으로, 그의 논의는 그람시Antonio Gramsci의 네오-마르크스주의적 시각에 기초해 자본주의 권력에 의해 구축된 기술 헤게모니를 비판적으로 분석하고 있다. 이로부터 체제에 대항하는 기술적 대안들

을 여러 갈래로 열어 놓고 있다는 점에서 핀버그의 논의는 기술 실천적 지향을 지닌다.

핀버그는 기술의 '양가성ambivalence'이란 개념을 갖고 실제 자본주의 기술의 대안적 설계에 대한 민주주의적 혹은 시민적 전망을 고민하려 한다. 물론 기술 현상의 사례 소개나 해석의 방법론 측면에서 주로 전통적 사례 분석에 머무르는 등 구성주의의 구세대 느낌을 강하게 풍기지만, 기술 권력을 재설계하려는 다양한 기술 대안의 가치적 측면을 바라본다는 점에서 현장 활동가에게 충분히 실천적 영감을 준다고 본다. 보통 과학철학이나 기술철학에 집중하는 강단 학자들이 특정 기술의 발생과 진화의 해석학적 고증에 머무르는 반면, 핀버그의 고유한 장점은 마르크스주의의 비판적 계보로부터 자본주의 기술의 설계와 적용에 대한 해석적 사유를 끄집어내는 것은 물론이고 민주적 합리화에 기댄 기술 대안을 적극적으로 내놓으려 한다는 점에서 기술 실천적이다.

핀버그 기술비판이론의 핵심 내용을 간단히 정리해보면 다음과 같다. 첫 번째, 기술은 '불순'하다. 이는 애초부터 기술이 순수하거나 순결하지 않다는 사회적 구성주의의 보편적 언명과 공명한다. 기술이 불순하다는 것은 이미 처음부터 어떤 기술이 생기고 발달하는 데는 다양한 사회문화적 맥락이 그 안에 각인되어 있다는 얘기이다. 그럼에도 기술의 순수성이나 자율성을 지당하다고 보는 논의가 인간 일상의 지배적인 상식이자 담론으로 널리 퍼져 있다. 기술은 별 죄가 없는데 인간들이 이를 어떻게 쓰느냐에 따라 온순하기도 하고 포악해지기도 한다고 믿는 생각 말이다. 또 한편으로는 특정 기술이 우리 삶을 규정하거나 미래 운명을 이끈다는 생각 또한 전염처럼 퍼져 있다. 예컨대, 국내 신문 저널리스트들은 미국식 디지털 '혁신'을 국내에 도입하고 적용하면 한국 사회의 정치적 퇴행성을 빠르게 흡수하거나 극복할 수 있다고 믿는 경향이

크다. 이들이 보기에 국내 기술 '혁신'의 방해물은 고루한 과거 체제의 찌꺼기들이요, 이를 극복하는 데는 실리콘밸리의 기술과 혁신 논리가 적격이라 본다. 즉 미국식 기술 도입과 혁신이 우리네 사회 민주화와 직접적으로 연결되거나 사회 변화의 동인이 될 수 있다고 보는 발상이다. 이는 우리의 이상향으로 설정한 선진국 기술을 통한 국내 혁신이 가능하다는 기술주의의 신기루이기도 하다. 이와 반대로, 기술이 사회문화적 영향 관계에 의해 구성된다는 사실에 동의하는 것은 기술의 사회 발생론적 계보학을 인정하는 것과 같다. 이를테면, 국내 기술 혁신은 우리의 정치 문화의 퇴행성과 맞물려 있고, 이의 개선 없이는 기술의 굴절과 퇴행이 자주 목격될 수밖에 없다는 것이 후자의 구성주의적 시각이다. 당연히 핀버그는 바로 후자의 논리에 기대어 기술의 발생학을 지켜본다.

두 번째, 그에게 기술은 사회적이고 헤게모니적이다. 핀버그의 구성주의는 각각의 개별 기술들이 불순하다는 점에 동의하면서도 동시에 이들이 어떻게 사회 체제의 동력화된 기술로 결합해 작동하는가를 구조적 층위와 관계의 맥락을 통해 드러내고 있다. 즉 미시적 영역에서 어떻게 각각의 기술이 사회적으로 구성되는지에 대한 해석과 동시에, 자본주의 체제 권력화된 기술의 헤게모니적 영향력에까지 관심을 둔다. 이후에 살펴볼 핀버그의 '기술 레짐technological regime' '문화 지평' '기술 편향' 등의 개념들은 거시적 맥락에서 기술과 문화, 기술과 시스템이 어떻게 합일되는지, 그리고 구체적으로 그것들이 어떻게 특정 지배 그룹의 이해관계에 부합하는지를 분석하는 데 쓰인다. 핀버그는 기술과 통치 권력이 합쳐지면서 특유의 기술문화 권력을 획득하고 이 권력이 정당화하는 도구적 합리성의 기제를 비판한다.

세 번째, 기술은 장치의 집합이 아니라 '환경'에 가깝다. 핀버그에게 이 명제는 기술이 자본주의의 전면화된 삶 자체와 동일시

되어 가고 있음을 뜻한다. 기술이 환경에 가깝다는 것은 전일적으로 기술이 우리의 삶 안으로 파고들고 문화와 일상이 되어 가고 있다는 맥락에서 파악된다. 이는 인간의 역사, 정치, 경제, 사회, 문화 등과 기술이 하나 되어 문명의 일체화된 구성 요소가 되고 있다는 점을 언명한다. 이는 환경화된 기술에 압도되어 변화를 포기하는 하이데거식 허무주의나 본질주의를 의미하는 것이 아니다. 오히려 핀버그는 이미 환경이자 문명이 된 기술로부터 이를 딛고 일어서고 바꾸려는 기술 개입과 실천 방식을 강조한다. 즉 그의 기술 실천 테제는 체제의 지배적 쓰임새를 재설계하고 더 나아가 삶의 기획을 바꾸는 일과 연관되어 있다고 볼 수 있다.

마지막으로 가장 주목할 만한 것은, 기술이 '양가적ambivalent'이고 때론 전복적이란 핀버그의 해석에 있다. 그는 기술의 지배적 계기를 주의 깊게 포착하면서도 이의 전복적 가능성과 실천의 가능성을 함께 염두에 두고 있다. 즉 기술이 체제를 위해 복무하기도 하지만, 인간 주체들은 지배적 기술의 또 다른 호혜의 경로들이나 공생의 지점들을 살펴보아야 한다고 주장한다. 그래서 기술 대안과 관련해 핀버그는 개별 기술의 생성과 기원을 따지는 해석학보다는 자본주의 기술 설계의 민주적 합리화와 체제 대안적 설계를 주로 구상한다. 즉 특정 기술에 대한 미시 영역에서의 설계나 용도 변경을 넘어서서, 그는 본질적으로 도구 합리주의적 자본주의 시스템을 벗어날 수 있는 '기술 민주주의'를 구상에 대해 고민한다.

이 네 가지 테제가 핀버그의 기술에 대한 기본 관점을 설명한다면, 이론적으로 핀버그 논의의 핵심은 '기술비판이론'으로 압축될 수 있다. 핀버그 기술비판이론의 핵심은 소위 자본주의 '합리성'에 대한 비판 테제이다. 특히 그의 스승인 헤르베르트 마르쿠제Herbert Marcuse와 비슷하게, 막스 베버Max Weber가 주장했던 자본주의의 기술(예측 가능성과 통계 숫자)로 매개되는 관료주의의 합리성

테제를 그 또한 비판한다. 핀버그는 자본주의의 합리성이란 사회를 영위하는 인간들 삶과 활동에 대한 계산과 통제를 원활하게 하는 '도구적 합리성'이나 '형식적 합리성'에 불과하다고 본다. 즉 베버의 주장처럼 기술이 관료주의를 매개하면서 효율성이나 합리성이나 전문성을 증대한다고 하지만, 핀버그는 본질적으로 자본주의 기술 합리성이란 이미 특정 권력을 위해 통제 장치화하면서 조직의 위계와 억압적 통제 능력을 강화한다고 본다. 핀버그가 사용하는 '통제 자율성operational autonomy'은 바로 자본주의의 기술 합리성의 실체를 보여 주려고 고안된 개념이기도 하다. 통제 자율성은 특정 사회 권력이 기술을 통해 인간과 조직을 마음먹은 바대로 동원하고 통제할 수 있는 가용 능력을 말한다. 그가 보기에 기술로 매개되는 자본주의 합리성의 실체란 결국 특정 사회 권력의 이익을 정당화하는 통제 기제에 다름 아니다. 자본주의 사회가 이렇듯 기술로 매개된 효율성, 전문성, 합리성 등 지배적 기제들을 자본주의 관료주의적 합리성의 핵심으로 전유하고 있지만, 실상 그 내용에는 기술 권력을 내밀하게 확장하는 도구적 합리성이 자리하고 있다고 보는 것이다. 자본주의가 기술에 의존해 진전될수록 현대인들 각자가 체제의 도구적 합리성을 만들어나가는 데 도구적 역할을 수행하고, 그럴수록 우리의 현실은 점점 보이지 않는 '쇠우리iron cage' 같은 전자 족쇄의 틀에 구속된다고 본다. 기술 관료주의가 암묵적으로 기술 장치들에 적용되는 규범을 현실 사회 조직과 개인에 적용하면서, 위계적이고 계산된 통제 시스템이 사람들 사이 조직에 농밀하게 강제되는 것이다. 그래서 핀버그는 기술 관료주의의 도구적 합리성에 반하는 '민주적 합리성democratic rationality'의 기제를 창안할 것을 주장한다. 이는 기술의 민주적 실천을 통해 야만의 일상 과정을 벗어나 진정한 기술 민주주의를 복원하려는 그만의 기획이라 할 수 있다.

기본 전제는, 기술이 자본주의 체제를 위해 환경이 되고 도구화한 다고 보는 것이다. 그러면서도 그는 다른 기술철학자들, 특히 하이데거(Heidegger, 1977)나 엘륄(Ellul, 1964)의 '낭만적 반유토피아론'에 기댄 기술 비관론이나 허무주의를 경계한다. 비관적 기술철학자들은 인간이 기술을 만들어내고 유지함에도 불구하고 통제할 수 있는 영역을 넘어선다고 믿는다. 핀버그는 오히려 기술이 인간을 총체적으로 관할한다고 보는 낭만적 반유토피아주의 혹은 허무주의와 결별하고자 한다. 그는 기술결정론에 기댄 낙관주의만큼이나 하이데거나 엘륄의 비관주의에 대단히 결정론적인 오류가 있다고 본다. 그가 보기에, 하이데거나 엘륄의 비관주의자들은 우리가 도저히 기술 자본주의의 경로를 뒤집거나 개혁할 수 없는, 즉 지배적 기술 체제에 대한 대안 자체를 만들 수 없는 상황을 가정하고 그것이 전일적으로 우리를 옥죄고 있는 변경 불가능한 현실을 전제한다. 핀버그는 하이데거류의 비관론과 결별하고, 이른바 '좌파 디스토피아론'에서 기술비판이론의 정체성을 확보하려 한다. 그는 마르크스를 위시해 마르쿠제 등 프랑크푸르파 학파, 그리고 푸코의 기술 비판 논의를 통해 자본주의 기술의 '비판적' 태도를 확보할 수 있다고 봤다.

　핀버그가 말하는 좌파 디스토피아론이 지닌 장점을 보자. 먼저 마르크스는 이미 자본주의적 생산의 기술 합리화 과정을 잉여가치 생산의 중요한 기제로 분석했다. 프랑크푸르트 학파 또한 마르쿠제 등을 중심으로 기술관료주의적 합리성을 통해 근대적 체제 헤게모니를 형성하는 데 끼친 역할을 분석했다. 그리고 푸코는 권력 형식으로서 기술을 매개한 통치 권력의 문제를 이미 비판적으로 논의한 바 있다. 물론 핀버그가 언급하는 푸코의 저작들은 그의 학문적 삶을 총괄하는 논의가 아니고, 1970-1980년대에 출간된 '훈육 사회' 논의를 주로 인용하고 있다. 핀버그가 보기에 좌파 디

스토피아론은 이렇듯 자본주의 생산 합리성 기제(마르크스), 기술의 체제 합리화 역할(마르쿠제), 자본주의적 기술 생명권력(푸코) 등을 분석하며 자본주의 기술의 사회적 본성에 대해 구체적으로 비판해왔다. 그는 좌파 디스토피아론이 외형상 낭만적 반유토피아론마냥 구조적인 체제의 위력과 체제적 통제 능력을 부각하려 하는 듯 보이지만, 국지적 상황과 역사 흐름에 따른 특수한 지배 개념을 분석 비판하고 상대적으로 기술 체제의 약한 고리들과 대안 가능성을 열어 두고 있다는 점에서 비관주의자들과 결별한다고 본다. 다시 말해, 핀버그는 오늘날 기술의 체계가 전일적인 시스템이 아니라 역사적 시점이나 상황에 따라 역동적으로 변동이 가능한 지배의 통치 시스템이라 보고, 그 안에서 좌파 디스토피아론이 기술의 설계와 상호 작용성이 끊임없이 역동적으로 진화해 나가는 모습을 살피려 한다는 점에서 본질주의나 비관론적 관점과는 본질적으로 다르다고 본다.

핀버그는 이념 지향적으로 좌파 디스토피아론을 옹호하면서도, 기술에 대한 '양가성' 테제를 갖고 그의 기술정치적 확장성을 확보하려 한다. 단순히 보면, 핀버그의 기술 양가성은 기술적 대상에서 지배의 구조와 저항이란 두 계기를 동시에 포착하는 태도다. 먼저 좌파 디스토피아론 혹은 (네오)마르크스주의적 전통의 시각에서 보면, 자본주의 기술은 체제 위계와 사회 모순을 계속해 온존하려 한다. 자본주의의 기술 관료주의적 근대화 전략으로 인해 신기술이 도입되어도 이는 사회 위계를 위해 복무하고 재생산되는 경향이 크다. 다시 말해 새로운 뉴미디어 기술이 도입되어도 자본주의 도구적 합리성의 기제로 그것들이 흡수되면서 지배와 종속의 체계적 진화 과정에 복무하게 마련이다. 그의 이런 시각에서 보면 동시대 기술 정치 경제 현실 또한 '플랫폼 자본주의' 국면이 되더라도 지배의 시스템이 더 공고화되면서 기술을 통해서 새롭게

위계와 통제의 기제가 심화될 공산이 크다. 하지만 핀버그는 기술 양가성 테제에 기반한 저항 혹은 해방적 계기를 늘 함께 관찰해왔다. 즉 기술을 통한 위계의 존속과 갱신을 통한 심화가 현 자본주의 체제의 지배적인 경향이더라도, 기술의 민주적 합리화의 계기 또한 언제든 열릴 수 있다고 그는 강조한다. 이미 존재하는 사회적 위계와 통제를 침식하거나 틈을 벌리는 일이 늘 가능하고, 그 민주적 합리성을 추동하기 위해 새로운 기술의 쓰임새 또한 얼마든지 가능하다고 보는 것이다. 달리 말하면, 베버식 기술관료주의적 합리성이 인간을 부품화하고 우리를 쇠우리에 가두는 효과를 발휘한다고 하더라도, 좌파 디스토피아론에 기댄 민주적 합리화와 기술 민주주의적 실천에서 비극의 쇠우리로부터 탈출하는 방안을 시민 스스로 마련할 수 있다고 본다. 이것이 바로 핀버그의 기술비판이론이 강조하는 '민주적 합리성' 테제이자 기술 실천과 대안의 가능성이다.

핀버그는 기술의 양가적 특성을 보다 구체화하기 위해 '기술코드technical codes'란 개념을 끌어들인다. 이는 어떤 기술적 대상이 한 시대 사회적으로 정의되는 방식을 뜻한다. 기술코드는 "어떤 문제에 대한 기술적으로 일관된 해결책 속에서 특정 관심 혹은 이데올로기를 실현"(Feenberg, 2001: 189)하고, "사회적 목표에 의거해 실현 가능한[기술적으로 작동 가능한] 기술 디자인들 가운데 선택하고 그 디자인 속에 그 [사회적] 목표를 실현하는 기준"(Feenberg, 2010: 68)이다. 기술코드는 현실적으로 '사회적으로 바람직한' 기준이란 범용의 기준을 뜻하는 것이 아니라 특정 '관심'의 실현과 맞닿아 있다. 그래서 기술코드는 기술 편향의 문제를 자주 불러일으키고, 그래서 대체로 기술코드가 내재된 사회 디자인과 사회 공학적 도시설계에는 지배적 사회 집단의 '관점standpoint'이 주로 표현된다(Feenberg, 1995: n23; 2010: 69). 기술코드는 기업가와 기술

관료 등 지배적인 이익 집단들의 관심과 위계를 기술 설계에 틈입하면서, 이 때문에 저항과 대안의 기획들이 미리 막혀 있는 모습을 띤다. 하지만 그의 기술 양가성 테제에서 본 것처럼, 기술 코드들은 탈주의 내생성을 가지고 있으며 저항의 가능성은 늘 잠복해 있다. 시민 다중은 그 약한 고리를 찾아 지배의 코드에서 벗어나기 위한 저항적 실천을 능동적으로 고민한다. 이는 단순히 다중의 정치적 민주주의 실현에 대한 운동 전략과 전술로 활용될 뿐만 아니라 장기적으로 기술로 매개되는 민주주의의 실현, 즉 '기술 민주주의'를 심화하고 확장하는 것을 의미한다.

구성주의, 기술 낙관과 비관 너머

핀버그의 양가성 테제는 과학기술학 학자들의 중심 논의를 이루는 '구성주의constructivism'에 많은 빚을 지고 있다. 핀버그의 구성주의는 기술 낙관론과 비관론적 관점 양쪽을 넘어서려 한다. 구성주의와 가장 멀리 떨어져 있는 기술 낙관론을 먼저 보자. 기술을 절대 중립적 인공물로 보고 사회의 변화 원인을 기술의 사회 추동력에 의존하는 미래학이나 디지털 혁신론 등이 기술 낙관론의 대표적 입장이다. 여기에 덧붙여, 역사적으로 마르크스주의자들의 기술 생산력에 대한 기대감 또한 기술 낙관론으로 꼽힌다. 잘 알려진 바처럼, 역사적으로 소비에트 혁명가들에게 사회주의를 건설하는 데 핵심적인 동력은 '생산력으로서의 기술'이었다. 사실상 사회주의 국가 지도자는 기술의 생산력 자체를 부정한 적이 없다. 오히려 그것에 열광했다.

예를 들어, 여전히 북한의 조선중앙TV에서는 2016년에 발사한 장거리 로켓 '광명성'호를 "과학 기술의 쾌거"로 칭송해 마지않는다. 자본주의와 제국주의에 대항할 수 있고 일하지 않아도 누구나 삶을 윤택하게 살아갈 수 있는 '화려한 공산주의luxurious communism'

에 대한 사회주의자들의 기대감을 떠받치고 있는 힘은, 곧 자동화 기술의 노동 대체와 그것이 이뤄낼 것으로 보는 생산력의 쾌거이다. 인류의 신기술을 매개해 사회 생산력이 확장되어야 궁극적으로 미래 코뮌 이상 사회가 도래할 것이란 믿음은 지금도 여전하다. 이 점에서 사회주의 혁명가들은 '시스템(체제)으로서의 기술'이 자본주의 통치와 지배 기제의 일부로 작동해왔다고 신랄하게 비판했지만, '생산력으로서의 기술'은 인류의 생산력 해방의 가장 큰 전제 조건으로 봤다. 다시 말해, 20세기 초 혁명가들은 기술관료적 합리성 테제나 자본주의의 분업 체제, 생산관계 속에서 발현되는 자동화 기제들을 극복해야 할 사회적 기술 인프라로 여겼지만, 예외적으로 기술을 통한 생산력 혁명만은 자본주의의 파국에 이르게 할 것이라고 분리해 보았던 것이다.

　기술 낙관론과 마찬가지로, 기술 비관론 또한 구성주의에서 한참 동떨어진 논의다. 앞서 하이데거와 엘륄의 기술철학에서 본 것처럼, 비관론은 기술이 인간의 통제 능력을 벗어나 기술 그 스스로 지배의 논리로 우뚝 서면서 끊임없이 인간을 시종으로 부리고 그 스스로 절대자가 되는 상황을 초래한다는 전제를 깔고 있다. 기술 낙관론과 달리 기술의 체제를 비판하고는 있지만, 허무주의적 관점들은 기술의 약한 고리를 보기 어렵게 하고 그로부터 대안의 희망을 그려내긴 어렵다. 인간이 만들어낸 기술은 물론이고 이에 대한 숙명론이 점차 인간 존재와 의식의 쇠우리가 되고 족쇄가 되면서 그 스스로 벗어날 길을 난망하게 만드는 것이다.

　핀버그의 구성주의 시각은 기술 낙관론이나 본질주의적 비관론을 넘어서고자 한다. 그가 채택하는 구성주의는 앞서 8장에서 충분히 살폈던 과학기술학 내 주요 흐름들, 즉 '기술의 사회적 구성주의' '기술의 사회적 형성론' '기술 사회학', 라투르의 '행위자 연결망이론' 등을 폭넓게 흡수하고 있다. 핀버그의 구성주의적 시각

은 과학기술학의 전제 가운데, 몇 가지 핵심 개념에 근거한다. 우선 그의 논의는 '해석적 유연성 Interpretative flexibility'을 바탕으로 한다. 이는 관련 행위자들의 경쟁 속에서 구성되고 형성되는 기술 인공물의 지위를 설명한다. 우리가 특정 기술의 해석적 유연성을 인정하면 당대 기술의 진화를 둘러싼 경쟁적 해석들이 무엇인지를 밝히는 것이 가능하다. 해석적 유연성과 유사하게, 기술에 내재된 '급진적 잠재력의 억압 법칙 the law of the suppression of radical potential' 또한 기술의 구성주의적 속성을 특징화하는 개념이다(Winston, 1998: 11). 이 개념은 기술의 초기 발생 국면에 급진적 잠재력이 크지만 점차 경쟁이 사그라지고 표준화되면서 이를 되돌리기 어려워지고 굳어가는 기술코드의 경향을 보여주는 개념이다. 기술의 급진적 잠재력은 대체로 구조적 설계에 억압받으면서 안정적인 듯 보이지만, 그 반대쪽에서 관련 행위자들로 끊임없이 재구성되는 협상의 진행 상황들이 기술 디자인을 항시 불안정한 상태로 둔다. 하지만 보통 기술디자인이 안정적 상태에 이르면 억압의 법칙이 강해져 그 코드를 뒤바꾸거나 되돌리기 어렵다. 가령, 다국적기업에서 천문학적 돈을 들여 벌이는 특정 기술의 표준화는 경쟁적 해석들을 제거하는 억압 과정이자 특정 기술을 전 지구적 시장에 독점화하려는 힘이다. 대체로 기술의 도입기에는 경쟁적 해석들이 우후죽순 격으로 생겨서 해석이 경합적이지만, 한번 기술코드의 경합과 논쟁이 해결되면 빠르게 경쟁이 잦아들고 특정 디자인이 지배하는 경향을 보인다. 구성주의 표현을 따르자면, 기술의 안정화는 더 이상의 '논쟁을 종결짓고 rhetorical closure' '문제의 소멸' 상황에 이른다(Pinch & Bijker, 2001: 44). 즉 '기술의 안정화'는 기술 인공물이 다른 경로로 탈주할 기술정치의 가능성을 크게 닫는 경향이 있다.

다음으로 그의 구성주의를 구성하는 '비결정성 indeterminism' 개념을 보자. 비결정성은 앞서 언급한 해석적 유연성과 연결되어 있

다. 해석적 유연성으로 기술적 대상은 사회적으로 진화하면서 항시 열린 대안 경로들을 마주하고 열려 있다는 점을 가정한다. 그와 같은 다양한 해석의 효과로 '비결정성'이 도래한다. 과학 기술이 비결정적으로 대안적 경로에 열려 있다면 언제든 인간이 개입해 그 궤적을 바꿀 수 있다는 전제가 늘 가정된다. 비결정성은 굳어진 기술로부터 오는 체념과 무기력에 반하는 구성주의적 개념이다. 문제는 비결정된 기술적 인공물의 진로를 바꾸는 일은 최대한 기술코드의 반영구적 닫힘이 오기 전 단계나 결정의 전면화가 다가오기 바로 전 단계, 즉 시민 자율의 '국지적 결정local determination'이 일부라도 남아 있는 시점에서 개입이 이루어져야 한다는 데 있다(Scranton, 1994). 그럴 때 기술적 대상은 또 다른 잠재력과 새로운 경로 탐색의 길이 열린다고 볼 수 있다.

핀버그는 해석적 유연성 혹은 비결정성의 역사적 사례로 프랑스 '미니텔'의 경우를 꼽는다. 앞서 언급한 것처럼 미니텔은 대민 계몽주의 전자모니터 장치였다. 그런데 시간이 가면 갈수록 프랑스 국민은 이 장치를 채팅, 만남, 섹스팅 같은 목적으로 '용도를 변경(해킹)'하기 시작했다. 대민 전자 시스템을 매개한 국가의 통치욕망으로 각 가정에 배치됐던 미니텔을 오히려 개별 국민 구성원이 즉석 만남 등 사적인 용도로 사용하면서 애초 의도했던 기술의 용도가 크게 변경된 것이다. 이는 처음 미니텔을 동원한 통치 기제와는 다른 새로운 경쟁적 해석 혹은 해석적 유연성이 덧붙여진 사례다. 애초 프랑스 정부가 의도했던 것과는 다른 시민 다중의 자유로운 문화적 소통의 대안 경로들이 열리게 되었다. 이는 결국 이미 통치의 권력코드가 깊게 내재한 기술조차도 시민의 기술문화적 개입에 의해 '비결정성'을 지닐 수 있음을 보여준 중요한 역사적 사례이다.

핀버그에게서 마지막으로 특징적인 구성주의의 전제는 '과소

결정_{underdeterminism}'이다. 이는 기술적 원리만으로 그 설계의 위상
을 결정하기에 충분치 않다는 뜻이다. 과소결정은 달리 말하면 기
술 자체의 내적 메커니즘을 넘어서서 사회적 맥락들이 기술의 설
계에 투과되고 틈입해 있다는 뜻이기도 하다. 이로 인해 기술 자체
가 정치화할 수밖에 없다는 점을 역설적으로 보여주는 개념이다.
여기서 과소결정에 따라 기술이 '정치화'한다는 것은, 특정 지배
집단의 이해관계나 사회 권력이 기술 디자인에 각인되고 위임되
지만 이를 온전히 장악하기 어렵다는 의미와 상통한다. 기술은 단
순 보편의 인공적 대상물이 아니라 특정 계급, 계층, 젠더, 인종 등
편향에 의해 기술 인공물의 내용이 채워지고 규정된다는 점을 강
조한다. 예를 들어, 기술철학자 보그만(Borgmann, 1992)은 인터넷
의 초기 국면을 바라보면서, 기존의 편지, 소포 등 감성에 기댄 커
뮤니케이션의 물리적 수단들이 전자적 소통 방식으로 축소되거나
사장되는 것을 문제시한 적이 있었다. 핀버그는 그의 향수 어린 낭
만주의적 우려를 반박하면서, 하이퍼 소통에 기댄 인터넷이 단지
기술만의 논리가 아니라 향후 진화하고 새로운 사회적 맥락이 가
미되면서(과소결정), 사회적으로 새로운 쓰임새와 기술적 변형을
만들어 낸다고 봤다(해석적 유연성·비결정성). 인간의 아날로그 감
성의 의사소통 방식이 주눅들거나 사라지면서 새롭게 전자화되는
경향이 짐짓 비관적으로 보일 수 있지만, 사실은 새로운 것이 가질
수 있는 기술 민주주의적 의사소통의 예기치 않았던 기술사회적
의미 또한 짚어야 한다는 것이 핀버그의 주장이다.

　핀버그는 자신의 구성주의적 시각을 좀 더 급진화하기 위해
이를 '사회적 구성주의'와 '비판적 구성주의'로 구분한 후, 후자의
입장에 서서 전자의 견해와 자신의 관점을 구분해보려 했다. 즉 그
는 기술의 사회 구성주의, 라투르의 행위자연결망이론 등 '사회적
구성주의'로 통칭되는 기술철학이 기술의 구성과 발전을 바라보

는 관점에 기여한 바가 대단히 크지만, 이들 시각이 주로 특정의 단일 기술 인공물에 대한 문제에 국한하면서 기술 '인프라'가 미치는 계급과 사회 등 거시적이고 정치적인 맥락을 파악하려는 '비판적' 태도가 약화됐다고 판단한다. 오히려 그는 좌파 디스토피아론의 전통에서 기술 '비판적 구성주의'의 입장을 견지해야 한다고 주장한다. 핀버그는 비판적 구성주의야말로 동시대 기술에 대한 말랑말랑한 문화사적 시각이나 사후적 해석주의에서 벗어나 특정 기술이 구성되는 사회적 동학을 비판적으로 읽고 개입의 안목을 기를 수 있다고 바라봤다.

기술 헤게모니: 기술 레짐, 편향 그리고 지평

핀버그 기술철학 논의의 특별한 성과라면, 기술이 자본주의 통치 권력과 합쳐지면서 구성되는 지배적 속성의 묘사와 분석이다. 핀버그가 제시하는 '기술 레짐' 혹은 '기술 패러다임'은 특정 기술의 총체, 이를테면 과학 지식, 공학적 실천, 공정 기술, 제품 특성, 숙련, 제도와 하부 구조 등이 모여 이루어진 한 사회의 물질과 담론의 기술 복합체를 지칭한다. '기술 레짐'은 기술을 사회적으로 어떻게 디자인할 것인가, 어떤 기술 체제를 사회적으로 일상화된 기제로 채택할 것인가에 대한 논쟁의 종결 상태가 이뤄진 속에서 특정의 기술 총체를 지배 특권화한 상황을 지칭한다. 앞서 봤던 기술 코드는 기술 레짐에서 보자면, 이의 하위 특징이나 양상을 일컫는다. 특정 기술이 사회의 레짐이나 패러다임이 되면서, 이후에는 그 '범례exemplar'에 의해서 사회 속 기술 디자인이 결정된다. 기술 레짐이 구성되면 특유의 기술 발전의 '경로 의존성'을 만들어내는 것이다. 기술의 경로 의존성은 한 국가나 사회의 기술 레짐을 다른 국가나 사회에 영향을 미치는 불균등 영향 관계를 만들어낸다. 즉 특정의 사회나 국가 논리가 다른 사회나 국가에 '헤게모니적 선례

hegemonic precedent'로 작용하기도 한다. 예를 들어, 미국 등 선진국에서 개발된 특정 기술문화나 기술 정책 법이 후발국의 발전 경로를 규정하는 경우가 그러하다. 서구의 플랫폼노동 관련 법정 논쟁이 국내의 법적 소송에서 유사한 사회적 결과를 낳았다면 이는 일종의 헤게모니적 선례에 해당할 수 있다. 즉 미 '캘리포니아(실리콘밸리) 이데올로기'의 영향력 아래 작동하는 법적 판례들이 국내 기술문화의 기술 레짐이자 헤게모니적 선례가 되는 것이다. 기술 레짐의 총체들은 한 사회에서 구체적 인공 기술물 형태로 자리잡으면서 일종의 '편향bias'을 내재하게 된다. 무엇보다 기술의 편향은 특정 권력과 이익 집단이라는 자본주의적 질서와 결합하면서 더 확대된다. 핀버그는 누구보다 자본주의 사회에서는 기업가, 군사 관료, 테크노크라트, 기술직 임원, 엔지니어가 일반 시민보다 기술에 더 큰 영향력과 힘을 발휘하면서 행사하는 엘리트 기술 편향을 지적해왔다. 이들 기술 파워 엘리트들이 기술을 특정 방향으로 채널화하고 자신들의 관심사를 기술코드에 각인하거나 위임하는 방식으로 편향을 만들어내고 권력의 비대칭성을 구성한다고 봤다. 덧붙여, 핀버그는 기술 편향을 또다시 '공식 편향'과 '실질 편향'으로 나눠보기도 한다. '실질 편향substantive bias'은 눈에 잘 보이는 것, 예컨대 인종, 종교, 성차, 소수자 불평등 등 기술 레짐의 일부로 굳어진 합리적이지 못하고 반박을 불러올 수밖에 없는 기술 편향에 해당한다. 그만큼 편향이 눈에 잘 띄다 보니 실질 편향은 대중의 반발과 저항에 쉽게 직면한다. 반면 '공식 편향formal bias'은 겉으로 보기엔 꽤 공정해 보이고 합리적이며 중립적으로 보이는 기술에 잠복해 있는 경우다. 중립적이고 합리적이고 공정한 것이 '편향'의 전제조건이 될 때 일반인이 이를 발견해 지적하기란 쉽지 않다. 실질 편향이야 눈에 쉽게 드러났지만 공식 편향은 그 반대의 상황이다. 우리가 현실에서 실제로 꼼꼼히 살펴보아야 할 지점은 후자인

기술문화연구의 지평

바로 눈에 잘 띄지 않으면서 쉽게 방관하는 공식 편향이다. 이는 사회가 아무 의심 없이 의례 받아들이는 편향이라 할 수 있다.

자동화 공장의 어셈블리 라인을 예로 보자. 이는 겉보기에 기술 효율적이고 중립적이고 합리적인 기술 장치로 보인다. 그런데 가만 들여다보면 이 자동화 장치는 노동력 착취를 위한 기술적인 배치로 공식 편향을 보인다. 이러한 공식 편향을 발견하기 위해서는 이 기계가 언제 어디에 놓여 있고 어떻게 쓰이는지가 중요하다. 다시 말해 그것을 '공식 편향'으로 드러내기 위해서는 마르크스의 진단에서처럼 어셈블리 라인이 "관계적으로 중립적 요소들로 구성된 (기술)시스템의 도입이더라도 시간, 장소, 방식에서 편견을 지닌 선택"(Feenberg, 2002: 81)이라는 점을 찾아 밝혀야 한다. 중립적 기술 장치로 보였던 것이 자본주의 공장 내 정해진 노동 시간 안에서 노동력의 상대적 잉여가치 추출을 위해 쓰였을 때 그 선택은 공식 편향을 일으킨다. 결국 어셈블리 라인은 고정 자본 투자와 배치를 통해 공장주는 노동자로부터 더 빠른 생산 회전율을 통한 가동 효율성을 급격히 늘려 필요노동 이상의 잉여가치를 착취하는 상황을 만들어낸다. 찰리 채플린의 〈모던 타임즈^{Modern} ^{Times}〉(1936)에서 볼 수 있는 것처럼, 중립적으로 보였던 어셈블리 라인이란 자동화 장치는 자본을 위한 공식 편향으로 작동하게 된다. 결국 특정의 시간, 장소, 방식에서 작동하는 이와 같은 기술적 편견과 공식 편향을 찾아내는 작업이 핀버그가 중요하게 보는 기술비판이론의 과업이다.

기술의 편향에 이어 핀버그가 강조하는 바는 기술의 '양면 이론^{double aspect theory}'이다. 기술에는 그 자체의 기능(합리성)과 사회적 요구(의미)가 작동하고 있고 이 양자의 결합 양상을 함께 봐야 한다고 말한다. 현대인의 일상 기술경험은 그 기능적 합리성 논리, 즉 사회적 의미를 탈각하려 하는 지배 정서에 압도당한다. 따져보

면 지배 논리는 주로 어셈블리 라인을 통제하는 엔지니어와 경영자에 의해 주조된 경우가 흔하다. 하지만 겉보기에 중립인 기능적 합리성만을 본다면, 결국 사회적 삶 속 깊게 뿌리박힌 자명성의 지배 형식을 읽는 데 실패할 것이 분명하다. 우리 사회가 기술과의 결합도와 밀도가 높아감에도 누군가 '기능'만을 문제 삼고 그 '의미'를 놓친다면 그는 스스로 합리적 이성을 잃을 수밖에 없다는 뜻이기도 하다.

기술은 이렇듯 기술적 특이성(기능)과 사회적 요구(의미)의 결합으로 구성되지만, 실제 현실 속 기술 헤게모니는 기능이 의미를 억압하고 배제하는 식으로 작동한다. 베버의 도구적 합리성처럼 현실에서 효율성과 기능성이 강조되면서 기술이 구성되고 진화해 온 사회문화사적인 맥락과 이면이 사라지고 은폐되는 것이다. 핀버그는 미국 증기기관 엔진 발전의 역사를 통해 기술이 어떻게 기능성과 효율성의 상호 관계 틀에서 진화했는지 설명한다. 20세기 미 증기 기관선의 경우 물류 운송이나 이동 수단으로 꽤 중요한 역할을 담당했다. 하지만 그만큼 사고도 잦아 많은 사람이 다치거나 죽었다고 한다. 당시 증기 기관선의 사고 경위를 조사해봤더니 엔진의 문제였다. 초기에는 비용 문제로 이를 개선하지 않고 계속 은폐하고 축소했다. 하지만 비슷한 사고가 지속되면서 사회적 책임 요구가 거세졌고 결국 사업자는 돈으로 증기 기관 엔진 디자인 자체를 개량해 나갔다. 미 증기 기관선의 사례는 기술이 단지 효율성이나 고유 기능으로만 유지되지 않는다는 점을 일깨운다. 부실 사고와 사회적 책임론 등이 반영되면서, 엔진 기술의 디자인 진화가 새롭게 이뤄졌다. 이렇게 특정 기술의 기능과 의미가 한데 섞이면서, 당시 비용 효율성과 기능에 기댄 경제 논리만이 아닌 사회적 책임 논리들, 즉 증기선 엔진 사고 방지와 안정성에 기반한 설계 변경 요청 등이 그 디자인에 강제 각인되었다. 이 점에서 기술의

"디자인은 단순히 제로섬 경제 게임이 아니다. 즉 필연적으로 효율성을 희생하지 않더라도 여러 겹의 사회적 가치와 집단에 복무하는 문화 과정"(Feenberg, 2010: 21)이라 볼 수 있다.

　　마지막으로 핀버그는 '문화 지평cultural horizon'이란 용어를 소개한다. 그는 문화 지평을 헤게모니의 하위 개념으로 쓰고 있다. 그가 말하는 문화 지평이란 인간 삶의 모든 측면에서 의심할 여지 없이 받아들여지는 일반화된 가정에 해당한다. 좀 더 기술과의 관계하에서 진술한다면, 사회에서 기술 대상에 대해 의심 없이 지니는 포괄적인 일반 가정을 가리킨다. 우리가 어떤 기술적 인공물에 대해 이러저러하게 일반적으로 보편화된 가정에 기대어 말을 한다고 친다면, 그것이 바로 그 사회의 기술에 관한 문화 지평이라 말할 수 있겠다. 문화 지평은 현대 사회에서도 꽤 효과적으로 작동한다고 볼 수 있다. 핀버그는 그 가운데 기술 논의와 관련해(베버식) '합리성' 주장이 현대적 의미의 문화 지평이자 강력한 체제 이데올로기라고 할 수 있다고 본다. 사실은 오늘날 기술의 합리성은 단순한 믿음으로 존재할 뿐만 아니라 대단히 효과적인 이데올로기적 규범이자 문화 지평으로 기능한다. 핀버그는 문화 지평의 사례로, 산업혁명 시기 아동 노동자의 키 높이에 맞춘 방적 공장 기술 설계의 탄생을 예시로 든다. 그는 공장 기계가 시대별, 지역별, 문화별로 상대화되어 구성되며 대단히 복잡한 양상을 띤다고 평가한다. 〈그림 9〉에서 보는 것처럼, 19세기 영국 산업 혁명 시기는 물론이고 20세기 미국 내 방직기계 미숙련 아동 노동 착취는 공공연한 관행이었다. 그리고 아동의 키 높이에 맞춰 개조된 공장 방적기계의 구조가 당연하게 받아들여지던 것은 당시 산업 공장기계 노동의 문화 지평이 그러했기 때문이었다는 점을 핀버그는 지적한다. 즉 문화 지평의 측면에서 미숙련 아동을 고용해 쓸 정도로 방적기계의 합리성이 극대화되면서, 당시 이 비윤리적 노동 관행이 사회

적으로 용인되는 자본주의의 프레임워크 안에 있었다고 본다.

| 기술의 민주적 합리화와 심층 민주주의

핀버그의 기술철학은 기술과 통치 행위의 결합 양태를 심층 분석하는 것은 물론이고, 기술 대안의 경로에 대한 실천적 모색을 늘 시도했다는 점에서 더 값지다. 핀버그가 중요하게 언급했던 급진적 개념 가운데, '성찰적 설계'를 보자. 기술의 성찰적 설계는 바로 기술의 대안적 디자인에 대한 고민과 관계한다. 이는 사고나 재난이 발생하면서 기술의 일차적 기능에 가려졌던 사회적 측면이 부각되기 이전에, 미리 앞서서 시민 스스로 기술 디자인 변경을 고려하는 재설계 과정이나 개입 행위를 지칭한다. 앞서 봤던 증기 기관선 사례를 다시 참고해보면, 엔진 사고로 수많은 인명 피해가 나기 전에 미리 엔진의 안전도를 높여 디자인 변경하려는 체계적 행위가 존재했다면 그것이 바로 성찰적 설계인 셈이다. 단순히 기술을 사회적으로 통제하려는 '사회적 책임' 등 시대적 소명 의식에만 기댈 것이 아니라, 기술의 설계 과정 내부에 '사회적 의식'을 담아 기술적 인공물 자체를 우리 스스로 성찰적으로 변형할 수 있어야 한다고 그는 주장한다.

핀버그의 논리라면, '4 16 세월호 참사'는 성찰적 설계와는 아주 거리가 먼 후진적 사회 상황에서 발생한 기술 재난인 셈이다. 그렇기에 기술에 대한 사후적 해석이나 사고 발생 이후의 대응보다는 처음부터 문제 있는 기술 편향을 찾아 빠르게 사회적 개입을 하는 것이 핵심이다. 성찰적 설계를 따랐더라면, 세월호는 그 상태로 바다에 띄울 수도 없을 뿐더러 이미 승객 운송용으로는 연식이 오래돼 안전 진단에서도 폐선이 될 운명이어야 했다.

어떤 사회적 의미와 맥락을 기술적 대상과 그 설계 안에 담아낼 것인가는 대단히 중요한 문제다. 이 지점에서 핀버그는 '기술의

민주화' 혹은 '기술 민주주의'를 기술코드의 내용으로 채울 것을 주문한다. 그는 기술의 도구적 합리성 논리나 기술 자체가 최적의 효율성을 추구한다는 등의 흔하디흔한 기술 신화와 이데올로기를 깨기 위해서는 시민의 대항과 저항의 전술이 필요하다고 본다. 그는 일상적 삶을 구조화하는 기술의 사례, 절차, 설계 등을 전복하려는 기술 정치와 투쟁의 가능성에 주목한다. 그에게 기술 민주주의는 기술 합리성의 문화 지평에 도전하는 행위이자 지배적 헤게모니에 반대하는 기술 진보의 가능성인 까닭이다. 자본주의 체제가 강요하는 기술 헤게모니와 도구적 합리화에 맞선 '민주적 합리화democratic rationalization'의 기획은 기술 민주주의를 실현하는 방법

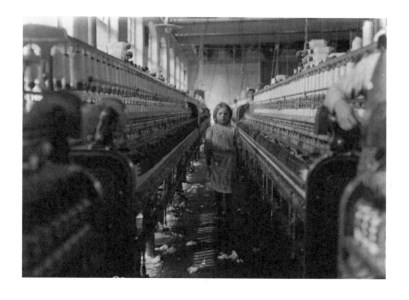

그림 9 자본주의 문화 지평에서 용인된 아동 방적 기계노동
(출처: 루이스 하인, 아동노동자 [1908], 사우스 캐롤라이나 뉴베리, 퍼블릭 도메인 이미지[5])

이다. 이는 기술의 민주적이고 대안적인 프로그램을 기획해 이를 사회 시스템 안에 구축하려는 직접적 행위다. 핀버그는 민주적 합리화를 행할 수 있는 실천 이론적 자원을 좀 더 논의한다. 가령, 그는 오늘날 이용자가 기술을 자기 가치화하여 재전유하는 기술 문화정치적 방식을 주목해야 한다고 말한다. 먼저 그는 대항적 헤게모니 구축을 제안하면서 푸코의 논의를 끌어들인다. 기술로 매개되는 훈육의 권력에 대항하여 권력관계와 사회질서를 전복하려는 탈 혹은 재-코드화의 푸코식 미시정치를 참조하자고 말한다.

그는 미셸 드세르토^{Michel de Certeau}의 전략과 전술 논의도 가져온다. 전략이 체제 합리성의 기제라면, 전술을 통해 그것에 반발하는 기술 행동주의와 실천을 구상하는 것이 필요하다고 말한다. 라투르의 행위자연결망이론이나 칼롱의 '안티-프로그램'을 가져오기도 한다. 그들의 기술철학 논의를 참고해, 기술의 도구적 합리성이 작동하는 지배적 프로그램이자 기술 네트워크의 체제 기술을 벗어나 이를 비껴가려는 저항의 기획을 도모하자고 말한다. 기술 헤게모니에 대한 저항의 실질적이고 구체적인 방법이나 각론을 제시하지는 않지만, 핀버그는 현실 행위 주체들이 어떻게 권력 구조를 탈피할 수 있을지를 다양한 실천 이론의 자원을 가져와 우리의 기술정치적 상상력을 자극한다.

핀버그의 최종 구상은 '심층 민주주의^{deep democracy}'의 정치 기획이다. 이는 일상에 침투해 있는 기술 레짐과 문화 지평을 넘어서서, 보다 현실적으로 선거 등 의회 민주주의적 기제를 통해 공적인 영역에서 기술 관련 중앙 지역 정부 기관들(전력, 의료, 도시계획 등)을 민주화하는 전략을 포함하는 전방위 기술 민주주의 활동을 벌이는 것과 연관된다. 핀버그의 심층 민주주의는 정치적 민주주의와 함께, 기술 민주화, 일상적 기술 레짐 비판 그리고 기술 전문 경영 혹은 관료 구조의 변화까지 이뤄야 한다고 말한다. 문제는 그

의 심층 민주주의가 "모든 사람의 직접적 참여보다는 특정 기술에 영향을 받거나 그에 영향을 끼칠 수 있는 사람들을 중심으로 민주적인 참여가 이루어져야 한다는 입장"(손화철, 2003: 274)에 주로 치우쳐 있다는 데 있다. 시간이 가면 갈수록 과학기술 영향력의 사회적 파장이 어디든 편재하는 양상으로 직·간접적인 영향력 집단의 경중을 구분하기가 어려워지는 상황에서, 그가 영향력 참여 범위를 전문가나 '관련 사회 집단'으로 국한하는 것은 좀 더 면밀히 따져보아야 할 문제다. 랭던 위너(Winner, 1986)의 민주적·비민주적 기술의 구분법과 비교해서도, 핀버그는 어떤 기술이든지 상관없이 기술 참여와 민주적 합리성에 의해 기술 민주주의나 다른 해석이 가능하다는 테제를 수용하고 있다. 위너의 경우에는 기술에 대한 시민의 참여도 중요하지만 실제로 참여가 용이한 기술로의 집중적 개입과 실천의 전환이 중요하다고 본다. 예를 들어, 위너의 설명을 따르면 핵발전소는 중앙집중형 권력 구조와 양립이 쉬운 기술이기 때문에 시민 참여가 어렵고, 이는 단순히 참여로 개선될 성질이 아니라 애초부터 비민주적 기술로서 용도 변경이 어렵고 단순 폐기되어야 할 것이라 볼 수 있다.

핀버그에게 아쉬운 점은, 그의 이론적 실천적 급진성에도 여전히 구성주의자들과 비슷하게 전통의 로테크 기술 인공물에 대한 사례 언급에서 크게 벗어나지 못하고 있다는 점이다. '인터넷 비판이론'을 새로이 구성하면서, 핀버그의 논의가 전통적 아날로그 기술 대상의 분석을 넘어서고는 있으나 오늘날 빅데이터나 플랫폼 문화의 정세 속에서 그의 기술비판이론이 후기 자본주의의 새로운 의제와 크게 만나지 못하는 아쉬움이 있다. 젊은 시절에 그가 기술 커뮤니티 프로젝트나 미니텔 프로젝트에 참여하면서 당시로선 상당히 앞서서 기술들에 대한 실천적 진단을 했던 때를 떠올리면, 말년의 지적 행로는 상대적으로 정체된 느낌을 주는 것도

사실이다. 하지만 동시대 사례들이 부족하다 해서 그가 이룬 기술 사상가로서 그리고 기술철학에 미친 그의 비판이론적 의의가 홀대받아서는 안 될 것이다. 오히려 오늘날 플랫폼자본주의가 우리 삶의 모든 곳을 압도하는 기술과잉의 현실에서 핀버그로부터 얻어야 할 것은, 기술에 배어 있는 권력의 흔적들을 끈질기게 변별해 내려는 비판적 태도와 이를 사회적으로 '해킹'해 대안을 모색하려는 급진적 기술정치에 대한 희망이리라.

1 '앎의 추구seek-to-know'와 '수행의 추구seek-to-do'라는 과학과 기술의 이분법적
 구도(Layton, 1971: 576)나 구분은 오늘날 점차 소멸돼간다. '테크노과학techno-
 science'이란 명명은 사실상 과학과 기술의 전통적 구분이 무의해지고 의미가 없는
 지형을 상징한다(Hong, 1999: 289). 게다가 '비과학'과 과학 바깥이라고 언급되는
 영역에 대한 기술연구의 범위는, 과학의 대상과 과학연구만큼이나 기술 (연구)영역에
 대한 무게감을 실어준다. 그래서 이 글은 과학과 기술을 혼용 가능한 개념으로 섞어
 쓰거나 함께 쓸 것이다. 기술을 과학 지식의 적용이나 이의 부가물 정도로 취급하는
 '마초적' 과학관과는 결별한다.

2 예컨대, 이미 역사적으로 실험되거나 제도화된 과학·기술체계의 재설계 노력에는
 '자주관리' 형태의 작업장 기술의 과두 지배관리 시스템, 과학지식의 상업화에 대한
 대안으로서 '과학상점' '과학·기술 영향평가' 과학기술 민주화 합의체로서 '합의 회의'나
 '시민배심원 회의'가 거론된다(이영희, 2011 참고).

3 이 글의 초고 집필 시점은 소위 '신유물론'이라 불리는 학적 논의가 시작되기
 이전이었다. 아마도 독자들에게 이를 포괄해 진술했다면 훨씬 더 기술 계보학에 대한
 필자의 입장을 더 관찰할 풍요로운 이론 지형을 소개했을지도 모르겠다. 이 글은 주로
 기술철학자들의 논의에 집중해 기술의 물성을 다루고 있다.

4 프리드리히 키틀러(2011)는 책 곳곳에서 영화 매체의 기술 계보학적 계통을 그리고
 있다. 특히, 111-127, 248, 252쪽 참고.

5 https://commons.wikimedia.org/wiki/Lewis_Hine#/media/File:Child_laborer.jpg

가쿠타니^{M. Kakutani}, 2019, 『진실 따위는 중요하지 않다: 거짓과
　　혐오는 어떻게 일상이 되었나』, 김영선 옮김, 돌베개.

가타리^{F. Guattari}, 2003, 『카오스모제』, 윤수종 옮김, 동문선.

강내희, 1996, 「디지털시대의 문학하기」, 《문화과학》 9호, 69-52.

강명구, 2007, 「인터넷의 사회문화사」, 유선영·박용규 외, 『한국의
　　미디어 사회문화사』, 한국언론진흥재단.

강수돌, 2013, 『팔꿈치 사회: 경쟁은 어떻게 내면화되는가』,
　　갈라파고스.

강준만, 2005, 「휴대전화 노예공화국」, 《한겨레21》 (2005년
　　11월 9일).

　―　2008, 「스펙터클로서의 촛불시위」, 《인물과사상》 124.

　―　2009, 『전화의 역사』, 인물과사상사.

경향신문 특별취재팀, 2017, 『부들부들 청년』, 후마니타스.

고경민·송효진, 2010, 「인터넷 항의와 정치참여, 그리고 민주적
　　함의: 2008년 촛불시위 사례」, 『민주주의와 인권』, 10(3).

곽노완, 2013, 「노동의 재구성과 기본소득: 기본소득은
　　프레카리아트의 계급 형성과 진화에 필수적인가?」,
　　『마르크스주의 연구』, 10(3).

구도 게이^{工藤啓}·니시다 료스케^{西田 亮介}, 2015, 『무업 사회: 일할 수
　　없는 청년들의 미래』, 곽유나 옮김, 펜타그램.

구디나스^{E. Gudynas}, 2018, 「부엔 비비르」, 자코모 달리사 외 엮음,
　　『탈성장 개념어 사전』, 강이현 옮김, 그물코.

구본권, 2008, 「IT강국 한국, 왜 따로 놀죠?」, 《한겨레》 (9월 23일).

구혜영·박은하, 2015, 「댓글…진보의 영토서 '보수의 벙커'로」, 《경향일보》(12월 11일).

권경우, 2016, 「한국 청년세대 담론의 지형도」, 『교양학연구』 3.

권소진, 2014, 「하얀색 휴대폰만 만지면 돌변하는 여고생」, 대한민국 모바일 30년을 함께한 사람들, 『모바일 일상다반사-대한민국 모바일 30년』, 메이데이 북스.

권영민, 2001, 「디지털 시대 인문학의 방향」, 『국어국문학』 129.

김강한·임경업·장형태, 2015, 「'달관 세대'가 사는 법1: 덜 벌어도 덜 일하니까 행복하다는 그들… 불황이 낳은 達觀달관 세대」, 《조선일보》(2월 23일), http://news.chosun.com/site/data/html_dir/2015/02/23/2015022300056.html

김기태, 「휴대폰 '거부'한 300만 명」, 《한겨레》(11월 20일).

김기헌, 2004, 「최근 일본 청년 노동시장 진단: 프리터freeter를 둘러싼 쟁점들」, 《국제노동브리프》 3월-4월 (Vol.2 No.2).

김난도, 2010, 『아프니까 청춘이다: 인생 앞에 홀로 선 그대에게』, 쌤앤파커스.

— 2012, 『천 번을 흔들려야 어른이 된다: 세상에 첫발을 내디딘 어른아이에게』, 오우아.

김동광, 2018, 「메이커 운동과 시민과학의 가능성」, 『과학기술학연구』, 18(2).

김미경, 2012, 『언니의 독설』, 21세기북스.

김민섭, 2016, 『대리사회: 타인의 공간에서 통제되는 행동과 언어들』, 와이즈베리.

김민수, 2013, 『청춘이 사는 법: 몰라서 당하고 떼이고 속는, 대한민국 청춘들을 위한 리얼 생존문화서』, 리더스북.

김상민, 2012, 「잉여미학: 뉴미디어 정치경제학 비판을 위한 노트」, 안남일·정영아 외, 『미디어와 문화』, 푸른사상.

－ 2013,「잉여미학」,『속물과 잉여』, 백욱인 편, 지식공작소.

김상원, 2006,「인문학의 위기와 문화산업」,『독어교육』36.

김상호, 2008,「맥루한 매체이론에서 인간의 위치: '기술 우선성'에 대한 논의를 중심으로」,『언론과학연구』8(2).

김선기, 2016,「'청년세대' 구성의 문화정치학」,『언론과 사회』24(1).

－ 2017,「청년-하기를 이론화하기」,『문화와 사회』25.

김성도, 2008,『호모 모빌리쿠스: 모바일 미디어의 문화생태학』, 삼성경제연구소.

김세균, 2010,「한국의 정치지형과 청년세대」,『문화과학』63호.

김수아, 2007,「사이버 공간에서의 힘돋우기 실천: 여성의 일상생활과 사이버 커뮤니티」,『한국언론학보』51(6).

김영선, 2013,『과로 사회』, 이매진.

－ 2018,『누가 김부장을 죽였나』, 한빛비즈.

김예란, 2012,「'스마트' 체제에 대한 이론적 고찰: '장치'와 '주체의 윤리학'의 관점에서」,『언론과사회』20(1).

－ 2015,「디지털 창의노동 - 젊은 세대의 노동 윤리와 주체성에 관한 한 시각」,『한국언론정보학보』69.

김용철, 2008,「정보화시대의 사회운동」,『사이버커뮤니케이션 학보』25(1).

김원, 2005,「사회운동의 새로운 구성방식에 대한 연구-2002년 촛불시위를 중심으로」,『담론21』8(2).

김원석, 2008,『호모 모빌리언스, 휴대폰으로 세상을 열다』, 지성사.

김재희, 2013,「질베르 시몽동에서 기술과 존재」,『철학과 현상학 연구』56.

－ 2017,『시몽동의 기술철학: 포스트휴먼 사회를 위한 청사진』,

아카넷.

— 2018,「포스트휴먼시대, 탈노동은 가능한가」,『슈퍼휴머니티: 인간은 어떻게 스스로를 디자인하는가』, 문학과지성사.

김정태·홍성욱, 2011,『적정기술이란 무엇인가』, 살림.

김종길, 2003,「'안티사이트'의 사회운동적 성격 및 새로운 저항 잠재력의 탐색」,『한국사회학』 37(6).

김종엽, 2008,「촛불항쟁과 87년 체제」,『창작과비평』 141.

김종원, 1994,「첨단PC통신에 국보법 바이러스 출현」, 《월간말》 95.

김진규, 2013,「문화기술CT 개념과 사업추진 방식에 관한 연구」, 『글로벌문화콘텐츠』 13.

김찬호, 2008,『휴대폰이 말하다: 모바일 통신의 문화인류학』, 지식의 날개.

김창남, 2007,「한국의 사회변동과 대중문화」,『진보평론』 32.

김학준, 2014,「인터넷 커뮤니티 '일베저장소'에서 나타나는 혐오와 열광의 감정동학」, 서울대학교 사회학과 석사논문.

김현, 2002,「디지털 정보시대의 인문학 - 인문학의 e-R&D 환경 구축을 위한 제언」,『오늘의 동양사상』 7.

— 2003,「인문 콘텐츠를 위한 정보학 연구 추진 방향」, 『인문콘텐츠』 1.

— 2013,「디지털 인문학」,『인문콘텐츠』 29.

김현·임영상·김바로, 2016,『디지털 인문학 입문』, 휴북스.

김호기, 2008,「쌍방향 소통 2.0세대」,《한겨레》 (5월 15일).

김홍중, 2015,「서바이벌, 생존주의, 그리고 청년 세대」, 『한국사회학』, 49(1).

낸시랭·소재원, 2012,『아름다운 청춘』, 작가와비평.

네그리$^{A. Negri}$·하트$^{M. Hardt}$, 2014,『공통체: 자본과 국가 너머의 세상』,

정남영·윤영광 옮김, 사월의책.

다이어-위데포드[N. Dyer-Witheford]·드 퓨터[G. De Peuter], 2015, 『제국의 게임: 전지구적 자본주의와 비디오게임』, 남청수 옮김, 갈무리.

다치바나키 토시아키[橘木俊詔], 2013, 『격차사회: 무엇이 문제이며 어떻게 풀것인가』, 남기훈 옮김, 세움과비움.

달리사[G. D'Alisa] 외, 2018, 『탈성장 개념어사전』, 그물코.

데 안젤리스[M. De Angelis], 2019, 『역사의 시작: 가치 투쟁과 전지구적 자본』, 권범철 옮김, 갈무리.

데이비도우[WH. Davidow], 2011, 『과잉연결시대』, 김동규 옮김, 수이북스.

들뢰즈[G. Deleuze], 2005, 『시네마2(시간-이미지)』, 이정하 옮김, 시각과 언어.

라보리아 큐보닉스, 2019, 『제노페미니즘: 소외를 위한 정치학』, 아그라파 소사이어티 옮김, 미디어버스.

랏자라토[M. Lazzarato], 2017, 『기호와 기계: 기계적 예속 시대의 자본주의와 비기표적 기호계 주체성의 생산』, 신병현, 심성보 옮김, 갈무리.

루투[呂途], 2017, 『중국 신노동자의 형성: 도시와 농촌 사이에서 길을 찾는 사람들』, 정규식·연광석 외 옮김, 나름북스.

릴리쿰, 2016, 『손의 모험: 스스로 만들고, 고치고, 공유하는 삶의 태도에 관하여』, 코난북스.

링[R. Ling], 2009, 『모바일 미디어와 새로운 인간관계 네트워크의 출현: 휴대전화는 사회관계를 어떻게 바꾸고 있는가?』, 배진한 옮김, 커뮤니케이션북스.

마노비치[L. Manovich], 2014, 『소프트웨어가 명령한다』, 이재현 옮김, 커뮤니케이션북스.

마쓰모토 하지메[松本哉], 2009, 『가난뱅이의 역습: 무일푼

하류인생의 통쾌한 반란!』, 김경원 옮김, 이루.

― 2017, 『가난뱅이 자립 대작전: 동료 만들기부터 생존력 최강의 공간 운영 노하우까지』, 장주원 옮김, 메멘토.

미스핏츠, 2015, 『청년, 난민되다: 미스핏츠, 동아시아 청년 주거 탐사 르포르타주』, 코난북스.

미우라 아쓰시三浦展, 2006, 『하류사회: 새로운 계층집단의 출현』, 이화성 옮김, 씨앗을뿌리는사람.

바쟁A. Bazin, 2013, 『영화란 무엇인가?』, 박상규 옮김, 시각과 언어.

박가분, 2013, 『일베의 사상』, 오월의봄.

박민영, 2007, 「디지털은 어떻게 영혼을 잠식하는가」, 『인물과사상』 109.

박연주, 2011, 『잘한다 청춘: 우리네 청춘은 눈물겹게 아름답다』, 리더북스.

박영진, 2003, 「대학교육의 위기와 등록금 인상」, 『교육비평』 11.

박원순·강경란·노희경·법륜·윤명철, 2011, 『열혈청춘: 우리시대 멘토 5인이 전하는 2030 희망 프로젝트』, 휴.

박재흥, 2001, 「세대연구의 이론적·방법론적 쟁점」, 『한국인구학』 24(2).

박창식·정일권, 2011, 「정치적 소통의 새로운 전망」, 『한국언론학보』 55(1).

박치완, 김기홍, 유제상, 세바스티안 뮐러 외, 2015, 『디지털인문학이란 무엇인가?』, 꿈꿀권리.

백욱인, 1999, 「네트와 새로운 사회운동」, 『동향과전망』 43.

― 2008, 「촛불시위와 대중: 정보사회의 대중 형성에 관하여」, 『동향과전망』 74.

법륜, 2012, 『방황해도 괜찮아』, 지식너머.

베라르디F. Berardi, 2013a, 『프레카리아트를 위한 랩소디:

기호자본주의의 불안정성과 정보노동의 정신병리』, 정유리
옮김, 난장.

— 2013b, 『미래 이후』, 강서진 옮김, 난장.

부리요 N. Bourriaud, 2016, 『포스트프로덕션: 시나리오로서의 문화,
예술은 세상을 어떻게 재프로그램 하는가』, 정연심·손부경
옮김, 그레파이트 온 핑크.

브라이도티 R. Braidotti, 2015, 『포스트휴먼』, 이경란 옮김, 아카넷.

서르닉 N. Srnicek, 2020, 『플랫폼 자본주의』, 심성보 옮김, 킹콩북.

서현진, 2001, 『끝없는 혁명: 한국 전자산업 40년의 발자취』,
이비커뮤니케이션(주).

세넷 R. Sennett, 2010, 『장인: 현대문명이 잃어버린 생각하는 손』,
21세기북스.

셔키 C. Shirky, 2011, 이충호 역, 『많아지면 달라진다』, 갤리온.

손화철, 2003, 「사회구성주의와 기술의 민주화에 대한 비판적
고찰」, 『철학』 76.

솔론 P. Solón 외, 2018, 『다른 세상을 위한 7가지 대안: 비비르 비엔,
탈성장, 커먼즈, 생태여성주의, 어머니지구의 권리,
탈세계화, 상호보완성』, 착한책가게.

송경재, 2009, 「네트워크 시대의 시민운동 연구」,
『현대정치연구』 2(1).

송동욱·이기형, 2017, 「불안정한 현실과 대면하는 이 시대
청년들의 삶에 관한 질적인 분석」, 『한국언론정보학보』 84.

송방송, 1988/2007, 『한국음악통사』(증보판), 민속원.

슈타이얼 H. Steyerl, 2019, 『진실의 색: 미술 분야의 다큐멘터리즘』,
안규철 옮김, 워크룸프레스.

스탠딩 G. Standing, 2014, 『프레카리아트: 새로운 위험한 계급』,
김태호 옮김, 박종철출판사.

시몽동^{G. Simondon}, 2011,『기술적 대상들의 존재양식에 대하여』,
　　김재희 옮김, 그린비.

신승철, 2015,『스마트폰과 사물의 눈』, 자음과모음.

신지영, 2016,『마이너리티 코뮌: 동아시아 이방인이 듣고 쓰는
　　마을의 시공간』, 갈무리.

신현준·이용우·최지선, 2005a,『한국 팝의 고고학 1960:
　　한국 팝의 탄생과 혁명』, 한길아트.

—　2005b,『한국 팝의 고고학 1970: 한국 포크와 록,
　　그 절정과 분화』, 한길아트.

심광현, 2010a,「세대의 정치학과 한국현대사의 재해석」,
　　『문화과학』62.

—　2010b,「자본주의의 압축성장과 세대의 정치경제 /
　　문화정치 비판의 개요」,『문화과학』63.

심혜련, 2012,『20세기의 매체철학』, 그린비.

아마미야 카린^{雨宮処凜}, 2011,『프레카리아트, 21세기 불안정한
　　청춘의 노동』, 김미정 옮김, 미지북스.

안정배, 2014,『한국 인터넷의 역사: 되돌아보는 20세기』,
　　블로터앤미디어.

안치용, 2012,『아프니까 어쩌라고?: 시대유감 세대공감
　　리얼 토크 퍼레이드』, 서해문집.

안치용·최유정, 2012,『청춘을 반납한다: 위로받는 청춘을
　　거부한다』, 인물과사상사.

앤더슨^{C. Anderson}, 2013,『메이커스: 새로운 수요를 만드는 사람들』,
　　윤태경 옮김, 알에이치코리아(RHK).

야마다 마사히로^{山田昌弘}, 2010,『희망 격차사회: 패자그룹의
　　절망감이 사회를 분열시킨다』, 최기성 옮김, 아침.

엄기호, 2014,『단속사회: 쉴 새 없이 접속하고 끊임없이

차단한다』, 창비.

엄진, 2015, 「전략적 여성혐오와 그 모순: 인터넷 커뮤니티
 '일간베스트저장소'의 게시물 분석을 중심으로」, 『미디어,
 젠더&문화』 31⑵.

오병일, 2003, 「사회를 움직이는 네티즌의 힘」, 『사회비평』 35.

오사와 마사치大澤真幸, 2013, 『전자 미디어, 신체·타자·권력』,
 오석철·이재민 옮김, 커뮤니케이션북스.

오진욱, 2014, 『핸드폰 연대기』, e비즈북스.

오찬호, 2014, 『우리는 차별에 찬성합니다: 괴물이 된 이십대의
 자화상』, 개마고원.

오혜진, 2013, 「순응과 탈주 사이의 청년, 좌절의 에피그램」,
 『우리문학연구』 38.

요시미 슌야吉見俊哉, 2005, 『소리의 자본주의 - 전화, 라디오,
 축음기의 사회사』, 송태욱 옮김, 이매진.

요시미 슌야·와카바야시 미키오若林幹夫·미즈코시 신水越伸, 2007,
 『전화의 재발견』, 오석철·황조희 옮김, 커뮤니케이션북스.

우석훈, 2009, 『혁명은 이렇게 조용히: 88만원 세대 새판짜기』,
 레디앙.

우석훈·박권일, 2007, 『88만원 세대: 절망의 시대에 쓰는 희망의
 경제학』, 레디앙.

워시번J. Washburn, 2011, 『대학 주식회사』, 김주연 옮김, 후마니타스.

원용진, 2005, 「언론학 내 문화연구의 궤적과 성과」,
 『커뮤니케이션이론』 1⑴.

― 2007, 「미디어 문화연구의 진보적 재조정」, 『문화과학』 51.

― 2014, 「문화연구와 정보과학, 기술」, 이광석 편, 『불순한
 테크놀로지: 오늘날 기술·정보 문화연구를 묻다』, 논형.

위너. 2010, 『길을 묻는 테크놀로지 - 첨단 기술 시대의 한계를

찾아서』, 손화철 옮김, CIR.

유선영, 2014, 「한국의 커뮤니케이션학, 공통감각을 소실한
　　공생적 지식생산」, 『커뮤니케이션이론』 10(2).

유선영 외, 2007, 『미디어의 사회문화사』, 언론진흥재단.

유선영·박용규·이상길 외, 2007, 『한국의 미디어 사회문화사』,
　　언론진흥재단.

유제상, 2015, 「인문학을 위한 디지털플랫폼」,
　　『디지털인문학이란 무엇인가?』, 꿈꿀권리.

육휘Y. Hui, 2018, 「자동화와 자유 시간에 관하여」, 『슈퍼휴머니티:
　　인간은 어떻게 스스로를 디자인하는가』, 문학과지성사.

윤상길, 2011, 「한국 텔레비전 방송기술의 사회문화사」,
　　김병희·원용진·한진만·마동훈·백미숙·윤상길, 『한국 텔레비전
　　방송 50년』, 커뮤니케이션북스.

윤선희, 2000, 「인터넷 담론 확산과 청소년 문화의
　　아비투스」, 『한국언론학회 심포지움 및 세미나』.

윤영민, 2000, 『사이버공간의 정치』, 한양대학교출판부.

윤종석, 2014, 「중국의 농민공과 체제전환」, 『국제노동브리프』
　　12(2).

윤태진, 2007, 「텍스트로서의 게임, 참여자로서의 게이머」,
　　『언론과사회』 15(3).

이건민, 2015, 「프레카리아트의 호명과 그 이후」, 『진보평론』 63.

이광석, 1998, 『사이버문화정치』, 문화과학사.

－　2010a, 「선거와 뉴미디어: 포스트386세대의 반란, 그리고
　　촛불세대의 부재증명」, 『문화과학』 62.

－　2010b, 「온라인 정치패러디물의 미학적 가능성과 한계」,
　　『한국언론정보학보』 48.

－　2013a, 「기술·정보 문화연구의 비판적 접근과 새로운 실천

지형」,『커뮤니케이션 이론』9(2).

— 2013b, 「'청개구리제작소': 물만 셀프가 아닙니다, 삶도 셀프」, 『나·들』3. (2013. 1.)

— 2013c, 「'제작자 최태윤': 도시 해킹, 사유 개념을 전복하다」, 『나·들』5. (2013. 3.)

— 2016a, 「데이터과잉 시대, 디지털인문학과 기록의 정치」, 『후마니타스포럼』2(2).

— 2016b, 「2000년대 네트워크문화와 미디어 감각의 전이」, 유선영, 『미디어와 한국현대사: 사회적 소통과 감각의 문화사』, 대한민국역사박물관.

— 2017, 「동시대 청년 알바노동의 테크노미디어적 재구성」, 『한국언론정보학보』83.

— 2018, 「도쿄와 서울을 잇는 청년들의 위태로운 삶」, 『언론과사회』26(4).

이광석 외, 2018, 『사물에 수작 부리기: 손과 기술의 감각, 제작 문화를 말하다』, 안그라픽스.

이광석 편, 2014, 『불순한 테크놀로지: 오늘날 기술정보 문화연구를 묻다』, 논형.

이광석·윤자형, 2018, 「청년 대중서로 본 동시대 청년 담론의 전개 양상」, 『언론과 사회』26(2).

— 2019, 「국내 '디지털인문학'의 정착과 굴곡: 대학 교육과 미디어 테크놀로지의 불안정한 접속」, 『한국언론정보학보』 95.

이광수, 2015, 「대만의 '딸기족'은 무엇을 꿈꾸나? '소확행' 추구에 몰두하는 대만청년」, 『프레시안』, http://www.pressian.com/news/article.html?no=126719&ref=nav_search

이광일, 2013, 「신자유주의 지구화시대, 프레카리아트의 형성과

'해방의 정치'」,『마르크스주의 연구』10(3).

이기열, 2006,『정보통신 역사기행』, 북스토리.

이기형, 2011,「청년세대의 삶과 소통의 위기」,『한국언론학회 심포지움 및 세미나』.

― 2011,『미디어 문화연구와 문화정치로의 초대』, 논형.

이길호, 2012,『우리는 디씨: 다시 잉여 그리고 사이버스페이스의 인류학』, 이매진.

이남석, 2012,『알바에게 주는 지침: 세상을 따뜻하게 사는 한 가지 방법』, 평사리.

이동연, 2003,「세대문화의 구별짓기와 주체형성-세대담론에 대한 비판과 재구성」,『문화과학』37.

― 2008,「촛불집회와 스타일의 정치」,『문화과학』, 150-160.

― 2014,「한국 대중문화 통사연구 방법론 서설」,『커뮤니케이션 이론』10(4).

이동후, 2009,「사이버 대중으로서의 청년 세대에 대한 고찰」,『한국방송학보』23(3).

― 2012,「미디어 리터러시와 정치훈련」,『황해문화』75.

이동후·김수정·이희은, 2013,「여성, 몸, 테크놀로지의 관계 짓기: '여성되기' 관점을 위한 시론」,『한국언론정보학보』62.

이동후·김예란, 2006,『모바일 소녀@디지털 아시아』, 한울(한울아카데미).

이명원, 2011,「청년혁명사의 계보학: '동학'에서 '촛불'까지」,『문화과학』66.

이상길, 2008,「미디어 사회문화사-하나의 연구 프로그램」,『미디어, 젠더&문화』9.

― 2014,「애타게 라디오극연구회를 찾아서」,『언론과사회』22(3).

이상수, 2002, 「신자유주의적 대학교육정책과 그에 대한
　　대응방향」, 『민주법학』 21.

이성규, 2009, 『트위터, 140자의 매직』, 책으로보는세상.

이영준, 2012, 『페가서스 10000마일』, 워크룸프레스.

─　2019, 『기계비평』, 워크룸프레스.

이영준·고규흔·이진경·심광현 외, 2017, 『공동진화:
　　사이버네틱스에서 포스트휴먼』, 백남준아트센터.

이영준·임태훈·홍성욱, 2017, 『시민을 위한 테크놀로지 가이드』,
　　반비.

이영희, 2011, 『과학기술과 민주주의』, 문학과지성사.

이윤경·신승철, 2014, 『달려라 청춘』, 삼인.

이종임·홍주현·설진아, 2019, 「트위터에 나타난 미투#Me Too
　　운동과 젠더 갈등이슈 분석: 네트워크 분석과 의미분석을
　　중심으로」, 『미디어, 젠더&문화』 34(2).

이진경, 2012, 「프롤레타리아트와 프레카리아트: 정규직 노동자와
　　비정규직 노동자의 비대칭성에 관하여」, 『마르크스주의
　　연구』 9(1).

이진경·신지영, 2012, 『만국의 프레카리아트여, 공모하라!』,
　　그린비.

이창호·배애진, 2008, 「뉴미디어를 활용한 다양한
　　사회운동방식에 대한 고찰: 2008년 촛불집회를 중심으로」,
　　『한국언론정보학보』 44.

이토 마모루伊藤守, 2016, 『정동의 힘: 미디어와 공진(共振)하는
　　신체』, 김미정 옮김, 갈무리.

이해진, 2008, 「촛불집회 10대 참여자들의 참여 경험과 주체
　　형성」, 『경제와사회』 80.

이효인, 2003, 『영화로 읽는 한국 사회문화사』, 개마고원.

이희은, 2014, 「디지털 노동의 불안과 희망」, 『한국언론정보학보』, 66.

일리치^{I. Illich}, 2015, 『그림자 노동』, 노승영 옮김, 사월의책.

임재홍, 2003, 「신자유주의대학정책과 교육공공성」, 『민주법학』 24.

임정수, 2003, 「대안매체로서의 인터넷에 대한 연구」, 『한국언론학보』 47(4).

임지선, 2012, 『현시창: 대한민국은 청춘을 위로할 자격이 없다』, 알마.

임태훈, 2012, 『우애의 미디올로지: 잉여력과 로우테크(low-tech)로 구상하는 미디어 운동』, 갈무리.

— 2016, 「협력과 공생을 위한 디지털 인문학」, 《문화과학》 87.

장강명, 2015, 『한국이 싫어서』, 민음사.

장봄·천주희, 2014, 「안녕! 청년 프레카리아트」, 《문화과학》 78.

장수명, 2009, 「5.31 대학정책 분석: 규제완화를 중심으로」, 『동향과 전망』 77.

장훈교, 2018, 「시민제작도시, 도시의 전환을 위한 탈성장·제작자 운동」, 『사물에 수작 부리기: 손과 기술의 감각, 제작 문화를 말하다』, 안그라픽스.

전규찬, 2008, 「촛불집회, 민주적·자율적 대중교통의 빅뱅」, 《문화과학》, 55.

전봉관, 2006, 「문화콘텐츠 전문 인력 양성에서 인문학의 역할: KAIST 문화기술대학원 교육 프로그램을 중심으로」, 『대중서사연구』, 16.

전치형·김성은·임태훈·김성원·장병극·강부원·언메이크랩, 2019, 『기계비평들』, 워크룸프레스.

전효관, 2003, 「새로운 감수성과 시민운동」, 『시민과세계』 3.

정규식, 2016, 「중국 신공런新工人의 집단적 저항과 공회의 전환」, 『2016한국산업노동학회 봄 정기학술대회 - 저성장시대의 산업과 노동 발표문』.

정근하, 2016, 「한일 청년층의 해외탈출 현상 비교연구」, 『문화와 사회』, 22권, 7-58.

정여울, 2008, 『모바일 오디세이: 모바일 프리즘으로 어제 오늘 그리고 내일의 커뮤니케이션을 가로지르다』, 라이온북스.

정준희·김예란, 2011, 「컨버전스의 현실화: 다중 미디어 실천에 관한 인간, 문화, 사회적 관점」, 강남준·김예란·김은미·심미선·이동후 외, 『컨버전스와 다중 미디어 이용』, 커뮤니케이션북스.

정지우, 2012, 『청춘인문학: 우리 시대 청춘을 위한 진실한 대답』, 이경.

정진석, 2005, 『언론조선총독부』, 커뮤니케이션북스.

— 2012, 『전쟁기의 언론과 문학』, 소명출판.

정호웅, 2000, 「정보화 시대의 문학연구와 문학교육의 새로운 방향」, 『한민족어문학』 37.

정희진·권김현영·루인·한채윤, 2019, 『미투의 정치학』, 교양인.

조기현·강지웅·윤형섭 외, 2012, 『한국 게임의 역사』, 북코리아(선학사).

조동원, 2013, 「능동적 이용자와 정보기술의 상호구성」, 『언론과 사회』 21(1).

— 2014, 「이용자의 기술놀이: 개인용컴퓨터 초기 이용자의 해킹을 중심으로」, 『언론과 사회』 22(1).

조문영·이민영·김수정·우승현·최희정·정가영·김주온, 2017, 『헬조선 인 앤 아웃 - 떠나는 사람, 머무는 사람, 서성이는 사람, 한국 청년 글로벌 이동에 관한 인류학 보고서』, 눌민.

조성주, 2009, 『대한민국 20대, 절망의 트라이앵글을 넘어』, 시대의창.

조옥라·임현지·김한결, 2018, 「대학생은 어떻게 '을'의식을 갖게 되었는가?」, 『문화와 사회』 26(1).

조용신, 2014, 『예외상태와 파시즘의 한국사회: 일간베스트저장소(일베) 분석을 중심으로』, 경희대학교 NGO 대학원 석사논문.

조정환, 2011, 『인지자본주의: 현대 세계의 거대한 전환과 사회적 삶의 재구성』, 갈무리.

― 2009, 『미네르바의 촛불』, 갈무리.

조한혜정·엄기호·최은주·천주희·이충한·이영롱·양기민·강정석·나일등·이규호, 2016, 『노오력의 배신: 청년을 거부하는 국가 사회를 거부하는 청년』, 창비.

조형래, 2014, 「컴퓨터의 국가: 1980년대 한국의 PC 생산을 둘러싼 기억과 신화」, 『한국문학연구』 47.

주창윤, 2006, 「1970년대 청년문화 세대담론의 정치학」, 『언론과 사회』 14(3).

― 2013, 『허기사회: 한국인은 지금 어떤 마음이 고픈가』, 글항아리.

진중권, 2008, 「개인방송의 현상학」, 《문화과학》 55.

채백·박용규·윤상길 외, 2013, 『한국 신문의 사회문화사』, 한국언론재단.

채석진, 2016, 「친밀한 민속지학의 윤리」, 『언론과 사회』 24(3).

천정환, 2003, 『근대의 책 읽기: 독자의 탄생과 한국 근대문학』, 푸른역사.

천주희, 2016, 『우리는 왜 공부할수록 가난해지는가: 대한민국 최초의 부채 세대, 빚 지지 않을 권리를 말하다』, 사이행성.

청년유니온, 2011, 『레알 청춘: 일하고 꿈꾸고 저항하는 청년들의 고군분투 생존기』, 삶이보이는창.

최태섭, 2013, 『잉여사회: 남아도는 인생들을 위한 사회학』, 웅진지식하우스.

최태윤, 2010, 『도시 프로그래밍 101: 무대지시』, 미디어버스.

— 2012, 『안티-마니페스토』, 뉴노멀비즈니스.

최혁규, 2019, 「'메이커 운동'으로 무엇을 (말)할 수 있을까?」, 크리킨디센터 전환교육연구소, 『만드는 사람들』, 교육공동체벗.

최희수, 2012, 「인문학과 문화기술의 상생을 위한 과제」, 『인문콘텐츠』 27.

카NG. Carr, 2014, 『유리감옥』, 이진원 옮김, 한국경제신문사.

켈리K. Kelly, 2011, 『기술의 충격』, 이한음 옮김, 민음사.

코가와 테츠오粉川哲夫, 2018, 『아키바 손의 사고』, 최재혁 옮김, 미디어버스.

크로포드M. Crawford, 2017, 『손으로, 생각하기: 손과 몸을 쓰며 사는 삶이 주는 그 풍요로움에 대하여』, 윤영호 옮김, 사이.

키틀러F. Kittler, 2011, 『광학적 미디어: 1999년 베를린 강의 예술, 기술, 전쟁』, 윤원화 옮김, 현실문화.

통계청, 2017, 『2017년 8월 경제활동인구조사 근로형태별 부가조사 결과』.

파PHA, 2014, 『빈둥빈둥 당당하게 니트족으로 사는 법』, 한호정 옮김, 동아시아.

푸코M. Foucault, 2014, 『헤테로토피아』, 이상길 옮김, 문학과지성사.

플루서V. Flusser, 2004, 『피상성 예찬: 매체현상학을 위하여』, 김성재 옮김, 커뮤니케이션북스.

피셔M. Fisher, 2018, 『자본주의 리얼리즘: 대안은 없는가』, 박진철

옮김, 리시올.

한국방송학회, 2012,『관점이 있는 한국 방송의 사회문화사』,
한울(한울아카데미).

한국방송학회·고선희·박진우·백미숙·신혜선 외, 2013,『한국의
텔레비전 드라마: 역사와 경계』, 컬처룩.

한국비정규노동센터, 2018,『통계로 본 한국의 비정규노동자
2017년 8월 경제활동인구조사 근로형태별 부가조사 분석』.

한국언론학회, 2011,『한국 텔레비전 방송 50년』,
커뮤니케이션북스.

한국영상자료원KOFA 엮음, 2014,『지워진 한국영화사: 문화영화의
안과 밖』, 한국영상자료원.

한동숭, 2012,「문화기술과 인문학」,『인문콘텐츠』27.

한동현, 2013,「문화콘텐츠학의 새로운 포지셔닝: 디지털 인문학」,
『한국문예비평연구』40.

한윤형, 2010,「월드컵 주체와 촛불시위 사이, 불안의 세대를
말한다」,『문화과학』62.

— 2013,『청년을 위한 나라는 없다: 청년 논객 한윤형의 잉여
탐구생활』, 어크로스.

한윤형·김정근·최태섭, 2011,『열정은 어떻게 노동이 되는가: 한국
사회를 움직이는 새로운 명령』, 웅진지식하우스.

해밀턴C. Hamilton, 2018,『인류세: 거대한 전환 앞에 선 인간과 지구
시스템』, 정서진 역, 이상북스.

허츠G. Hertz, 2014,「알렉스 갤러웨이와의 인터뷰」, 최영숙·서동진
외,『공공도큐멘트 3: 다들 만들고 계십니까?』, 미디어버스.

홍성욱, 2002a,『네트워크 혁명, 그 열림과 닫힘』, 들녘.

— 2002b,『생산력과 문화로서의 과학 기술』, 문학과지성사.

홍성태, 1999,「정보운동의 성과」, 김진균 외,

『김진균교수저작집』, 문화과학사.

— 2005, 『지식사회 비판』. 문화과학사.

— 2008, 「촛불집회와 민주주의」, 《경제와사회》 80.

후루이치 노리토시古市憲壽, 2015, 『절망의 나라의 행복한
젊은이들』, 이연숙 옮김, 민음사.

— 2016, 『희망난민: 꿈을 이룰 수 없는 시대에 꿈을
강요당하는 젊은이들』, 이연숙 옮김, 민음사.

후지타 다카노리藤田孝典, 2016, 『우리는 빈곤세대입니다: 평생
가난할 운명에 놓인 청년들』, 박성민 옮김, 시공사.

赤木智弘. 2007. 「「丸山眞男」をひっぱたきたい
31歳フリーター。希望は、戦争。」. 『論座』(2007-01). [Online]
available: http://t-job.vis.ne.jp/base/maruyama.html

雨宮処凛. 2008a. 「生きづらさが超えさせる「左右」の垣根」.
『ロスジェネ』, Vol.1. かもがわ出版.

— 2008b. 『雨宮処凛の闘争ダイアリー』. 集英社.

雨宮処凛·萱野稔人. 2008. 『「生きづらさ」について ~ 貧困、アイデンティ
ティ、ナショナリズム ~』. 光文社新書.

インパクト出版会 (編). 2006a.
「特集：万国のプレカリアート！「共謀」せよ！
不安定階層の新たな政治を目指して」. 『インパクション』, Vol.151.

— 2006b. 「特集：接続せよ！研究機械」. 『インパクション』, Vol.153.

桐野夏生. 2007. 『メタボラ』. 朝日新聞社.

是永論. 2007. 「Web2.0メディアとしての携帯電話」. 『2007
한국언론학회 제13차 한 일 언론학 심포지엄(2007.8.)』.
한국언론학회.

杉田俊介. 2008. 「ロスジェネ芸術論:

生まれてこなかったことを夢見る」.『すばる』, Vol.30, Issue 8. 集英社.

総務省統計局. 2017.『平成29年 労働力調査年報』. [Online] available: http://www.stat.go.jp/data/roudou/report/2017/index.html

橘木俊詔. 1998.『日本の経済格差 所得と資産から考える』. 岩波新書.

仁井田典子. 2008.「マス メディアにおける「フリーター」像の変遷過程: 朝日新聞(1988-2004)報道記事を事例として」.『社会学論考』, Vol.29.

橋本健二. 2007.『新しい階級社会 新しい階級闘争: [格差]ですまされない現実』. 光文社.

湯浅誠. 2008.『反貧困:「すべり台社会」からの脱出』. 岩波新書.

ロスジェネ 編集委員. 2008.「ロスジェネ宣言: 右と左は手を結べるか」. 『ロスジェネ』, Vol.1. かもがわ出版.

林宗弘·洪敬舒·李健鴻·王兆慶·張烽益. 2011.『崩世代: 財團化、貧窮化與少子女化的危機』. 台灣勞工陣線.

Allison, A., 2012, "Ordinary Refugees: Social Precarity and Soul in 21st Century Japan", *Anthropological Quarterly*, 85(2).

— 2014, *Precarious Japan*, Duke University Press.

Anagnost, A., Arai, A., & Ren, H (Eds.), 2014, *Global Futures in East Asia: Youth, Nation, and the New Economy in Uncertain Times*, Stanford University Press.

Anderson, C. & Curtin, M., 2002, "Writing cultural history: The challenge of radio and television," N. Brügger & S. Kolstrup (Eds.), *Media History: Theories, Methods, Analysis*, Aarhus University Press.

Andrejevic, M., 2020, *Automated Media*, Taylor & Francis.

Andrews, W., 2016, *Dissenting Japan: A History of Japanese Radicalism and Counterculture from 1945 to Fukushima*, Hurst.

Aoyama, T., Dales, L., & Dasgupta, R. (Eds.), 2014, *Configurations of Family in Contemporary Japan*, Routledge.

Atton, C., 2001, *Alternative Media*, Sage.

Baldwin, F. & Allison, A. (Eds.), 2015, *Japan: The Precarious Future*, New York University Press.

Bennett, J. 2010, *Vibrant Matter: A Political Ecology of Things*, Duke University Press.

Berardi, F., 2017, *Futurability: The Age of Impotence and the Horizon of Possibility*, Verso.

Berry, D. M. & Fagerjord, A., 2017, *Digital Humanities: Knowledge and Critique in a Digital Age*, Polity Press.

Berry, D. M., 2012, "Introduction: Understanding the Digital Humanities," *Understanding Digital Humanities*, David M. Berry (Ed.), Palgrave Macmillan UK.

Bijker, W. E., 1987, "The social construction of bakelite: Toward a theory of invention," Wiebe E. Bijker, Thomas P. Hughes & Trevor Pinch (Eds), *The social construction of technological systems*, MIT Press.

Bloor, D., 1991, *Knowledge and social imagery* (2nd ed.), University of Chicago Press.

Borgmann, A., 1992, *Crossing the postmodern divide*, University of Chicago Press.

Bourdieu, P., 1991, "The peculiar history of scientific reason," *Sociological Forum*, 6(1).

— 2003, *Firing Back: Against the Tyranny of the Market 2*, Verso.

Bove, A., Murgia, A. & Armano, E., 2017, "Mapping precariousness: Subjectivities and resistance," Armano, E., Bove, A. & Murgia, A. (Eds.), *Mapping Precariousness, Labour Insecurity and Uncertain Livelihoods: Subjectivities and Resistance*, Routledge.

Braverman, H., 1974, *Labor and Monopoly Capital: The Degradation of Work in the Twentieth Century*, Monthly Review Press.

Brinton, M., 2010, *Lost in Transition: Youth, Work, and Instability in Postindustrial Japan*, Cambridge University Press.

Brown, A. J., 2018, *Anti-Nuclear Protest in Post-Fukushima Tokyo: Power Struggles*, Routledge,

Brügger, N. (Ed.), 2010, *Web History*, Peter Lang.

Burdick, A., Drucker, J., Lunenfeld, P., Presner, T. & Schnapp, J., 2012, *Digital humanities*, MIT Press.

Carey, James W., 1992, *Communication as culture: Essays on media and society*, Routledge.

Cassegård, C., 2014, *Youth Movements, Trauma and Alternative Space in Contemporary Japan*, Global Oriental.

Castells, M., 1996, *The Rise of the Network Society*, Blackwell.

Chalmers, A., 1992, *What is this thing called Science?* (3rd ed.), Hackett Publishing Company, Inc.

Chiavacci, D. & Hommerich, C., 2016, "After the banquet: New inequalities and their perception in Japan since the 1990s", Chiavacci, D. & Hommerich, C. (Eds.), *Social Inequality in Post-Growth Japan: Transformation during Economic and*

참고문헌

Demographic Stagnation, Taylor & Francis Group.

Chon, K., Park, H., Kang, K., & Lee, Y., 2007, "A brief history of the Internet in Korea," *The Amateur Computerist Newsletter*.

Christensen, H. S., 2011, "Political activities on the Internet: Slacktivism or political participation by other means?," *First Monday*. http://firstmonday.org/htbin/cgiwrap/bin/ojs/index.php/fm/article/viewArticle/3336/2767 (검색일: 2016. 2. 21.)

Collins, H. & Pinch, T., 1998, *The golem at large: what you should know about technology*, Cambridge University Press.

Collins, L., 2016, "The French Counterstrike against Work E-mail," *The New Yorker* (2016.5.24.). [Online] available: https://www.newyorker.com/culture/cultural-comment/the-french-counterstrike-against-work-e-mail

Consalvo, M. & Ess, C. (2013). *The handbook of internet studies*, Blackwell.

Cook, E. E., 2016, *Reconstructing Adult Masculinities: Part-time Work in Contemporary Japan*, Taylor & Francis Group.

Cowan, R. S. 1983, *More Work for Mother*, Basic Books.

Critical Art Ensemble, 1993, *The Electronic Disturbance*, Autonomedia.

— 2001, *Digital Resistance: Explorations in Tactical Media*, Autonomedia.

Dasgupta, R., 2012, *Re-reading the Salaryman in Japan: Crafting Masculinities*, Taylor & Francis Group.

De Angelis, M., 2017, *Omnia Sunt Communia: Principles for the Transition to Postcapitalism*, Zed Books.
참고문헌

Dean, B., 1920, *Helmets and Body Armour in Modern Warfare*, Yale University Press.

Deleuze, G., 1992, "Postscript on the Societies of Control," *October*, 59.

Dougherty, D., 2012, "The maker movement," *Innovations: Technology, Governance, Globalization*, 7(3).

Dutton, W. H. (Ed.), 2013, *The Oxford Handbook of Internet Studies*, Oxford University Press.

Ellul, J., 1964, *The technological society* (1st American ed.), tr. Wilkinson, J., Knopf.

Ess, C. M. & Dutton, W. H., 2013, "Internet Studies: Perspectives on a rapidly developing field," *New Media & Society*, 15(5).

Evans, L. & Rees, S., 2012, "An interpretation of digital humanities," *Understanding digital humanities*, Palgrave Macmillan.

Featherstone, M. & Burrow, R. (Eds.), 1995, *Cyberspace/ Cyberbodies/Cyberpunk: Cultures of Technological Embodiment*, Sage.

Feenberg, A. & Friesen, N. (Eds.), 2011, *(Re)Inventing the Internet: Critical Case Studies*, Sense Publishers.

Feenberg, A., 1991, *Critical Theory of Technology*, Oxford University Press.

— 1995, "Subversive Rationalization: Technology, Power, and Democracy," Feenberg, A. & Hannay, A. (Eds.), *The Politics of Knowledge*, Indiana University Press.

— 1995, *Alternative Modernity*, University of California Press.

— 1996, "Summary remarks on my approach to the philosophical study of technology," *Notes for a Presentation at Xerox*

참고문헌

PARC. [Online] available: http://www-rohan.sdsu.edu/faculty/ feenberg/Method1.htm.

— 1999, *Questioning Technology*, Routledge.

— 2000, "Do we need a critical theory of technology? Reply to Tyler Veak," *Science, Technology & Human Values*, 25(2).

— 2000, "Looking Backward, Looking Forward: Reflections on the Twentieth Century," *Hitotsubashi Journal of Social Studies*, 33(1). [Online] available: http://www-rohan.sdsu.edu/ faculty/feenberg/hit1ck.htm.

— 2001, "Democratizing Technology: Interests, Codes, Rights," *The Journal of Ethics*, 5(2).

— 2008, "From the Critical Theory of Technology to the Rational Critique of Rationality," *Social Epistemology*, 22(1).

— 2009, "Critical Theory of Communication Technology: Introduction to Special Secion," *Information Society Journal*, 25(2).

— 2009, "Marxism and the Critique of Social Rationality: From Surplus Value to the Politics of Technology," *Cambridge Journal of Economics*.

— 2009, "Rationalizing Play: A Critical Theory of Digital Gaming," with Sara, M. Grimes. (p.a.), *Information Society Journal*, 25(2).

— 2010, "Ten Paradoxes of Technology," *Technē*, 14(1).

— 2010, *Between Reason and Experience*: *Essays in Technology and Modernity*, MIT Press.

— 2014, "Democratic Rationalization: Technology, Power, and Freedom," Scharff, R. C. & Dusek, V. (Eds.), *Philosophy of Technology*: *The Technological Condition*: *An Anthology* (2nd

Ed.), Wiley-Blackwell.

— 2014, *The Philosophy of Praxis: Marx, Lukacs and the Frankfurt School*, Verso.

Finn, E., 2017, *What Algorithms Want: Imagination in the Age of Computing*, MIT Press.

Fischer, C. S., 1992, *American Calling: A Social History of the Telephone to 1940*, University of California Press.

Flichy, P., 2007, *The Internet Imaginaire*, MIT Press.

Foucault, M., 1976/2000, "Truth and power," J. D. Faubion (Ed.), *Power: Essential works of Foucault, 1954–1984* (Vol. 3), New Press.

Fu, H., 2011, *An Emerging Non-Regular Labour Force in Japan: The Dignity of Dispatched Workers*, Taylor & Francis Group.

Fuchs, C., 2011, *Foundations of Critical Media and Information Studies*, Routledge.

Gauntlett, D., 2011, *Making is Connecting: The Social Meaning of Creativity*, Polity Press.

Goggin, G. (Ed.), 2009, *Internationalizing Internet Studies: Beyond Anglophone Paradigms*, Routledge.

— 2016, *Routledge Companion to Global Internet Histories*, Routledge.

Goggin, G., 2012, "Global Internets: Media Research in the New World," I. Volkmer (Ed.), *Handbook of Global Media Research*, Wiley-Blackwell.

Goodman, R., Imoto, Y. & Toivonen, T. (Eds.), 2012, *A Sociology of Japanese Youth: From Returnees to NEETs*, Routledge.

Gottlieb, N. & McLelland, M. (Eds.), 2003, *Japanese Cybercultures*,

참고문헌

Routledge.

Gramsci, A., 1971, Q. Hoare & G. N. Smith (Eds.), *Selections from the Prison Notebooks*, Lawrence and Wishart.

Greer, B. (Ed.), 2014, *Craftivism: The Art of Craft and Activism*, Arsenal Pulp Press.

Guattari, F., 2013, "Towards a Post-Media era," C. Apprich, J. B. Slater, A. Iles & O. L. Schultz (Eds.), *Provacative Alloys: A post-Media Anthology*, Post-Media Lab & Mute Books.

Hanson, N. R., 1965, *Patterns of discovery: an inquiry into the conceptual foundations of science*, Cambridge University Press.

Harold, C., 2009, *OurSpace: Resisting the Corporate Control of Culture*, University of Minnesota Press.

Harsin, J., 2015, "Regimes of Posttruth, Postpolitics, and Attention Economies," Communication, *Culture & Critique*, 8(2).

Hartley, J., 2012, *Digital Futures for Cultural and Media Studies*, Wiley-Blackwell.

Hassan, R., 2004, "Chapter 3. Tactical Media," Media, *Politics and the Network Society*, Open University Press.

Hauben, R., Hauben, J., Zorn, W., Chon, G. & Ekeland, A., 2007, "The origin and early development of the Internet and of the citizen: Their impact on science and society," W. Shrum, K. R. Benson, W. E. Bijker & K. Brunnstein (Eds.), *Past, Present and Future of Research in the Information Society*, Springer.

Hay, J. & Couldry, N., 2011, "Rethinking Convergence/Culture," *Cultural Studies*, 25(4-5).

Hayles, N. K., 2012, *How We Think: Digital Media and*

Contemporary Technogenesis, University of Chicago Press.

Heidegger, M., 1977, *The Question Concerning Technology and Other Essays*, Harper & Row.

Heilbroner, R., 1994, "Technological determinism revisited," Merritt Roe Smith & Leo Marx (Eds.), *Does technology drive history? The dilemma of technological determinism*, MIT Press.

Hertz, G. & Parikka, J., 2012, "Zombie Media: Circuit Bending Media Archaeology into an Art Method," *Leonardo*, 45(5).

Hertz, G. (Ed.), 2015, *Conversations in critical making*, CTheory Books.

— 2018, *Disobedient Electronics*: *Protest*, *The Studio for Critical Making*. [Online] available: http://www.disobedientelectronics.com/resources/Hertz-Disobedient-Electronics-Protest-201801081332c.pdf

Herz, J. C., 2002, "The Bandwidth Capital of the World: In Seoul, the broadband age is in full swing," *Wired*, 10.

Himanen, P., 2010, *The Hacker Ethic*, Random House.

Ho, K. C., Kluver, R. & Yang, K. C. C. (Eds.), 2003, *Asia.com*: *Asia Encounters the Internet*, RoutledgeCurzon.

Holden, T. J. M., 2006, "Theorizing media in Asia today," T. J. M. Holden & T. J. Scrase (Eds.), *Medi@sia*: *Global media/tion in and out of context*, Routledge.

Hong, Sung-ook., 1999, "Historiographical layers in the relationship between science and technology," *History and Technology*, 15.

Hughes, T. P., 2001, "The evolution of large technological systems," W. E. Bijker, T. P. Hughes & T. Pinch (Eds.), *The

social construction of technological systems: *New directions in the sociology and history of technology* (8th ed.), MIT Press.

Hunt, J., 2018, "Field Notes: Japan's Net Cafe Refugees," *Pacific Standard*. [Online] available: https://psmag.com/magazine/japans-internet-cafe-refugees

Illich, I., 1973, *Tools for Conviviality*, Harper & Row.

Inui, A., Sano, M. & Hiratsuka, M., 2018, "Precarious Youth and Its Social/Political Discourse: Freeters, NEETs, and Unemployed Youth in Japan," *The journal of social sciences and humanities*, 42.

Iwata-Weickgenannt, K. & Rosenbaum, R. (Eds.), 2014, *Visions of Precarity in Japanese Popular Culture and Literature*, Routledge.

Jackson, S. J., Bailey, M. & Welles, B. F., 2020, *#HashtagActivism Networks of Race and Gender Justice*, MIT Press.

Jencks, C. & Silver, N., 2013, *Adhocism*: *The Case for Improvisation*, MIT Press.

Jenkins, H., 2006, *Convergence Culture*: *Where Old and New Media Collide - Where Old and New Media Collide*, New York University Press.

Jenkins, H., Ford, S. & Green, J., 2013, *Spreadable Media*: *Creating Value and Meaning in a Networked Culture*, NYU Press.

Jo, Dongwon, 2010, "Real-time networked media activism in the 2008 Chotbul protest," *Interface*, 2(2).

Kellner, D. & Share, J., 2007, "Critical Media Literacy: crucial policy choices for a twenty-first-century democracy," *Policy Futures*

참고문헌

in Education, 5(1).

Kido, R., 2016, "The Angst of Youth in Post-Industrial Japan: A Narrative Self-Help Approach," *New Voices in Japanese Studies*, 8.

Klein, H. K. & Kleinman, D. L., 2002, "The Social Construction of Technology: Structural Considerations," *Science, Technology, & Human Values*, 27(1).

Kuhn, T., 1996, *The Structure of Scientific Revolutions* (3rd ed.), University of Chicago Press.

Lasn, K., 1999, *Culture Jam*, Harpers Collins.

Latour, B. & Woolgar, S., 1979, *Laboratory life: The social construction of scientific facts*, Sage Publications.

Latour, B., 1987, *Science in Action: How to Follow Scientists and Engineers through Society*, Harvard University Press.

— 1993, *We Have Never Been Modern*, Harvard University Press.

— 1999, *Pandora's Hope: Essays on the Reality of Science Studies*, Harvard University Press.

— 2000, "Where Are the Missing Masses? The Sociology of a Few Mundane Artifacts," Bijker, W. & Law, J., (Eds.), *Shaping Technology/Building Society: Studies in Sociotechnical Change* (3rd ed.), MIT Press.

Layton, E., 1971, "Mirror-image twins: The communities of science and technology in the 19th-Century America," *Technology and Culture*, 12.

Lee, K.-S., 2007, "Surveillant Institutional Eyes in South Korea: From Discipline to a Digital Grid of Control," *The Information Society*, 23(2).

참고문헌

— 2012, *IT Development in Korea: A Broadband Nirvana?*, Routledge.

Lievrouw, L. A. & Livingstone, S. (Eds.), 2002, *Handbook of new media: Social shaping and consequences of ICTs*, Sage.

Loader, B. D. & Dutton, W. H., 2012, "A Decade in Internet Time," Information, *Communication & Society*, 15(5).

Lorey, I., 2015, *State of Insecurity: Government of the Precarious*, Verso.

Lovink, G. & Schneider, F., 2002, "New Rules, New Actonomy," *Sarai Reader 2002: The Cities of Everyday Life*. [Online] available: http://sarai.net/sarai-reader-02-cities-of-everyday-life/

Lovink, G. & Tkacz, N., 2015, "MoneyLab: Sprouting New Digital-Economic Forms," Geert Lovink, Nathaniel Tkacz & Patricia de Vries, *MoneyLab Reader: An Intervention in Digital Economy*, Institute Of Network Cultures.

Lovink, G., 2002, *Dark Fiber: Tracking Critical Internet Culture*, MIT Press.

MacKenzie, D., 1984, *Marx and Machine, Technology and Culture*, 25(3).

Manheim, K., 1952, "The Problem of Generations," *Essay on the Sociology of Knowledge*, Routledge.

Mann, S., 2014, "Maktivism: Authentic Making for Technology in the Service of Humanity," M. Ratto & M. Boler (Eds.), *DIY Citizenship, Critical Making and Social Media*, MIT Press.

Mannheim, K., 1952, "The Problem of Generations," P. Kecskemeti (Ed.), Essays on the Sociology of Knowledge by Karl

참고문헌

Mannheim. Routledge and Kegan Paul LTD.

Manovich, L., 2001, The Language of New Media, MIT Press.

— 2008, *Software takes command book*. [Online] available:
http://lab.softwarestudies.com/p/softbook.html

Mansell, R., 2012, *Imagining the Internet: Communication,
Innovation, and Governance*, Oxford University Press.

Marvin, C., 1988, *When Old Technologies were New: Thinking
about Electric Communication in the Late Nineteen Century*,
Oxford University Press.

Meyer-Ohle, H., 2009, *Japanese Workplaces in Transition:
Employee Perceptions*, Palgrave MacMillan.

Mie, A., 2013, "Unpaid overtime excesses hit young," *Japan Times*,
June 25.

Mumford, L., 1967, *The Myth of the Machine*, Harcourt, Brace &
World.

Murphy, B. M., 2002, "A Critical HIstory of the Internet," G. Elmer
(Ed.), *Critical Perspectives on the Internet*, Rowman and
Littlefield Publishers, Inc.

Negri, A., 2003, *Negri on Negri: in conversation with Anne
Dufourmentelle*, Routledge.

Noble, D. F., 1979, "Social Choice in Machine Design: The Case of
Automatically Controlled Machine Tools," A. Zimbalisr (Ed.),
Case Studies on the Labor Process, Monthly Review Press.

Obinger, J., 2009, "Working on the Margins: Japan's Precariat
and Working Poor," *Electronic Journal of Contemporary
Japanese Studies*, 9(1). [Online] available: http://
www.japanesestudies.org.uk/discussionpapers/2009/

Obinger.html

— 2013, "Japan's 'Lost Generation': A Critical Review of Facts and Discourses," *R/Evolutions - Global Trends & Regional Issues*, 1(1).

Pinch, T. & Bijker, W., [1987]2001, "The social construction of facts and artifacts: or How the sociology of science and the sociology of technology might benefit each other," Bijker, W. (Ed.), *Shaping technology/building society: studies in sociotechnical change*, MIT Press.

Pinch, T., 1996, "The social construction of technology: A review," Robert Fox (Ed.), *Technological Change: Methods and Themes in the history of technology*, Harwood.

Qiu, J. L., 2009, *Working-Class Network Society: Communication Technology and the Information Have-Less*, MIT Press.

Quine, W. V. O., 1953, "Two dogmas of empiricism," Quine, W. V. O. (Ed.), *From a logical point of view: logico-philosophical essays*, Harvard University Press. [Online] available: http://www.ditext.com/quine/quine.html

Raley, R., 2009, *Tactical Media*, University of Minnesota Press.

Ramanathan, S. & Becker, J. B. (Eds.), 2001, *Internet in Asia*, Asia Media Information and Communication Center (AMIC).

Ratto, M. & Boler, M., 2014, "Introduction," M. Ratto & M. Boler (Eds.), *DIY Citizenship: Critical Making and Social Media*, MIT Press.

Ratto, M. & Hertz, G., 2019, "Critical Making and Interdisciplinary Learning: Making as a Bridge between Art, Science, Engineering and Social Interventions," L. Bogers & L. Chiappini

참고문헌

(Eds.), *The Critical Makers Reader: (Un)learning Technology*, the Institute of Network Cultures.

Ratto, M. & Hockema, S., 2009, "FLWR PWR–Tending the Walled Garden," A. Dekker & A. Wolfsberger (Eds.), *Walled Garden*, Virtueel Platform.

Ratto, M., 2011, "Critical Making," B. van Abel et al. (Eds.), *Open Design Now*, BIS publishers.

— 2011, "Critical Making: Conceptual and Material Studies in Technology and Social Life," *The Information Society*, 27(4).

Rheingold, H., 2003, *Smart mobs: The next social revolution*, Basic Books.

Richter, S., 2017, "Precarious Japan," Armano, E., Bove, A. & Murgia, A. (Eds.), *Mapping Precariousness, Labour Insecurity and Uncertain Livelihoods: Subjectivities and Resistance*, Routledge.

Rose, H. & Rose, S. (Eds.), 1976, *The radicalization of science: Ideology of/in the natural science*, Macmillan.

Schnapp, J., Lunenfeld, P. & Presner, T., 2009, *Digital Humanities Manifesto 2.0*. [Online] available: http://www.humanitiesblast.com/manifesto/Manifesto_V2.pdf

Schneider, F. A. & Friesinger, G., 2014, "Technology vs. Technocracy 'Reverse Engineering' as a User Rebellion," G. Friesinger & J. Herwig (Eds.), T*he Art of Reverse Engineering: Open-Dissect-Rebuild*, Transcipt Verlag.

Schreibman, S., 2004, *A Companion to Digital Humanities*, Blackwell Publishing.

Scranton, P., 1994, "Determinism and Indeterminacy in the History

참고문헌

of Technology," Merritt Roe Smith & Leo Marx (Eds.), *Does technology drive history? The dilemma of technological determinism*, MIT Press.

Sengers, P., 2015, "Critical Technical Practice and Critical Making (conversation with Garnet Hertz)," G. Hertz (Ed.), *Conversations in critical making*, CTheory Books.

Shaviro, S., 2002, "Capitalist monsters," *Historical Materialism*, 10(4).

Shin, Kwang-Yeong., 2012, "Economic Crisis, Neoliberal Reforms, and the Rise of Precarious Work in South Korea," *American Behavioral Scientist*, 57(3).

Shirahase, S., 2014, *Social Inequality in Japan*, Routledge.

Sholette, G. & Ray, G., 2008, "Reloading Tactical Media: An Exchange with Geert Lovink," *Third Text*, 22(5).

Silver, D. & Massanari, A., 2006, *Critical Cyberculture Studies*, New York University Press.

Simondon, G., 2012, "On Techno-Aesthetics," tr. Arne De Boever, *Parrhesia*, 14(1).

Smith, M. R., 1994, "Technological determinism in American culture," Merritt Roe Smith & Leo Marx (Eds.), *Does technology drive history? The dilemma of technological determinism*, MIT Press.

Stallman, R. M., 2002, *Free Software, Free Society*, Free Software Foundation.

Standing, G., 2014, *A Precariat Charter: From Denizens to Citizens*, Bloomsbury Academic.

Star, S. L. & Bowker, G. C., 2002, "How to infrastructure," Lievrouw,

L. A. & Livingstone, S. (Eds.), *Handbook of new media: Social shaping and consequences of ICTs*, Sage.

Stiegler, B., 2010, *Taking Care of the Youth and the Generations*, Stanford University Press.

— 2017, *Automatic Society: The Future of Work*, Polity Press.

Streeter, T., 2011, *The Net Effect: Romanticism, Capitalism, and the Internet*, New York University Press.

Svensson, P., 2012, "The Landscape of Digital Humanities," *Digital Humanities Quarterly*, 4(1). [Online] available: http://digitalhumanities.org/dhq/vol/4/1/000080/000080.html

Tamura, A., 2018, *Post-Fukushima Activism: Politics and Knowledge in the Age of Precarity*, Routledge.

Taylor, C., 2006, "The future is in South Korea," *Business 2.0* (June 14). [Online] available: http://money.cnn.com/2006/06/08/technology/business2_futureboy0608/index.htm (검색일: 2016. 2. 11).

Terranova, T., 2012, "Free Labor," Trebor Scholz (Ed.), *Digital labour: the Internet as playground and factory*, Routledge.

Turner, F., 2006, *From Counterculture to Cyberculture: Stewart Brand, the Whole Earth Network, and the Rise of Digital Utopianism*, University of Chicago Press.

Turner, G., 2012, *What's Become of Cultural Studies?*, Sage.

van der Meulen, S., 2017, "A Strong Couple: New Media and Socially Engaged Art," *Leonardo*, 50(2).

Wajcman, J., 1991, *Feminism Confronts Technology*, Pennsylvania State University Press.

— 2004, *Technofeminism*, Polity Press.

참고문헌

Wakkary, R., Odom, W., Hauser, S., Hertz, G. & Lin, H., 2015, "Material Speculation: Actual Artifacts for Critical Inquiry," *Aarhus Series on Human Centered Computing*, 1(1).

Williams, R., 1994, "The political and feminist dimensions of technological determinism," *Merritt Roe Smith & Leo Marx (Eds.), Does technology drive history? The dilemma of technological determinism*, MIT Press.

Wilson III, E. J., 2004, *The Information Revolution and Developing Countries*, MIT Press.

Winner, L., 1986, *The whale and the reactor: A search for limits in an age of high technology*, University of Chicago Press.

Winston, B., 1998, *Media Technology and Society: A History From the Telegraph to the Internet.* Routledge.

참고문헌

찾아보기

찾아보기